요제프
보이스

우리가
혁명
이다

# 요제프
# 보이스

## JOSEPH BEUYS

# 우리가
# 혁명
# 이다

송혜영 지음

사회평론

**요제프 보이스,
우리가 혁명이다**

2015년 5월 15일 초판 1쇄 인쇄
2015년 5월 30일 초판 1쇄 발행

지은이     송혜영
펴낸이     윤철호
펴낸곳     (주)사회평론아카데미
편집       박서운·고하영·김천희
디자인     김진운
마케팅     하석진·조서연
등록번호   2013-000247(2013년 8월 23일)
전화       02-2191-1133
팩스       02-326-1626
주소       121-844 서울특별시 마포구 월드컵북로12길 17(2층)
ISBN      979-11-85617-41-1 93600

막내딸인 내게 듬뿍 사랑을 주신 부모님께

이 책을 바친다.

# 차 례

들어가는 글  8

**1  요제프 보이스는 누구인가?**  17

인생경력 / 작품경력  17
보이스 신화  33

**2  따스한 조각**  39

통합주의  39
루돌프 슈타이너  42
온기이론  47
카오스 – 움직임 – 형태  52
지방과 펠트  58

**3  행위예술**  67

플럭서스  67
토끼  75
유라시아  83
유라시아장대  88

**4  교육이 예술이다**  95

뒤셀도르프 미술대학  95
교수로서의 유명세  99
보이스의 수업과 제자들  111

**5  사회적 조각**  121

모든 사람은 예술가다  121
삼중구조의 자유민주적 사회주의  124
서독학생운동과 독일적군파  127
독일학생당  132
국민투표를 통한 직접민주주의 단체  134
자유국제대학  141
이상형의 유토피아  147

**6 사고하는 조각** 153

칠판작업  153
올바른 방향을 제시하는 힘  157
지속적인 회담  165

**7 기독교와 샤머니즘의 공존** 171

상처와 치유  171
그리스도의 자극  176
십자가  184
샤머니즘의 처방전  189
코요테  193

**8 희망의 메시지** 203

달리는 운송미술  203
7000그루의 참나무  206
20세기의 종말  217

**9 미술사의 문맥** 229

20세기 후반의 유럽미술  229
독일 낭만주의  243
미니멀리즘  246

**10 세 명의 대가들** 253

마르셀 뒤샹  253
앤디 워홀  259
백남준  264

나오는 글  274
주  277
참고문헌  285
찾아보기  292
요제프 보이스의 생애  297

미술사는 광범위한 독서량과 생각의 깊이를 요구하는 인문학이다. 동시에 미술작품이 연구대상인 미술사는 부지런히 미술관과 현장을 찾아다니며 작품을 관람하는 수고스런 발품을 필요로 한다. 그래서 미술사를 공부하는 전공자라면 누구나 답사를 가게 되며, 그 과정은 많은 추억거리를 만들어준다. 내게도 적지 않은 답사의 경험들이 있는데, 그 가운데 유학 시절 초기의 피렌체와 다름슈타트 답사는 두 개의 상반된 기억으로 또렷이 남아 있다.

　　먼저 난생 처음 가 보았던 피렌체 답사는 내 가슴을 뿌듯하게 한 감동이라는 단어로 요약된다. 해가 일찍 지는 초겨울이라 이른 아침부터 시작된 답사는 저녁 늦게까지 수많은 교회와 미술관을 찾아다니는 빡빡한 일정으로 진행되었다. 발표 수업은 대부분 벽화와 제단화 앞에서 이루어졌고, 온종일 서 있어야 했다. 하지만 나는 지치지 않

고 열흘 동안의 여정을 거뜬히 마쳤다. 물론 그때는 젊기도 했지만 무엇보다 도판으로 보았던 수많은 걸작들을 눈앞에 마주하는 감격이 컸기 때문이다. 특히 성모의 자비로운 모습과 천사들의 한없이 순진무구한 표정 앞에선 발걸음을 돌리기가 쉽지 않았다. 하루 일정은 끝났지만 나는 춥고 어두운 교회에 혼자 남아 내 안으로 스며드는 마음의 평안을 누렸다.

그리곤 다음 해 초겨울 나는 하루 일정의 답사에 참여했는데, 목적지는 보이스의 작품들이 집결된 다름슈타트의 '보이스 블록'이었다. 여전히 미술사 전공 초짜였던 내가 알고 있었던 것은, 보이스가 20세기 독일을 대표하는 유명 미술가이며 그의 주재료는 펠트와 지방이라는 사실뿐이었다. 그런데 막상 그의 작품들을 마주하는 순간 내 가슴은 왠지 묵직해졌다. 갈색과 회색이 지배하는 전시장 안에는 강철과 구리판, 펠트 더미가 겹겹이 쌓여 있었고, 유리진열장 안의 딱딱하게 굳어버린 지방덩어리와 왁스, 헌 종이들과 신문더미, 낡은 깡통과 유리병, 배터리와 램프는 미술과는 거리가 먼 잡동사니로만 보였다. 인솔교수님은 보이스의 여러 가지 개념들을 열심히 설명해주셨지만, 귀를 기울일수록 난해한 단어들뿐이었다. 그럼에도 나는 열심히 전시장을 둘러보았다. 하지만 끝내 어떤 의미도 발견하지 못했다. 답사가 끝나자 나는 제일 먼저 버스에 올랐으며, 그때 창문 밖으로 보았던 독일의 전형적인 회색 하늘은 내 마음과 똑같았다.

이제 돌이켜 생각해보면, 당시 내가 느꼈던 낯선 이질감은 너무나 당연했다. 그 당시 나의 심미적인 안목과 편협한 식견으론 도저히

보이스의 작업을 이해할 수 없기 때문이다. 요컨대, 보이스의 의도는 사물의 가시적인 아름다움이 아니라 사물에 내재된 비가시적인 실체와 그 의미를 깨닫도록 하는 데 있다. 그래서 흔히 말하는 '아는 것만큼 본다'는 주장은 보이스의 경우에 유효한 힘을 발휘한다. 다시 말해, 보이스의 작품세계를 이해하기 위해서는 사전에 알고 이해할 게 많다는 뜻이다.

국내의 서양미술사 전공자들이 늘어나면서 이제 서양미술 관련 책들은 주변에서 손쉽게 접할 수 있게 되었고, 웬만한 유명미술가는 저서나 번역서를 통해 대부분 국내에 소개되었다. 한 예로, 독일의 보이스와 종종 비교되는 미국의 앤디 워홀에 관한 책들은 어렵지 않게 찾아볼 수 있다. 반면 보이스 관련 논문만 여러 편 발표되었을 뿐이고, 그에 관한 번역서나 단행본은 아직 한 권도 없다. 그런데 감히 내가 이 작업을 시도했고, 그만큼 부담감도 크다. 나는 2007년 처음으로 보이스 관련 논문을 발표한 후 몇 편의 논문을 추가하였고, 이를 기반으로 보이스 작업 전반에 관해 공부하면서 이 책을 완성하게 되었다.

보이스는 미술가와 행위예술가뿐 아니라, 교육자와 사회개혁가, 혁명가와 진화론자, 목자와 순교자, 샤먼으로 언급되고 있으며, 작업의 범주와 분량 역시 매우 광범위하다. 그렇기 때문에 무엇보다 작품 선정에서 나는 꽤 애를 먹었다. 가능하다면 보이스의 다양한 역할과 여러 가지 유형의 작업을 골고루 살펴보고, 그의 정교한 '온기이론'이 '사회적 조각'을 비롯한 모든 작업에 일관되게 적용되고 있다는 사실을 강조하고 싶었다.

이 책은 모두 10장으로 구성되어 있으며, 대략 보이스의 생애 순으로 전개된다.

1장은 보이스가 1964년 최초로 공개한 이력서에서 출발한다. '인생경력/작품경력'으로 언급된 이력서의 제목처럼 보이스의 작품세계는 그의 생애와 밀접히 연관된다. 따라서 1장에서는 보이스의 한 평생을 개괄적으로 소개했으며, 무엇보다 그의 인생에서 빠지지 않고 언급되는 '보이스 신화'를 추적해보았다. 1944년의 전투기 추락사고와 연관된 '보이스 신화'는 그동안 적지 않은 의구심을 불러일으켰는데, 다행히도 2013년에 공개된 보이스의 편지는 그 진위 여부를 밝히는 결정적인 단서가 되었다.

2장의 주제는 보이스 작업의 근간이 되는 '따스한 조각'이다. 먼저 그 의미를 파악하기 위해 보이스의 통합주의 세계관에 영향을 미친 레오나르도 다빈치와 요한 볼프강 괴테, 특히 루돌프 슈타이너의 인지학을 자세히 알아보았다. 그다음엔 이런 통합주의에 근거한 보이스의 '온기이론'을 '카오스-움직임-형태'의 세 가지 과정으로 설명했으며, 그 예로 지방과 펠트를 재료로 한 1960년대와 1970년대의 작품들을 분석하였다.

보이스의 행위예술을 다룬 3장에서는 먼저 그 출발점이 되는 플럭서스에 관해 살펴보았다. 그리고 첫 번째 플럭서스 행위인 〈시베리아 교향곡 제1악장〉(1963)과 〈우두머리-우두머리-플럭석스 노래〉(1964)에 등장하는 토끼의 의미를 짚어보았고, 역시 토끼가 등장하는 〈유라시아 시베리아 교향곡 1963〉(1966)과 그 연장선에서 이루어진

〈유라시아장대 82분 풀룩소룸 오르가눔〉(1968)을 통해 보이스의 모든 행위에서 발견되는 특징들을 정리하였다.

　　보이스는 교사라는 직업을 훌륭한 예술작품에 비유했다. 1961년 그는 자신의 모교였던 뒤셀도르프 미술대학의 교수가 되었으며, 교수직에서 물러난 1972년 이후에도 계속해서 교육자로서의 면모를 보여주었다. 따라서 4장은 교수로서의 활동에 초점을 맞추고, 전후의 뒤셀도르프 미술대학은 어떤 분위기였으며, 교수라는 직위를 활용해 보이스가 그의 유명세를 어떻게 키워나갔는지, 그의 수업은 어떤 방식으로 진행되었고, 훗날 유명작가가 된 그의 제자들은 누구인지를 구체적으로 살펴보았다.

　　5장의 주제는 보이스 작업의 핵심이 되는 '사회적 조각'이다. 우선 모든 사람을 예술가로 간주한 '확장된 예술개념'과 그 이상적 모델인 '삼중구조의 자유민주적 사회주의'에 관해 자세히 알아보았다. 그리고 사회전반의 급격한 변화가 요구되는 격동기에 보이스가 교수로 재직했다는 사실에 집중하면서, 그 배경이 된 '서독학생운동'과 '독일적군파'의 전개과정을 살펴보았다. 그럼에도 결국 '이상형의 유토피아'로 머물고 만 그의 '독일학생당'과 '국민투표를 통한 직접민주주의 단체', '자유국제대학'의 실체를 확인하였다.

　　보이스는 인간의 사고력에 창의성을 부여하며 생각하는 것 자체를 '사고하는 조각'으로 간주했다. 6장은 이런 '사고하는 조각'의 의미를 파악하기 위해 보이스의 칠판작업을 다루었고, 그 예로 100개의 칠판으로 이루어진 〈올바른 방향을 제시하는 힘〉(1974-1977)을 해

석하였다. 또한 보이스는 1970년대 중반부터 모든 사람에게 열린 토론의 장이 되는 '지속적인 회담'의 장소, 바로 미래지향적인 미술관의 역할을 강조하면서 그 예로 〈올바른 방향을 제시하는 힘〉을 언급하였다. 그렇다면 과연 현재 미술관에 소장된 〈올바른 방향을 제시하는 힘〉은 '지속적인 회담'의 의미에 부합하고 있는지, 비판적인 관점에서 검토했다.

보이스에 의하면, 인간은 원래 몸과 마음이 아픈 존재이며, 특히 현대인의 정신과 영혼은 자본주의 사회의 물질문명으로 인해 더욱 피폐해졌다. 이런 배경에서 그의 작업은 상처와 치유, 기독교와 샤머니즘이라는 상반된 주제를 다루고 있는데, 7장은 이에 관해 고찰하였다. 또한 진화론의 관점에서 보이스가 받아들인 '그리스도의 자극'을 파악한 후, 그가 사용했던 십자가의 세 가지 유형인 '움직이는 십자가'와 '반쪽 십자가', '갈색 십자가'의 의미를 알아보았다. 그다음엔 보이스의 샤머니즘이 의도하는 처방전의 기능과 함께 〈코요테 I〉(1974)과 〈코요테 II〉(1984)의 주술적인 행위를 분석하였다.

8장에서는 보이스가 달리는 운송수단에 비유한 '운송미술'의 내용과 구체적인 예들을 하나씩 살펴보았다. '운송미술'의 궁극적인 목표는 '희망의 메시지'를 전달하는 데 있으며, 이는 소형의 멀티플 작업뿐 아니라 《카셀 도큐멘타 7》(1982)의 대형 프로젝트인 〈7000그루의 참나무〉(1982-1987)와 거대한 설치작업인 〈20세기의 종말〉(1983-1985)을 통해 확인된다. 그런데 〈7000그루의 참나무〉에서 참나무와 현무암은 왜 나란히 서 있는지, 〈20세기의 종말〉에서 점토와 펠트는 왜

현무암 덩어리를 감싸고 있는지, 그 과정과 의미를 고찰했다.

　　9장은 보이스가 활동했던 20세기 후반의 유럽 미술을 카셀 도
큐멘타를 중심으로 개괄했고, 그 결과 그의 독자적인 작업은 개념미술
의 맥락에서 이해할 수 있었다. 그다음엔 보이스의 생각과 연결되는 독
일 낭만주의 관점을 확인하는 동시에 그 차이점 역시 구분해보았다. 보
이스는 미국의 미니멀리즘을 대표하는 로버트 모리스와 한때 친분관
계를 유지했으며, 두 사람 모두 비슷한 시기에 펠트를 사용했다. 따라
서 보이스와 모리스의 영향관계, 보이스 작업과 미니멀리즘의 연관성
을 검토하였다.

　　10장은 현대미술의 거장들로 알려진 마르셀 뒤샹과 앤디 워홀,
백남준에 초점을 맞추고, 이들과 보이스의 작품세계를 서로 비교했다.
생전의 보이스가 가장 염두에 두었던 뒤샹의 경우, 어떤 관점에서 보이
스가 뒤샹을 비판했으며, 두 사람의 작품은 어떤 차이점을 보여주는지
자세히 알아보았다. 그리고 미국의 팝아트를 대표하는 워홀과 보이스
는 전혀 다른 성향의 사람들이다. 그래서 두 사람의 차이점을 구분하는
동시에 명성을 추구하는 데는 주저함이 없었던 두 사람의 공통점 역시
확인해보았다. 맨 마지막으로 플럭서스 시절부터 생애 말기까지 지속
된 보이스와 백남준의 우정 어린 관계를 살펴보았고, 두 사람의 작업에
서 발견되는 접점들을 정리하였다.

　　아무쪼록 이 책이 보이스의 생애와 작품세계를 현대미술의 큰
맥락에서 구체적으로 이해하는 데 도움이 되었으면 하는 바람이 크다.
특히 보이스가 의도한 대로, 각박한 현실의 삶을 치유하고 변화시키는

예술의 힘에 공감하는 독자들이 있다면 더할 나위 없이 기쁘겠다. 또한 필자의 부족함이 야기한 잘못된 부분에 대해서는 독자 여러분의 기탄없는 비판과 애정 어린 조언을 구한다.

이 책을 내면서 유난히 생각나는 두 분은 독일 유학 시절의 교수님들이다. 미술사의 전공지도교수였던 외르크 트레거Jörg Trager 교수님은 언제나 학자로서의 엄격함을 고수하셨고, 종교학의 부전공지도교수였던 노베르트 시퍼스Nobert Schiffers 교수님은 늘 휴머니티의 덕목을 실천하셨다. 돌아보니, 두 분과의 인연은 내 생애에 주어진 커다란 축복이었다. 안타깝게도 지금은 저 세상에 계신 두 분 교수님을 기억하며 고마움의 인사를 올린다. 그리고 내 삶에 힘이 되어준 많은 얼굴들을 떠올리며. 일일이 감사의 뜻을 표하지 못한 아쉬움을 글로 남긴다.

끝으로 흔쾌히 출판의 기회를 주신 사회평론아카데미의 윤철호 사장님께 고마운 마음을 전하고, 특히 이 한권의 책을 만드는 데 모든 노력과 수고를 아끼지 않으신 김천희 대표님과 박서운 씨를 비롯해 편집부의 여러분들께 진심으로 깊은 감사를 드린다.

2015년 초봄에
송혜영

# 1    요제프 보이스는 누구인가?

"예술은 현실의 혁명적인 원동력인 동시에 모든 사회적 행위의 근간이 되며, 이를 바탕으로 미학의 개념은 폭넓게 확장되어야 한다. 이게 바로 내가 가장 널리 알리고 싶은 사실이다."[1]

## 인생경력 / 작품경력

1964년 7월 20일 독일의 아헨Aachen 공과대학에서는《신예술 페스티벌Festival der neuen Kunst》이 열렸다. 요제프 보이스Joseph Beuys는 플럭서스Fluxus 행사에 참여하면서 '인생경력/작품경력Lebenslauf/Werklauf'이라는 제목의 이력서를 처음으로 소개했다.[2, 1-1, 1-2] 당시 마흔세 살이었던 보이스가 공개한 이력서에는 어린 시절과 군복무기간, 미술 활동에 관한 내용이 적혀 있다. 그런데 흥미롭게도 그의 첫 번째 개인전이 열렸던 1953년 이전의 사건들은 대부분 전시회로 통칭되고 있다. 예컨대, 그의 출생은 '반창고로 상처가 아문 전시회'(1921), 어린 시절 막대를 가지고 사슴과 어울렸던 경험은 '사슴안내자 전시회'(1926), 처음으로 땅을 팠던 놀이는 '참호를 만든 첫 번째 전시회'(1928)로 언급되어 있다.

JOSEPH BEUYS:
_____

Joseph Beuys  Lebenslauf  Werklauf

1921  Kleve  Ausstellung einer mit Heftpflaster zusammengezogenen
      Wunde

1922  Ausstellung Molkerei Rindern b. Kleve

1923  Ausstellung einer Schnurrbarttasse (Inhalt Kaffee mit Ei)

1924  Kleve  Öffentliche Ausstellung von Heidenkindern

1925  Kleve  Documentation : "Beuys als Aussteller"

1926  Kleve  Ausstellung eines Hirschführers

1927  Kleve  Ausstellung von Ausstrahlung

1928  Kleve  Erste Ausstellung vom Ausheben eines Schützengrabens

      Kleve  Ausstellung um den Unterschied zwischen lehmigem Sand
      und sandigem Lehm klarzumachen

1929  Ausstellung an Dschingis Khans Grab

1930  Donsbrüggen  Ausstellung von Heidekräutern nebst Heilkräutern

1931  Kleve  Zusammengezogene Ausstellung

      Kleve  Ausstellung von Zusammenziehung

1933  Kleve  Ausstellung unter der Erde ( flach untergraben )

1940  Posen  Ausstellung eines Arsenals ( zusammen mit Heinz Siel-
      mann, Hermann Ulrich Asemissen und Eduard Spranger )

      Ausstellung Flugplatz Erfurt-Bindersleben

      Ausstellung Flugplatz Erfurt-Nord

1942  Sewastopol  Ausstellung meines Freundes

      Sewastopol  Ausstellung während des Abfangens einer JU 87

1943  Oranienburg  Interimsausstellung ( zusammen mit Fritz Rolf
      Rothenburg + und Heinz Sielmann )

1945  Kleve  Ausstellung von Kälte

1946  Kleve  warme Ausstellung

      Kleve  Künstlerbund "Profil Nachfolger"

      Happening  Hauptbahnhof Heilbronn

1947  Kleve  Künstlerbund "Profil Nachfolger"

      Kleve  Ausstellung für Schwerhörige

1948  Kleve  Künstlerbund "Profil Nachfolger"

      Düsseldorf  Ausstellung im Bettenhaus Pillen

      Krefeld  Ausstellung "Kullhaus" (zusammen mit A.R.Lynen)

1949  Heerdt  Totalausstellung 3 mal hintereinander

      Kleve  Künstlerbund "Profil Nachfolger"

1950  Beuys liest im "Haus Wylermeer" Finnegans Wake

      Kranenburg  Haus van der Grinten "Giocondologie"

      Kleve  Künstlerbund "Profil Nachfolger"

1951  Kranenburg  Sammlung van der Grinten .Beuys: Plastik und
      Zeichnung

1952  Düsseldorf  19.Preis bei "Stahl und Eisbein"( als Nachschlag
      Lichtballett von Piene )

      Wuppertal  Kunstmuseum  Beuys: Kruzifixe

      Amsterdam  Ausstellung zu Ehren des Amsterdam-Rhein-Kanal

      Nijmegen  Kunstmuseum  Beuys: Plastik

1953  Kranenburg  Sammlung van der Grinten  Beuys: Malerei

1955  Ende von Künstlerbund "Profil Nachfolger"

1956-57  Beuys arbeitet auf dem Felde

1957-60  Erholung von der Feldarbeit

1961  Beuys wird als Professor für Bildhauerei an die Staatliche
      Kunstakademie Düsseldorf berufen

      Beuys verlängert im Auftrag von James Joyce den "Ulysses"
      um 2 weitere Kapitel

1962  Beuys : das Erdklavier

1963  FLUXUS Staatliche Kunstakademie Düsseldorf

      An einem warmen Juliabend stellt Beuys anlässlich eines
      Vortrages von Allan Kaprow in der Galerie Zwirner Köln
      Kolumbakirchhof sein warmes Fett aus.

      Joseph Beuys Fluxus Stallausstellung im Hause van der Grin-
      ten Kranenburg Niederrhein

1964  Documenta III  Plastik Zeichnung

1964  Beuys empfiehlt Erhöhung der Berliner Mauer um 5 cm
      ( bessere Proportion! )

_____

1-1 보이스의 〈이력서〉, 1964, 종이에 잉크, 29.8×21cm, 르네 블록 아카이브, 베를린

## 요제프 보이스:

요제프 보이스 인생경력 작품경력 *괄호안의 회색 글자는 필자의 설명

1921 클레베(독일 니더라인 주의 도시) 반창고로 상처가 아문
전시회

1922 클레베 린더른(클레베 근교)에서의 낙농업 전시회
(보이스의 부친은 린더른에서 낙농업조합을 운영했다.)

1923 수염무늬찻잔 전시회 (내용물은 계란이 든 커피)

1924 클레베 이교도 아이들의 공개 전시회
(보이스는 가톨릭 교회에서 유아세례를 받았다.)

1925 클레베 증거문서 《전시주최자 보이스》

1926 클레베 사슴안내자 전시회
(보이스는 막대를 휘두르며 사슴들과 어울려 놀았다.)

1927 클레베 방송전시회

1928 클레베 참호를 만든 첫 번째 전시회
(보이스는 흙을 파고 놀았다.)
클레베 점토질의 모래와 모래 같은 점토의 차이를 명확히
구분한 전시회(보이스는 광물에 관심을 가졌다.)

1929 칭기즈칸 무덤 전시회
(보이스는 칭기즈칸의 생애에 큰 관심을 가졌다.)

1930 돈스브뤼겐(클레베 동쪽의 작은 마을) 잡초와 약용식물에
관한 전시회(보이스는 잡초와 약용식물을 구분했다.)

1931 클레베 공동 전시회
클레베 집단 전시회
(보이스의 부친은 그의 동생과 함께 클레베 근교의 린더른에서
밀가루와 사료가게를 열었고, 보이스 가족은 그곳으로 이사를
했다.)

1933 클레베 지하 전시회 (평평하게 덮어 묻은)

1940 포젠(폴란드의 서쪽 도시) 병기창 전시회
(하인츠 지엘만, 헤르만 울리히 아제미센, 에두아르
슈프랑어와 함께)(이들은 포젠에서의 군복무시절 보이스와
가깝게 지냈던 동료들이다.)
에어푸르트-빈더스레벤(독일 튀링겐 주의 도시) 비행장
전시회
에어푸르트(독일 튀링겐 주의 도시) 북부 비행장 전시회

1942 세바스토폴(크림반도 남서부의 항구도시) 내 친구의 전시회
세바스토폴 적의 공격을 물리친 독일전투기 JU87 전시회

1943 오라니엔부르크(독일 브란덴부르크 주의 도시) 임시전시회
(프리츠 롤프 로텐부르크와 하인츠 지엘만과 함께)
(보이스의 친구 로텐부르크는 1943년 작센하우젠의
강제수용소에서 사망했다.)

1945 클레베 추운 전시회

1946 클레베 따스한 전시회
클레베 예술가연합 '프로필 후계자'
(보이스는 '프로필 후계자'에 가입했고, 이들의 그룹 전시회에
참여했다.)
하일브론(독일 바덴-뷔르텐부르크 주의 도시) 중앙역 해프닝
(보이스는 나중에 이 사건의 연도를 1945년으로 정정했다.
당시 포로상태였던 보이스는 하일브론역에서 순찰단에게
증명서를 빼앗겼고 이를 되찾기 위해 순찰단의 사무실에
몰래 침입했다. 그는 들키지 않으려고 하일브론역의 전원을
꺼버렸고, 그 결과 역 전체가 어두워졌던 사건이다.)

1947 클레베 예술가연합 '프로필 후계자'
클레베 청각장애인 전시회

1948 클레베 예술가연합 '프로필 후계자'
뒤셀도르프 필렌 병동에서의 전시회
크레펠트〈쿨하우스〉 전시회 (아담 리넨과 함께)

1949 헤르트(뒤셀도르프의 서쪽 지역) 세 번 연속된 전시회
클레베 예술가연합 '프로필 후계자'

1950 보이스는 《뷜러메어(독일의 접경지역에 위치한 네덜란드의
도시)집》에서 『피네간의 경야』를 읽다
(보이스는 뷜러메어에 사는 여가수 앨리스 슈스터를 알게 되었고,
그녀는 제임스 조이스의 『피네간의 경야』를 번역했다.)
크라넨부르크(클레베의 인근도시) 반 데어 그린텐
〈지오콘돌로기Giocondologie〉
(보이스는 레오나르도의 〈모나리자〉 주인공인 '지오콘다'에서
모티프를 얻어 〈지오콘돌로기〉를 그렸고, 이 드로잉은
크라넨부르크의 반 데어 그린텐 형제의 집에서 전시되었다.)
클레베 예술가연합 '프로필 후계자'

1951 크라넨부르크 반 데어 그린텐의 소장품: 보이스의 조각과 드로잉
(크라넨부르크의 그린텐 형제는 처음으로 보이스의 작품들을
구입하였다.)

1952 뒤셀도르프 〈강철과 족발〉 전시회에서 19등 (피에네Piene의
조명발레 참조)
(보이스는 뒤셀도르프의 철강회사연합이 주최한 〈쇠와 강철
Eisen und Stahl〉 전시회에 〈피에타〉를 출품하여 19등을 했다.
그 당시 1등을 수상한 〈기관차〉란 그림의 추상적인 성향은
보수적인 철강회사연합의 반발을 사면서 큰 논란거리가 되었고,
보이스는 '쇠와 강철Eisen und Stahl' 대신에 '강철과 족발
Stahl und Eisbein'이란 단어를 사용해 추상을 이해하지 못하는
철강제조연합의 진부한 안목을 은유적으로 표현하였다. 오토
피에네는 빛을 활용한 혁신적인 예술에 몰두했으며, 1957년에는
뒤셀도르프의 '제로Zero 그룹'을 창립하였고 1959년에는 기계를
활용한 조명발레를 제작했다.)
부퍼탈 미술관: 보이스의 십자가
암스테르담 암스테르담-라인-운하 축하 전시회
네이메이헌(독일라인주에 근접한 네덜란드 도시) 미술관:
보이스의 조각

1953 크라넨부르크 반 데어 그린텐의 소장품: 그림
(크라넨부르크의 반 데어 그린텐 형제의 집에서
보이스의 첫 번째 개인전이 열렸다.)

1955 클레베 예술가연합 '프로필 후계자' 탈퇴

1956-57 보이스는 들에서 일하다

1957-60 들일을 통해 회복되다

1961 보이스는 뒤셀도르프 국립미술대학의 조각전공 교수로 임용되다
보이스는 제임스 조이스의 주문에 따라 『율리시즈』의 2장을
연장하다
(보이스는 조이스의 『율리시즈』에 관한 6점의 드로잉을
완성했다.)

1962 보이스 대지피아노
(보이스는 플럭서스 활동을 시작하며 '대지피아노'라는 제목의
행위를 계획했지만, 이 행위는 실현되지 않았다.)

1963 플럭서스 뒤셀도르프 국립대학
(1963년 2월 2일과 3일 뒤셀도르프 국립미술대학에서 플럭서스
축제가 열렸다.)
7월의 어느 더운 날 저녁 쾰른 콜룸바키르흐호프의 루돌프
츠비르너 갤러리에서 열린 앨런 캐프로우의 강연회에서 보이스는
따스한 지방 덩어리를 전시하다
니더라인주 크라넨부르크의 반 데어 그린텐 집: 요제프 보이스의
플럭서스 마굿간 전시회

1964 도큐멘타 3 조각 드로잉
(보이스는 〈카셀 도큐멘타 3〉에 참여했고, 조각과 드로잉을
전시했다.)

1964 보이스는 베를린 장벽을 약 5cm 높일 것을 추천하다 (보다 나은
비례를 위해!)
(보이스는 서독과 동독의 적대적인 관계를 극복하고 내면의
장벽을 없앨 것을 역설적으로 주장한다.)

1964 보이스 운송미술
('운송미술'은 보이스의 '사회적 조각'을 널리 알리기 위해 달리는
운송수단에 비유된다.)

**1-2** 보이스의 〈이력서〉 한글 번역

게다가 이력서의 상당 부분은 매우 애매모호한 내용을 보여준다. 예를 들어, '수염무늬찻잔 전시회'(1923)와 '방송전시회'(1927)는 그 의미를 파악하기가 힘들며, 1961년에는 실제로 조이스가 보이스에게 부탁했던 것처럼 '제임스 조이스James Joyce의 주문'(1961)이 적혀 있다. 또한 서독과 동독의 장벽을 없애기 위해 오히려 베를린 장벽을 더 높이자는 1964년의 역설적인 표현도 발견된다. 그리고 성인이 된 보이스는 어린 시절 꿈속에서 여러 가지 상상놀이를 했던 것으로 회고하기도 했다. 이렇게 허구와 상상, 역설이 혼합된 보이스의 첫 번째 이력서는 정확한 해석을 어렵게 하며, 이런 점에서 가짜 자서전으로 간주되기도 한다.[3]

하지만 '인생경력/작품경력'이라는 이력서 제목처럼, 보이스의 작품세계는 그의 삶과 밀접히 연관된다. 한 예로, 몽골제국을 통일하고 아시아와 유럽을 정복한 칭기즈칸은 어린 보이스에게 큰 감동을 주었고, 훗날 그의 작업에서 중요한 '유라시아' 모티프로 발전하게 된다. 또한 그의 행위에 자주 등장하는 동물과 장대, 양 치는 목동의 이미지는 모두 클레베의 시골마을에 살면서 소와 양, 토끼와 사슴을 가까이에서 접했던 어린 시절의 경험에 기인한다. 요컨대 보이스의 작품세계를 올바로 이해하기 위해선 그가 살았던 삶의 흔적을 꼼꼼히 추적할 필요가 있다.

요제프 하인리히 보이스는 1921년 5월 12일 니더라인Nieder-rhein 주의 크레펠트Krefeld에서 요제프 야곱 보이스Joseph Jakob Beuys 와 부친 성이 휠저만Hülsermann인 요한나 마리아 마가레테Johanna Maria

**1-3** 다섯 살의 보이스와 양친, 1926, 클레베

Margarete의 외동아들로 태어났다. 그리곤 몇 달이 지나지 않아 보이스의 가족은 같은 주에 있는 클레베Kleve로 이사하였다. 그래서인지 보이스는 평생 실제 출생지인 크레펠트 대신에 자신이 성장했던 도시 클레베를 고향으로 여겼으며, 이는 그의 이력서(1964)에서도 확인된다.

독일과 네덜란드의 경계에 위치한 클레베는 광활한 평원으로 이루어진 작은 시골마을이다. 보이스의 부친은 클레베에서 가축사료를 판매했으며 나중에는 인접한 린더른Rindern에서 지점을 운영하였다. 보이스는 비교적 부유한 환경에서 성장했고, 가톨릭 신자였던 부모는 그를 엄격하게 키웠다.[1-3] 보이스는 일찍이 피아노와 첼로를 배웠으며, 이런 음악적 재능은 훗날 피아노를 연주하는 그의 행위에서 유감없이 발휘된다. 호기심이 많았던 보이스는 어린 시절부터 광물과 식물, 동물에 관심을 가졌다. 이력서의 내용대로 일찍이 '점토질의 모래

와 모래 같은 점토'(1928), '잡초와 약용식물'(1930)을 구분할 줄 알았으며, 물고기와 파충류, 쥐와 고양이 등을 자세히 관찰했다. 또한 주전자와 다리미, 세탁기와 전열기구 같은 기계의 원리에도 흥미가 많았다.

독일의 인문계 고등학교인 김나지움에 진학한 보이스는 집에 실험실을 마련할 정도로 자연과학에 몰두했으며, 스웨덴의 식물학자인 린네Carl von Linné의 생물분류학을 공부했다. 또한 그는 괴테Johann Wolfgang von Goethe와 쉴러Johann Christoph Friedrich von Schiller, 횔덜린Friedrich Hölderlin과 노발리스Novalis, 니체Friedrich Wilhelm Nietzsche와 키에르케고르Kierkegaard, 마르크스Karl Heinrich Marx와 마테를링크Maurice Maeterlinc의 다양한 문학과 사상들을 접했다.

보이스는 고등학교 시절 흑백사진으로 접했던 빌헬름 렘브룩Wilhelm Lehmbruck의 조각상에서 큰 감동을 받았다.[1-4] 이는 조각을 삼차원의 단단한 덩어리로 인식하는 기존의 고정관념에서 벗어나 내면의 정신적인 그 무엇을 듣고 느끼게 하는 데 큰 도움이 되었다. 렘브룩은 보이스처럼 니더라인 주의 조그만 시골마을에서 태어났으며, 보이스는 사망하기 11일 전인 1986년 1월 12일 그가 존경했던 렘부룩상을 수상했다.[1-5] 그 외에도 보이스는 로댕Auguste Rodin과 뭉크Edvard Munch의 작품들에 호감을 가졌으며, 바그너Richard Wagner와 사티Erik Satie, 슈트라우스Richard Strauß의 음악을 좋아했다.

나치시대에 고등학교를 다녔던 보이스는 대부분의 독일 소년들처럼 히틀러 소년단원이 되었다.[1-6] 고등학교를 졸업한 후에는 곧바로 공군에 지원했으며, 포젠Posen과 에어푸르트Erfurt에서 통신병과 항공

**1-4** 빌헬름 렘부룩, 〈넘어진 남자〉, 1915-1916, 렘부룩 미술관,
두이스부르크, 사진: Hans Weingartz(2010.11.24)
**1-5** 렘부룩 미술관 앞의 보이스, 1986.1.12, 두이스부르크,
사진: Rotar

기 조종사 교육을 받았다.[1-7] 특히 1940년 포젠에서는 자유시간을 활용해 동료들과 함께 다양한 분야의 학문을 탐구했다. 그들 가운데 동물영화 감독이 된 하인츠 지엘만Heinz Sielmann은 식물과 동물학, 헤르만 아제미센Hermann U. Asemissen은 철학, 에두아르트 슈프랑거Eduard Spranger는 심리학과 교육학 전공자였다.

2차 세계대전이 발발하자 보이스는 크로아티아와 남부이탈리아, 우크라이나에서 항공기의 무선통신기사로 군복무를 했다.[1-8] 이 경험을 토대로 송신과 수신의 소통에 관심을 갖게 되며, 이는 그의 작업에서 중요한 모티프가 된다. 1944년 3월 16일 그가 탑승했던 전투기 JU87은 추락하였고,[1-9] 그는 구사일생으로 구조되었다. 이 사고는 나중에 그 유명한 '보이스 신화'로 언급된다. 1945년 잠시 영국군의 전쟁

1-6

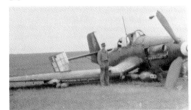

1-8

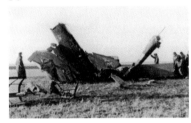

1-9

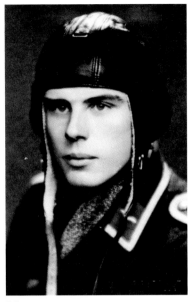

1-7

1-6 히틀러 소년단원, 1933, 오덴발트
1-7 보이스, 1942, 쾨니히그레츠
1-8 보이스, 1943, 크림반도
1-9 추락한 전투기 JU87, 1944, 크림반도

포로로 있었던 그는 전쟁이 끝나자 자유의 몸이 되었다.

　　전쟁이 끝나고 다음 해인 1946년부터 1952년까지 보이스는 뒤셀도르프 국립미술아카데미Staatliche Kunstakademie Düsseldorf(이하 뒤셀도르프 미술대학으로 언급)에서 조각을 전공했다.[4] 처음 2년간은 요제프 엔젤링Joseph Enseling 밑에서 수학했지만, 주로 인물상을 제작했던 엔젤링의 수업방식은 그를 만족시키지 못했다. 네 학기를 마친 보이스는 에발트 마타레Ewald Mataré로 지도교수를 변경하였다.[1-10] 당시 유명 조각

**1-10** 에발트 마타레, 1948,
뷔데리히의 작업실
**1-11** 에발트 마타레,
성 람베르투스교회 서쪽 입구의
청동문, 1950년대, 뒤셀도르프

가였던 마타레는 철저한 장인정신으로 작업에 임했으며, 포괄적인 인간교육을 중요시했다.[1-11]

　대학 시절의 보이스는 조각뿐 아니라 드로잉과 수채화, 유화와 판화, 오브제 등의 다양한 작업에 몰두했다. 이 가운데 특히 드로잉은 그의 생각을 이끌어내는 중요한 수단이었으며, 언제 어디서든 카탈로그와 포장지, 편지봉투와 담배봉투, 냅킨 같은 인쇄된 종이의 여백에 자유롭게 드로잉을 했다.

　보이스의 초기 드로잉인 〈식물〉(1947)[1-12]에서 뿌리와 양옆의 잎, 주머니 모양의 씨방과 반원형의 꽃은 수직 구도로 연결된다. 〈양의 뼈〉(1949)[1-13]에서도 옅은 갈색 마분지 위에 뼈만 남은 양의 형태는 흰색의 타원형을 이루고 있으며, 그 안에서는 해골의 이등변삼각형 구조, 갈비뼈의 수평선, 두 팔과 두 다리의 대각선들이 서로 맞물려 있다. 가늘고 섬세한 선으로 정확히 포착된 〈식물〉과 〈양의 뼈〉는 좌우대칭의 안정된 구성을 보여준다. 여기서 스승의 영향을 엿볼 수 있는데, 마타레는 고딕성당의 장미창에서 발견한 유기적이고 기하학적인 원칙을 미술에 적용하였다. 이처럼 미술대학 시절의 보이스는 어렸을 때와 마찬가지로 식물과 동물에 관심을 갖고 자연과학이 요구하는 정확한 관찰력을 키워나갔다. 그 밖에도 문학을 비롯한 여러 분야의 전문서적을 읽었으며, 특히 루돌프 슈타이너Rudolf Steiner는 그의 세계관이 형성

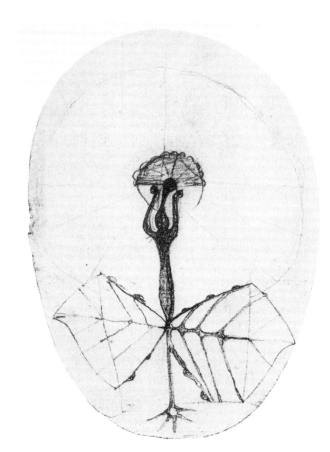

1-12 보이스, 〈식물〉, 1947, 종이에 연필, 12×9cm, 개인소장

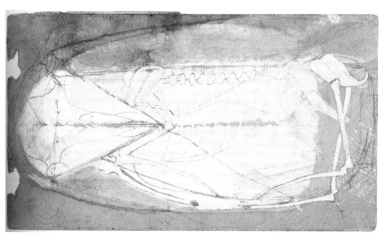

1-13 보이스, 〈양의 뼈〉, 1949, 종이에 과슈와 연필, 10×17.5cm, 개인소장

되는 데 절대적인 영향을 미쳤다.

1946년 보이스에겐 좋은 인연이 찾아왔다. 다름 아닌 반 데어 그린텐van der Grinten 형제와의 만남인데, 한스Hans와 그의 동생 프란 츠 요제프Franz Joseph는 평생 그의 후원자가 되었다.[1-14] 크라넨부르크 Kranenburg에서 농장을 경영했던 그린텐 형제는 1951년 처음으로 보이 스의 목판화 두 점을 각각 20마르크에 구입했으며, 1953년 그들의 농 장에서는 보이스의 첫 번째 개인전이 열렸다.[1-15] 물론 드로잉이 가장 큰 비중을 차지하지만, 그린텐 형제가 소장했던 작품들은 수천 점에 달 한다.[5] 이것들은 모두 시에 기증되었고, 현재는 한적한 시골마을인 클 레베의 모일란트Moyland 성 미술관에 소장되어 있다. 모일란트 성은 14 세기 전반에 고딕양식으로 완공되었고, 성 주변은 19세기 후반에 바로 크식 정원으로 꾸며졌다.[1-16] 이 성을 방문하기 위해서는 지금도 자가 용을 이용하거나 하루에 몇 번밖에 운행하지 않는 시외버스를 타야 한 다. 그럼에도 이 수고가 전혀 아깝지 않은 이유는 중세의 성안에서 보 이스의 미래지향적인 작품들을 마주하는 색다른 경험을 할 수 있기 때 문이다.

1-14 보이스의 개인적 개막식, 왼쪽부터 프란츠 요제프와 한스 반 데어 그린텐 형제, 보이스 부부, 1961.10, 클레베의 퀭퀭하우스, 사진: Fritz Getlinger
1-15 보이스의 첫 번째 개인전, 1953, 크라넨부르크의 반 데어 그린텐 형제의 집, 사진: Heinz Kersten

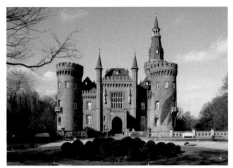

**1-16** 클레베의 모일란트 성 미술관,
사진: Perlblau(2011.3.10)

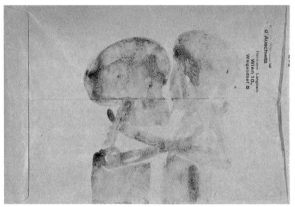

**1-17** 보이스, 〈죽음과 소녀〉, 1957, 봉투에 채색, 17.6×25.2cm,
루드비히 린 컬렉션

    1953년 미술대학을 졸업한 보이스는 1955년 가을부터 침체기를 겪었다. 약혼녀는 1954년 성탄절에 그의 곁을 떠났고, 전쟁의 후유증과 경제적인 궁핍, 무엇보다 본인 작업에 대한 회의는 죽음을 생각할 정도의 심각한 우울증으로 이어졌다. 이를 반영하듯, 당시의 드로잉과 수채화들은 대부분 이별과 슬픔, 고통과 죽음, 어둠의 그림자를 주제로 한다. 한 예로 갈색 편지봉투위에 흙색의 희미한 형상이 드러난 〈죽음과 소녀〉(1957)[1-17]에서는 앙상하게 뼈만 남은 상반신의 두 인물이 서로 껴안고 있다. 여기서 해골은 '메멘토 모리Memento mori'의 도덕적인 경구보다는 피할 수 없는 육체의 붕괴 과정을 전해주며, 오른쪽 상단에 찍힌 아우슈비츠 국제위원회의 발신자 스탬프는 고통 속에 세상을 떠난 수많은 유대인들의 허무한 존재를 일깨워준다.

**1-18** 보이스, 1958, 클레베의 작업실, 사진: Fritz Getlinger

1957년 보이스는 크라넨부르크에 있는 그린텐 형제의 농장에서 들일을 하고, 그린텐 형제의 어머니와 마음을 주고받으며 침체기에서 벗어날 수 있었다. 1958년 클레베로 돌아온 보이스는 다시 작업을 시작했으며,[1-18] 같은 해에 뷔데리히Büderich 공동체의 전몰자를 위한 거대한 기념비인 〈십자가〉[1-19]를 완성하였다. 후광에 둘러싸인 둥근 머리, 양옆으로 벌린 두 팔, 왼쪽으로 휜 다리는 십자가에 매달린 그리스도의 형상을 함축하고 있으며, 부동의 자세에서 벗어난 두 팔과 두 다리의 가벼운 움직임은 십자가의 전통적 의미인 부활을 암시한다.

1958년 보이스는 자신의 모교인 뒤셀도르프 미술대학의 교수직에 지원했다. 그러나 스승 마타레의 반대로 그의 임용은 무산되었다. 보이스의 예술적 재능은 충분히 인정되지만, 침체기에 보여준 그의 우울한 성향과 개성적인 성격은 교사로서의 자질에 적합하지 않다는 게 이유였다.[6] 1959년 9월 보이스는 에바 부름바흐Eva Wurmbach와 결혼했고, 1961년에는 아들인 벤첼Wenzel, 1964년에는 딸 제시카Jessyka가 태어났다.[1-20] 1961년 보이스는 다시 한 번 교수직에 응모했고, 마침내 그해 겨울학기부터 뒤셀도르프 미술대학의 조각전공 교수로 임용되었다.

1963년 보이스는 플럭서스 활동을 시작했으며, 이를 계기로 전

**1-19** 보이스와 뷔데리히의 〈십자가〉, 클레베의 작업실, 1958, 사진: Fritz Getlinger

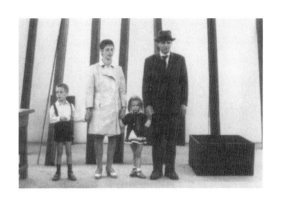

**1-20** 《카셀 도큐멘타 4》의 개막식에 참석한 보이스 가족, 1968, 사진: R. Lebeck

통적인 조각에서 벗어나 행위예술로 작업의 범주를 넓혀 갔다. 플럭서스 활동과 더불어 보이스는 학생들을 가르치는 미술대학교수의 역할에 충실했으며, 1968년 학생운동이 일어나는 격변의 상황에서 그의 진보적 성향은 학생들 사이에서 큰 인기를 끌었다. 1960년대 후반 보이스는 인간의 총체적 삶과 연관된 '확장된 예술개념erweiterte Kunstbegriff'을 이끌어내고, 그 연장선에서 인간의 삶에 유익한 사회를 만드는 '사회적 조각Soziale Plastik'을 주창하였다. 그가 창립한 '독일학생당'(1967)과 '국민투표를 통한 직접민주주의 단체'(1971), '자유국제대학'(1972)은 '사회적 조각'의 구체적인 예다.

1972년 보이스는 신입생의 정원문제로 대학 측과 갈등을 겪었으며, 그로 인해 해고 통지를 받았다. 해임된 보이스는 독일뿐 아니라 유럽과 미국의 여러 도시를 오가며 국제적인 무대에서 활동했다. 이렇게 바쁜 와중에도 그가 가장 주력한 것은 바로 정치활동이었다. 1976년 그는 노르트라인 베스트팔렌Nordrhein-Westfalen 주의 연방의회 선거

에 후보로 출마하며 직접 정치에 뛰어들었다. 그러나 그의 시도는 매번 좌절되었고, 1983년 후보직을 사퇴함으로써 정치활동을 마감했다. 비록 현실적인 정치 참여는 불가능했지만, 보이스의 후반기 작업은 사회개혁에 초점을 맞춘 '사회적 조각'으로 요약된다.

1986년 1월 23일 보이스는 뒤셀도르프의 자택에서 폐렴으로 사망했다. 보이스가 자신의 인생을 작품으로 간주했듯이, 그의 작품세계는 그의 삶의 궤적을 보여준다. 그는 다양한 매체와 방식으로 온갖 장르를 넘나들며 작업하였다. 여기에는 드로잉과 그림, 조각과 설치, 유리진열장과 선반 작업, 행위예술과 비디오, 멀티플Multiple이 광범위하게 포함된다. 이들 가운데 멀티플은 강연회와 토론회, 행위의 결과물들을 판화와 엽서, 사진과 오브제 등의 다양한 방식으로 대량 복제한 작업을 의미한다.

현재 세계의 유명 미술관에 분산된 보이스의 작품들 가운데 상당수는 그의 행위에 사용되었던 부산물들이다. 예컨대 다름슈타트 Darmstadt 헤센주 미술관Hessische Landesmuseum의 일곱 개 방에 진열된 그의 작품들은 일명 '보이스 블록Block Beuys'으로 불린다.[7] 1-21 다름슈

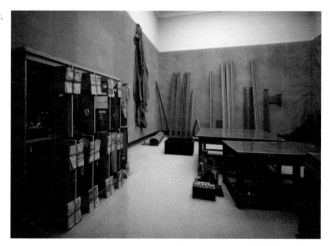

1-21 보이스 블록, 헤센주 미술관, 다름슈타트

타트의 개인 화상이었던 칼 스트뢰어Karl Ströher는 1968년 보이스의 작품들을 대량으로 구입했으며, 이를 토대로 1970년에 성립된 '보이스 블록'은 30년(1949-1979) 동안의 광범위한 작품세계를 보여준다.

## 보이스 신화

오늘날 보이스 문헌에서 소개되는 그의 생애는 대부분 1964년의 이력서에서 출발한다. 첫 번째 단행본인『요제프 보이스: 생애와 작품』(1973)은 괴츠 아드리아니Götz Adriani와 빈프리트 콘네르츠Winfried Konnertz, 카린 토마스Karin Thomas가 공동으로 저술했다. 책의 앞부분은 1964년 이력서를 인용하고 있으며,[1-1, 1-2] 나머지 내용은 보이스가 제공한 텍스트와 편지, 사진으로 엮어졌다.[8]

보이스가 사망한 다음 해인 1987년 하이너 슈타헬하우스Heiner Stachelhaus의『요제프 보이스』가 출간되었으며, 이 책은 그동안 여러 나라에서 번역 출간되었다.[9] 앞의 책과 마찬가지로 여기서도 1964년 이력서는 중요한 출발점이 되고 있으며, 저자는 보이스의 부인인 에바 보이스, 보이스와 친했던 그린텐 형제의 진술을 참조하고 있다.

오늘날에도 위의 두 책은 보이스 문헌과 전시 카탈로그에서 중요한 일차 문헌으로 인용되고 있으며, 필자 역시 이들을 참조했다.[10] 다시 말해, 보이스의 문헌들은 대부분 1964년 이력서, 보이스의 진술과 그의 친지들의 기억에 의존하고 있다. 그런데 이상하게도 1964년 이력서에는 그 유명한 보이스 신화가 언급되지 않는데, 그 내용을 요약하면 다음과 같다.

2차 세계대전 중이었던 1944년 독일의 전투기 JU87은 크리미아 반도에서 적군의 공격을 받아 추락하였다.[1-9] 당시 전투기 안에 있었던 조종사 한스 라우린크Hans Laurinck는 그 자리에서 숨졌으며, 나머지 한 명의 통신기사, 바로 보이스는 기적적으로 생존했다. 그리고 신화처럼 전해지는 이야기에 따르면, 전투기 후미에 몸이 낀 채 정신을 잃고 심한 부상을 입었던 보이스를 그 지역 유목민인 타타르Tatar 사람들이 구조했다. 보이스를 집으로 데려간 타타르인들은 동물의 지방으로 상처를 치료하고 펠트로 그의 몸을 따스하게 감싸주었으며 우유와 치즈로 영양을 공급해주었다. 타타르인들은 그들의 집에 좀 더 머물 것을 권했지만, 독일 탐색대가 발견한 보이스는 병원막사로 옮겨졌다. 그리고 몸이 회복되자 보이스는 계속해서 전쟁에 참여했다.

영화의 드라마틱한 장면을 떠오르게 하는 이 사건은 누가 봐도 기적이다. 그러나 이미 지적한 대로, 1964년 이력서에는 1944년의 이 중요한 사건이 생략되어 있다.[1-1, 1-2] 보이스의 추락사건이 알려지기 시작한 것은 그의 유명세가 시작된 1970년대였다. 다시 말해, 공동저서인 첫 번째 단행본(1973)은 전투기 추락사건이 보이스의 작업에 중요한 영향을 미치고 있다는 점을 간략히 언급할 뿐이다.[11] 그리고 두 번째 단행본(1987)은 타타르인과의 경험이 보이스의 다양한 행위에 반영되고 있으며, 펠트와 지방을 재료로 이끌어내는 중요한 계기가 된 것으로 조금 더 자세히 소개하고 있다.[12]

1979년 말 뉴욕의 구겐하임 미술관에서는 보이스의 개인전이 열렸다. 그러자 독일의 유명잡지인 『슈피겔Spiegel』은 보이스의 사진과

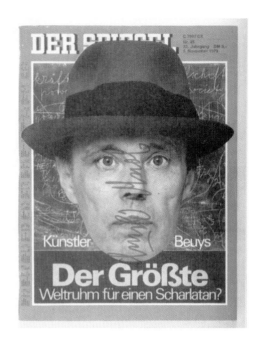

1-22 『슈피겔』, 1979/1980, 잡지 겉표지에
요제프 보이스의 서명이 적힌 인쇄물, 멀티플:
에디션 슈테크, 하이델베르크

함께 '최상의 국제적 명성을 얻은 사기꾼?'이라는 제목을 표지에 실었
다.1-22 그리고 1993년 8월 20일 독일의 유명 주간지인 『차이트*Die Zeit*』
에는 '그(보이스)는 누구였는가? 일생 동안 죽어 있었다'라는 제목과
함께 보이스에 관한 기사를 실었다. 물론 그 내용은 타타르인들의 구조
작업 및 그 경험과 연관된 보이스의 작품세계였다.[13] 『차이트』에서 다
룬 대로, 보이스의 생명을 구해준 타타르인들의 지방과 펠트는 보이스
작업에서 매우 큰 비중을 차지하며, 그를 유명하게 만들어주었다. 실제
로 보이스의 작품이 소장된 미술관의 도슨트들은 그의 난해한 작품을
풀어나가는 실마리로 이 신화를 이야기한다. 그리고 오늘날 인터넷에
떠도는 유령기사들 역시 보이스의 모든 작품을 이해할 수 있는 화두처

럼 보이스 신화를 언급하고 있다.

　　이처럼 한편에선 보이스 신화를 강조하지만, 다른 한편에선 이 신화에 관한 비판적인 관점과 의문이 끊이지 않고 제기되었다. 요컨 대 보이스는 왜 전쟁이 끝나고 한참 뒤인 1950년대 말에야 지방과 펠 트를 사용했으며, 1970년대에 비로소 그 중요한 사건을 언급하기 시 작했느냐는 것이다. 먼저 벤자민 부클로Benjamin Buchloh는 보이스 작 품의 비역사성을 지적하면서 개인과 집단의 신화처럼 보이스의 신화 역시 실제와 허구로 복잡하게 엮어진 것으로 해석한다.[14] 프랑크 기제 케Frank Gieseke는 보이스의 작품세계를 독일 제3제국의 산물로 간주한 다. 그는 독일 관청의 보고서를 조사했으며, 그 결과 독일 전투기 JU87 은 1944년 3월 16일 크림반도 북부지역에서 추락하였고, 보이스는 3 월 17일부터 4월 7일까지 독일군의 179번 이동막사에서 치료받았다 는 사실을 밝혀냈다. 따라서 보이스가 타타르인들과 함께했던 시간은 고작해야 24시간인데, 보이스 문헌은 사실과 다르게 8일이라고 언급 하고 있다는 것이다.[15] 니콜레 프리츠Nicole Fritz에 의하면, 독일 낭만 주의 전통으로 거슬러 올라가는 집단의 기억에 의존한 보이스 신화는 독일의 새로운 자긍심을 이끌어내고자 한다.[16] 그리고 롤프 파물라Rolf Famulla는 히틀러 소년단원과 2차 세계대전 당시 독일군이었던 보이스 의 전기에 주목하며 보이스의 작품에 반영된 나치이데올로기를 추적 하였다.[17]

　　이런 부정적인 시각들과 차이를 보이는 도널드 커스핏Donald Kuspit에 따르면, 보이스는 창의적인 자세로 독일의 고유한 역사를 재

조명하였으며, 이를 위해 보이스 신화는 그의 기억을 확인시키는 긍정적인 요소로 작용했다.[18]

　　2013년 7월 8일의 『슈피겔』에는 그동안의 모든 논쟁을 불식시키는 '영원으로의 비행'이라는 기사가 실렸다.[19, 1-23] 기사에는 바로 1944년 8월 3일의 소인이 찍힌 편지가 공개되었는데, 이는 보이스가 전투기 안에서 숨겼던 그의 동료인 라우린크의 가족에게 보낸 것이다. 편지에는 전투기 JU87이 '러시아의 포격'을 받고 추락했으며, 그를 폐허에서 구해준 사람들은 바로 '러시아의 노동자들과 여인들'이었다고 적혀 있다.[20] 이로써 보이스 신화의 주인공인 타타르인들은 결국 위조된 가공의 인물로 밝혀졌다. 그러나 이런 사실에도 불구하고 보이스 신화는 이미 그를 운명적인 천재작가로 만드는 데 크게 기여했다.

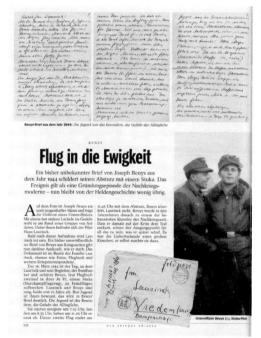

1-23 '영원으로의 비행', 『슈피겔』, 2013.7.8.

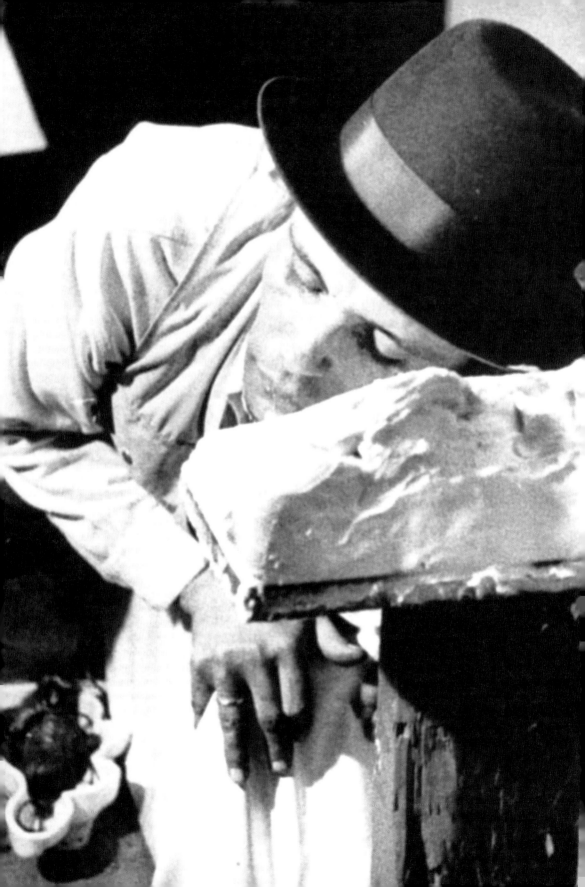

# 2    따스한 조각

"나는 온기(냉기)가 공간을 극복한 조형의 원칙이며, 이 원칙이 형태의 확장과 수축, 무정형과 결정체, 카오스와 완성된 형태에 적용된다는 사실을 깨닫게 되었으며, 이로써 가장 정확한 의미에서 시간과 움직임, 공간의 본질을 파악하게 되었다."[1]

## 통합주의

어린 시절의 보이스는 동물과 식물, 기계의 구조와 원리에 큰 흥미를 가졌고, 자연과학에 대한 그의 관심은 자연스럽게 의학을 전공하려는 계획으로 이어졌다. 그러나 그는 의학도의 꿈을 포기하고 미술을 택했는데, 그 계기는 포젠의 군 복무시절 그곳 대학에서 들었던 한 강의였다. 평생을 오직 아메바 연구에만 몰두했던 어느 생물학 교수의 강의를 통해 그가 확인한 것은 인간의 영혼이나 정신과는 무관하게 양과 수, 무게의 정확성에만 의존하는 세분화된 자연과학의 한계였다.[2] 그런데 자연과학뿐 아니라 미술 역시 이런 한계에 부딪힌다는 사실을 그는 미술대학을 다니며 비로소 깨달았다.

　　따라서 그가 추구한 것은 바로 삶과 예술의 통합이다. 이는 물론 보이스에게만 해당되는 이야기가 아니다. 소위 아방가르드를 자처

한 20세기의 예술가들 가운데 상당수는 예술을 통해 삶을 변화시키고, 예술을 삶의 형식으로 이끌어낸다는 슬로건을 내세웠다. 그러나 그 누구보다 보이스는 훨씬 더 치밀한 이론으로 무장하고 행동으로 실천하는 삶의 예술을 실천하였다.

보이스의 세계관은 평생 그를 사로잡은 통합주의 관점에서 출발하며, 이는 서양 철학과 기독교, 동양사상과 범신론, 인지학과 진화론, 독일 이상주의와 낭만주의, 자연과학을 광범위하게 포함한다. 생전의 보이스는 수많은 기록들과 인터뷰를 통해 인류의 역사에 기여한 상당수의 인물들을 언급했는데, 그의 통합적인 세계관과 밀접히 연관되는 인물은 바로 레오나르도[2-1]와 괴테,[2-2] 슈타이너[2-3]다.

보이스는 레오나르도를 유럽 문화사의 열쇠가 되는 중요한 인물로 간주했다. 알려진 대로, 르네상스의 만능인간 레오나르도는 화가와 조각가, 의사와 자연과학자, 건축가와 기술자였으며, 과학적으로 모든 것이 입증되지 않았던 시대에 이 세상과 우주의 원리를 파악하고자 노력했다. 그는 인간과 자연을 직접 관찰하고 경험하고 인식한 것을 토대로 작업에 임했으며, 이는 인체와 식물, 동물과 풍경, 기계의 원리에 관한 그의 수많은 드로잉들을 통해 확인된다. 보이스는 자연과학과 테크놀로지에 몰두한 레오나르도에 주목했으며, 과거의 신화적인 요소와 현대의 분석적인 방법을 하나로 통합했다는 점에서 그에게 중요한 의미를 부여했다.[3]

독일의 괴테 역시 르네상스의 만능인간처럼 문학과 미술, 식물과 광물, 화학과 물리, 골상과 해부학을 광범위하게 연구했다. 괴테의

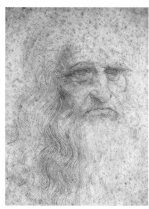 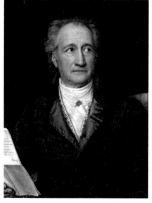 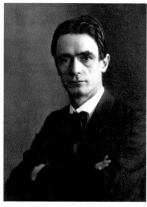

**2-1** 레오나르도 다빈치, 〈자화상〉, 1512년경, 종이에 초크, 33.3×21.3cm, 투린 도서관
**2-2** 칼 요제프 스틸러, 〈요한 볼프강 폰 괴테〉, 1828, 캔버스에 유화, 78×63.8cm, 현대미술관, 뮌헨
**2-3** 루돌프 슈타이너, 1905년경

세계관은 신과 자연의 존재론적 합일에 근거한 범신론적 자연관을 토대로 한다. 즉, 신성神性은 자연을 지배하는 초월성이 아니라 자연에 내재하는 존재이며, 이는 헤겔로 대표되는 동시대의 관념철학이 주장하는 신과 자연, 정신과 물질의 이원론을 부정한다.

　　괴테는 무엇보다 자연현상을 지속적으로 탐구했으며, 그 결과 '식물변형론'(1790)과 '색채론'(1810)이라는 괄목할 성과를 이루어냈다. 특히 자연의 원형을 밝힌 '식물변형론'에 의하면, 떡잎에서 시작해 꽃을 피우고 열매를 맺는 식물의 성장단계는 '잎'이라는 기본형태에서 출발한다. 다시 말해 뿌리와 줄기, 꽃과 꽃받침, 열매는 그 원형이 되는 '잎'이 다양한 형태로 변형된 것이다.[4] 그리고 이런 단순한 유기체가 점차 진보하여 가장 발전적인 경지에 이른 존재를 인간으로 간주했다.

보이스는 고등학교 시절부터 괴테의 사상과 문학을 접했으며, 괴테와 유사한 관점에서 동물과 식물, 광물을 광범위하게 연구했다. 그의 초기 드로잉인 〈식물〉(1947)**1-12**의 경우, 양옆으로 벌어진 커다란 잎의 형태는 뿌리와 줄기, 씨방과 꽃에서 조금씩 변형된 형태로 반복되는데, 이는 괴테의 '식물변형론'을 상기시킨다. 그리고 수직구도로 그려진 주머니 모양의 씨방은 두 팔을 들고 서 있는 여인의 모습을 떠올리게 하고, 양옆으로 연결되는 한 쌍의 잎은 나비의 날개 모습과 유사하다. 이처럼 식물에서 발견되는 인간과 동물의 형상은 괴테와 마찬가지로 모든 것을 유기적으로 연결하는 그의 통합적인 관점을 잘 보여준다.

레오나르도와 괴테는 각기 서로 다른 분야에서 두각을 나타냈지만, 제한된 관점과 영역을 넘어서서 인간과 우주를 폭넓게 통찰했다는 공통점을 보여준다. 그리고 이 연장선에서 보이스에게 절대적 영향을 미친 인물은 바로 슈타이너이다.

## 루돌프 슈타이너

보이스는 고등학교 시절 처음으로 슈타이너의 사상을 접했다. 그러나 그의 난해한 이론을 구체적으로 이해하게 된 것은 미술대학 시절이었다.[5] 철학자와 교육자, 기독교 신비주의자와 건축가로 다양하게 알려진 슈타이너는 오스트리아의 비엔나 공과대학에서 수학과 생물학, 물리학과 화학 외에 문학과 철학, 역사를 공부했으며, 이런 학문적 성과를 토대로 정신과 과학, 즉 자연과학에 대한 모든 지식을 예술, 문화,

인문학과 통합적으로 연계시켰다.

　슈타이너는 1900년 신지학神智學의 영향을 받았지만, 1913년 신 중심의 신지학회에서 탈퇴하여 인간 중심의 인지학人智學회를 설립하였다. 1919년에는 독일 슈투트가르트의 '발도르프 아스토리아 Waldorf Astoria'라는 담배 공장의 노동자 자녀들을 위한 발도르프학교를 세웠다. 슈타이너는 지식 전달과 기술 축적에 열중했던 당대의 교육을 비판하고 정신과 영혼, 육체가 조화를 이루는 전인교육을 추구하였다. 특히 미술과 음악, 무용이 접목된 다양한 예술교육을 통해서 자신의 내면을 들여다보고 나와 우주가 하나가 되는 자유인을 육성하고자 했다. 이런 발도르프교육은 지금까지도 우리나라를 비롯한 전 세계에서 이루어지고 있다.

　슈타이너의 인지학은 보이스에게도 영향을 미친 괴테의 사상에서 출발한다. 인간과 자연의 지속적이고 유기적인 관계를 강조한 괴테와 마찬가지로 슈타이너는 인간에게 내재된 우주 혹은 절대자의 존재를 인정하며, 생성·번영·개화·쇠퇴·소멸하는 전 우주의 모든 현상을 유기적인 통일체로 간주한다. 따라서 인류의 영적 발전은 전체적인 주변 세계와의 생동적이고 유기적인 교류를 통해 가능하다는 결론을 이끌어낸다.[6] 슈타이너의 이런 생각은 "인간은 항상 아래로는 동물과 식물과 자연, 위로는 천사와 영靈들과 관계를 맺어야 한다."는 보이스의 의견과도 일치한다.[7]

　슈타이너에 의하면 자연에는 세 단계의 광물, 식물, 동물이 존재하며 각각의 단계는 다음 단계를 향해 진화한다. 인간 역시 내면의

잠재된 능력을 통해 생물학적 존재에서 정신적 존재로 나아간다. 그리고 인간은 몸과 영혼, 정신의 삼중구조로 이루어지고, 감각적인 물질세계와 더불어 초감각적인 정신세계에 사는 존재로 설명된다.[8]

　　그렇다면 인간은 과연 어떻게 정신이라는 실재에 도달할 수 있을까? 슈타이너는 이 질문에 몰두했으며, 이를 위해 신비롭고 모호한 방법이 아닌 과학적이고 객관적인 인식, 즉 '인지학'이라는 정신과학적 체계를 이끌어냈다. 그는 인간의 인식을 두 가지 과정, 즉 개념적인 사고를 통한 정신적 세계와 지각하는 감각기관을 통한 물질적 세계로 분류하고, 기존의 오감각을 더욱 세분화된 열두 가지의 감각으로 구분하였다. 예컨대 네 가지의 육체감각인 촉각과 생존감각, 운동감각과 균형감각, 다섯 가지의 중간 감각인 후각과 미각, 시각과 온기 감각, 청각, 그리고 동물과 구분되는 인간의 세 가지 감각인 언어감각과 사고감각, 자아감각이 해당된다.[9] 물론 여기서 중요한 것은 이성과 감각의 서로 다른 인식과정을 유기적으로 통합하는 데 있으며, 이는 모든 인간의 잠재된 능력을 통해 가능해진다.

　　슈타이너의 영향 아래 보이스 역시 이성과 감각의 복합적인 능력을 상호보완적으로 가동시키는 데 주력했다. 그 예로 〈나는 주말을 모른다ich kenne kein Weekend〉(1971-1972)**2-4**라는 멀티플 작업을 보면, 검은색의 여행용 가방 덮개 안에는 관념철학을 대표하는 칸트Immanuel Kant의 레클람Reclam 문고판인『순수이성비판*Kritik der reinen Vernunft*』과 마기Maggi상표의 간장병이 동일한 높이로 나란히 놓여 있다. 여기서 서로 무관해 보이는 책과 간장은 궁극적으로 보이스를 비롯한 모든 인간

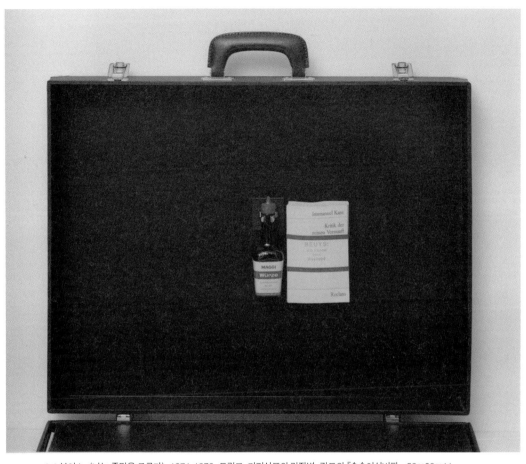

**2-4** 보이스, 〈나는 주말을 모른다〉, 1971-1972, 트렁크, 마기상표의 간장병, 칸트의 『순수이성비판』, 53×66×11cm, 멀티플: 르네 블록 갤러리, 베를린

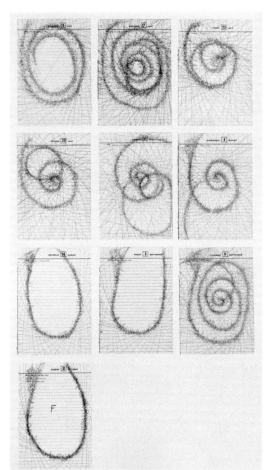

2-5 보이스, 〈들을 수 있는 단어들〉, 1976, 종이에
연필, 20.8×14.7cm, 노르트라인-베스트팔렌 미술관,
뒤셀도르프

2-6 보이스, 〈우리 안에… 우리
사이에… 그 아래〉, 1965.6.5,
파르나스 갤러리, 부퍼탈,
사진: Ute Klophaus

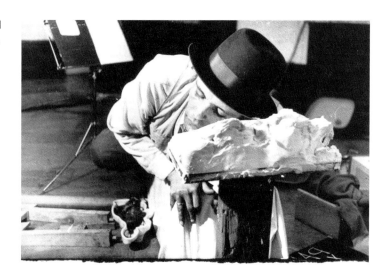

이 필요로 하는 이성과 감각의 의미를 담고 있다.

　　보이스는 조형작업의 재료가 되는 지방과 펠트, 꿀과 금, 구리와 철, 유황과 납에서 시각뿐 아니라 후각과 청각, 촉각적 요소를 발견했다. 보이스는 특히 듣는 조각을 강조하면서 "조각은 보기 전에 듣는 것이다. 귀는 조각에 필요한 인지기관이다. 급수관의 물이나 정맥의 피에서 흐르는 역동적인 형태, 바로 유동적인 실체의 소용돌이인 나선형을 볼 수 있다."고 말했다.[10] 이를 입증하듯 그의 드로잉인 〈들을 수 있는 단어들〉**2-5**에서는 귀의 달팽이 모양에 비유되는 나선형이 발견되며, 그의 행위에서도 청각은 매우 중요한 요소로 작용한다. 예컨대 〈우리 안에 … 우리 사이에 … 그 아래in uns ... unter uns ... darunter〉(1965.6.5)**2-6**라는 제목의 행위에서 그는 다양한 몸동작을 취했는데, 상체를 숙이고 지방 덩어리에 귀를 기울이는 모습을 볼 수 있다. 이처럼 보이스가 추구한 인지학적 관점의 조각은 단순히 바라보는 시각작용에 머무르지 않고, 인간의 모든 감각을 적극 활용하여 듣고 만지고, 냄새를 맡는 대상이 된다.

## 온기 이론

뒤셀도르프 미술대학에서 조각을 전공한 보이스는 일단 조각가로 알려져 있다. 그러나 그의 광범위하고 난해한 작업을 이해하기 위해서는 무엇보다 '조각'과 '조소'로 번역되는 독일어 단어인 'Skulptur'와 'Plastik'을 구분할 필요가 있다. 먼저 라틴어 'sculptura'에 기인하는 '조각彫刻Skulptur'은 나무나 돌과 같이 단단한 재료를 밖에서 안으로

깎거나 쪼아서 만드는 기법을 의미하며, 그리스어인 'plastikē'에서 유래한 '조소彫塑Plastik'는 점토와 석고, 왁스처럼 부드러운 재료를 안에서 밖으로 덧붙여 나가는 과정으로 진행된다.

　　이런 관점에서 보이스 역시 '조각Skulptur'과 '조소Plastik'의 차이점을 돌과 뼈에 비유했다. 설명하면, 돌은 광물이 빙하를 거쳐 자연적으로 형성된 고체로서 'Skulptur'에 속하는 데 반해, 뼈의 고정된 형태는 흐르는 우유처럼 유기적으로 형성된 과정이 축적된 결과물로서 'Plastik'에 해당된다.[11] 물론 보이스의 초기 작업은 '조각'에서 출발했지만, 그가 궁극적으로 선택한 것은 '조소'이며, 그의 유명한 재료인 지방이나 밀랍 역시 유동적이다. 따라서 보이스의 'Plastik'은 합성수지 재료인 플라스틱과는 무관하다는 사실에 유념할 필요가 있다.

　　그러나 이런 차이에도 불구하고 일상에선 '조소'를 포함한 모든 형태의 삼차원의 미술작품을 '조각'으로 언급하는 경우가 많다. 보이스 역시 두 가지 개념을 구분했지만, 때론 '조소'와 '조각'을 혼용해 사용했으며, 이는 보이스 문헌에서도 자주 발견된다. 그렇기 때문에 이 책에서 필자는 일반적으로 통용되는 '조각'이라는 단어를 사용해 보이스의 작업을 설명하고자 한다.

　　보이스가 강조한 유기적인 성향의 조형작업은 슈타이너가 주목한 꿀벌의 세계에서 출발한다. 슈타이너는 꿀벌의 생애에 관심을 갖고 그 작업과정을 주의 깊게 살펴보았다. 꿀벌은 부지런히 몸을 움직여 얻어낸 꽃가루로 밀랍을 생산하고, 밀랍은 육각형의 벌집을 완성한다. 다시 말해, 무형의 밀랍은 벌집의 명확한 결정체가 되고, 다시 벌집에 온

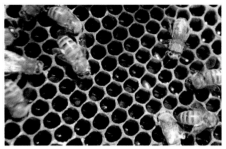

**2-7** 밀랍을 만드는 벌들
**2-8** 보이스, 〈여왕벌〉, 1958, 수채화, 14.4×9.6cm, 바젤
미술관

기를 가하면 벌집의 결정체는 무형의 밀랍이 된다.**2-7** 슈타이너는 이런 꿀벌의 세계에서 삶과 죽음, 무형과 유형, 유기체와 결정체의 양극적인 요소가 진행되는 과정을 발견하고, 이를 진화하는 조형의 과정으로 간주했다. 슈타이너의 이런 생각은 1923년 스위스 도르나흐Dornach의 강연회에서 '벌들에 관하여Über das Wesen der Bienen'라는 주제로 소개되었고, 보이스는 훗날 책을 통해 그 내용을 접했다.

슈타이너와 마찬가지로 보이스 역시 양극 사이에서 움직이는 벌집의 형성과정에 주목했다. "나는 꿀벌보다 꿀벌들의 생존체제에 더 큰 관심을 가졌다. (꿀벌들의) 유기체는 모두 따스한 온기로 이루어지

2-9

2-10

**2-9** 보이스, 〈여왕벌 I〉, 1952,
목재에 왁스, 34.3×34.9×7.5cm,
개인소장
**2-10** 보이스, 〈여왕벌 II〉, 1952,
목재에 왁스, 27×35×7.5cm,
보이스 블록, 헤센주 미술관,
다름슈타트
**2-11** 보이스, 〈여왕벌 III〉, 1952,
목재에 왁스, 27×35×7.5cm,
보이스 블록, 헤센주 미술관,
다름슈타트

2-11

고 있으며, 이런 온기집단에서 바로 조형의 과정이 완성된다. 꿀벌은 따스한 요소, 강하게 흐르는 요소를 간직하지만, 다른 한편으론 결정체의 조각을 완성한다. 꿀벌은 규칙적이고 완전한 기하학적 벌집을 형성한다."[12] 보이스가 추구한 새로운 조각은 이처럼 온기를 통해 변화를 이끌어내는 '온기이론Wärmetheorie'으로 요약된다. 물론 여기서 온기는 육체적인 온기뿐 아니라 정신적인 온기를 동시에 의미하며, 무엇보다 정신적인 온기를 통해 진화의 과정이 시작된다.

보이스는 특히 여왕벌에 관심을 가졌는데, 여왕벌은 한 군락의 벌집에서 유일하게 알을 낳아 생명을 번식시킨다는 점에서 부활을 암시하기 때문이다. 따라서 여왕벌은 드로잉을 비롯한 다양한 양상으로 제작되었으며,[2-8] 나무와 왁스를 재료로 한 〈여왕벌〉은 세 점의 연작으로 완성(1952)되었다. 먼저 〈여왕벌 I〉[2-9]을 보면, 네잎클로버 형태의 나무판 위에 둥근 왁스판이 자리 잡고 있다. 왁스판 중앙에는 불확실한 형태들이 흩어져 있고, 아래 가장자리에는 날아다니는 형상의 꿀벌 세 개가 모습을 보이고 있다. 그리고 맨 위에는 두 팔과 머리가 없는 두 개의 여성 토르소가 마치 탯줄처럼 기다란 형태와 연결되고 있다. 〈여왕벌 II〉[2-10]에서는 기다란 나무 막대기 홈에 끼워진 둥근 목판 위로 아직 불완전한 형태의 여왕벌이 자리 잡고 있다. 여왕벌의 몸체는 아래쪽에 있는 두개의 둥근 형태를 끌어들이고 있고, 여왕벌의 머리 양쪽에서는 여성의 토르소와 무정형의 형태가 나오고 있다. 〈여왕벌 III〉[2-11]의 경우, 직사각형의 나무판 위에 심장 모양의 둥근 형태가 놓여 있고, 그 위로는 머리와 몸통, 여러 개의 다리로 이루어진 여왕벌이 제 모습을 드

러내고 있다.

　　이와 같이 〈여왕벌〉 연작은 벌들의 움직임과 더불어 무형에서 유형으로 진행되는 온기이론의 유기적인 과정을 보여준다. 그리고 이는 나무와 왁스라는 재료를 통해서도 확인된다. 나무는 딱딱하지만 유기적으로 성장하는 식물의 결실이며, 벌과 같은 동물의 분비물인 왁스 역시 유기적인 과정의 산물이기 때문이다.

## 카 오 스 - 움 직 임 - 형 태

보이스의 논리 정연한 이론은 그가 남긴 〈플라스틱Plastik〉(1969)[2-12, 2-13] 스케치를 통해 확인할 수 있다. 이 스케치에는 다양한 개념들이 등장하는데, 맨 위의 '플라스틱Plastik'을 중심으로 왼편과 오른편, 중앙에 여러 개의 단어들이 적혀 있고, 위아래로 두 개의 곡선이 그려져 있다. 먼저 왼편에는 위에서 아래로 '무의식Unterbewusstsein', '의지Willen', '에너지Energie', '카오스적인chaotisch', '무정형Amorph'이라는 단어들이, 오른편 맨 위의 '현대문화Gegenwartskultur' 아래에는 '지성Intellekt', '이념Idee', '사고Denken', '형태Form'가 등장한다. 그리고 양편을 연결하는 중앙에는 '움직임Bewegung', '리듬Rhythm', '영혼Seele', '느낌Empfunden'이 적혀 있다.

　　이처럼 왼편과 오른편의 단어들은 서로 대립된 관계에 있는데, 왼편의 '무의식'과 '의지', '에너지'와 '카오스적인', '무정형'은 오른편 '현대문화'의 특징인 '지성'과 '이념', '사고'와 '형태'와 대조를 이룬다. 다시 말해, 인간의 '지성'과 '사고'는 가능한 한 이성적인 영역에 머물며 자유로운 창의성을 억제하는 반면, 인간의 창의성은 '의

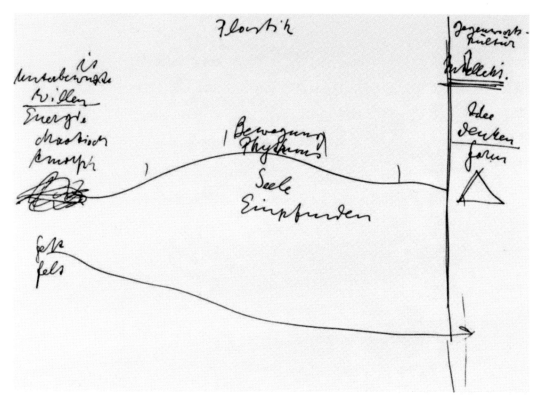

**2-12** 보이스, 〈플라스틱〉, 1969, 드로잉

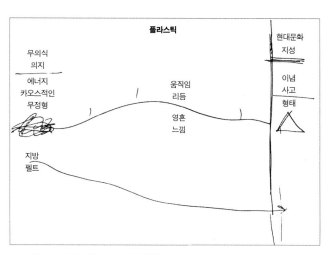

**2-13** 보이스, 〈플라스틱〉, 1969, 한글번역

지'가 동반된 '카오스적인', '무의식' 상태에서 출발하며, 이를 위해 '에너지'를 필요로 한다. 보이스는 이런 왼편과 오른편의 관계를 니체 의 '디오니소스적'이고 '아폴론적'인 관점으로 언급했다.[13] 물론 중요 한 것은 이 양극 사이의 균형이며, 이는 중앙에 적혀 있는 '움직임'과 '리듬', '영혼'과 '느낌'을 통해 가능해진다. 결국 불확실하고 '카오스 적인', '무의식' 상태의 '의지'는 '영혼'과 '느낌'을 통해 '지성'과 '이 념', 확실한 '사고'에 도달한다는 것이다.

　　이와 같이 보이스의 조각이론은 두 개의 양극 사이에서 끊임없 이 움직이고 변화하는 변형의 과정을 의미하며, 그 출발점은 항상 카오 스가 된다. "나의 카오스 개념은 매우 근원적이다. 모든 것은 카오스에 서 시작되며, 각각의 고유한 형태들 역시 복잡하고 불확실한 상태에서 출발한다. 아직 확실한 방향을 잡지 못한 채 갈등을 겪는 상태에서 상 호 연관되는 매우 복합적인 에너지이다."[14] 보이스의 설명대로, 불확실 한 상태에서 시작된 그 무엇은 점차 분명해지며, 그래서 카오스는 무한 한 가능성을 향해 열린 잠재된 에너지를 의미한다. 이로써 '온기이론' 의 과정은 '카오스–움직임–형태Chaos-Bewegung-Form'로 요약된다.[15]

　　한편, 〈플라스틱〉 스케치의 중앙에는 좌우를 연결하는 곡선이 등장한다. 즉, 왼편의 뒤엉킨 선들에서 시작된 부드러운 곡선은 오른편 의 수직선과 맞닿아 있고, 그 옆에는 삼각형이 있다.[2-12, 2-13] 여기서 왼 편의 뒤엉킨 선들은 그 위의 '무정형'이라는 단어, 오른편 삼각형은 그 위의 '형태'라는 단어와 연결된다. 다시 말해, 무정형의 카오스 상태는 따스한 에너지의 힘으로 확장되는 과정을 거쳐 결국에는 다시 냉기의

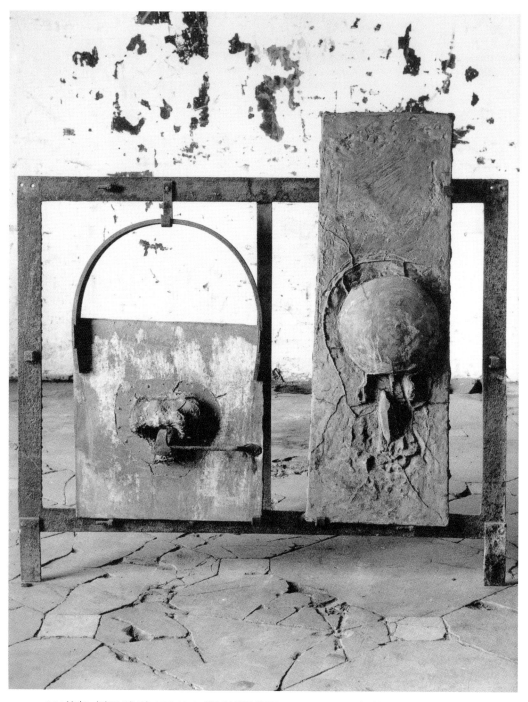

**2-14** 보이스, 〈SåFG-SåUG〉, 1952-1958, 철틀에 부착된 청동판, 102.5×109cm, 보이스 블록, 헤센주 미술관, 다름슈타트

상태에서 축소된 삼각형의 결정체를 이끌어낸다.[16]

보이스의 조각이론은 제목이 기호처럼 표기된 〈SâFG-SâUG〉(1952/58)[2-14]를 통해 살펴볼 수 있다. 여기서 사각형의 철제 테두리는 두 부분으로 구분되며, 왼쪽에는 정사각형에 가까운 청동 판, 오른쪽에는 직사각형의 청동 판이 연결되어 있다. 왼쪽 청동 판에는 조그맣게 오그라든 둥근 형태가 부착되어 있으며, 이렇게 수축된 인상은 그 옆에 달린 손잡이의 힘을 통해 더욱 강화되고 있다. 따라서 왼쪽 청동 판은 차갑게 수축된 결정체의 상태를 보여준다. 그러나 다른 한편으로 온기와 연결되는 땜질의 흔적들이 여기저기서 발견된다. 왼쪽과는 대조적으로 오른쪽 청동판의 둥근 형태는 온기로 부푼 빵 덩어리처럼 확장된 상태로 나타난다. 그리고 이런 온기의 둥근 형태 아래쪽에는 마치 손처럼 보이는 두 개의 가느다란 형태가 뾰족한 결정체의 형태를 맞이한다.

이처럼 두 개의 청동판은 냉기와 온기, 결정체와 무정형의 대립

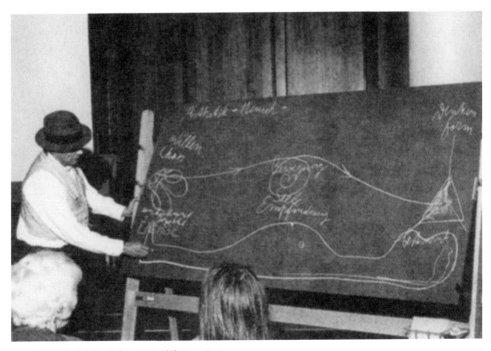

**2-15** 조각이론을 설명하는 보이스, 1972, 사진: Hans Funke

된 관계를 제시하고 있지만, 궁극적으론 수축된 결정체에 온기가, 확장된 형태에 냉기가 스며드는 과정을 보여준다. 보이스는 '일출과 일몰 Sonnenaufgang‐Sonnenuntergang'을 〈SåFG‐SåUG〉의 부제로 언급했는데, 왼쪽과 오른쪽의 순서로 보면 '일몰과 일출'이 더 적합한 부제가 된다. 하지만 보이스에 의하면, 해가 뜨고 지는 자연현상보다는 '수축'과 '확장', '냉기'와 '온기'가 서로 공존하며 변화를 유도하는 온기의 과정을 보여주는 데 그 의도가 있었다.[17]

　　그 밖에도 칠판 앞에 서 있는 보이스의 1972년 사진에서 흥미로운 점이 발견된다.**2-15** 칠판 상단에는 '미학‐인간Ästhetik‐Mensch'이라는 주제가 적혀 있고, 하단의 인체는 조각론의 개념들과 연결되는데, 머리 위에는 확실한 형태의 '삼각형'이, 발 위에는 카오스 상태의 뒤엉킨 선들이 보인다. 다시 말해, '사고'하는 머리, '영혼'과 '느낌'으로 '움직이는' 가슴, '의지'와 '에너지'를 동반한 발이 조화를 이루는 인간을 의미하며, 이는 슈타이너의 '삼중구조' 인간과도 일치한다.[18]

　　다시 강조하면, 보이스의 조각이론은 온기와 냉기, 확장과 수축, 삶과 죽음의 양극을 통합하고 있으며, 그 사이에서 끊임없이 움직이고 변화하는 과정을 전제로 한다. 그러므로 그의 조각은 외적으로 마티에르에 가해진 결과물이 아니라 내적인 형성과정, 즉 힘의 관계를 보여주는 내부의 유기적인 조형작업을 의미한다. 그리고 이에 적합한 재료로 보이스는 '지방Fett'과 '펠트Filz'를 선택했으며, 이 두개의 단어는 바로 〈플라스틱〉 스케치의 왼쪽 맨 아래에 적혀 있고, 여기서 시작된 하부의 곡선 역시 오른쪽의 수직선을 향해 나아간다.**2-12, 2-13**

## 지방과 펠트

1960년경 보이스는 지방과 펠트를 사용하기 시작했다. 지방과 펠트는 일상의 삶에서 발견되는 사소한 재료인데, 독일의 다다를 대표하는 쿠르트 슈비터스 Kurt Schwitters는 일찍이 1920년대의 〈메르츠그림〉[2-16]에서 일상의 폐품을 재료로 이용했다. 그는 상표라벨과 천 조각, 막대기와 철망 등을 세심하게 배열하고 덧붙인 후 채색을 했으며, 그 결과 조화롭게 통일된 구성을 이끌어냈다. 다시 말해, 보잘 것 없는 재료에도 불구하고 슈비터스의 재료들은 그 자체의 물질적 성향과는 무관한 심미적 관점에서 사용되었다.

2-16 쿠르트 슈비터스, 〈메르츠그림 31〉, 1920, 콜라주에 채색, 97.8×65.8cm, 니더작센 주의 슈파르카세 재단

　　하지만 슈비터스와 달리 보이스는 지방과 펠트라는 재료 자체의 물질적 성향에 주목했다. 지방은 온기에 따라 딱딱한 고체와 유동적인 액체 사이에서 변화하는 잠재된 에너지를 지니고 있으며, 온기를 간직한 펠트의 부드러운 탄력성은 다양한 형태를 이끌어낸다. 지방과 펠트는 이처럼 변화를 전제로 한 온기이론에 부합하면서 보이스가 추구한 '따스한 조각Wärmeplastik'의 실체가 된다.[19]

　　먼저 지방에 관해 보이스는 "여태까지 조각에서는 온기가 언급되지 않았지만, 내가 지방을 사용하면서 온기의 개념이 조각에서 논의되었다. 이른바 과거에는 존재하지 않았던 조각의 범주를 의미한다."고 말했다.[20] 보이스의 이력서(1964)[1-2]에 언급된 것처럼, 그는 쾰른Köln에서 있었던 앨런 캐프로우Allan Kaprow의 강연회(1963.7.18)에서 마분

지 상자의 모서리에 지방이 고인 〈지방모서리〉**2-17**를 전시하였다. 그는 무형의 지방이 움직이면서 모서리의 고정된 형태가 되는 '카오스-움직임-형태'의 과정을 보여준 것이다. 특히 "반대법칙에 도달하기 위해서는 완벽하게 일관된 에너지의 추진력이 반드시 필요했으며, 그 결과 지방은 사각형이나 모서리의 잘려진 입방체 형태로 나타났다."는 설명처럼, 보이스는 지방에 적합한 형태로 모서리의 직각을 선호했다.[21, ] **2-18**

보이스의 대표작으로 유명한 〈지방의자Fettstuhl〉(1964)**2-19**에서도 모서리는 발견되는데, 이에 대해 그는 흥미로운 설명을 했다. 즉, "쐐기모양의 모서리들은 지방의 본질에 해당하는 매끄럽고 불규칙한 횡단면을 보여준다. 나는 의자를 통해 일종의 인간 해부학을 표현하고, 한 걸음 나아가 소화기능이나 분비물과 관련된 따스한 과정의 영역, 심리적으로는 의지와 연관된 생식기나 흥미로운 화학적 변화를 의미하고자 했다."는 것이다.[22]

펠트는 지방 다음으로 보이스의 작업에서 중요한 비중을 차지한다. 무엇보다 그의 위조된 신화에 따르면, 타타르인들은 2차 세계대전 중에 부상을 당한 보이스의 몸을 따스한 펠트로 감싸주었다. 그 밖에도 펠트는 2차 세계대전이 진행되는 동안 군수품의 중요한 재료로 사용되었다. 회색 펠트는 독일군의 강철모와 장화의 따스한 안감뿐 아니라 이동막사와 병원막사의 이불에서도 발견되며, 나치 독일의 수용소에 감금된 유대인들의 머리카락은 펠트의 산업용 재료로 활용되었다. 그리고 이런 관점에서 보이스의 펠트작업은 비판의 대상이 되기도 했다.[23]

2-17 보이스, 〈지방모서리〉, 1963,
뒤셀도르프의 작업실, 소실된 작품

2-18 보이스, 〈상자 안의
지방모서리〉, 1963, 엽서, 멀티플:
루돌프 츠비르너 갤러리, 쾰른

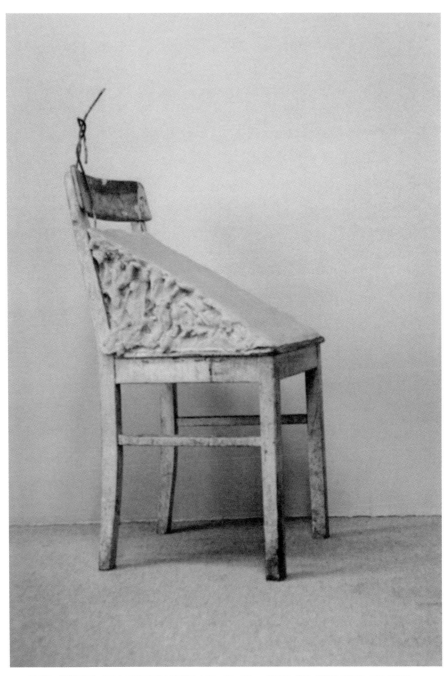

**2-19** 보이스, 〈지방의자〉, 1964, 의자에 왁스와 철사, 100×47×42cm, 보이스 블록, 헤센주 미술관, 다름슈타트

하지만 보이스는 펠트 그 자체의 성향인 촉각과 시각, 청각에 큰 관심을 가졌다. 다시 말하면, 펠트는 일종의 단열재에 비유할 수 있다. 부드럽고 따스한 펠트는 외부로부터 몸을 보호하는 덮개의 기능을 하고, 펠트의 회색은 심리적인 잔상의 효과를 통해 세상에 존재하는 다양한 색들을 드러나게 해주며, 시끄러운 소리를 흡수하고 약화시키는 침묵의 효과를 거둔다.

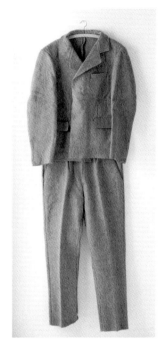

2-20 보이스, 〈펠트양복〉, 1970, 펠트에 박음질, 170×60cm, 멀티플: 르네 블록 갤러리, 베를린

보이스가 생각한 대로, 펠트는 인간의 몸을 따뜻하게 덮어주고, 펠트의 무채색은 눈에 띄지 않지만 모든 화려한 색들과 잘 어울리며 밝은 세상을 보여준다. 특히 그의 유명한 행위인 〈우두머리〉 (1964)[3-11, 3-12]와 〈나는 미국을 좋아하고, 미국도 나를 좋아한다〉(1974)[7-30~32]에서 펠트의 덮개 기능은 유감없이 발휘되었다. 그 밖에도 〈펠트양복Filzan-zug〉(1970)[2-20]은 단추와 단추 구멍, 밑단 없이 보이스의 양복에 맞추어 재단되었는데, 이는 실제로 착용하는 양복의 기능에서 벗어나 생명의 온기를 간직한 살아 있는 인간의 존재를 암시한다. 또한 보이스가 〈펠트양복〉의 부제로 언급한 〈오시리스〉 역시 죽음으로부터 생명을 구하는 이집트의 신, 바로 부활을 의미한다.

다름슈타트의 '보이스 블록'에 소장된 〈토대Fond〉 연작은 에너지의 저장과 이동에 관한 보이스의 생각을 잘 전달해준다. 먼저 유리

2-21 보이스, 〈토대 I〉, 1957, 보이스 블록, 헤센주 미술관, 다름슈타트

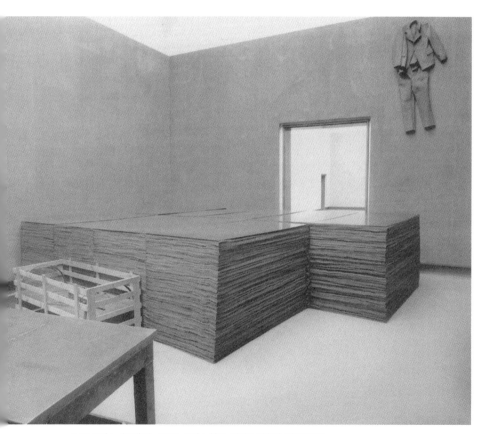

2-22 보이스, 〈토대 III〉, 1969, 보이스 블록, 헤센주 미술관, 다름슈타트

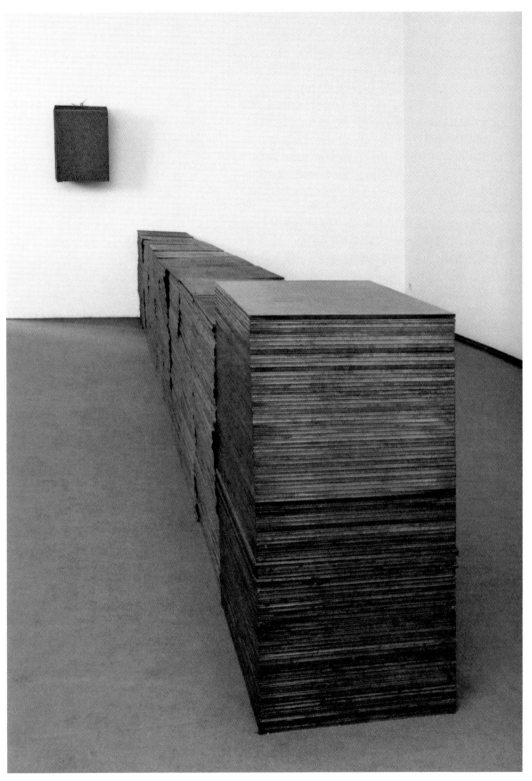

**2-23** 보이스, 〈토대 IV〉, 1970-1974, 보이스 블록, 헤센주 미술관, 다름슈타트

병에 조각난 배들을 담아 놓은 〈토대 I〉(1957)[2-21]은 생물학적으로 유용한 과일의 영양분을 에너지로 제시하고 있으며, 〈토대 II〉[9-13]는《카셀 도큐멘타 4》(1968)에 전시되었던 구리 막대기들이다. 그리고 〈토대 III〉(1969)[2-22]과 〈토대 IV〉(1970-1974)[2-23]는 펠트와 구리판, 철과 아연 등이 받침대 없이 바닥 위에 층층이 쌓인 큰 규모의 설치작업이다.

여러 개의 펠트더미로 구성된 〈토대 III〉의 경우, 각각의 더미에는 백 개의 사각형 펠트들이 겹겹이 쌓여 있고, 맨 위에는 구리판이 놓여 있다. 펠트더미들이 온기를 유지하는 동안, 맨 위의 구리판은 온기의 에너지를 받아들이고 저장하고 전달해준다. "이처럼 펠트의 에너지와 온기가 저장됨으로써 일종의 움직이는 힘의 작업, 정적인 행위가 완성된다."고 보이스는 설명했다.[24] 〈토대 IV〉는 아홉 개의 펠트더미, 철과 구리가 집적된 한 개의 더미로 이루어진다. 흥미롭게도 고대신화에서 철과 구리는 남성과 여성, 마르스와 비너스와 연관되며, 이는 대립된 요소를 하나로 아우르는 보이스의 통합주의와 일맥상통한다.

〈토대〉 연작은 이처럼 삶의 근거가 되는 에너지의 기반인 온기의 힘을 제시하고 있으며, 단절된 양극성에서 벗어나 상호 교류하는 '따스한 조각'의 관계를 보여준다. 대좌에 놓인 기존의 조각이 형태와 색채, 질감에 의한 미적 경험을 유도한다면, 〈토대 III〉과 〈토대 IV〉의 관객들은 거대한 양감과 다양한 마티에르의 속성을 직접 마주하며 시각뿐 아니라 평소에 놓치기 쉬운 촉각과 청각을 되살려 '따스한 조각'의 의미와 실체를 파악해야 한다.

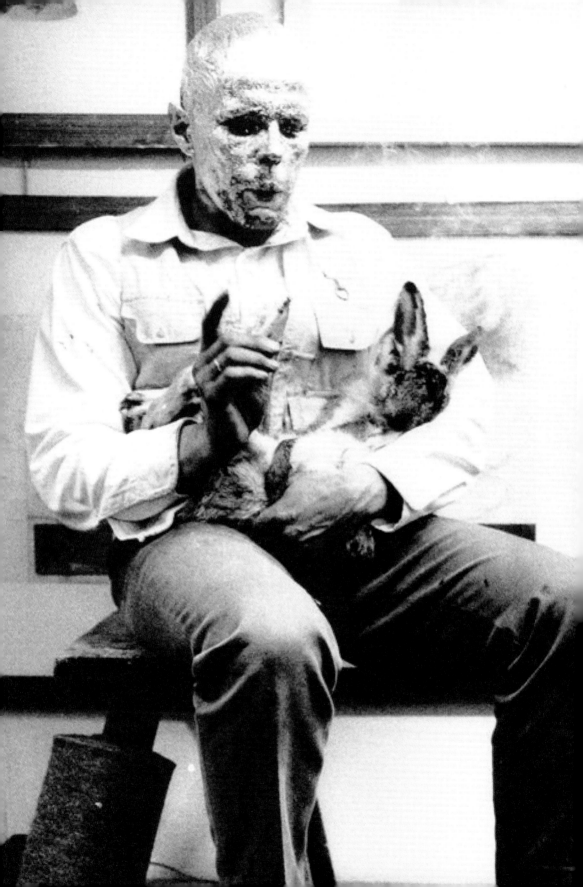

# 3    행위예술

"(내) 행위의 모든 성격과 내용은 전통적인 미술개념을 넘어선 변형을 의미한다. 바로 과거와

미래의 경계선에서 새로운 변화를 추구하는 것이다. 그 경계선의 한편에는 과거에서 현재에

이르는 미술, 다른 한편에는 인간에게 초점을 맞춘 인지학적 미술이 있는데, 이 가운데 중요한 건

당연히 인지학적 미술이다."[1]

## 플럭서스

무명작가였던 보이스의 이름은 행위를 통해 세간에 알려졌으며, 그 출발점이 된 것은 플럭서스였다. 플럭서스 운동은 전후 현대미술의 흐름을 주도한 미국 추상표현주의의 기세가 한풀 수그러든 1960년대 초 팝아트와 미니멀리즘, 유럽의 누보 레알리슴Nouveau Réalisme과 함께 나란히 전개되었다. 미국에서 시작되어 유럽으로 확산된 플럭서스 운동의 선두주자는 리투아니아 출생의 미국인 조지 마키우나스George Maciunas였다. 1961년 그가 처음으로 사용했던 단어 '플럭서스Fluxus'는 '흐른다fluer'라는 라틴어에서 유래하며, 기원전 5세기의 그리스 철학자인 헤라클레이토스의 말처럼 '모든 존재는 생성되고 소멸되는 과정에 있다'는 것을 뜻한다. '유동적인' 의미의 플럭서스 운동은 삶과 예술뿐 아니라 문학, 음악, 미술, 연극 사이의 경계를 허물고자 했다.

1962년 미국에서 시작된 플럭서스 운동은 같은 해 가을 마키우나스가 군 복무를 위해 독일의 비스바덴Wiesbaden으로 이주하며 개방적이고 국제적인 예술운동으로 확장되었다. 이는 국경을 초월한 구성원들의 참여로 가능했으며, 여기에는 영국 출생의 딕 히긴스Dick Higgins, 미국의 에밋 윌리엄스Emmett Williams와 벤자민 패터슨Benjamin Patterson, 라 몬트 영La Monte Young, 독일의 게오르게 브레히트George Brecht와 볼프 보스텔Wolf Vostell, 토마스 슈미트Tomas Schmit , 프랑스의 로베르 필리우Robert Filliou와 벤 보티에Ben Vautier, 루마니아 출생의 다니엘 스포에리Daniel Spoerri, 한국의 백남준, 일본의 오노 요코小野洋子와 구보타 시게코久保田成子 등이 해당된다.

　　플럭서스는 음향과 안무, 연극적인 퍼포먼스, 선언문 발표 등의 여러 가지 양상으로 전개되었다. 특히 음악이 큰 비중을 차지했는데, 창립 멤버들 가운데 다수가 음악가였기 때문이다. 유럽의 첫 번째 플럭서스 행사인《최신음악의 국제 페스티벌Internationale Festspiele Neuester Musik》은 1962년 9월 1일부터 23일까지 독일의 비스바덴 미술관 강당에서 개최되었고, 마키우나스와 백남준, 히긴스와 필리우, 보스텔과 윌

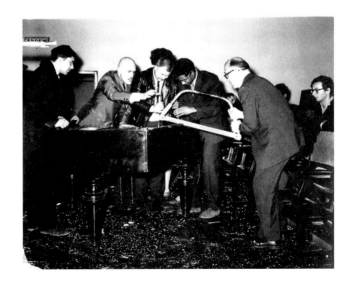

3-1《최신음악의 국제 페스티벌》, 왼쪽부터 조지 마키우나스, 딕 히긴스, 볼프 보스텔, 벤자민 패터슨, 에밋 윌리엄스, 1962.9, 비스바덴, 사진: Hartmut Rekort

리엄스 등이 참여했다.[3-1]

　　1963년 마키우나스는 보이스와의 접촉을 시도하며 뒤셀도르프에서의 플럭서스 행사를 추진해나갔다. 그해 1월 마키우나스가 보이스에게 보낸 편지에는 참여자들의 명단과 프로그램을 비롯해 다음과 같은 내용이 적혀 있다. "우리는 지금 경제적으로 어려운 처지에 있습니다. 그러므로 (매우 저렴한 호텔의) 여비와 숙박비 정도는 부담할 수 있지만 플래카드와 신문광고, 프로그램 제작비와 공간 사용료는 지불할 수 없습니다."[2] 이 편지 내용은 당시의 열악했던 상황뿐 아니라 그럼에도 전위적인 예술운동을 펼쳐나갔던 창립 멤버들의 열정을 엿보게 한다. 오늘날 플럭서스는 국제적인 아방가르드 운동으로 자리매김했지만 성립 초기에는 무대 위의 행위자들보다 객석의 관객 수가 적은 경우도 있었다.

　　1963년 플럭서스 그룹에 합류한 보이스는 행위예술에 몰두하기 시작했으며, 생애 말기까지 이루어진 그의 행위들은 다양한 방법과 형태로 진행되었다. 그의 행위들 가운데 일부는 비디오와 테이프로 기록이 남아 있고, 일부는 단편적인 사진으로만 전해질 뿐이다. 이런 상황에서 우베 슈네데Uwe Schneede는 『요제프 보이스 행위들』(1994)이라는 저서를 통해 보이스의 행위를 꼼꼼히 추적하였다.[3]

　　1963년 2월 2일과 3일 저녁 뒤셀도르프 미술대학에서는 드디어 플럭서스 축제인《페스툼 플룩소름 플럭서스FESTUM FLUXORUM FLUXUS》가 열렸다.[3-2] 보이스가 제작했던 플래카드 하단에는 참여자들의 명단이 등장하는데, 왼쪽 맨 위와 그 아래에는 마키우나스와 백남

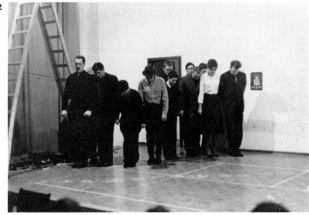

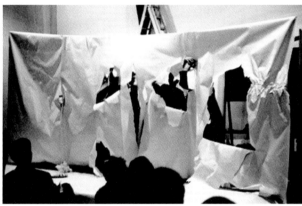

**3-2** 딕 히긴스의 〈그래픽 119〉에 참여한 플럭서스 작가들, 앞줄 왼쪽부터: 딕 히긴스, 프랭크 트로우브리지, 백남준, 요제프 보이스, 토머스 슈미트, 볼프 보스텔, 엘리스 노우레스, 다니엘 스포에리, 1963.2.2, 뒤셀도르프 미술대학, 사진: Manfred Leve

**3-3** 보이스, 《페스툼 플룩소룸 플럭서스》 플래카드, 1963

**3-4** 백남준, 〈영 페니스 심포니〉, 1963.2.2, 뒤셀도르프 미술대학, 사진: Manfred Leve

준, 중앙의 가운데 부분에는 존 케이지John Cage와 보이스의 이름이 적혀 있다.[3-3] 이틀 동안 무대 위에는 칠판과 피아노가 놓여 있었다.

첫째 날 백남준은 〈영 페니스 심포니〉라는 제목의 선정적이고 도발적인 퍼포먼스를 했다. 무대 위에는 흰 종이 벽이 가로로 걸리고,

열 명의 남자들은 종이 뒤에 서서 한명씩 자신의 남근으로 흰 종이에 구멍을 뚫었다.[3-4] 그다음에 이 종이 벽은 패터슨의 갈기갈기 찢어진 〈종이 조각〉이 되어 관객들에게 뿌려졌다. 또한 윌리엄스의 〈알파벳 심포니〉가 전개될 때 어떤 관객들은 계란을 던졌다. 그리곤 어느 순간 마키우나스가 갑자기 무대 위에 등장했으며, 그의 뒤를 이어 슈미트와 보스텔을 비롯한 플럭서스의 다른 참여자들이 함께 행진을 했다.[4]

이와 같이 즉흥적이고 산발적인 콘서트와 이벤트가 끝난 후 보이스의 차례가 되었다. 그는 먼저 칠판의 목재받침대 위에 죽은 토끼의 발을 거꾸로 매달았으며, 윌리엄스가 칠판에 적었던 숫자들을 지운 후 사다리와 종이들이 널려 있는 무대를 정리하였다. 그리곤 보이스의 첫 번째 플럭서스 행위인 〈시베리아 교향곡 제1악장Sibirische Synphonie 1. Satz〉이 시작되었다. 보이스는 피아노 앞에 앉아 자신의 곡을 짧게, 사티의 〈가난한 자들의 미사〉와 〈장미십자교단의 종소리〉를 차례로 연주했다.[5, 3-5]

보이스는 피아노 위에 다섯 개의 찰흙 덩어리를 올려놓은 후 맨 가장자리의 찰흙 덩어리 위에 나뭇가지 하나를 꽂았으며, 이어서 노끈으로 다섯 개의 찰흙 덩어리와 칠판에 매달린 토끼를 하나로 연결하였다.[3-6] 보이스는 이렇게 노끈으로 연결된 나뭇가지와 찰흙 덩어리, 죽은 토끼를 통해 한 폭의 시베리아 풍경을 연출하고자 했으며, 노끈은 에너지를 전달하는 구리, 찰흙은 온기를 간직한 지방을 대신했다.[3-7] 그다음에 보이스는 죽은 토끼의 몸에서 심장을 꺼냈으며, 이 충격적인 장면 앞에서 일부 관객들은 고통스런 반응을 보였다. 마지막으로 그는 토끼

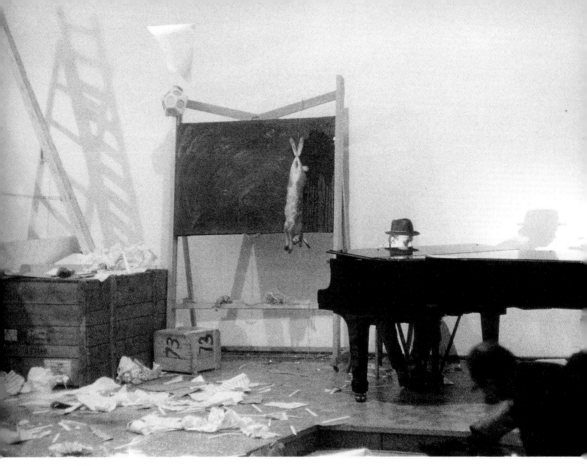

3-5

3-5~8 보이스, 〈시베리아
교향곡 제1악장〉, 1963.2.2,
072  뒤셀도르프 미술대학,
사진 3-5·7·8: Manfred Leve
사진 3-6: Reiner Ruthenbeck,

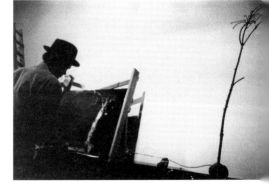

3-6

의 몸에서 끈을 푼 다음 바닥의 박스 안에 토끼를 넣었으며, 박스와 찰흙 덩어리들을 그대로 놔둔 채 퇴장하였다.**3-8** 대략 10분 정도 진행된 보이스의 첫 번째 행위는 이렇게 끝났다.[6]

훗날 보이스는 행위가 끝났을 때 히긴스가 매우 놀란 모습으로 자신을 바라보았으며, 다다적인 관점과는 무관한 자신의 행위를 올바로 이해하는 표정을 지었다고 회고했다.[7] 미국에서 시작된 플럭서스 운동은 이처럼 보이스가 언급한 다다의 연장선에서 우연과 일상을 강조하는 네오다다이즘과 연관되며, 여기에는 케이지와 1960년대 새롭게 부각된 마르셀 뒤샹Marcel Duchamp의 영향이 작용했다.

그러나 "나는 좀 더 심도 있고 포괄적인 맥락에서 표현하고 싶었다. 플럭서스의 구성원들 대부분이 네오다다이스트로 자처하고 단지 다다의 피상적인 개념을 충격적인 요소로 사용했던 점은 이해할 수 없었다."는 보이스의 말대로, 그는 새로운 관점과 의미 없이 선동성 그 자체가 목적이 되는 플럭서스의 네오다다적인 성향에는 반대했다.[8] 다시 말해, 플럭서스의 즉흥적인 이벤트 성향과 달리 보이스의 계획된 행위에는 많은 의미가 담겨 있다. 칠판에 매달린 죽은 토끼는 기독교의 전통적 도상인 십자가의 죽음과 부활을 암시한다. 이는 양극적 요소가

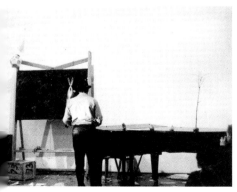

3-7

3-8

순환하는 그의 온기이론에 부합하며, 그 연결고리는 지방과 구리를 대신하는 찰흙과 끈으로 제시되고 있다.

이처럼 사변적인 성향의 보이스 행위는 다른 참여자들의 행위와 뚜렷이 구분되었고, 이로 인해 그는 일찍이 플럭서스 동료들과 거리를 두게 되었다. 그러나 플럭서스 구성원들 사이의 내부 갈등은 보이스에게만 국한된 게 아니었다. 무엇보다 다양하고 이질적인 구성원들이 함께 인식할 수 있는 공동의 목표와 근거가 마련되지 않았기 때문이다. 특히 마르크스주의자로 알려진 마키우나스는 플럭서스의 목표와 관련해 문학과 연극, 음악과 미술이 추구한 기존의 심미적 요소를 제거하고 유럽에서 형성된 '예술을 위한 예술'의 이념에 반대하는 반유럽주의를 주창했다. 그리고 무엇보다 예술가 개인의 독창성에서 벗어나 익명을 내세운 집단주의와 단체성을 강조했다.[9]

마키우나스의 이런 관점은 플럭서스의 구성원들 사이에 갈등을 불러일으켰고, 그 누구보다 개성적이었던 보이스에겐 쉽게 받아들여지지 않았다. 그 결과 유럽의 플럭서스 활동은 짧은 기간에 단명하고 말았다. 요약하면, 1962년 비스바덴에서 시작된 플럭서스 행사는 같은 해 쾰른과 부퍼탈, 코펜하겐과 파리, 1963년에는 보이스의 활동무대인 뒤셀도르프 외에 암스테르담과 덴 하그, 런던과 니스에서 개최된 후 막을 내렸다.

이런 차이와 갈등에도 불구하고 플럭서스는 보이스에게 중요한 의미를 지닌다. 무엇보다 본인 작업에 관해 구체적으로 생각하는 계기가 되었기 때문이다. 플럭서스의 '유동적인' 의미처럼 그의 작업은 삶

과 예술, 장르 간의 경계를 넘나들고 있으며, 순환의 과정을 전제로 한 온기이론, 온도에 따라 변화하는 지방, 그가 즐겨 사용했던 흐르는 재료인 잉크와 먹물 역시 '플럭서스'의 성향을 보여준다.

## 토 끼

보이스는 이성과 물질주의의 편협한 안목에 사로잡혀 세상과 고립된 채 살아가는 현대인의 삶을 직시했다. 그는 현대인이 상실한 근원적 요소를 되찾고자 했으며, 그 가능성을 인간과 동물이 공존했던 과거의 원시사회에서 발견했다. 물론 여기에는 여러 가지 동물을 가까이에서 접했던 어린 시절의 경험이 큰 몫을 했다. 이를 반영하듯 그의 드로잉과 수채화, 판화에서는 벌과 백조, 사슴과 양, 고라니 등이 발견되며, 그의 행위에서도 토끼와 코요테, 말이 등장한다.[3-9, 3-10]

　　보이스는 특히 토끼의 뛰어난 청각과 후각, 놀라운 번식력, 빠르게 달리며 급회전하는 능력에 감탄했으며, 인간의 생각하는 능력을 토끼에서 발견하고 자신을 '매우 영리한 토끼'라고 말했다. 그뿐 아니라 토끼는 탄생과 부활, 월경과 혈액의 화학적인 순환을 의미하며, 과거의 신화와 의식을 새롭게 되살리는 태초의 피조물로서 인간의 정신과 영

**3-9** 보이스, 〈고라니〉, 1975, 석판화, 54×75cm,
멀티플: 에디션 쉘만, 뮌헨

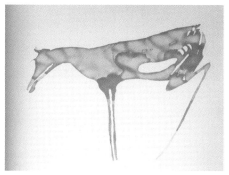

**3-10** 보이스, 〈암사슴〉, 1979, 석판화, 56.5×76.5cm,
멀티플: 홀트만 갤러리, 하노버

혼을 일깨우는 촉매제 역할을 한다고 생각했다.[10]

　　1964년 8월 30일 보이스는 코펜하겐에서 〈우두머리-우두머리-플럭서스 노래Der Chef-The Chief-Fluxus Gesang〉(이하 우두머리로 언급)의 행위를 했으며, 이는 그해 12월 1일 베를린의 르네 블록René Block 갤러리에서 반복되었다.[3-11, 3-12] 오후 네 시에 시작된 베를린에서의 행위를 살펴보면, 보이스는 먼저 공간 만들기에 주력했다. 그는 서 있는 눈높이에 맞추어 왼쪽 벽에 둥글게 감은 머리카락과 손톱을 붙였으며, 그 아래 바닥과 벽의 접합부분, 안쪽 공간의 왼쪽 모서리와 오른쪽 모서리, 반대편의 출입문 아래쪽 양편에 지방을 부착했다. 이로써 지방이 부착된 행위의 공간은 마치 성역처럼 외부와 격리되었으며, 옆방의 관객들은 출입문의 유리를 통해 보이스의 행위를 지켜보았다.

　　보이스는 온 몸을 펠트로 감싼 채 대각선 방향으로 누워 있었고, 양끝에는 죽은 토끼가 한 마리씩 놓여 있었다. 그의 머리 옆에는 펠트가 둥글게 감긴 구리 막대기가 있고, 그 옆 벽에는 가늘고 긴 구리 막대기가 비스듬히 세워져 있었다. 보이스의 모습이 보이지 않는 대신 그의 목소리는 오른쪽 벽에 세워진 스피커를 통해 흘러나왔다. 펠트 안의 보이스는 마이크에 대고 불규칙한 간격으로 숨을 들이쉬고 내쉬며, 한숨을 쉬고, 휘파람을 불고, 웅얼거리는 소리를 냈다. 그리고 옆방에 설치된 녹음기에서는 덴마크의 작곡가이며 행위예술가인 헨닝 크리스티안센Henning Christiansen의 배경음악이 흘러 나왔다. 관객들은 크리스티안센의 녹음된 음악과 대조를 이루는 보이스의 생생한 소리를 즉석에서 들을 수 있었다. 여덟 시간 동안 진행된 이 행위는 한밤중인 12시경

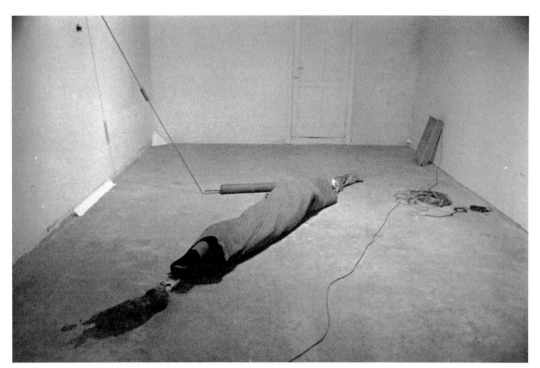

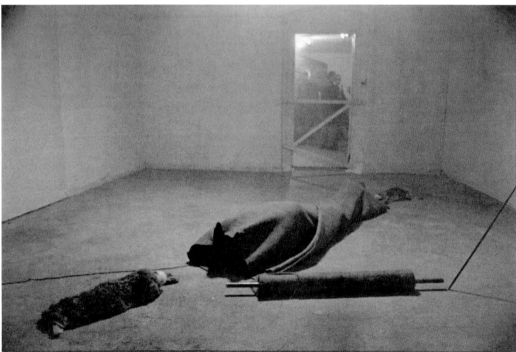

**3-11-12** 보이스, 〈우두머리〉, 1964.12.1, 르네 블록 갤러리, 베를린, 사진: Jürgen Müller-Schneck

에 끝났다.

보이스는 이 행위와 관련해 "나는 송신자이며, 방송을 한다."고 말했다.[11] 다시 말해, 송신자인 보이스의 목소리는 스피커를 통해 흘러나왔고, 수신자인 관객들은 즉석에서 그의 웅얼거리는 소리를 들을 수 있었다. 이렇게 보이스는 통신병으로서의 이력을 반영하듯 송신과 수신에 큰 관심을 가졌으며, 그의 통합주의 관점에서 송신자와 수신자의 관계는 플러스(+)와 마이너스(-)의 양극을 연결하는 전류의 흐름에 비유된다. 따라서 그의 작업에서는 송신자와 수신자의 관계를 전제로 한 전화기가 종종 발견된다. 한 예로 나무판 위에 전화기와 점토 덩어리, 검은 전기줄과 마른 건초가 하나로 연결된 〈대지 전화〉(1968)[3-13]는 자연과 문명의 조화로운 소통을 강조한다.

그렇다면 〈우두머리〉에서 송신자인 보이스가 관객들에게 전하고자 했던 메시지는 무엇인가? 그는 무엇보다 '두 마리의 죽은 토끼와 연결될 수 있는 근원의 소리'를 내고자 했다.[12] 그런데 소리에 대한 관심은 보이스 이전의 미술가들에게서도 발견된다. 슈비터스의 '근원 소나타Ursonate'와 필리포 마리네티Filippo Marinetti의 '음향시sound poem'

3-13 보이스, 〈대지 전화〉,
1968, 나무판, 점토,
건초, 전화기, 전기줄,
20×47×76cm, 개인소장

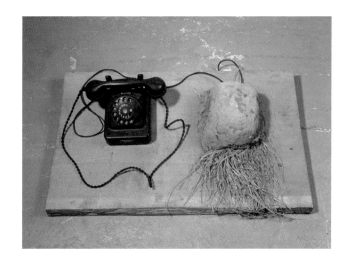

**3-14** 필리포 마리네티〈장 툼 툼〉, 1912-1914, 네덜란드 라이덴의 호우허 레인데이크 8번지 건물 외벽, 사진: Tubanita(2008.9.14)

처럼 다다이즘과 미래주의 작가들은 언어의 논리와 의미로부터 해방된 자유로운 소리를 만들고자 했다.**3-14** 보이스는 이미 슈비터스의 콜라주 작업을 시도한 바 있으며, 그의 비논리적 음성시인 '근원 소나타'에 관해 잘 알고 있었다.

슈비터스와 달리 보이스는 언어적 논리 그 자체를 전제로 하지 않는 '근원의 소리Urklang'를 추구했다.[13] 다시 말해, 보이스의 행위에서는 그의 몸을 감싼 펠트와 토끼의 털들이 대각선으로 연결되는 긴밀한 관계에 주목하고, 토끼와 소통하는 그의 소리에 귀를 기울여야 한다. 이는 그의 웅얼거리는 소리, 바로 토끼와 연결된 '근원의 소리'를 통해 인간이 상실한 정신과 영혼을 새롭게 일깨우는 데 그 의미가 있다. 이때 펠트와 지방, 구리 막대기는 그 과정에 필요한 온기와 에너지를 제공하고 전달해주며, 벽에 부착된 머리카락과 손톱은 영적인 촉매제 역할을 한다.**3-11, 3-12** 보이스는 〈우두머리〉 행위가 끝나고 한참 후인

1981년 이 제목에 관해 흥미로운 설명을 했다. 즉, '우두머리'는 직장의 상사를 뜻하는 게 아니라, 누구나 가지고 있는 '머리Kopf'를 의미하며, 따라서 머리로 생각하는 사람, 요컨대 모든 것을 스스로 선택하고 결정하는 자유로운 사람은 자신의 '우두머리'가 된다.[14]

1965년 11월 26일 뒤셀도르프의 슈멜라Schmela 갤러리에서 보이스는 〈죽은 토끼에게 어떻게 그림을 설명할 것인가wie man dem toten Hasen die Bilder erklärt〉라는 다소 긴 제목의 행위를 했다.[3-15, 3-16] 저녁 여덟시쯤 전시장 문이 잠기면서 행위는 시작되었고, 관객들은 밖에서 창문을 통해 그 과정을 지켜보았다. 얼굴과 머리에 꿀과 금박을 바른 보이스는 죽은 토끼를 팔에 안고 펠트가 깔개처럼 얹혀 있는 의자 위에 앉아 있었다.[3-15] 그의 오른쪽 신발과 그 아래 철판은 가죽 끈으로 묶여 있었고, 의자의 한쪽 다리에도 펠트가 감겨 있었다. 보이스는 토끼를 바라보며 말을 하고, 일어나서는 토끼와 함께 전시장을 돌았으며, 토끼에게 벽에 걸린 그림들을 보여주고 토끼의 발로 그림들을 만지게 했다. 이렇게 한 바퀴 전시장을 둘러본 다음 다시 의자에 앉아 토끼에게 말을 했다. 그리곤 가끔 토끼를 안고 갤러리의 바닥 한가운데 놓여 있던 전나무 가지를 건너뛰었다. 보이스의 모든 행위는 부드럽고 세심하게 진행되었다.

두 시간 정도가 지난 후 전시장 안으로 들어간 관객들은 여전히 토끼를 팔에 안고 구부린 자세로 입구에 앉아 있는 보이스를 보았으며,[3-16] 얼마 후 보이스는 의자 위에 토끼를 놔둔 채 퇴장했다. 당시 서른 세 살이었던 게르하르트 리히터Gerhard Richter는 한 사람의 관객으

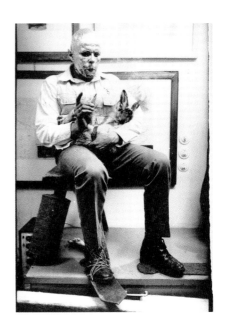

**3-15** 보이스, 〈죽은 토끼에게 어떻게 그림을 설명할 것인가〉, 1965.11.26, 슈멜라 갤러리, 뒤셀도르프, 사진: Ute Klophaus
**3-16** 보이스, 〈죽은 토끼에게 어떻게 그림을 설명할 것인가〉, 1965.11.26, 슈멜라 갤러리, 뒤셀도르프, 사진: Walter Vogel

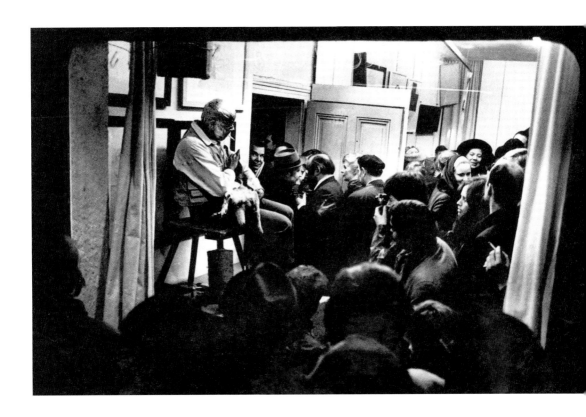

로 이 행위를 지켜보았으며, 보이스의 행위에서 "진지함과 에너지, 열정"을 느꼈고, "멀리서 바라본 그의 행위는 이전의 그 어떤 행위들보다 매우 흥미로웠다."고 훗날 회고했다.[15]

그러나 리히터의 흥미로운 반응과 달리 당시의 관객들은 죽은 토끼에게 말을 하는 보이스의 행위를 쉽게 이해하지 못했다. 보이스에 의하면 대부분의 사람들은 그림에 대한 이성적인 설명을 요구하지만, 그림을 비롯해 이 세상에는 이성이 아닌 직관과 영감으로 이해하는 비밀스런 일들이 존재한다. 따라서 그의 행위는 이성적인 사고의 경직된 상태에서 벗어나 내면의 정신과 영혼에 귀를 기울일 것을 강조한다. 이를 위해 그의 얼굴에 바른 꿀과 금은 경직된 사고를 생동적으로 변화시키는 재생의 수단이 되고, 펠트와 오른쪽 신발의 철판은 의지를 실천하는 데 필요한 따스한 에너지가 된다.[16]

보이스 역시 "토끼는 탄생과 직접 연관된다… 토끼는 '육화肉化 Inkarnation'의 상징이다. 왜냐하면 토끼는 인간이 생각만 하는 것을 실천하고 있기 때문이다. 토끼는 스스로 흙을 파서 굴을 만들고 대지로 돌아간다. 이것만으로도 토끼는 매우 중요한 의미를 갖는다. 머리에 바른 꿀은 물론 사고와 연관된 그 무엇이다. 인간의 능력은 단순히 꿀을 만드는 데 있지 않고 생각하고 사고를 발전시키는 데 있다. 이로써 죽은 사고는 다시 생동적으로 살아난다. 꿀은 의심할 여지없이 살아 있는 실체이기 때문이다. 인간의 생각하는 능력 역시 되살릴 수 있다."고 설명했다.[17]

## 유라시아

보이스 작업의 핵심어 중 하나는 '유라시아'이다. 지리학적 개념의 '유라시아'는 유럽과 아시아를 통합하는 광대한 대륙을 의미한다. 그러나 전후 미국과 소련을 중심으로 형성된 냉전체제에서 '유라시아'는 자본주의와 사회주의라는 양극의 관계로 분열되었다. 보이스는 이런 동서의 모순과 갈등, 그리고 슈타이너가 언급한 동양인과 서양인의 대조적인 성향에 주목했다. 슈타이너에 의하면, 동양인은 직관적으로 진리를 관조하며 알고 있는 것을 증명하지 않는 데 반해 서양인은 모든 것의 의미를 이성적으로 입증하고자 한다. 그러므로 동양인의 직관과 서양인의 이성이 조화를 이룰 때 동서 화합은 가능해진다.[18]

아시아에 대한 보이스의 관심은 과거로 거슬러 올라간다. 어린 시절 그에게 감동을 주었던 칭기즈칸은 몽골족을 통일하고 동서양을 연결하는 거대한 제국을 건설한 역사적 인물이다. 또한 보이스의 참전 경험 역시 중요한 배경으로 작용하는데, 그는 두 대륙에 걸쳐 있는 거대한 구소련에서 유럽과 아시아가 교류할 수 있는 새로운 가능성을 발견했다.

보이스에게 '유라시아'는 궁극적으로 유럽과 아시아의 대립된 요소들이 경계를 초월해 조화롭게 화합할 수 있는 가능성을 의미한다. 이런 점에서 몽고와 중국에 접하고 있는 구소련의 영토 시베리아는 1963년의 〈시베리아 교향곡 제1악장〉뿐 아니라 1966년의 〈유라시아 시베리아 교향곡 제32악장EURASIA Sibirische Symphonie 32. Satz〉에서도 행위의 제목으로 언급된다. 이 가운데 후자는 10월 15일 코펜하겐

의 '갤러리101'과 10월 31일 베를린의 르네 블록 갤러리에서 두 번 진행되었다.[3-17~23]

　　코펜하겐에서의 행위는 저녁에 시작되었다. 보이스는 왼쪽 신발과 철판을 가죽 끈으로 동여맨 후 행위를 시작했다.[3-17] 그는 오른쪽 구석에 구겨진 상태로 있었던 펠트로 삼각형의 펠트 모서리를 만들었으며, 무릎을 꿇고 바닥에 있던 두 개의 작은 십자가를 천천히 칠판까지 밀고 나갔는데, 각각의 십자가에는 알람시계가 부착되어 있었다.[3-18] 전시장의 오른쪽 벽에는 일곱 개의 긴 막대기와 연결된 죽은 토끼가 세워져 있고, 그 아래에는 구겨진 상태의 펠트가 놓여 있었다. 벽 위에는 조그만 칠판이 걸려 있고, 칠판에는 '십자가 분할DIVISION THE CROSS'이라는 단어와 왼쪽이 잘린 반쪽 십자가가 그려져 있었다.[3-19] 그다음에 보이스는 바닥에 분필로 긴 선을 그었다. 칠판에서 긴 벽을 따라 이어진 이 선은 바로 펠트 모서리 앞에서 거꾸로 휘는데, U자 형태의 이 선은 나중에 '유라시아장대'로 발전하는 매우 중요한 모티프가 된다. 그어진 선 주위에는 대롱과 온도계, 펠트 등이 놓여 있었다.

　　보이스는 긴 막대기들과 연결된 죽은 토끼를 어깨에 메고 바닥의 선을 따라 칠판을 향해 나아갔다. 그는 수평과 수직의 긴 막대기들이 균형을 이루도록 천천히 조심스럽게 발걸음을 움직였다.[3-20] 칠판 앞에서는 어깨 위의 토끼를 바닥에 내려놓았으며, 칠판을 벽에서 분리한 후 왼쪽으로 90도 돌린 상태에서 바닥에 놓았다. 그러자 칠판의 십자가는 아래쪽이 잘린 반쪽 십자가가 되었고, 그는 '십자가 분할'이라는 단어를 지우고 그 자리에 '유라시아'를 적었다.[3-21]

보이스는 다시 토끼를 어깨에 메고 바닥의 분필 선을 따라 오른쪽의 펠트 모서리를 향했다.**3-22** 그 당시 이 장면을 지켜보았던 덴마크 작가인 트로엘스 안데르센Troels Andersen은 다음과 같이 기록했다. "돌아오는 길에 세 가지 일이 벌어졌다. 그는 토끼의 다리 사이에 흰색 가루를 뿌리고, 토끼의 입에 온도계를 꽂고, 긴 대롱을 입으로 불었다. 그 다음엔 반쪽 십자가가 그려진 칠판을 향해 나아가고 토끼의 귀가 움직이도록 했으며, 이때 철판에 고정된 보이스의 한쪽 발은 바닥에 놓인 펠트 위의 공중에 떠 있었다. 때때로 그는 이 펠트를 강하게 밟았다."[19] 마지막으로 보이스는 행위를 시작했을 때와 마찬가지로 긴 막대기들과 연결된 죽은 토끼를 다시 오른쪽 벽의 펠트 모서리 옆에 세웠다.**3-23**

한 시간 반 정도 소요된 이 행위는 칠판에 적힌 '십자가 분할'과 '유라시아'라는 두 개의 단어로 그 의미가 함축된다. 안데르센의 해석에 의하면, 반쪽 십자가는 '동과 서, 로마와 비잔틴의 분열', 흰색 가루는 시베리아의 눈, 온도계는 추위, 대롱에 불어넣은 입김은 바람, 한쪽 신발에 부착된 철판은 얼어붙은 시베리아를 횡단하기 위해 필요한 에너지를 뜻한다.[20] 다시 요약하면, '십자가 분할'은 동서 양극의 분열과 갈등을 지적하고 있으며, '유라시아'는 이를 극복하기 위한 방안으로 제시되고 있다. 물론 동서화합의 어려운 과정은 시베리아의 눈과 바람, 추위뿐 아니라 이런 역경을 극복하기 위해 땀을 흘리며 힘겹게 발걸음을 옮기는 보이스의 동작을 통해 표현된다. 그리고 희망적인 '유라시아'의 가능성은 유럽과 아시아의 경계를 넘나들며 생존하는 토끼, 무엇보다 앞을 향해 나아가는 토끼의 자세를 통해 확인된다.**3-22**

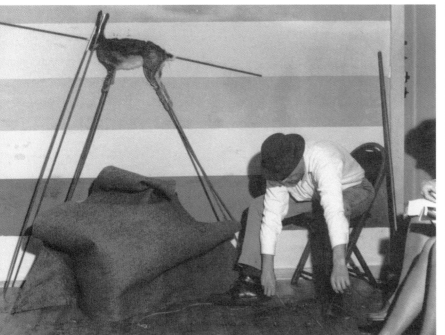

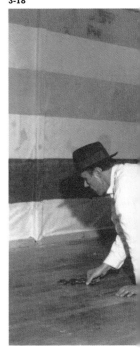

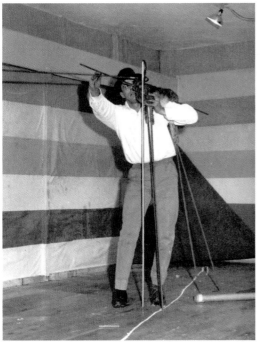

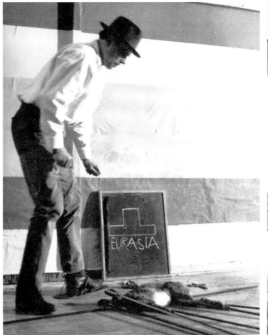

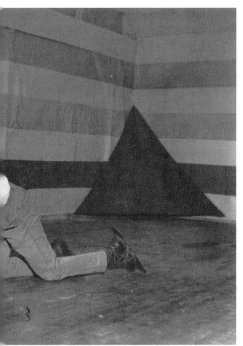
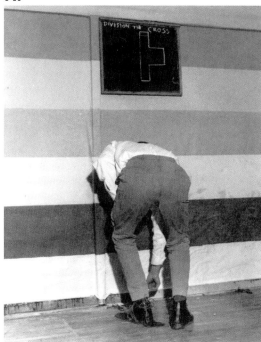
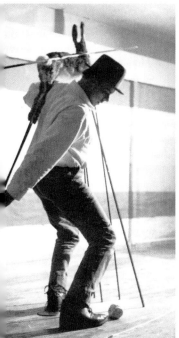
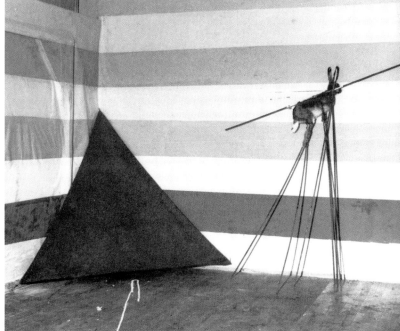

3-23

**3-17~23** 보이스, 〈유라시아 시베리아 교향곡 제32악장〉, 1966.10.15, 갤러리101, 코펜하겐, 사진: Kaare P. Johannesen

## 유라시아장대

보이스의 행위 〈유라시아 시베리아 교향곡 제32악장〉(1966)은 그다음 해에 '유라시아장대'로 전개된다. 바로 1967년 7월 2일 비엔나의 '성 스테판 교회 옆 갤러리'에서 이루어진 〈유라시아장대 82분 풀룩소룸 오르가눔EURASIENSTAB 82min fluxorum organum〉인데, 이 행위는 제목 에 언급된 82분 동안 크리스티안센이 5악장으로 구성한 배경음악과 함께 진행되었다.[21] 그리고 같은 제목의 행위는 1968년 2월 9일 저녁 8 시 반에 앤트워프의 '와이드 화이트 스페이스 갤러리Wide White Space Gallery'에서 반복되었고, 이 행위의 일부는 22분짜리 흑백필름으로 편 집되었다.[3-24]

　　　여기서 살펴볼 앤트워프의 행위는 뒷문이 열려 있는 비교적 좁 은 공간에서 이루어졌다. 열려진 문 뒤로는 사다리가 보였고, 행위의 도구로는 네 개의 기다란 직각펠트, 구리장대와 마가린, 강철판과 펠트 판, 마그네틱 등이 준비되었다. 이 가운데 수직의 긴 나무를 펠트로 감 싼 직각펠트는 공간의 높이에 맞추어 기둥처럼 제작되었고, 무겁고 긴 구리장대(4.08m, 50kg)의 끝 부분은 U자 형태로 구부러졌다.

　　　크리스티안센의 오르겔 음악이 녹음기를 통해 흘러나오는 동 안 보이스의 행위는 다섯 단계로 진행되었다.[22] 첫 번째의 준비단계에 서 그는 종이에 포장된 마가린을 꺼내 지방덩어리를 만들었다. 그리곤 오른쪽 신발을 철판 위에 올려놓은 후 가죽 끈으로 동여맸으며, 철판에 붙어 있던 자석을 조끼주머니에 넣었다. 행위의 두 번째 단계는 공간 만들기에 집중했다. 보이스는 사다리에 올라가 천장의 왼쪽 모서리에

지방을 붙였으며, 다시 내려와서는 바닥의 왼쪽 모서리, 바닥의 왼쪽 가장자리 가운데 부분에 지방을 부착했다. 그다음에는 갤러리 안의 바닥과 천장 사이에 동서남북의 네 방향을 가리키는 네 개의 직각펠트를 수직으로 세웠다. 그러자 갤러리 안에는 다시 네 개의 직각펠트로 이루어진 사각의 공간이 형성되었다.

행위의 정점인 세 번째 단계는 보이스가 덮개에 쌓인 유라시아장대를 꺼내며 시작되었다. 구리로 만든 유라시아장대는 제일 먼저 천장 중앙에 매달려 빛을 깜빡이는 전구 주변을 맴돌았고, 그다음엔 안쪽 왼편에 세워진 직각펠트의 상단을 향해 움직인 후 그 모서리에 비스듬히 세워졌다.[3-25] 보이스는 직각펠트의 공간에서 벗어나 뒤편으로 갔으며, 조끼 주머니에서 자석을 꺼낸 후 오른쪽 신발 밑의 철판에 부착했다. 이어서 바닥에 있었던 펠트판 위로 오른발을 들고 얼마 동안 서 있었다. 그다음엔 왼쪽 겨드랑이 사이에 지방을 넣고 힘을 주었으며, 오른쪽 무릎 사이에도 지방을 끼운 후 무릎을 꿇었다.[3-24] 그러자 왼쪽 겨드랑이와 오른쪽 무릎 사이로 지방 덩어리의 부서진 가루들이 흩어져 나왔다. 보이스는 다시 직각펠트의 공간 안으로 들어갔으며, 유라시아장대를 들고 안쪽 오른편에 세워진 직각펠트의 상단 모서리를 향해 움직였다. 그리고 또 다시 직각펠트의 공간 밖으로 나간 보이스는 관객을 향해 오른 손바닥을 펼쳤으며, 이렇게 집중된 자세로 한 동안 서 있었다. 그리곤 바닥에 분필로 '그림머리Bildkopf-움직이는 머리Bewegkopf', 그 아래에 '움직인 단열재der bewegte Isolator'라는 단어들을 적었다.[3-26] 보이스는 나머지 두 개의 직각펠트 상단의 모서리를 향해 유라시아 장

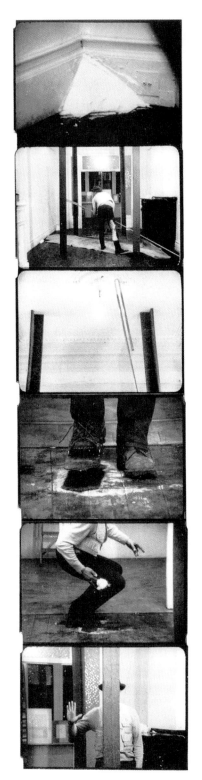

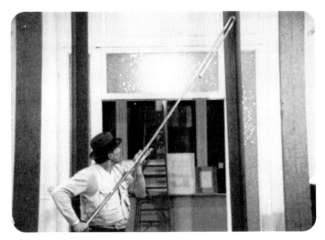

**3-25**

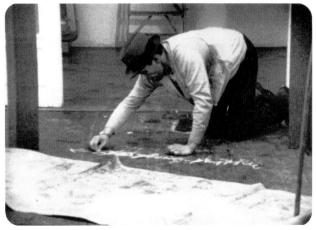

**3-26**

**3-24** 보이스, 〈유라시아장대 82분 풀룩소룸 오르가눔〉, 1968, 16mm
필름의 단편들, 멀티플: 와이드 화이트 스페이스 갤러리, 앤트워프
**3-25~26** 보이스, 〈유라시아장대 82분 풀룩소룸 오르가눔〉, 1968.2.9,
와이드 화이트 스페이스 갤러리, 앤트워프, 사진: Henning Christiansen

대를 움직이는 행위를 반복했으며, 세 번째 단계는 이렇게 끝났다.

네 번째 단계에서 보이스는 바닥에 있었던 덮개로 다시 유라시아장대를 감쌌으며, 네 개의 직각펠트를 천장에서 분리한 후 왼쪽 벽에 비스듬히 일렬로 세워 놓았다. 다섯 번째의 마지막 단계에서 그는 관람자를 향해 정면으로, 그다음엔 옆모습을 보이며 한참을 서 있었고, 가끔 시계를 바라보거나 모자 아래로 흘러내리는 땀을 손으로 닦았다.

이렇게 82분 동안 진행된 보이스의 행위에서 먼저 주목할 것은 공간이다. 그는 사각의 격자형 공간을 전형적인 모더니즘 건축, 바로 현대인의 차가운 이성이 지배하는 공간으로 간주했다. 따라서 그는 갤러리의 천장과 바닥의 가장자리에 지방을 부착했으며, 그 안에 다시 네 개의 직각펠트로 형성된 따스한 공간을 만들었다.

그다음으로 행위의 핵심 모티프인 유라시아 장대는 구리로 제작되었는데, 구리는 에너지를 받아들이고 저장하고 전달하는 기능을 한다. 구리로 만든 유라시아장대가 전구의 빛을 흡수하고 네 개의 하늘 방향을 가리키는 행위는 양극의 분열된 상태에서 벗어나 동서남북의 다양한 문화가 서로 교류하고 화합하는 것을 의미한다. 특히 U자 형태로 끝 부분이 휘어진 유라시아장대는 앞서 살펴본 〈유라시아 시베리아 교향곡 제32악장〉(1966)에서 보이스가 바닥에 그렸던 곡선을 상기시킨다.[3-23] 요컨대, 동서화합을 의미하는 '유라시아' 곡선이 '유라시아장대'로 발전한 것이다. '유라시아장대'는 한 방향으로 치우치는 일방적인 관계에서 벗어나 아래에서 위로, 다시 위에서 아래로 흐르는 상호소통의 가능성을 강조한다. 보이스 역시 "나는 이것을 역사적인 과정

의 시작으로 간주한다. 역사의 모든 발전은 동쪽에서 시작되었으며, 나중에 비로소 일종의 매듭처럼 역전되는 어떤 일이 서쪽에서 이루어진다. 현재의 상황에선 원래의 방향으로 되돌아가는 게 가능하다."고 말했다.[23]

　　또한 바닥에 적힌 세 단계의 '그림머리-움직이는 머리-움직인 단열재'는 '카오스-움직임-형태'의 온기이론으로 설명된다. 즉, '그림머리'는 그림처럼 움직이지 않는 경직된 사고를 의미하며, 이는 에너지를 가동하는 '움직이는 머리'로 창의성을 발휘한 '움직인 단열재'가 된다. 이처럼 〈유라시아장대〉는 치밀한 계획에 따라 진행되고, 그 의미가 부여되었다. 보이스는 사전에 크리스티안센과 논의하고 스케치를 통해 공간의 크기와 시간의 흐름을 측정하고 준비물을 제작했다. 그리고 행위를 하는 도중에 팔목의 시계를 보며 시간을 조절해 나갔고, 계산된 시간의 간격과 정확한 방향에 맞추어 무겁고 긴 장대를 움직이는 고된 육체적 노동을 감수했다.

　　보이스의 1960년대 행위들은 각기 단절되지 않고 상호 연결되는 연속성을 보여주며, 이는 그의 모든 행위들에서 발견되는 공통점이다. 그가 어린 시절 가까이에서 접했던 토끼와 막대놀이의 경험은 '시베리아'와 '유라시아', '유라시아장대'의 중요한 모티프가 되었다. 그는 특히 행위의 구성요소인 시간과 공간, 재료와 도구, 몸동작을 철저히 계획한 후 실행에 옮겼다. 행위의 공간은 지방과 펠트를 통해 따스한 공간이 되었으며, 알람시계와 손목시계는 음악의 청각적 효과와 함께 시간을 확인하는 중요한 수단이 되었다. 그의 동작은 대부분 오랫동안의

육체적 고통을 동반했으며, 반복해서 사용된 재료와 도구들은 행위가 끝난 후 유리진열장이나 설치작업으로 완성되었다.[4-10, 7-18, 7-23, 10-6, 10-20] 그리고 보이스는 언제나 모자와 조끼, 청바지 차림으로 행위를 했으며, 이는 그의 개성적 이미지를 부각시키는 결정적 아이콘이 되었다.

# 4    교육이 예술이다

"교사가 된다는 건 나의 가장 훌륭한 예술작품을 완성하는 것과 같다."[1]

## 뒤셀도르프 미술대학

2차 세계대전이 끝난 후 독일에서는 모든 분야에 걸쳐 새로운 변화와 재건이 시작되었다. 전후의 독일 화단 역시 예외가 아니었는데, 그 배경은 '퇴폐미술Entartete Kunst'이라는 역사적 사건으로 거슬러 올라간다. 1933년 아돌프 히틀러와 함께 시작된 나치의 제3제국은 전체주의 독재체제를 유지하고자 획일적인 사상교육에 힘을 쏟았으며, 문학과 음악, 미술과 극장, 영화와 방송을 비롯한 모든 분야를 철저히 검열하고 통제해 나갔다. 미술의 경우, 게르만족의 순수한 혈통을 중시하고 민중의 삶을 주제로 한 독일 작가들의 작품은 건전한 미술로 인정되었다. 반면, 표현주의와 입체주의, 미래주의와 다다이즘 같은 20세기 초의 실험적인 미술은 퇴폐적인 미술로 간주되었으며, 이에 대한 탄압은 뮌헨의 《퇴폐미술》전(1937)을 통해 가시화되었다.

그런데《퇴폐미술》전에서 가장 큰 비중을 차지한 것은 바로 독일 표현주의 작품들이었다.[2] 나치는 에밀 놀데Emil Nolde와 에른스트 키르히너Ernst L. Kirchner, 에리히 헤켈Erich Heckel과 칼 슈미트-로틀루프Karl Schmidt Rottluff, 막스 페히슈타인Max Pechstein과 막스 베크만Max Beckmann, 오토 딕스Otto Dix와 게오르게 그로스George Grosz 등의 인물화에서 발견되는 반항적인 성격과 왜곡된 형상을 구실로 삼아 반유대주의, 즉 생물학적으로 열등한 종족에 대한 가시적인 근거를 마련하고자 했다.

《퇴폐미술》전은 1937년부터 1941년까지 독일과 오스트리아의 여러 도시를 순회하며 수많은 관람객들을 확보하였다.[4-1] 그리고 이를 계기로 현대미술에 대한 나치의 말살작업이 본격화되었으며, 해당 작가들에겐 작품의 제작과 전시, 판매에 대한 금지령이 선포되었다. 이처럼 미술에 대한 탄압은 인간에 대한 탄압으로 바뀌었으며, 해당 미술가들은 작업을 포기하거나, 그렇지 않을 경우 국외로의 망명 혹은 내면으로의 망명을 택할 수밖에 없었다. 결국 독일을 비롯한 유럽의 미술가들 가운데 상당수는 자유를 찾아 미국으로 떠났으며, 그들이 정착했던 뉴욕은 전후 모더니즘 미술의 중심지로 부각되었다.

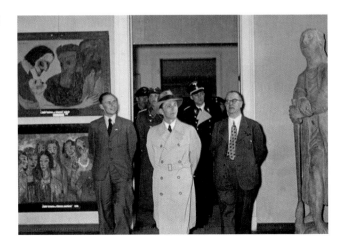

4-1《퇴폐미술》전시회, 중앙의 관람자는 요제프 괴벨스, 왼쪽 벽에 걸린 에밀 놀데의 그림들, 1937, 예술의 전당, 베를린, 사진: Bundesarchiv, Bild 183-H02648/CC-BY-SA

이런 상황에서 전후의 독일 화단은 나치 시대에 억압받았던 퇴폐미술가들에게 모든 영광을 돌렸다. 퇴폐미술가들은 나치 시대의 희생자로 간주되면서 도덕적으로 자유로운 인도자, 새로운 사회의 정립을 위한 선구자로 부각되었다. 독일의 미술대학들 역시 종전과 함께 보편성과 도덕성을 강조하며 새로운 출발을 다짐하였다. 그러나 나치에 협력했던 기존의 교수들이 계속 교수직을 유지하거나, 퇴폐미술가였지만 나중에 나치에 동조한 페히슈타인이 교수직을 얻게 되는 등 대학 구성원들의 객관적인 재구성은 쉽지 않았다. 다시 말해, 사회적으로 독자적 위치를 확보한 미술대학은 여전히 시대와 무관한 이상주의를 추구하며 정치적 현실과는 거리를 두었다.

이런 상황은 보이스가 조각을 전공했던 뒤셀도르프 미술대학의 경우에도 마찬가지였다.[4-2, 4-3] 전쟁으로 파괴된 대학건물이 복구된 후 거행된 준공식(1946.1.31)에서 당시 원장이었던 베르너 호이저Werner Heuser는 "교수들과 학생들은 현실과 미래에 대해 커다란 책임의식을 갖고 라인주와 조국의 재건에 온 힘을 기울여야 한다."고 말했다.[3] 이런 교과서적인 축사의 내용처럼 뒤셀도르프 미술대학은 현실의 사회 정치와는 거리를 둔 채 공식적인 개혁을 회피했으며, 오히려 대학의 오랜 전통과 예술의 자율성을 강조하였다.

이런 보수적인 분위기에도 불구하고 보이스의 지도교수였던 마타레는 미술대학의 근본적인 개혁을 주창했다.[1-10] 1932년 뒤셀도르프 미술대학에 임용되었던 조각가 마타레는 그다음 해 퇴폐미술가로 간주되어 대학에서 해고되었다. 1945년 가을에 재임용된 그는 비록 실현

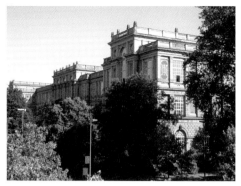

**4-2** 뒤셀도르프 미술대학, 사진: Ilion(2006.7.17)
**4-3** 뒤셀도르프 미술대학의 3층 복도(2011.5.1)

되지는 않았지만 14세의 어린 나이에 입학해서 12학기를 수료하는 개혁적인 교육과정을 제안하였다. 또한 1949년에는 독일 미술대학의 진보적 교수들인 슈미트-로틀루프와 헤켈, 칼 호퍼Karl Hoffer, 빌리 바우마이스터Willi Baumeister와 함께 '독일 예술가연맹'을 결성하였다. 이들은 모두 나치 시절 퇴폐미술가로 탄압받았던 인물들이며, 따라서 사회와 정치에 구속받지 않는 '자유정신'을 강조했다.[4]

이처럼 마타레는 교육적인 현안에 대해서는 진보적인 입장을 취했지만, 수업시간에는 엄격한 원칙을 고수하였다. 보이스는 "그(마타레)와 친해지는 것은 쉽지 않았다. 그는 몇 명의 학생들만 데리고 작업을 했고, 따라서 나는 많은 노력을 기울였다. 대학을 타락한 곳으로 생각했던 그는 대학이 아닌 개인 작업실에서 학생들을 가르치고 작업했으며, 수업과 작업은 그가 임대료를 지불했던 조그만 소주 공장에서 이

**4-4** 뒤셀도르프 미술대학의
복도를 지나가는 보이스,
연도미상, 사진: Klaus Medau

루어졌다. 너무나 할 말이 많았던 그는 학생들과 토론하지는 않았다."
고 자신의 스승을 기억했다.[5]

보이스는 1961년 겨울학기에 뒤셀도르프 미술대학의 조각전공
교수로 임용되었다. 그는 스승보다 한 걸음 더 나아간 새로운 미술교육
을 시도했는데, 그것은 인간과 사회의 총체적 문제에 초점을 맞춘 인지
학적 개념의 미술교육이었다.**4-4**

### 교 수 로 서 의  유 명 세

대학교수로서의 초기 시절에 보이스는 무명작가였다. 그러나 1964년
7월 20일 독일 아헨의 공과대학 대강당에서 열렸던《신예술 페스티
벌》을 통해 그의 이름은 언론에 보도되기 시작했다. 이 플럭서스 행사
는 20년 전 같은 날에 있었던 히틀러의 암살 사건을 기억하는 역사적

의미를 지녔으며, 수백 명의 관객들이 대강당을 메우고 여러 명의 작가들이 참여했다. 보이스는 이 행사에서 자신의 이력서(1964)[1-1, 1-2]를 처음 공개했으며, 〈쿠케이, 아코페-아니다! 갈색십자가-지방모서리-지방모서리모델Kukei, Akopee-Nein! Braunkreuz-Fettecken-Modellfettecken〉이라는 행위를 했다.[4-5~9] 여기서 '쿠케이, 아코페-아니다!'는 다다이즘의 '다다'처럼 보이스가 어린 아들의 웅얼거리는 소리에서 착안한 것이며, '갈색십자가-지방모서리-지방모서리모델'은 그의 주재료인 지방에 관한 것이다.

그날 보이스는 여러 가지 잡동사니가 들어 있는 박스를 가지고 무대 위로 올라갔다. 무대 위에는 피아노 한 대가 준비되었고, 오른편 바닥에는 한 다발의 장미꽃이 담긴 유리병이, 맞은편에는 이를 비춰주는 상자 안의 조명등이 놓여 있었다. 보이스의 행위는 사티의 곡을 연주하며 시작되었다.[4-5] 그는 전기드릴을 사용해 피아노에 구멍을 뚫었고 피아노의 건반 사이에 구겨진 종이들과 마른 나뭇잎, 세탁 가루 등의 이물질을 쏟아부었다. 그러자 피아노는 다양하고 기괴한 소음을 내기 시작했다. 하지만 이런 파괴적인 행위는 보이스가 처음 시도한 게 아니었다. 케이지는 오래전에 〈준비된 피아노〉(1938)에서 피아노의 현에 각종 이물질을 끼워 넣었고, 백남준은 1961년 바이올린을 땅 위에서 끌고 다니고, 피아노를 엎어뜨리거나 각종 이물질로 조립하는 행위를 했다. 물론 백남준이 보여준 파괴의 미학은 이성과 합리주의에 속박된 사람들의 고정된 사고방식을 깨뜨리는 데 있었다.

한편 보이스는 전열기 위에서 두 개의 지방 덩어리를 녹인 후[4-6]

**4-5** 보이스, 〈쿠케이, 아코페-아니다! 갈색십자가-지방모서리-지방모서리모델〉, 1964.7.20, 아헨 공과대학, 사진: Peter Thomann

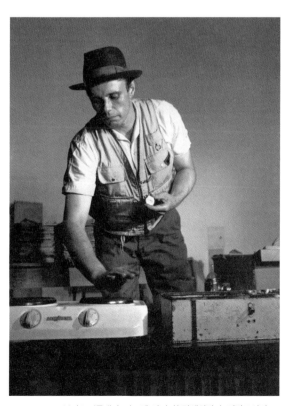

**4-6** 보이스, 〈쿠케이, 아코페-아니다! 갈색십자가-지방모서리-지방모서리모델〉, 1964.7.20, 아헨 공과대학, 사진: Peter Thomann

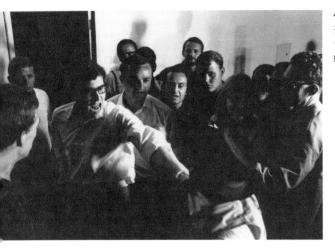

4-7 보이스, 〈쿠케이, 아코페-아니다!
갈색십자가-지방모서리-지방모서리모델〉,
1964.7.20, 아헨 공과대학, 사진: Heinrich
Riebesehl

4-8 보이스, 〈쿠케이, 아코페-아니다!
갈색십자가-지방모서리-지방모서리모델〉,
1964.7.20, 아헨 공과대학, 사진: Peter
Thomann

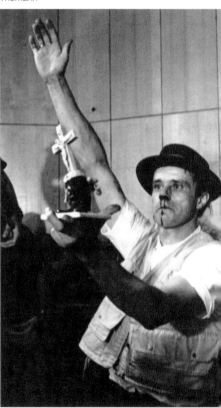

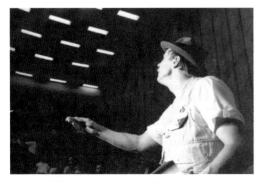

4-9 보이스, 〈쿠케이, 아코페-아니다! 갈색십자가-지방모서리-
지방모서리모델〉, 1964.7.20, 아헨 공과대학, 사진: Heinrich
Riebesehl

펠트로 감싼 구리 막대기를 머리 위로 치켜들었다. 그리곤 예기치 않은 사고가 발생했다. 보이스는 증기를 만들기 위해 염산을 준비했는데, 누군가가 건드렸는지 무대 위의 염산 병이 엎어졌고, 염산은 무대 앞에 앉아 있었던 한 남학생의 옷으로 튀었다. 그러자 화가 난 이 학생은 즉시 무대 위로 올라왔으며, 그의 주먹은 곧바로 보이스의 코를 강타했다.[4-7] 그 순간 보이스는 무엇인가를 집어들었는데, 바로 박스 안에 들어 있었던 십자가상이었다. 그는 흐르는 코피를 그대로 놔둔 채 오른손을 높이 쳐들었고 왼손으론 십자가상을 보여주었다.[4-8] 그리고 마지막으로 관객들을 향해 몇 개의 초콜릿 조각을 던졌다.[4-9] 뜻하지 않은 돌발사건과 학생들의 동요로 아수라장이 된 강당은 결국 경찰과 소방관에 의해 진압되었다.

이 사건은 곧바로 독일 언론에 소개되면서 보이스는 행위예술가로 부각되었고, 코피를 흘리며 한 손에 십자가상을 들고 서 있는 사진은 그의 유명세에 기여했다.[4-8] 당시 아헨에서 발간하던 잡지 『새로운 라인 주Neues Rheinland』에는 "황당한 사건: 뒤셀도르프 미술대학의 교수 보이스는 오모Omo 상표의 세탁 가루를 피아노에 쏟아 붓기 위해 아헨에 왔다… 뒤셀도르프의 미술대학 교수는 나무로 만든 피아노에 전기드릴로 구멍을 뚫었으며, 이 괴음은 그의 귀에 음악처럼 들렸던 것 같다."는 기사가 실렸다.[6]

그 밖에도 라인 주의 연방대통령이었던 하인리히 뤼브케Heinrich Lübke는 뒤셀도르프 문화부 장관에게 "이 사람(보이스)이야말로 교수 자격이 없다."고 불만을 토로하였다.[7] 이처럼 보이스가 세간의 논란이

된 이유는 그의 충격적인 행위보다 그가 대학교수라는 사실에 있었으며, 보이스 역시 이 점을 잘 인식하고 있었다.

보이스를 유명하게 만든 이 행위의 산물들은 현재 '보이스 블록'에 소장되어 있다. 바로 전열기 위에 두 개의 지방 덩어리가 놓여 있는 〈아우슈비츠 진열장Auschwitz Vitrine〉(1958-1964)이다.**4-10** 여기서 딱딱하게 굳은 지방은 나치 독일이 유대인을 학살했던 아우슈비츠 강제수용소를 은유적으로 암시한다. 그러나 언제든지 잘라진 전선의 묶음을 풀고 플러그를 연결하면, 전열기는 가동을 시작하고 딱딱한 지방은 부드럽게 움직이는 따스한 조각이 된다. 요컨대 과거의 대참사를 교훈 삼아 긍정적인 미래를 건설하자는 메시지이며, 보이스의 이런 역사의식은 "개인의 입장뿐 아니라 독일인들의 집단적 책임의식이라는 측면에서 어떻게 하면 책임감을 가장 효과적으로 완수할 수 있을지 그 방법을 고심했다."는 그의 말에서도 확인된다.[8]

1967년 11월 30일 뒤셀도르프 미술대학의 강당에서는 입학식이 거행되었다. 강당 안의 객석 앞에는 두 개의 마이크가 준비되었고,

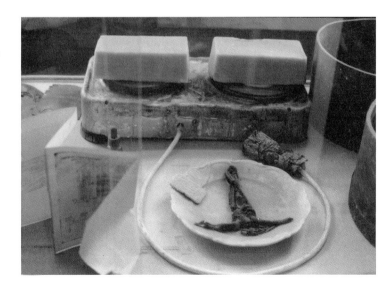

**4-10** 보이스, 〈아우슈비츠 진열장〉, 1956-1964, 보이스 블록, 헤센주 미술관, 다름슈타트

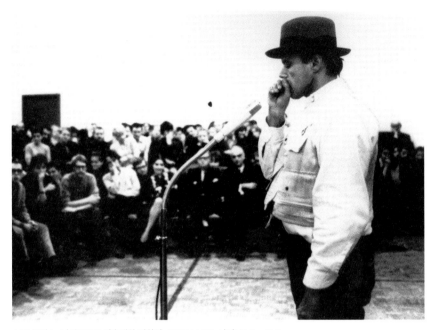

**4-11** 보이스, 뒤셀도르프 미술대학 입학식, 1967.11.30, 사진: Volker Krämer

바닥에는 스피커가 부착된 녹음기가 놓여 있었다. 이 공식적인 행사에는 독일 라인 주의 문화부 장관과 미술대학장, 여러 명의 교수들과 지역 인사들이 참석하였다. 이들의 축사는 대부분 사회에 기여하는 미술가의 역할을 강조하는 통상적인 내용으로 진행되었다.

보이스는 그의 순서가 되자 크리스티안센과 함께 앞으로 나갔다. 그는 평소대로 모자와 조끼, 청바지 차림으로 등장했으며, 그의 오른쪽 바지주머니에는 도끼가 끼워져 있었다. 그런데 마이크 앞에 선 보이스는 인사말 대신 약 4분 동안 일정한 간격의 리듬을 유지하며 목구멍으로 울부짖는 소리를 냈다.[4-11] 이어서 크리스티안센은 녹음기를 틀

었으며, 녹음기를 통해서는 '휴게실을 깨끗이 사용하십시오.'라는 그의 목소리가 들렸다. 그다음엔 보이스가 바지주머니에서 도끼를 뺀 후 도끼의 넓적한 부분을 크리스티안센의 가슴에 갖다 대었으며, 뒤이어 도끼를 받아든 크리스티안센 역시 보이스의 동작을 반복하였다. 축사를 대신해서 10분 정도 진행된 보이스의 행위는 이렇게 끝났다.[9]

보이스는 결국 공식적인 입학식에서 행위를 한 셈인데, 나중에 그는 이 돌발적인 행위를 '외외–프로그램öö-Programm'으로 언급했다.[10] 물론 소리를 내는 행위는 처음이 아니었으며, 그는 이미 〈우두머리〉(1964)에서 다양한 소리로 웅얼거린 바 있다. 그런데 보이스는 독일어 모음인 '외외öö'를 사슴의 울음소리에 비유하며 내면에서 우러나오는 원초적인 소리로 간주했다.[11] 다시 말해, 영혼에 접근하는 소리 '외외'에 창의적 의미를 부여했으며, 이후 '외외'는 그의 작업에 자주 등장하는 중요한 핵심어가 된다. 그리고 보이스와 크리스티안센은 서로 도끼를 주고받는 행위를 통해 그들의 동지애를 과시했다.

그런데 보이스의 행위가 입학식에서 이루어졌다는 사실은 다시 한 번 주목할 일이다. 기존의 행위들은 미리 계획된 공개적인 장소와 저항적인 분위기에서 이루어졌고, 관객들 역시 어느 정도의 충격을 기대하고 있었다. 그러나 대학의 공식적인 입학식에서 진행된 보이스의 독특한 행위는 예상 밖이었고, 학장과 다른 교수들의 권위적인 축사 내용과는 큰 차이를 보였다.

예상했던 대로, 입학식에 참석했던 지역의 유명 인사들과 다른 교수들은 불쾌감을 드러냈다. 하지만 학생들은 보이스의 의도를 완전

히 이해하지는 못했지만 다른 교수들과 명확히 구분되는 그의 개성적인 모습과 행위에 관심을 보였다. 정장을 한 다른 교수들과 달리 모자와 조끼, 청바지 차림의 보이스는 시끄러운 음악과 긴 머리, 청바지와 미니스커트로 상징되는 신세대의 청년문화와 잘 어울렸다.

입학식이 끝난 후 그다음 날 지역의 대중신문인 『엑스프레스*Express*』에는 '교수가 마이크 앞에서 짖어댄다!'라는 제목과 함께 원숭이들과 보이스의 얼굴이 실렸다.[12,] **4-12** 이처럼 보이스에 관한 언론의 비판적인 내용은 대부분 대학교수라는 직위와 연결되었다. 그는 사회의 안녕과 질서를 유지하는 모범적인 교육자의 역할에서 벗어나 학생들을 선동하고 사회의 혼란을 가중시키는 위험한 인물로 간주되었던 것이다. 그러나 이런 부정적인 내용에도 불구하고 보이스는 자신에 관한 언론의 보도를 기회로 삼았으며, 오히려 다른 교수들과 구분되는 새롭고 개혁적인 이미지를 부각시키고자 노력했다.

보이스가 교수직을 유지하는 동안 학교생활에서 가장 커다란 비중을 차지한 것은 학생들과의 관계였다. 그의 카리스마와 진보적인 성향은 학생들, 특히 여학생들 사이에서 커다란 인기를 끌었으며, 그는 뒤셀도르프 미술대학의 교수들 가운데 학생들과 대화가 가능한 개혁적인 교수로 알려졌다. 그러나 대학의 규칙을 그대로 수용하지 않았던 보이스는 학교 측과 동료들 사이에서 따가운 시선을 받았으며, 그 갈등은 입학 정원제로 인해 더욱 심화되었다.

1971년 여름 뒤셀도르프 미술대학에는 232명이 입학을 지원했고, 이 가운데 142명이 불합격 통지를 받았다. 독일의 미술대학은 교수

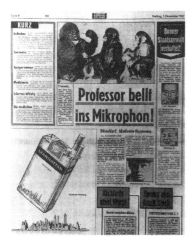

**4-12** '교수가 마이크 앞에서 짖어댄다!',
『엑스프레스』, 1967.12.1.

**4-13** 뒤셀도르프 미술대학 학장인 에두아르트 트리어에게
학생들의 교육받을 권리를 주장하는 보이스, 1971.10.15,
사진: Wilhelm Leuschner

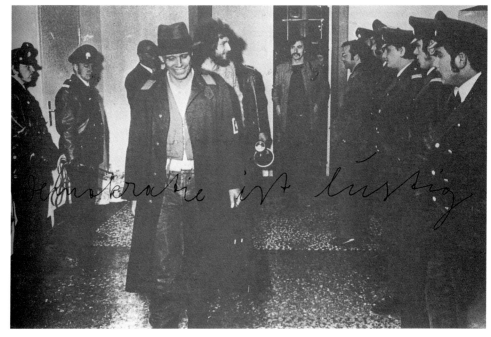

**4-14** 보이스, 〈민주주의는 즐겁다〉, 1973, 스크린 인쇄, 75×114.5cm, 멀티플: 에디션 슈테크, 하이델베르크

별 교실제로 운영되는데, 보이스는 불합격자들에게 교육의 진정한 자유를 강조하며 그의 교실에 다시 지원하라는 내용을 통보했다. 1971년 10월 15일 입학을 거절당한 142명 가운데 16명이 보이스를 찾아왔고, 보이스는 학교 측과 합의하여 이들의 추가입학을 허용하는 데 성공했다.**4-13** 그다음 해인 1972년 10월 10일 보이스는 불합격한 54명의 학생들과 함께 대학의 비서실을 점거하며 또 다시 추가입학을 시도했다.[13] 그러나 다음 날 아침 비서실에 출동한 경찰은 보이스와 학생들의 농성을 진압했으며, 학생들과 함께 비서실을 떠나는 보이스의 모습은 사진으로 찍혔다. 나중에 보이스는 이 사진 위에 '민주주의는 즐겁다Demokratie ist lustig'라고 적었으며, 플래카드와 엽서로 무제한 인쇄된 이 멀티플 역시 그를 유명하게 해주었다.**4-14** 물론 이 문구는 보이스가 즐겨 사용한 역설적 표현이며, 민주주의는 즐거워야 하는데, 그렇지 않다는 것이다.

　1972년 10월 11일 노르트라인 베스트팔렌 주의 교육부 장관인 요하네스 라우Johannes Rau는 보이스를 교수직에서 해고했으며, 보이스의 학생들은 한동안 수업을 거부했다. '아카데미는 보이스를 필요로 한다', '보이스를 대신할 교수는 없다'는 다양한 내용의 플래카드를 내걸고 학생들은 대학과 거리에서 시위를 벌였다. 이로써 또 다시 언론을 떠들썩하게 한 보이스는 더욱 유명해졌다.**4-15, 4-16**

　보이스는 교수직을 되찾기 위해 몇 년간의 법적 투쟁을 벌였다.**4-17** 그리고 1978년 4월 7일 결국 65세까지 교수직을 유지하고 뒤셀도르프 미술대학의 작업실을 사용할 수 있는 권리를 되찾았지만, 그는

**4-15** 교수직 해임에 항의하는 보이스와 학생들, 1972, 뒤셀도르프
미술대학, 사진: Werner Raeune

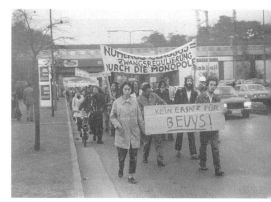

**4-16** 보이스의 해임에 반대하는 학생들의 시위 장면, 1972년 가을,
뒤셀도르프, 사진: Ulrich Baatz

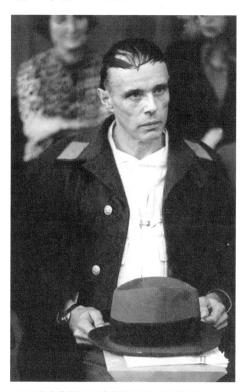

**4-17** 교수직 해임건으로 법정에서 모자를 벗고 앉아 있는
보이스, 1972.11, 뒤셀도르프, 사진: Brigitte Hellgoth

대학으로 돌아오지 않았다. 국제적인 유명 미술가가 된 보이스는 매우 바쁜 나날을 보내고 있었기 때문이다.

## 보이스의 수업과 제자들

보이스는 조각전공의 실기교수였다. 하지만 그는 전통적인 실기교육에서 벗어나 인간 본연의 감성과 지각, 이성을 조화롭게 아우르는 전인교육을 지향했다. 보이스의 이런 관점은 인간의 창의성을 강조한 독일 이상주의에서 출발하며, 쉴러와 슈타이너의 교육관과 그 맥락을 같이한다. 쉴러의 이상적인 인간상은 이성과 감성이 대립된 관계에서 벗어나 무의식적으로 자유롭게 통합된 영혼의 소유자를 의미한다. 쉴러는 이 아름다운 영혼을 형성하는 교육의 가능성을 예술에서 발견하는데, 예술은 목적과 강요에서 벗어난 자유로운 유희에 비유되기 때문이다. 이 같은 관점에서 슈타이너 역시 인간의 이성적인 사고와 육체적인 감각의 서로 다른 인식과정을 유기적으로 통합하고자 한다. 다시 말해, 인간은 세분화된 감각을 토대로 직관과 영감, 상상력을 발휘함으로써 고차원의 정신적 존재를 향해 나아가며, 이때 예술교육은 인간의 창의력 개발에 커다란 도움이 된다.

　미술교사로서의 보이스 역시 시각예술의 제한된 기능에서 벗어나 학생들의 이성과 감성, 지각의 복합적인 능력을 일깨우고자 했다. 그는 십 년 넘게 학생들을 가르쳤지만, 그의 수업은 고정된 방식으로 진행되지 않았다. 학생들은 자신이 원하는 것이 무엇인지를 스스로 파악하기 위해 개인적으로 주제를 선택하고 상상력을 발휘해 작업을 이

끌어나가야 했다. 대부분의 학생들은 작업의 방향을 결정하지 못한 채 보이스에게 답을 구했지만, 그는 대답해주지 않았다. 그러나 학생들은 점차 불확실한 상태에서 벗어나 형태를 이끌어내고 각자의 능력을 발전시켜 나갈 수 있었다. 물론 모든 학생들이 이런 긍정적인 결과를 얻은 건 아니었다. 일부 학생들은 적지 않은 어려움을 겪었고, 학업을 포기하는 경우도 생겨났다. 따라서 보이스의 교수법에 대한 학생들의 반응은 두 가지로 엇갈렸다. 보이스의 독특한 방식에 자부심을 느끼며 발전의 가능성을 발견한 긍정적인 반응이 있었고, 그의 급진적인 수업방식에 혼란을 느낀 일부 학생들은 더 이상 작업이 불가능하다는 이유로 부정적인 반응을 보였다.

페트라 리히터Petra Richter가 저술한 『함께 옆에서 반대하며, 요제프 보이스의 제자들Mit neben gegen, Die Schüler von Joseph Beuys』(2000)은 보이스의 교수 시절을 초기(1961-1963)와 중기(1964-1967), 후기(1967-1971)의 세 시기로 구분해 수업 내용과 방식을 살펴보고 있다.[14] 초기(1961-1963)의 보이스는 매일 열 시간 이상을 학교에 머물며 수업에 전념했고, 이건 방학 중에도 예외가 아니었다. 지도교수로서 담당하는 학생 수가 적었던 까닭에 개별적인 집중 수업을 했으며, 결석이 빈번한 학생들의 부모에겐 그 사실을 통보할 정도로 학생들의 출석 상황을 꼼꼼히 점검했다.

초기에는 누드모델의 드로잉과 자연 습작, 나무와 점토, 석고를 다루는 전통적인 수업을 했으며, 모델이나 주어진 대상을 자세히 관찰하고 생각하면서 적합한 선과 형태로 이끌어낼 것을 권했다. 보이스는

특히 사물을 정확히 포착하는 드로잉을 강조했는데, 이는 그의 스승인 마타레의 교수법이기도 했다. 학생들은 보이스에게 드로잉과 그림, 오브제와 조각의 결과물을 보여주었고, 완성도가 부족한 경우, 보이스는 날카롭게 지적했을 뿐 아니라 선을 추가하는 등 학생들의 작품에 손을 대는 교정 작업을 서슴지 않았다. 물론 그의 의도는 학생들의 창의성을 계발하는 데 있었지만, 개인의 다양한 성격을 고려하지 못한 상황에서 일부 학생들은 불만을 토로하기도 했다.

1964년 보이스의 이름이 언론에 보도되면서 중기(1964-1967)에는 학생 수가 늘어나기 시작했다. 당시 유럽 미술계에서는 아르테 포베라Arte Povera, 미니멀리즘, 개념미술 등이 회자되고 있었으며, 뒤셀도르프 미술대학의 복도에는 보이스의 〈지방의자〉(1964)[2-19]가 놓여 있었다. 보이스는 플럭서스 활동에 적극 참여했으며, 그의 파격적인 행위는 세간의 이목을 끌었다. 그러나 수업시간의 보이스는 본인 작업에 관해 이야기하지 않았으며, 오히려 학교 밖에서 자신의 소식을 접하고 놀라워하는 학생들의 반응을 즐겼다.[15]

그리고 무엇보다 "생각하는 순간 경계선에 서서 이전에 없었던 무언가 새로운 것을 세상으로 이끌어낸다."는 본인의 주장대로, 보이스는 학생들의 자유로운 사고를 유도하고자 했다.[16] 그러나 대부분의 학생들은 확실한 사고에 도달하지 못한 채 방황하게 되며, 이때 소통은 도움을 주는 중요한 수단이 된다고 보이스는 생각했다. 그래서 그는 학생들과의 대화를 중요시했으며, 가능하면 자주 그들과 자리를 함께했다.

보이스의 이런 의도는 1966년 여름학기부터 학생들과 함께 진

행된 '원탁토론회Ringgespräche'로 이어졌다.[4-18, 4-19] 2주 간격으로 정오부터 저녁까지 계속된 이 토론회에서는 실기작업 외에 국가와 대학, 교수와 학생, 자유와 독립, 민주주의와 정치 등 사회 현실과 관련된 다양한 테마가 논의되었고, 보이스는 학생들의 소리에 귀를 기울였다.[17] '원탁 토론회'는 각자의 생각을 주고받는 소통의 조직이 되었으며, 여기서 포괄적으로 논의된 다양한 내용들은 나중에 보이스가 인터뷰와 대화, 강연회와 세미나에서 열변을 토하게 될 '사회적 조각'의 토대가 된다. 이 모임은 교수와 학생뿐 아니라 일반인도 참여하는 열린 토론의 장이 되었으며 1972년 보이스가 대학을 떠날 때까지 지속되었다. 그리고 훗날 이 연장선에서 바로 카셀 도큐멘타Kassel Documenta의 토론회가 이루어진다.

1964년부터 보이스의 제자였던 외르크 임멘도르프Jörg Immendorf와 그의 친구들은 1968년 12월 2일 학생들의 자치단체인 '리들 아카데미Lidl-Akademie'를 조직했다.[18, 4-20] 이들은 복도에 종이 칸막이로 임시방

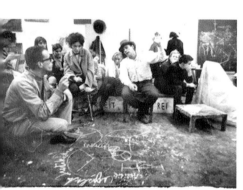

4-18 보이스와 학생들, 왼쪽 앞은 요하네스 슈튀트겐,
1967.7.22, 뒤셀도르프 미술대학,
사진: Ute Klophaus

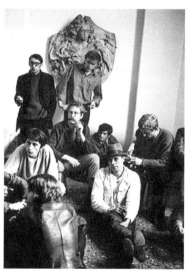

4-19 보이스와 학생들의 원탁토론회, 1969.5.6,
뒤셀도르프 미술대학, 사진: Jörg Boström

4-20 보이스와 학생들, 오른쪽은
외르크 임멘도르프, 연도미상,
뒤셀도르프, 사진: Werner
Raeune

편용의 '리들 교실Lidl-Klasse'을 만들고, 다양한 정보를 학생들에게 제공했다.[4-21] 그리고 대학의 운영 구조 전반에 관한 문제점을 비판했는데, 이는 보이스의 개혁적인 관점과도 일치했다. 임멘도르프는 '리들 아카데미'의 국제적인 행사를 계획했으며, 1969년 5월 7일 개최될 예정이었다. 보이스를 포함한 세 명의 교수들은 공간을 마련해주고자 했으며, 다른 대학들의 학생회장을 비롯해 마르셀 브로타스Marcel Broodthaers, 제임스 리 바이어스James Lee Byars, 크리스티안센 등이 초대 손님의 명단에 올랐다. 그러나 대학 본부는 사전 협의 없이 이루어진 이 행사를 불법으로 간주하고 경찰을 동원하려 했다. 결국 이 행사는 사전에 취소되었고, '리들 아카데미' 역시 문을 닫게 되었다.

　　교수시절 말기(1968-1972)의 보이스는 유명세와 함께 점점 더 많은 학생들을 맡게 되었으며, 그 결과 실기실의 공간 문제가 발생했다. 특히 사회정치적 활동에 참여하면서 그는 고정된 실기수업과 개인 면담에서 벗어나 주로 그룹의 토론회 형식으로 수업을 이끌어갔다.[4-22]

4-22 보이스와 학생들, 1971-1973년경, 뒤셀도르프 미술대학

4-21 리들 교실, 1968.12.9,
뒤셀도르프 미술대학 복도

그러나 학생들의 실기작업이 완전히 포기된 적은 없었으며, 보이스는 그룹 단위의 평가와 대화를 통해 수업을 진행했다. 그는 학생들에게 계속해서 질문을 던졌다. 예를 들어 어떤 작업을 의도했으며, 다른 작업과의 차이점은 무엇인지, 어떤 감성을 표현하고자 했으며, 의도한 목적에 도달하려면 어떤 재료와 매체를 사용해야 하는지, 다양하게 물었다.

미술대학 교수로서 보이스는 학생들의 상반된 평가를 받았다. 강렬한 카리스마의 소유자였던 그는 개혁적인 성향으로 인해 학생들의 열렬한 지지를 얻었지만, 다른 한편에선 그의 엄격하고 독단적인 성향을 권위적으로 여기며 비난했다. 그러나 이런 찬반 논란에도 불구하고 보이스의 학생들은 다른 학급에 비해 늘어만 갔고, 교수직에서 해임된 1972년 그의 학생 수는 무려 330명에 달했다.

십 년 동안 학생들을 가르쳤던 보이스의 제자들 가운데 상당수는 유명 작가가 되었다. 보이스는 1962년 그의 첫 번째 교실에 입학했던 베아트릭스 자센Beatrix Sassen에게 인간의 내적 본질을 파악하는 법을 가르쳤다. 그리스의 두상을 예로 들어, 이마와 턱은 어떤 선으로 연결되는지, 피부는 그 아래의 근육과 어떤 관계에 있는지, 코는 어떤 기능을 하며, 머리의 내면은 어떠한지를 단계별로 설명했다.[19] 이런 경험을 토대로 자센은 50년 동안 인물상 제작에 몰두했다. 그녀의 알루미늄 조각인 〈머리로 스며드는 빛 – 나의 어두운 누이〉(2002)[4-23]를 보면, 여인의 측면 얼굴은 빛의 반사에 따라 다양하게 변화하지만 궁극적으론 내면의 영혼을 간직한 부드러운 인상으로 다가온다.

임멘도르프는 독일 신표현주의를 대표하는 화가가 되었으며,

  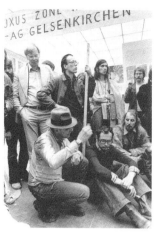

4-23 베아트릭스 자센, 〈머리로 스며드는 빛-나의 어두운 누이〉, 2002, 알루미늄, 높이 320cm, 독일 남부 뢰어라흐

4-24 외르크 임멘도르프, 〈보이스와 원숭이〉, 2002, 뒤셀도르프, 사진: Kürschner(2012.1.15)

4-25 보이스 뒤에서 막대기를 들고 서 있는 요하네스 슈튀트겐, 1976, 겔젠키르헨, 사진: Eckhard Supp

스승의 영향을 반영하듯 그의 구상화는 역사적 문맥에서 다양한 메시지를 전달한다. 뒤셀도르프의 공공조각인 〈보이스와 원숭이〉(2002)[4-24]에서 임멘도르프는 스승 보이스의 손을 잡고 가는 원숭이 화가로 자신을 표현했다. 특히 1966년부터 1971년까지 보이스의 학생이었던 요하네스 슈튀트겐Johannes Stüttgen은 보이스의 제자라는 사실을 자신의 중요한 직업으로 여겼다.[4-18] 그는 보이스가 교수직에서 해임된 후 스승의 모든 활동에 적극 동참했으며,[4-25] 보이스의 사후에도 스승의 '사회적 조각'을 널리 선전하는 전도사의 역할을 계속 수행하고 있다.

그 밖에도 보이스 밑에서는 다양한 성향의 유명 작가들이 배출되었다. 행위와 미디어 작업에 몰두한 울리케 로젠바흐Ulrike Rosenbach, 언어와 사진을 활용한 카타리나 지페르딩Katharina Sieverding, 절대주의와 구성주의, 미니멀리즘을 접목해 추상조각을 완성한 이미 크뇌벨Imi

**117**

Knoebel, 언어를 통해 사회의 지배구조를 비판한 로타 바움가르텐Lothar Baumgarten,**4-26** 다양한 재료와 설치작업으로 의식의 변화를 유도하는 펠릭스 드뢰제Felix Droese, 그림과 오브제, 환경미술의 범주를 넘나드는 블린키 팔레르모Blinky Palermo, 이질적인 재료와 매체로 개념미술을 이끌어낸 라이너 루텐베크Reiner Ruthenbeck 등이 있다.

뒤셀도르프 미술대학에서 공부했던 리히터와 지그마 폴케Sigmar Polke는 보이스 교실의 제자는 아니었다. 하지만 보이스와 친하게 지내며 그의 작업을 가까이에서 접했던 두 사람은 보이스를 스승으로 여겼다. 또한 뒤셀도르프 미술대학과 상관없는 게오르그 바젤리츠Georg Baselitz와 안젤름 키퍼Anselm Kiefer 역시 보이스를 정신적 멘토로 간주

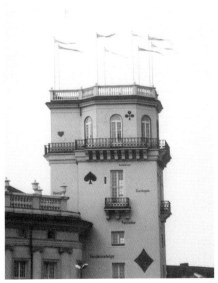

**4-26** 로타 바움가르텐, 츠베렌탑,《카셀 도큐멘타 9》, 1992, 사진: Dietmar Walberg

**4-27** 게오르그 바젤리츠, 〈바람을 향하여〉, 1966, 캔버스에 유화, 162×130cm, 개인소장

했다.[4-27] 특히 키퍼는 1971년 12월 14일 〈숲을 구하자〉는 보이스의 시위현장에 직접 참석해 숲을 청소하였다.[5-12] 키퍼는 그의 대작인 〈독일의 위대한 정신적 영웅들〉(1973)[4-28]에서 독일의 역사적인 인물들을 언급하고 있는데, 왼편 바닥의 맨 앞에는 '리하르트 바그너Richard Wagner', 그 뒤에는 '요제프 보이스'가 적혀 있다.[4-29] 20세기 후반의 독일 신표현주의를 대표하는 이들 작업에서는 보이스의 사변적 성향이 엿보인다.

119

**4-28** 안젤름 키퍼, 〈독일의 위대한 정신적 영웅들〉, 1973, 캔버스에 목탄과 유화, 306×680cm, 산타 모니카 미술관, 캘리포니아
**4-29** 안젤름 키퍼, 〈독일의 위대한 정신적 영웅들〉 왼쪽 아래 부분도, 1973

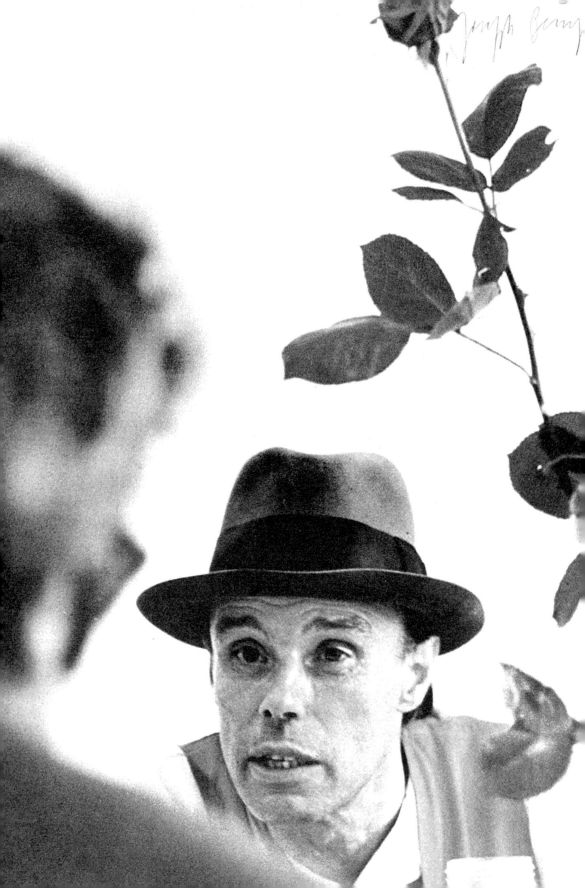

# 5    사회적 조각

"나는 육체적인 재료뿐 아니라 영혼의 재료를 다루는 조각의 형태를 생각하며 '사회적 조각'의
올바른 목표를 추구하게 되었다."[1]

## 모든 사람은 예술가다

생전의 보이스는 적지 않은 명언들을 남겼다. 그런데 '보이스' 하면 제
일 먼저 '모든 사람은 예술가다Jeder Mensch ist Künstler'라는 말이 떠오
른다. 1967년 정치와 관련해 보이스가 처음 언급한 이 말은 종종 미술
이나 음악에 종사하는 예술가를 의미하는 것으로 오해를 받았다.[2] 그
러나 '모든 사람은 예술가다'라는 명제는 전통적인 예술 활동의 범주
에서 벗어나 인간의 총체적 삶으로 '확장된 예술개념'을 의미한다.

　　보이스의 '확장된 예술개념'은 서구의 모순된 사회 구조와 서
구인의 위기의식을 깨닫는 데서 출발한다. 산업혁명 이후 서구사회는
구조적인 면에서 총체적인 변화를 맞이하였고, 프랑스혁명이 주창한
자유, 평등, 박애 사상은 그 성과를 거두지 못했다. 교회와 귀족이 지배
했던 자리에는 부르주아가 주도적인 세력으로 등장하고, 산업화에 따

른 자본주의는 물질만능주의를 초래했으며, 사회 구조는 전문적으로 더욱 세분화되었다. 그 결과 개인은 사회로부터 고립되고, 정신과 영혼은 황폐해졌다.

이런 모순과 부조리의 상황에서 보이스는 예술을 통해 사회를 변화시키겠다는 생각을 하게 되며, 이를 위해 삶의 현장인 사회의 구조와 형태에 적용하는 '확장된 예술개념'을 이끌어낸다. 따라서 '확장된 예술개념'은 조형 작업과 관련된 기존의 장르 개념에서 벗어나 인간의 삶에 유익한 사회를 만들어가는 '사회적 조각'으로 전개된다. 다시 말해, '사회적 조각'은 박물관이나 미술관에 전시되는 가시적이고 물질적인 예술작품에서 벗어나 기존의 구태의연한 삶의 형태를 새롭게 변화시키는 사회의 모든 영역, 예컨대 정치와 경제, 교육과 환경, 군사 문제 등을 광범위하게 포함한다.

이런 관점에서 '모든 사람은 예술가다'라는 문구는 '사회적 조각'의 주제로 자주 인용된다. "간략하게 '모든 사람은 예술가다'라는 문구를 설명하면, 인간은 창의적인 존재이며, 창의성을 발휘해 다양한 것을 생산할 수 있다는 것을 의미한다. 그 생산물이 화가나 조각가, 혹은 물리학자에 의한 것이든 근본적으로 모두 동일하다."고 보이스는 말했다.[3] 이는 결국 모든 사람의 창의성을 인정하고, 개선된 사회로의 변화를 위해 창의력을 인식하고 발전시켜 나가야 한다는 것을 의미한다. 따라서 보이스는 학생들에게 "너희들이 한 학기나 두 학기 정도 내 밑에서 공부한 후 산업현장으로 나간다면, 나와 함께했던 시간들은 의미 있는 시간이 될 것이다. 왜냐하면 산업현장에서 무엇이 창의적일 수

있는지, 그 무엇인가를 너희들은 배웠기 때문이다."라고 설명했다.[4]

보이스는 전후 미국과 소련의 냉전체제로 인한 동양과 서양, 자본주의와 사회주의라는 양극 사이의 모순과 갈등을 직시하면서 '자본'이라는 개념에 주목했다. 알려진 대로, '자본'은 세계의 혁명적인 사회변화를 위해 계급투쟁을 주창한 마르크스의 변증법적 유물론을 통해 등장했다. 하지만 인간을 생산수단으로 파악한 마르크스주의에서 인간의 자유와 창의력은 들어설 틈이 없으며, 이런 점에서 보이스는 마르크스주의와 그 연장선에 있는 공산주의를 강력히 비판했다.

보이스의 이런 부정적인 시각은 자본주의에도 그대로 적용된다.[5] 그는 돈이라는 화폐가치가 지배하는 자본주의의 문제점을 지적하면서 '자본Kapital'과 '돈Geld', '일Arbeit'과 '수입Einkommen'의 차이를 구분했다. 다시 말해 진정한 '자본'은 '돈'이 아닌 인간의 창의성을 의미하며, 인간의 창의성이 발휘된 '일'은 '수입'으로 정확히 환산될 수 없는 가치를 지닌다. 결국 "일을 수행하는 능력이 자본이다. 돈은 결코 경제적 가치가 될 수 없다. 창의력과 생산물의 인과관계야말로 두 가지

**5-1** 보이스, 〈예술=자본〉,
1980, 스크린 인쇄, 32×44cm,
멀티플: 에디치오니 팍토툼
아르테, 베로나

123

의 중요한 경제적 가치를 의미한다. 이로써 확장된 예술개념인 '예술=자본Kunst=Kapital'이라는 공식이 설명된다."는 것이다.[6] [5-1]

이와 같이 '사회적 조각'은 어떤 이데올로기에도 얽매이지 않고, 돈과 물질이 아닌 인간의 창의성과 온기에 의해 움직인다. 누구든 주어진 현실에서 사회 구성원으로서의 제 몫을 다할 때 예술가가 될 수 있으며, 이런 '사회적 조각'은 모든 인간을 위해 존재하는 '따스한 조각'이 된다. 인간 공동체의 삶에 따스한 온기가 스며든다면 차갑게 경직된 기존의 낡은 사회는 병든 모습에서 벗어나 인간의 영혼과 삶을 촉진시키는 건강한 모습으로 변화한다. 물론 이를 위해 모든 사람은 사회공동체의 구성원으로서 책임을 느끼고 각자의 창의성을 발휘해 사회의 발전과 개선을 위해 노력해야 한다.

## 삼중구조의 자유민주적 사회주의

보이스의 '사회적 조각'은 보다 나은 사회로의 변화를 목표로 한다. 그러나 과거에도 이상적인 사회와 국가를 꿈꾸며 사회개혁을 주창한 사람들은 존재했으며, 이들 가운데 세 명은 보이스에게 중요한 영향을 미쳤다.

제일 먼저 언급할 인물은 16세기 이탈리아의 철학자이며 도미니크회 수도사였던 톰마소 캄파넬라Tommaso Campanella이다.[5-2] 캄파넬라는 1602년 감옥에서 『태양의 도시*Civitas solis*』라는 저서를 구상했다. 태양의 도시에서는 신관 군주인 태양을 중심으로 세 명의 고관이 권력과 지식, 사랑을 담당하며, 모든 구성원들은 공동체의 이익을 위해 서

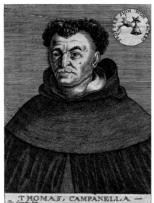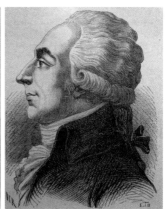

로 협동한다. 따라서 투표를 통한 직접민주주의, 재산의 공동소유, 남녀평등이 실현된다. 물론 보이스가 목표로 하는 자유로운 민주사회는 신권정치와는 무관하지만, 태양의 힘을 혁명의 실체로 간주한 '태양국가'는 보이스가 추구하는 온기를 지닌 이상적인 사회의 모범이 된다. 1974년 1월 처음으로 미국을 방문했던 보이스는 여러 차례의 강연회에서 캄파넬라를 소개하며 칠판에 '태양국가Sun State'라는 단어를 적었다.[7] 그리고 캄파넬라가 꿈꾸었던 '태양국가'는 바로 '사회적 조각'을 통해 지구상에서 실현될 수 있다고 설명했다.

두 번째 인물인 아나카르시스 클로츠Anacharsis Cloots의 본명은 요한 밥티스트 헤르만 마리아 클로츠Johann Baptist Hermann Maria Baron de Cloots 남작이다.[5-3] 클로츠는 보이스의 고향인 클레베에서 귀족 집안의 아들로 태어났으며, 어린 시절부터 파리를 비롯한 유럽의 여러 도시를 여행하며 다양한 학문을 섭렵하였고, 계몽주의 사상에 힘입어 가톨

릭교회와 군주제에 반대하는 저서를 집필했다. 1789년 프랑스 혁명이 발발하자 클로츠는 곧바로 파리로 갔으며, 귀족의 호칭과 세례명을 포기하고 아나카르시스라는 이름으로 개명하였다. 무신론을 주장한 그는 프랑스 혁명을 통해 혁명적 유토피아를 꿈꾸었으며, 이를 토대로 세계 공화국을 실현하고자 했다. 그러나 클로츠는 프로이센 왕의 첩자로 오해를 받았고, 부유한 귀족 집안의 출생과 급진적 성향이 걸림돌이 되어 1794년 기요틴으로 처형되었다.

보이스는 고향이 같은 클로츠를 자신과 동일시하며 사회개혁가로서의 긍정적 이미지를 본받고자 했다. 그는 '아나카르시스보이스클로츠AnacharsisBeuysCloots' 혹은 '클로츠–아나카르시스–보이스Cloots-Anacharsis-Beuys'라는 흥미로운 단어로 자신의 이름을 표기하였다.[8] 그가 남긴 한 편지봉투에는 '인류의 웅변가 아나카르시스 클로츠' 앞에 그의 이름이 나란히 적혀 있다.**5-4** 또한 교수직에서 해임되고 3주 후인 1972년 10월 30일 보이스는 로마 아티코Attico 갤러리의 개인전 개막식에서 클로츠의 전기를 읽었다. 물론 그가 의도한 것은, 억울하게 해임된 자신의 이력을 자유를 위해 투쟁한 클로츠의 삶에 비유하며 혁명가로서의 이미지를 과시하는 데 있었다.

**5-4** '요제프 보이스: 인류의 웅변가 아나카르시스 클로츠', 편지봉투, 1973

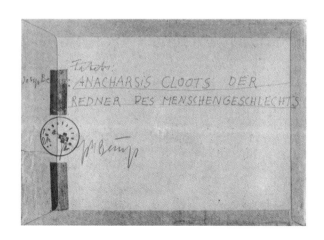

마지막으로 보이스의 '사회적 조각'이 성립하는 데 가장 중요한 영향을 미쳤던 인물은 역시 슈타이너이다. '모든 사람은 예술가다'라는 주장에는 모든 인간의 잠재된 능력을 믿는 슈타이너의 관점이 반영되어 있다.[2-3] 1차 세계대전이 끝난 후 슈타이너는 독일 사회의 참담한 현실을 직시했으며, 사회구조의 근본적인 개혁을 위해 '삼중구조사회Soziale Dreigliederung'를 제안했다. 프랑스 혁명의 세 가지 이념인 자유, 평등, 박애를 모범으로 삼은 '삼중구조사회'에서는 '정신/문화', '권리', '경제'가 분리되며, 이 세 가지 분야는 국가나 지도자의 간섭에서 벗어나 자율성을 유지하며 상호 균형을 이룬다. 그 결과 모든 사람은 '정신생활'의 자유, '법치생활'의 평등, '경제생활'의 박애를 누리게 된다.[9] 보이스는 슈타이너의 '삼중구조사회'를 본받아 미래지향적인 사회적 유기체, 즉 문화는 자유, 권리는 민주주의, 경제는 사회주의로 요약되는 '자유민주적 사회주의'를 주창했다.[10]

## 서독 학생 운동과 독일 적군파

2차 세계대전이 끝난 후 서독 사람들은 오직 경제 복원에 몰두했으며, 그 결과 '라인 강의 기적'을 이루어냈다. 1960년대의 서독은 경제적으로는 급성장했지만, 사회정치적으로는 권위적이었고, 나치의 잔재 역시 완전히 청산하지 못했다. 게다가 동서 냉전의 갈등 속에 미국은 베트남전을 통해 잔인한 제국주의의 표상으로 간주되었고, 호찌민Ho Chi Minh과 마오쩌둥毛澤東, 체 게바라Che Guevara로 상징되는 국제적인 반전운동의 움직임이 일고 있었다.

이런 시대적 상황에서 독일의 젊은이들은 새로운 변화의 욕구를 불태웠으며, 이들은 배고픔과 전쟁으로 일관된 과거를 기억하는 부모 세대와는 달랐다. 2차 세계대전 이전의 독일 대학생들은 대부분 특권층이나 중산층 가정에 속했고, 따라서 그 수는 소수로 한정되었다. 그러나 1960년대 후반 수공업자와 노동자의 자녀들도 대학에 입학하게 되자 대학생 수는 단기간에 급증하였다. 이런 시대적 변화에도 불구하고 독일의 대학 교육과 행정은 현실에 맞지 않는 경직성과 보수성을 고수하였고, 교수와 학생 사이에는 가부장적이고 권위적인 관계가 지배적이었다. 게다가 독일은 모든 대학이 국립인 까닭에 관료적 행정이 대학을 주도했다. 따라서 입학정원과 시험제도, 공간 부족과 강의 방식 등 대학의 내부 문제에 대한 학생들의 불만은 심화되었고, 이는 사회 전반을 지배하는 모든 권위에 대한 분노로 이어졌다.

1966년 독일의 사회민주당은 집권을 위해 보수당인 기독민주연합 및 기독사회연합과 결합하고, 급진 세력을 견제하기 위한 긴급 조치법을 제정하였다. 그 결과 의회가 정부를 견제하는 역할은 축소되었고, 학생들은 이런 의회정치의 한계를 절감하며 의회 밖의 반대 세력을 결성하고자 했다. 이런 배경에서 시작된 서독학생운동은 당시 독재자로 유명했던 이란의 국왕 팔레비Reza Shah Pahlevi의 서독 방문을 정부가 허락하면서 속도를 내기 시작했다. 1967년 6월 2일에는 이에 항거하는 데모가 서베를린에서 격렬히 일어났으며, 당시의 시가전에서 베를린 대학의 학생이었던 벤노 오네조르크Benno Ohnesorg는 경찰의 총격을 받고 사망하였다. 그러자 그의 죽음에 항의하는 데모는 독일 전역

의 학생운동으로 확산되었다.[5-5] 뒤셀도르프 미술대학의 경우도 예외가 아니었다.

당시의 대학생들은 연좌데모와 거리 공연, 공개적인 해프닝과 상징적인 도발행위 등 상상력이 넘치는 다양한 방식으로 시위를 했다. 그리고 무엇보다 학생운동을 계기로 가장 큰 활력을 얻게 된 것은 바로 2세대 신여성운동이었다. 1세대 여성운동이 남녀동등권을 주장했다면, 2세대 여성운동은 성차별의 본질을 폭로하고 성적 억압의 근본 원인을 밝히는 데 주력했다.

1967년 6월 2일의 오네조르크 총격사건 직후 베를린의 시정부와 경찰은 이 사실을 은폐하였고, 시민들의 분노는 더욱 격렬해졌다. 시 당국은 어쩔 수 없이 이 사실을 인정하면서도 언론의 힘을 빌려 그 책임을 시위 학생들에게 돌렸다. 결국 이 사건은 1968년의 서독학생운동뿐 아니라 일명 '독일적군파Rote Armee Fraktion'로 불리는 독일 극좌 테러리스트 집단이 형성되는 출발점이 되었다.[5-6] 1968년 4월 2일 이십대의 젊은이였던 구드룬 엔슬린Gudrun Ensslin과 안드레아스 바더Andreas Baader 등은 자본주의를 상징하는 프랑크푸르트의 백화점을 폭파하였고, 이렇게 적군파의 테러는 시작되었다.

바더는 1970년 5월 14일 출옥했지만, 당시 여기자였던 울리케 마인호프Ulrike Meinhof가 이들과 행동을 같이하면서 동조자는 더욱 늘어났다.[5-7] 독일적군파는 공산주의와 반제국주의를 표방하는 도시게릴라를 자청하였고, 그들의 테러 범위와 횟수도 점차 대담해졌다. 조직원들은 팔레스타인에서 테러 훈련을 받았고, 은행을 습격하여 자금을 마

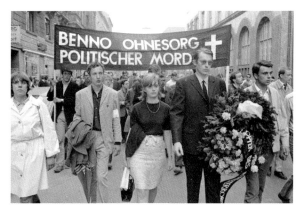

**5-5** 벤노 오네조르크의 추모 행렬, 1967.6.5, 뮌헨, 사진: AP

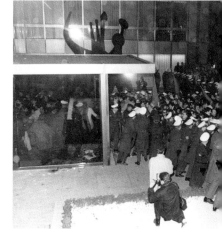

**5-6** 서독학생운동, 1968년 12월,
베를린의 슈프링어 출판사 앞, 사진: AP

**5-7** 독일적군파의 울리케 마인호프, 1964,
사진가 미상

130

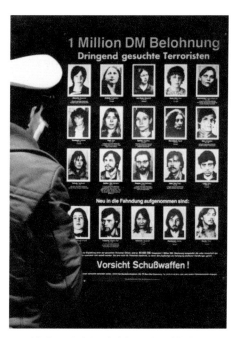

**5-8** 백만 마르크의 현상금이 걸린 RAF의 수배자 명단, 1980

련했으며, 보수적인 슈프링어Springer 출판사와 독일 내의 미군 기지를 폭파하였다. 조직원이 살해되면 다시 보복 암살을 시도하였고, 결국 피가 피를 부르는 상황에서 독일 젊은 층의 상당수는 이들을 지지하였다.

서독 정부와 경찰은 적군파를 체포하기 위해 모든 국민의 신원 확인을 위한 전자등록제를 실시하고 검문과 검색을 강화하였다. 1972년 6월 바더와 마인호프를 비롯한 독일적군파의 1세대 지도부 조직원들은 검거되었다. 이들은 경찰의 가혹행위와 반인권적인 독방 수감, 비민주적인 재판 절차에 항의하는 단식투쟁을 벌였다. 그러자 감옥 밖의 2세대 적군파 조직원들은 더욱 끔찍한 테러를 감행했는데, 뮌헨 올림픽 참사, 해외주재 독일 영사관 방화 테러, 루프트한자 여객기 납치 사건, 정계 인물의 납치와 암살이 시도되었다. 그러나 1976년과 1977년 사이에 바더와 마인호프를 비롯한 1세대 지도부들은 모두 죽음을 맞이하였다. 그들은 자살한 것으로 발표되었지만, 밖에서는 살해당한 것으로 믿었다.

1980년대에는 20여 명의 3세대 조직원들에 의해 독일적군파 활동은 지속되었고,[5-8] 1998년 4월 20일 마침내 적군파는 조직의 해체를 선언했다. 1968년 시작된 독일적군파 테러는 젊은이들의 소중한 생명들을 앗아간 좌익 이데올로기의 어두운 산물이며, 독재와 자본주의에 대한 저항이 결국은 테러리즘이라는 끔찍한 피의 역사로 전개된 사건으로 기억된다.

중요한 것은 사회 전반에 대한 혁명적 변화를 요구하는 이런 격동기에 보이스가 대학교수로 재직했다는 사실이다. 그는 무정부주의와 반자본주의, 사회개혁을 요구하는 학생들의 소리에 귀를 기울였으며,

이를 토대로 '사회적 조각'의 프로그램을 만들어 나갔다.

## 독 일 학 생 당

서독학생운동의 저항하는 급진적 분위기는 뒤셀도르프 미술대학에서
도 고조되었다. 오네조르크의 총격 사건이 일어나고 얼마 지나지 않은
1967년 6월 22일 보이스는 학생들과 함께 '원탁 토론회'를 열었다. 그
들은 정치와 의회의 문제, 보수적인 대학과 관료적인 행정을 비판하면
서 '과연 대학의 자율성을 인정하는 정당은 존재하는가'라는 근본적인
질문을 던졌다.[5-9] 그 순간 보이스는 '우리가 정당을 만들자'라고 말했
으며, 자신의 작업실 문에 '오늘 오후 4시 독일학생당Deutsche Studenten-
partei 창립-이곳에서'라는 문구를 써 붙였다.[11] 6월 24일에는 '독일학
생당'의 협회 등록을 마쳤고, '독일학생당'의 회장은 보이스, 부회장은
그의 제자인 슈튀트겐이 맡았다. 서독학생운동을 주도하고 나중에 녹
색당의 주도적 인물이 된 루디 두치케Rudi Dutschke 역시 독일학생당의
지지자들 가운데 한 사람이었다.[5-10]

슈튀트겐이 작성한 창립 문서를 보면, 자본주의와 무모한 정치

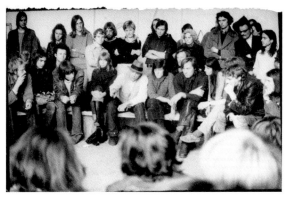

5-9 학생들에게 독일학생당을 설명하는 보이스, 1967년경,
뒤셀도르프 미술대학

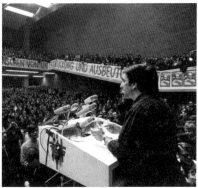

5-10 베트남전에 반대하는 루디 두치케의 연설,
1968.2.17, 서독 베를린 공과대학,
사진: Bildarchiv Preußischer Kulturbesitz

로 인해 다수의 삶이 위협받고 있는 상황에서 인간의 정신적인 성숙을 위한 진정한 교육이 필요하며, 이를 위해 '독일학생당'은 '절대 비무장, 유럽의 통일, 법과 문화, 경제의 자율화와 자치행정, 새로운 관점의 교육과 연구, 동서 해체'를 주장한다고 적혀 있다.[12] 그런데 사실 이 내용은 서독학생운동의 이념과 보이스의 생각을 그대로 반영한 것이다. '독일학생당'에 관한 기사는 곧바로 언론에 보도되었고, 보이스는 학생들을 배후에서 조종한 선동적인 교수로 비난을 받았다.[13]

'독일학생당'이 창립된 후 몇 달이 지난 11월 30일 뒤셀도르프 미술대학에서는 신입생을 위한 입학식이 거행되었고, 보이스는 의례적인 인사말 대신 마이크 앞에서 '외외' 소리를 내며 돌발적인 행위를 했다.[4-11] 미술사가인 바바라 랑에Babara Lange의 의견을 따르면, 그건 바로 보이스가 몇 달 전에 창립한 독일학생당으로 학생들을 부르는 소리였다.[14]

'독일학생당'이 창립되자 학생들은 그들의 생각을 반영하기 위해 학교 행사와 토론회에 참여했다. 1968년 12월 10일 '독일학생당'은 '플럭서스 서부지역Fluxus Zone West'이라는 명칭을 얻었으며, 이것은 멀티플 엽서로 무한정 제작되었다.[5-11] 그러나 '독일학생당'은 공식

5-11 보이스, 〈플럭서스
서부지역〉, 1972, 엽서, 멀티플:
에디션 훈더르트마르크, 베를린

적인 정당으로 인정받지 못했으며 뒤셀도르프 미술대학을 벗어나면 아무런 힘을 발휘하지 못했다.

## 국민투표를 통한 직접민주주의 단체

보이스는 현실적으로 무기력한 '독일학생당'의 한계를 실감했다. 그 렇기 때문에 그는 학생뿐 아니라 시민을 대상으로 하는 의회 밖의 반 대세력을 확보하고자 했으며, 이는 서독학생운동의 목표이기도 했다. 1971년 6월 1일 보이스는 '국민투표를 통한 직접민주주의 단체Organi-sation für direkte Demokratie durch Volksabstimmung'(이하 직접민주주의 단체 로 언급)을 창립하였다. 이로써 그는 대학의 울타리를 벗어나 현실에 뛰어들었고, 그는 모든 전시와 행위, 강연회를 기회로 삼아 이 단체를 알리는 데 주력했다.

보이스는 정당독재를 극복할 수 있는 방안을 도표로 새긴 가방 10,000개를 만든 후 1971년 6월 18일 쾰른의 거리에서 지나가는 사람 들에게 나누어주었다.[5-12] 그리고 같은 해 11월 13일에는 나폴리 현대 미술관에서 열렸던《요제프 보이스의 작업 1946-1971》개막식에서 유

**5-12** 보이스, 〈이렇게 정당독재를 극복할 수 있다〉, 1971, 폴리에틸렌 가방 75×51.5cm, 펠트 68×48×1.2cm, 멀티플: 아트 인터미디어, 쾰른

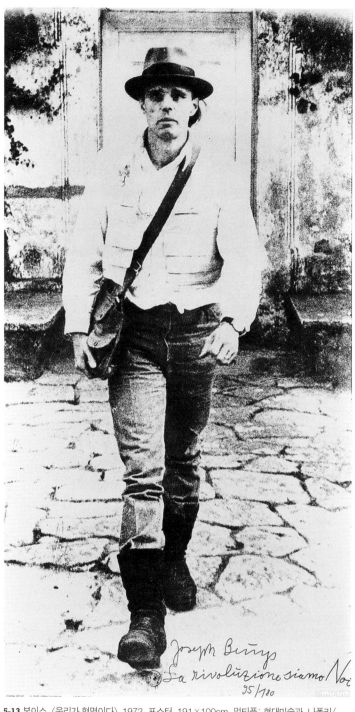

**5-13** 보이스, 〈우리가 혁명이다〉, 1972, 포스터, 191×100cm, 멀티플: 현대미술관, 나폴리/
에디션 탄겐테, 하이델베르크

럽사회의 정치적인 문제를 논하고 뒤셀도르프에서 추진하고 있는 '직접민주의 단체'에 관해 설명했다.[15] 이 전시회의 포스터에는 지안카를로 판칼디Giancarlo Pancaldi가 찍었던 보이스의 사진이 등장하는데, 모자와 조끼, 청바지와 장화 차림의 보이스는 정면의 관람자를 향해 성큼성큼 발걸음을 옮기고 있다.[5-13] 배경에 보이는 닫힌 문을 뒤로 하고 홀로 거리에 나선 보이스는 누가 보아도 혁명적인 사회개혁가의 모습이다. 보이스는 이 사진 위에 서명과 함께 '우리가 혁명이다La rivoluzione siamo Noi'라고 적었으며, 다음 해에 판화와 엽서로 제작된 이 멀티플은 보이스의 자화상을 대신하게 된다.

1971년 12월 14일 긴 외투 차림의 보이스는 학생들과 함께 '드디어 정당독재를 극복하자!Überwindet endlich die Parteidiktatur!'라는 슬로건을 내걸고 뒤셀도르프 근교의 그라펜베르거Grafenberger 숲을 청소했다.[5-14] 이 숲을 테니스장으로 바꾸려는 뒤셀도르프의 행정계획에 대한 시위로 그들은 베어질 나무들의 둥치 위에 흰색 페인트로 십자가와 원을 표기했다. 당시 학생들과 함께 숲을 청소하는 보이스의 모습은 이상적인 교육자의 모습으로 보였으며, 상당수의 시민들은 보이스의 주장에 찬성하는 편지를 시 당국에 보냈다.[16] 보이스는 자신을 추종하는 학생들과 함께 움직이며 사제 간의 돈독한 관계를 유지하는 교육자로서의 긍정적인 이미지를 부각시켰다.

1972년 5월 1일 보이스는 외국인 학생들과 함께 서베를린의 칼 마르크스 광장에서 긴 빗자루를 가지고 거리를 청소했다.[5-15] 마르크스주의 추종자들이 시가행진을 벌이며 남긴 쓰레기들을 치우며 그는 편

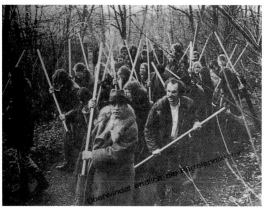

5-14 보이스, 〈숲을 구하자〉, 맨 앞줄의 보이스와 안젤름 키퍼, 1972,
종이에 오프셋, 49.5×50cm, 멀티플: 하인츠 무스 출판사, 뮌헨

5-15 베를린의 칼 마르크스 광장을 청소하는 보이스,
1972.5.1, 사진: Brigitte Hellgoth

협한 이데올로기에서 벗어날 것을 주장했다.

보이스는 드디어 '직접민주주의 단체'를 국제적으로 알릴 수 있는 기회를 얻게 되는데, 그건 《카셀 도큐멘타 5》(1972)를 통해 가능했다. 그는 '직접민주주의 단체' 사무실을 열고 100일(6.30-10.8) 동안 아침부터 저녁까지 관객들에게 민주주의의 급진적인 이념과 프로그램에 관해 열변을 토했다.[5-16] 특히 칠판의 단어와 도표를 활용해 민주주의의 다양한 개념을 설명하고, 슈타이너의 '삼중구조사회'를 인용하며 문화와 법, 경제의 세 분야가 조화를 이루는 '자유민주적 사회주의'를 강조했다.[5-17] 그는 관객들과의 직접적인 소통을 중요시했으며, 이 토론의 장을 '사회적 조각'으로 간주했다. 보이스의 작품을 보기 위해 전시장을 찾았던 관객들은 대부분 어리둥절한 반응을 보였으며, 일부 관객

137

**5-16** 직접민주주의 사무실 안의 보이스, 《카셀 도큐멘타 5》, 1972, 사진: Brigitte Hellgoth

138

**5-17** 칠판 앞의 보이스, 《카셀 도큐멘타 5》, 1972

들은 그의 설명에 귀를 기울였다. 보이스는 특유의 유머감각과 진지한 자세로 한 사람 한 사람의 질문에 답했으며, 책상 위에는 언제나 붉은 색의 장미꽃이 놓여 있었다.[5-16] 장미꽃은 갑자기 피어나는 게 아니라 씨앗에서 시작하여 초록색의 잎들에 둘러싸인 후 비로소 꽃을 피운다. 보이스는 장미꽃의 이런 유기적인 변화를 '진화'로 언급하며 '사회적 조각'의 '혁명'에 비유했다.[17], [5-18]

보이스는 여성의 동등권을 강조했으며, 여성 관객들은 당연히 호의적인 반응을 보였다.[5-19] 그는 "여성과 남성의 동등한 권리를 주장한다! 20년간의 정당지배는 이 기본권을 실천하는 데 실패했다. 여성의 가사활동을 직업으로 인정해야 한다. 이 직업을 다른 직업처럼 올바르게 인정하고 주부의 월급을 지불해야 한다. 가정주부의 월급!!! 여성을 위한 진정한 자유!"라고 칠판에 적었는데, 이 내용 역시 1970년대 여성운동의 주장과 별반 다르지 않았다.[18]

그 밖에도 《카셀 도큐멘타 5》에서는 흥미로운 일들이 벌어졌다.

5-18 보이스, 〈장미 없이는 아무것도 할 수 없다〉, 1972, 마분지에 칼라 오프셋, 80×55.8cm, 멀티플: 에디션 슈테크, 하이델베르크

5-19 관람자들에게 직접민주주의를 설명하는 보이스, 《카셀 도큐멘타 5》, 1972

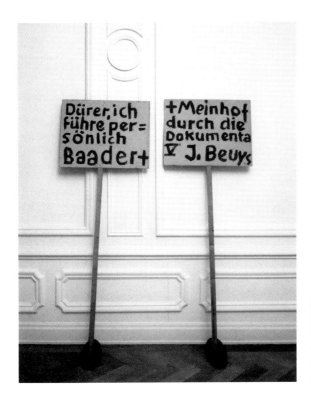

**5-20** 보이스, 〈나, 뒤러는 바더와 마인호프를 친히 도큐멘타 5의 보이스에게 안내한다〉, 1972, 하드보드, 막대기, 가죽신발, 지방, 나뭇가지, 라인골드 컬렉션

개막식이 있었던 6월 30일 함부르크의 행위예술가인 토마스 파이터 Thomas Peiter는 독일의 대가인 알브레히트 뒤러Albrecht Dürer로 변장을 한 채 도큐멘타의 본관 건물인 프리데리치아눔Fridericianum의 로비를 활보했다. 그런데 그가 들고 다녔던 두 개의 나무판 위에는 "나, 뒤러 는 바더와 마인호프를 친히 도큐멘타 5의 보이스에게 안내한다Dürer, ich führe persönlich Baader+Meinhof durch die Dokumenta V Joseph Beuys"고 적혀 있었다. 설명하면, 자신을 뒤러로 가칭한 파이터는 적군파의 바 더와 마인호프를 보이스의 직접민주주의 단체로 안내하여 사회로 복

귀시키겠다는 내용이다. 도큐멘타가 끝나자 보이스는 한 짝의 가죽신 발을 마가린과 장미가지로 채운 후, 그 안에 파이터의 나무판들을 세웠다.[19, 5-20] 이는 창의적인 생각으로 그릇된 길에서 벗어날 것을 권하는 테러리스트들에 관한 보이스의 의견을 말해준다.

이와 같이 1970년대 초반의 보이스는 눈코 뜰 사이 없이 바쁘게 움직였으며, 이를 입증하듯 〈나는 주말을 모른다〉[2-4]라는 멀티플 작업을 만들었다. 검은색의 여행용 가방은 제목 그대로 주말의 휴식 없이 강행군을 감행했던 보이스의 열정적인 일상을 보여준다. 그리고 그 안에는 바쁜 와중에도 그에게 필요한 상호보완적인 필수품, 바로 이성과 감각을 의미하는 칸트의 책과 간장병이 나란히 놓여 있다. 〈우리가 혁명이다〉[5-11]와 마찬가지로 〈나는 주말을 모른다〉[2-14] 역시 보이스의 자화상인 셈이다.

## 자유국제대학

1972년 10월 12일 교수직에서 해임된 보이스는 다음해 4월 27일 '창의성과 학제간 연구를 위한 자유국제대학Freie Internationale Hochschule für Kreativität und interdisziplinäre Forschung'(이하 자유국제대학으로 언급)을 설립한 후 단체로 등록했다. 이 단체는 교수와 변호사, 문학가와 저널리스트 같은 여러 분야의 인물로 구성되었고, 노벨문학상을 수상한 하인리히 뵐Heinrich Böll이 적극 참여하였다.

주지하듯이, '사회적 조각'은 사회의 모든 구성원들이 각자의 창의력을 발휘해 사회의 발전과 개선을 위해 노력할 때 가능해지며, 보

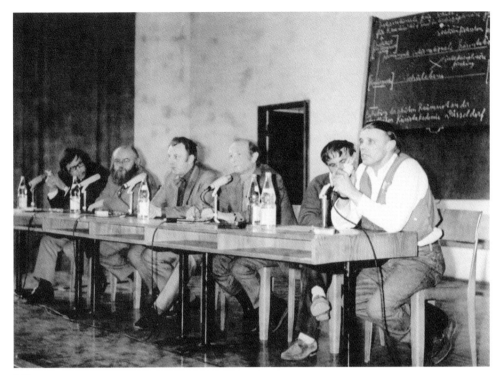

5-21

5-23

5-22

**5-21** 자유국제대학 좌담회, 왼쪽부터: 빌리 본가르드, 알프레드 슈멜라, 한스 반 데어 그린텐, 요하네스 클라더스, 에르빈 헤리히, 보이스, 1972, 뒤셀도르프 미술대학, 사진: Werner Raeune

**5-22** 보이스의 강의를 듣는 오하이오 주립대학 학생들, 1974.5.5, 캔자스

**5-23** 자유국제대학을 소개하는 보이스, 1974, 아일랜드, 사진: Caroline Tisdall

이스의 말대로 '세상에서 가장 어리석은 사람들'도 창의력을 발휘할 수 있어야 한다.[20] 그리고 이를 위해 필요한 것은 바로 교육인데, 국가에 종속된 기존의 학교는 오히려 학생들의 창의력을 억압하는 데 일조했다는 게 보이스의 의견이다. 따라서 그는 특권층의 엘리트주의에 반대하며 '삼중구조사회'에서 모든 사람이 누릴 수 있는 교육의 균등한 기회를 강조하고, 이에 대한 대안으로 '자유국제대학'이라는 새로운 교육체제의 모델을 제시했다.

'자유국제대학'은 명칭 그대로 국가의 감독과 통제에서 완전히 벗어나 자율성을 회복하고, 국적을 초월해 입학시험과 정원, 연령제한이 없는 개방된 학교를 의미한다. 보이스는 대학의 조직을 비롯해 수업 방식과 내용에 관한 전반적인 개선을 주장했다. 특히 다양한 학문을 상호 연계하는 융합적인 교육 방식을 제안하면서 "고립된 예술교육은 사라져야 한다. 예술적인 특성은 국어와 지리, 수학과 체조를 비롯한 모든 교과목에 도입되어야 한다. 인간을 예술적으로 교육하는 것 외에 별다른 방법은 없다."고 말했다.[21, 5-21] 하지만 보이스의 주장은 자유국제대학의 이상적인 목표였을 뿐, 그는 커리큘럼의 구체적인 내용과 실천 방안을 제시하지 못했고, 재정적인 이유로도 그 실현은 불가능했다.

1972년 교수직에서 물러난 보이스는 국제적인 무대로 활동 범위를 넓혀갔다. 1974년 한 해 동안 그는 영국과 아일랜드, 스위스와 프랑스, 이탈리아를 비롯한 유럽뿐 아니라 미국의 여러 도시를 왕래하며 국제적인 명성을 쌓아갔다.[5-22] 이런 와중에 그는 1974년 아일랜드에서 개최된《아일랜드의 비밀스런 사람을 위한 비밀스런 블록The secret

block for a secret person in Ireland》전시를 계기로 더블린Dublin에 '자유국
제대학'을 설립하고자 했다.[5-23] 1년 전 뒤셀도르프에서 계획했던 '자
유국제대학'의 설립을 더블린에서 시도한 것이다. 보이스는 켈트족의
신화를 간직한 조그만 섬나라에서 '자유국제대학'이 유럽의 가장 모
범적인 사례로 자리 잡을 수 있을 것으로 기대했다. 그러나 뒤셀도르프
와 마찬가지로 더블린의 '자유국제대학' 역시 그 어떤 역할도 수행하
지 못했다.

1977년 보이스는 또 다시《카셀 도큐멘타 6》에서 '자유국제대
학'을 선전하는 기회를 얻게 되었다. 이번에도 그는 프리데리치아눔
건물 2층에 '자유국제대학'의 사무실을 열고 100일 동안 관객들과 토
론했다.[5-24, 9-18] 서독학생운동의 주동자였던 두치케는 도큐멘타가 열리
는 동안 '자유국제대학'의 교사로 활동하면서 보이스와 적극적인 토
론을 벌였다.[5-10] 보이스는 특히 아일랜드의 '자유국제대학'에 관한 워
크숍을 열었으며, 아일랜드의 지형과 민족, 민속음악과 미술, 문화와
산업에 관한 다양한 정보를 제공했는데, 정보지에는 '북아일랜드 공
동체의 피드백 형성'이라는 목표가 적혀 있었다.[22] 1974년 아일랜드의
관객들에게 뒤셀도르프의 '자유국제대학'을 소개했던 것처럼,《카셀
도큐멘타 6》의 관객들에겐 더블린의 '자유국제대학'을 선전했다.

그뿐 아니라 보이스는 프리데리치아눔 건물 1층의 반원형 기계
실에 대규모의 〈꿀펌프 작업장Honigpumpe am Arbeitsplatz〉(1974-1977)을
설치하였다.[23, 5-25] 기계실 바닥에는 냄비에 담긴 300kg의 꿀과 함께 전
기펌프가 설치되었고, 전기펌프 옆에는 꿀들의 순환구조에 활력을 불

어 넣는 2개의 전기모터와 그 사이에 고정된 2.6미터의 구리롤러가 장착되었다. 수북이 쌓인 100kg의 마가린은 돌아가는 구리롤러 사이에서 회전하며 부드럽고 따스한 상태를 유지했다.

그 밖에도 기계실 바닥의 한쪽 구석에는 세 개의 청동 항아리가 빈 상태로 놓여 있었다.[5-26] 세 개의 항아리는 보이스가 평소 강조한 인간과 사회의 건강한 삼중구조를 의미하며, 눈으로 볼 수 없는 삼중구조는 텅 빈 상태로 제시되고 있다.[24] 요컨대 머리와 가슴, 발이 조화를 이루는 '삼중구조인간'과 모든 사람이 자유와 평등, 박애를 누리는 '삼중구조사회'를 의미한다.

⟨꿀펌프 작업장⟩의 가장 큰 과제는 물과 섞인 꿀들이 긴 관을 통해 흐르며 회전하는 데 있었다. 자세히 설명하면, 꿀물은 기계실 바닥으로부터 둥근 지붕의 유리 천장에 이르는 170미터 높이의 관을 통해 천장까지 흐르며 올라간 후 천장에서 U자 형태로 휘어진 관을 통해 다시 기계실 바닥으로 흘러내렸다. 바로 아래에서 위로, 그리고 다시 위에서 아래로 이어지는 유라시아장대의 원리가 여기에도 적용된 것이다.[3-23] 특히 아래로 흐르는 꿀물은 2층 자유국제대학의 사무실 벽을 통과하면서 1층의 기계실로 되돌아왔다.[5-24] 이에 대해 보이스는 "관객들이 없었더라면 그것(꿀펌프 작업장)을 설치하지 않았을 것이다. 나는 그것을 별도의 작품으로 완성하려고 하지 않았다. 나의 의도는 도큐멘타를 통해 꿀펌프 작업장과 연관된 자유국제대학을 널리 알리는 데 있었다."고 설명했다.[25] ⟨꿀펌프 작업장⟩은 이처럼 관객과의 소통이 이루어지는 2층의 자유국제대학 사무실을 통과하면서 인간과 사회의 모든

**5-24** 자유국제대학 사무실, 《카셀 도큐멘타 6》, 1977

**5-25** 꿀펌프 작업장의 보이스, 《카셀 도큐멘타 6》, 1977,
사진: Brigitte Hellgoth

**5-26** 보이스, 〈꿀펌프 작업장–세 개의 항아리〉,
《카셀 도큐멘타 6》, 1977, 엽서, 멀티플: 에디션
슈테크, 하이델베르크

분야가 상호 유기적으로 연결되는 건강한 순환구조를 은유적으로 보여준다.

## 이상형의 유토피아

1976년 보이스의 정치적 행보는 시작되었다. 그는 노르트라인 베스트팔렌 주의 연방의회 선거에서 '독립 독일의 행동연합'의 후보로 출마했다. 그러나 유감스럽게도 3퍼센트의 저조한 지지율을 확보하는 데 그치고 말았다. 오늘날 평화주의와 환경 친화적인 정당으로 알려진 독일의 녹색당은 바로 '독립독일의 행동연합'을 비롯한 여러 그룹들이 통합하여 출범한 것이다. 1979년 보이스는 유럽의회 선거에서 녹색당의 후보로 출마했는데,[5-27] '독일학생당'과 '자유국제대학'의 협조자였던 두치케에게 패하고 말았다.[5-10] 1980년에는 칼스루에Karlsruhe의 녹색당 창당대회와 전당대회에 참가했으며, 그해 3월 노르트라인 베스트팔렌 주에 녹색당 사무실이 개설되자 당의 홍보와 선전에 주력했다.[5-28] 그리고 5월 9일 뮌스터Münster에서 열렸던 '사라지는 민주주의 권리'라는 패널토론회에서는 녹색당의 창립멤버인 페트라 켈리Petra Kelly와 함께 토론했다. 1982년 11월 보이스는 또 다시 독일 연방의회에 노르트라인 베스트팔렌 주의 후보로 출마할 것을 선언했으며,[5-29] 다음 해 1월 21일 뒤셀도르프 북부 지역의 정당후보에 출마했지만 이번에도 그의 이름은 우선순위에 오르지 않았다. 결국 보이스는 후보직을 사퇴했고, 이로써 그의 정치적 행보는 마감되었다. 그럼에도 그는 사망할 때까지 녹색당원으로 남았다.

5-27 녹색당 후보였던 보이스와 페트라 켈리, 1979, 사진:
Lothar Kucharz

5-29 녹색당 연방정당대회의 투표에 참여한 보이스,
1982, 하겐, 사진: Sven Simon

5-28 직접민주주의 사무실 앞에서 한 아주머니와 대화 중인 보이스, 1980년대, 뒤셀도르프,
사진: Friedrich Haun

오늘날 보이스에 관한 문헌들을 보면, '독일학생당'과 '직접민주주의 단체', '자유국제대학'은 '사회적 조각'의 구체적인 예로 소개되고 있다. 그러나 객관적인 관점에서 이 조직들의 실체를 면밀히 살펴보면, 그 한계는 여실히 드러난다. '독일학생당'은 보이스를 추종한 뒤셀도르프 미술대학의 학생들로 구성원이 제한되었으며, 활동 영역은 대학의 울타리를 벗어나지 못했다. 그리고 '직접민주주의 단체'와 '자유국제대학'은 이상적인 목표만 제시한 채 구체적인 역할을 실행에 옮기지 못한 미완의 프로젝트였다.[26] 보이스 역시 이런 비현실성을 실감하고 정치에 뛰어들었지만 의원 후보직에 오르는 일조차 쉽지 않았다.

보이스는 정치활동을 포기하고 며칠 후에 가졌던 인터뷰(1983.1.27)에서 '절대로 정치에 맡겨서는 안 된다'는 사실을 절실히 깨닫게 되었다고 말했다.[27] 그토록 열망했던 정치가로서의 입문을 포기하고 나서야 한 아이러니한 말이다. 그리고 보이스는 예수회 사제인 프리드헬름 멘네케스Friedhelm Mennekes와의 대화에서 '유토피아'는 사실 '계획'과 별반 다르지 않다고 말했다.[28] 그는 '자유민주적 사회주의'가 실현되는 미래지향적인 국가를 목표로 했지만, 그의 말대로 그것은 계획에 불과한 이상형의 유토피아로 머물고 말았다.[29]

하지만 보이스의 '사회적 조각'은 완전히 사라진 게 아니라 그의 사후에도 여전히 목소리를 내고 있다. 슈튀트겐이 1987년부터 운행하는 '직접민주주의 옴니버스Omnibus für Direkte Demokratie'는 '모든 사람을 위한, 모든 사람과 함께, 모든 사람을 통한' 민주주의를 모토로 내걸고 여러 도시를 정기적으로 순회하고 있다. 현재 하팅겐Hattingen

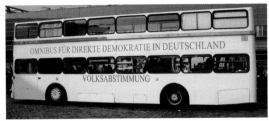

**5-30** 직접민주주의 옴니버스, 32회 독일 개신교의 날, 2009, 브레멘,
사진: Fotodienst Nord
**5-31** 이미 크뇌벨, 〈어린이 별〉, 1989, 사진: Ganskörperfutter

에 있는 '직접민주주의를 위한 옴니버스' 회사는 3,000명 정도의 후
원자 명단을 확보하고 있으며, 독일연방의 국민투표를 위해 일하고 있
다.[30], **5-30**

　역시 보이스의 제자인 크뇌벨은 '사회적 조각'의 이념에 따라
1988년부터 〈어린이 별Kinderstern〉을 제작하고 있다.**5-31** 판매 수익금
전액은 곤경에 처한 아이들의 프로젝트 기금으로 사용되고 있으며, 이
미 어린이들의 주거비와 식비, 의약품과 교육을 위해 2백만 유로 이상
을 기부하였다. 1988년 뒤셀도르프에 협회를 설립한 '어린이 별'은 매
년 한정된 색채의 새로운 〈어린이 별〉을 인쇄하고 있으며, 다양한 프로
젝트의 개발과 실천을 목표로 하고 있다.[31]

　보이스와 함께 아흐베르크Achberg의 '자유국제대학' 세미나
(1978)를 주관했던 라이너 라프만Rainer Rappmann은 1991년부터 '자유

국제대학 출판사FIU-Verlag'를 운영하고 있다. 여기서는 '모든 것이 조각이다Alles ist Skulptur'라는 신조어와 함께 보이스의 '사회적 조각'을 알리고 있으며, 보이스와 슈타이너, 슈튀트겐에 관한 책과 엽서, CD와 DVD를 제작하고 있다.[32]

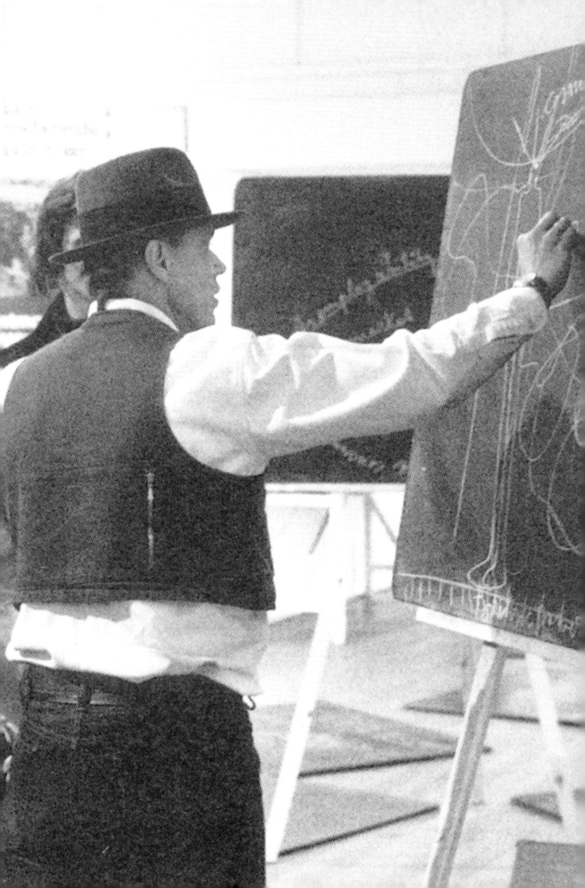

# 6 사고하는 조각

"나는 머리와 무릎뿐 아니라 팔로도 생각한다. 나는 온몸으로 창의력을 발휘한다."[1]

## 칠판 작업

보이스에 의하면, "인간의 창의성이 발휘되는 첫 번째 작품은 사고하는 것이다. 나는 올바르고 객관적인 방법으로 사고하는 과정을 보여주고 싶다. 이런 이유에서 나는 사고를 조각으로 간주한다. 창의적인 사고는 이미 예술작품, 바로 조각인 것이다."[2] 보이스는 이처럼 인간의 사고하는 활동을 창의적인 조각품으로 간주하며, '생각하지 않으려는 사람은 떠나라 wer nicht denken will, fliegt ... raus'라는 문구를 엽서로 제작했다.[6-1] 그러나 이 구절이 의미하는 사고는 지성인의 고차원적인 능력을 뜻하는 게 아니다. 그것은 영혼과 감정, 직관과 영감, 상상력이 유

**6-1** 보이스, 〈생각하지 않으려는 사람은 떠나라〉, 1977, 엽서, 멀티플: 에디션 슈테크, 하이델베르크

기적으로 통합되는 과정을 의미하며, 보이스의 말대로 '어리석은 사람들'의 잠재된 능력에서 가장 훌륭하게 발휘된다.[3]

보이스는 특히 언어를 조각의 재료로 간주했는데, 생각하는 조각의 과정에는 언어가 동반되기 때문이다. 그는 생애 말기(1985)의 한 강연에서 "예술가로서 내 삶의 여정은 특이하게도 조형 능력이 아닌, 언어를 통해 이루어졌다."고 말했다.[4] 회고한 대로 언어감각이 뛰어난 보이스는 독일어에서 가장 큰 비중을 차지하는 명사를 다양한 개념으로 이끌어냈으며, 논리적인 개념으로 무장된 그의 온기이론은 정교한 체계를 갖추고 있다. 게다가 그는 수많은 강연회와 토론회에서 달변가로서의 능력을 유감없이 발휘했는데, 이를 입증해주는 것이 바로 그의 칠판작업이다.

교수 시절의 보이스는 칠판을 가까이 했다. 비록 실기교수였지만 그는 학생들의 이해를 돕기 위해 칠판에 단어를 적고 드로잉을 하고 도표를 그렸다.[4-18] 또한 플럭서스 행위를 하면서 무대에 준비된 칠판에 단어와 숫자를 적었다. 예를 들어 〈유라시아 시베리아 교향곡 1963 제32악장〉(1966)에서 칠판에 적힌 '유라시아'라는 단어와 반쪽 십자가는 수수께끼 같은 그림이 되었다.[3-19, 3-21] 특히 《카셀 도큐멘타 5》(1972)에서 칠판은 100일 동안 관객들에게 민주주의 이념을 설명하는 교육용 매체로서의 중요한 역할을 했으며, 이를 계기로 칠판을 사용하는 횟수는 꾸준히 증가하였다.[5, 5-17, 5-23]

보이스의 칠판들은 현재 유명 미술관에 분산되어 있으며, 삼성문화재단의 리움미술관도 〈함부르크 흑판〉(1975)을 소장하고 있다. 그

러나 그의 칠판들이 처음부터 미술관에 자리를 잡은 것은 아니었다. 그의 유명세에 비례하여 화랑과 수집가들의 주목을 받게 되었고, 다양한 과정과 경로를 통해 미술관으로 자리를 옮기게 되었다.

예컨대 런던의 테이트 갤러리에서 개최된 《7인 전시회》(1972. 2.24-3.6)에서 보이스는 자신을 행위예술가로 소개하고 기존의 행위가 담긴 비디오필름을 보여주었다. 2월 26일에는 여섯 시간 반 동안 관객들에게 자신의 작업을 소개했는데, 바로 네 개의 칠판을 사용해 사회개혁에 관한 자신의 의지를 표명하고, 지방의 변화와 관련해 사회개혁의 에너지를 설명했다.**6-2** 그때 사용되었던 네 개의 칠판은 전시가 끝난 후 테이트 갤러리의 문서실에 보관되었다가 1983년 작품의 수장고로 옮겨지면서 〈지방 변형 낱개Fat Transformation Piece〉라는 제목을 얻게 되었다.[6, ] **6-3** 다시 말해 행위의 결과물인 네 개의 칠판은 원래 기록물로 간주되었고, 10년쯤 지난 후 기록물에서 미술작품으로 그 의미가 바뀐 것이다. 그 밖에도 1974년의 뉴욕 순회강연에서 보이스는 여러 개의 칠판을 사용했으며, 이들 가운데 일부는 구입 요청에도 불구하고 그 내용을 지워버렸다. 이처럼 그의 칠판들 가운데 일부는 흔적 없이 사라졌고 일부는 다양한 과정을 거쳐 여러 미술관에 자리를 잡았다.[7] 그의 설치작업인 〈화재장소〉(1968-1974)와 〈자본 공간〉(1970-1977),**6-18** 〈해체되기 이전의 민주주의 진영〉(1970-1980)과 〈너의 상처를 보여줘〉(1974-1975)**7-5**에서는 여러 개의 칠판이 다른 오브제들과 함께 등장한다.

보이스의 칠판 사용은 종종 그 선례가 되는 슈타이너와 관련해 언급된다. 1919년부터 1923년까지 슈타이너는 수백 명의 대중 앞에서

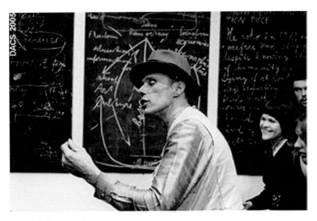

**6-2** 런던 테이트 갤러리의 보이스, 1972.2.26.

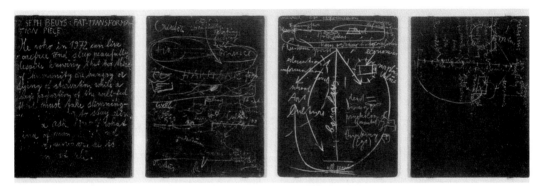

**6-3** 보이스, 〈네 개의 칠판〉, 1972, 테이트 갤러리, 런던

**6-4** 루돌프 슈타이너, 〈식물의 탄생〉, 1923, 100×150cm, 검은색 판지,
루돌프 슈타이너 아카이브, 도르나흐

강연을 했으며, 칠판에 검은색 판지를 부착한 후 분필을 사용해 인지학과 관련된 자신의 세계관을 설명하였다.[6-4] 슈타이너가 사용했던 1,100여 장에 이르는 검은색 판지들은 현재 도르나흐Dornach의 슈타이너 아카이브에 보관되어 있다. 물론 슈타이너의 검은색 판지와 보이스의 칠판을 비교하면 그 차이점은 분명하다. 흰색과 유채색의 분필이 어우러진 슈타이너의 단어와 그림들은 서정적인 느낌으로 다가오는 데 반해, 흰색 분필과 개념으로 일관된 보이스의 단어와 드로잉은 엄격한 분위기를 전해준다.[8]

## 올바른 방향을 제시하는 힘

1974년 영국 런던의 동시대미술연구소Institute of Contemporary Arts는 《사회를 향한 미술: 미술을 향한 사회Art into Society: Society into Art》라는 제목의 전시회를 열었고, 이 전시를 기획했던 노먼 로젠탈Norman Rosenthal은 보이스와 한스 하케Hans Haacke를 포함한 여덟 명의 작가들을 초대하였다.[9] 물론 이들 가운데 가장 눈에 띈 사람은 보이스였다. 모자와 긴 외투 차림의 보이스는 지팡이를 거꾸로 든 채 개막식에 참석했으며,[6-5] 다른 참여 작가들의 일반적인 작품 전시와는 대조적으로 전시기간 내내 관객과의 대화를 진행했다.

6-5 〈사회를 향한 미술: 미술을 향한 사회〉의 개막식에 참여하는 보이스, 1974.10.29, 런던, 사진: Gerald Incandela

보이스는 정오부터 저녁 8시까지 계속 전시장을 지켰으며, 세 개의 받침대 위에 놓인 칠판에 단어를 적거나 도표와 선을 그리면서 사회개혁에 관한 다양한 개념들을 설명했다.[6-6] 한 번 사용한 칠판은 그대로 소리를 내며 바닥에 던져졌고, 새로운 칠판은 다시 받침대 위에 세워졌다. 이런 방식으로 그는 전시가 끝날 때까지 모두 77개의 칠판을 사용하였다.[6-7] 그런데 원래 보이스가 로젠탈에게 부탁했던 칠판은 네 개뿐이었다. 자세히 설명하면, 보이스는 테이트 갤러리의 강연회(1972)를 기억하며 네 개의 칠판을 부탁했는데, 로젠탈은 여유롭게 100개의 칠판을 준비했고, 보이스는 이 가운데 77개의 칠판을 사용했던 것이다.[10] 관객이 드문 날 그는 칠판에 적힌 내용들을 조심스럽게 정리하고 헤어스프레이를 뿌려 분필의 흔적을 고착시켰다.[6-8]

전시가 끝나자 보이스는 23개의 칠판을 추가로 작업하였고, 전시장에 있었던 받침대 3개, 램프가 들어 있는 검은색 박스, 그가 들고 다녔던 지팡이를 포함한 하나의 설치작업을 완성하였다. 그리고 〈올바른 방향을 제시하는 힘Richtkräfte〉이라는 제목을 부여했는데, 100개 중 한 개의 칠판에는 '새로운 사회의 올바른 방향을 제시하는 힘'이라는 단어가 적혀 있다.

이 설치작업은 1975년 뉴욕의 르네 블록 갤러리에 처음 소개되었고, 1976년에는 베니스 비엔날레에 등장했다. 그해 연말 베를린 국

**6-7** 보이스, 1974.11,
런던의 동시대미술연구소,
사진: Caroline Tisdall
**6-8** 칠판에 스프레이를 뿌리는
보이스, 1977.7.23, 장소 미상
**6-9** 설치작업 중인 보이스,
1977, 베를린 국립미술관

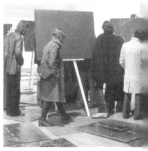

**6-7**

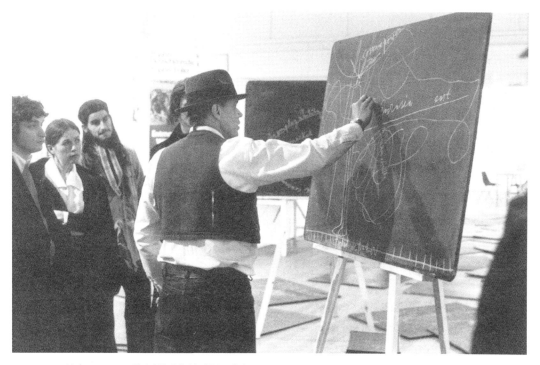

**6-6** 보이스, 1974.11, 런던의 동시대미술연구소, 사진: Caroline Tisdall

6-8

6-9

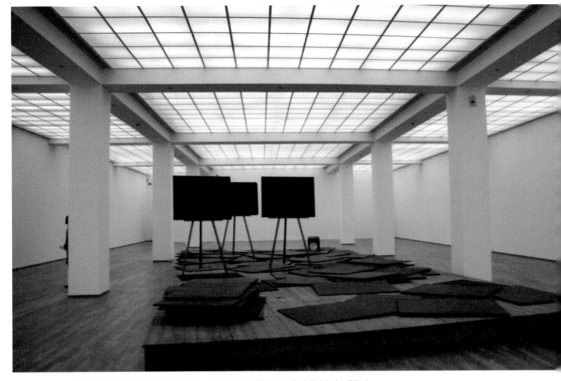

**6-10** 보이스, 〈올바른 방향을 제시하는 힘〉, 1974-1977, 함부르크역 현대미술관, 베를린

립미술관은 구입을 결정했고, 다음 해 3월 16일 보이스는 전시장을 직접 방문해 설치작업을 마무리했다.<sup>6-9</sup> 그러나 베를린 국립미술관의 비좁은 전시공간으로 인해 이 작품은 1980년대에 가끔 모습을 보였고, 칠판들 가운데 일부는 1993년 뉴욕과 로스앤젤레스, 필라델피아의 순회전에 등장했다. 그리고 마침내 1996년 11월 〈올바른 방향을 제시하는 힘〉은 베를린의 함부르크역 현대미술관Hamburger Bahnhof Museum

für Gegenwart으로 자리를 옮겼고, 그 후 오늘날까지 상설 전시되어 관객을 맞이하고 있다.[6-10]

현재 베를린 함부르크역 현대미술관에 소장된 〈올바른 방향을 제시하는 힘〉을 살펴보면, 동일한 크기(89×118×2cm)의 칠판 100개가 무대처럼 보이는 단위에 무질서하게 놓여 있고, 뒤로 갈수록 칠판들은 좀 더 두텁게 겹쳐진다. 이들 가운데 가장 눈에 띄는 것은 뒤편의 목재받침대 위에 세워진 세 개의 칠판들이다.[6-11] 또한 오른쪽 뒤편에는 검은색 나무상자 하나가 닫힌 상태로 놓여 있고, 상자 안의 램프는 한쪽 면의 둥근 유리에 새겨진 토끼의 윤곽선을 비추고 있다. 서로 겹쳐진 상태에서 바닥에 놓인 97개의 칠판은 단어와 기호, 도표와 선들의 흔적을 간직하고 있다. 이에 반해 수직으로 서 있는 세 개의 칠판들은 비교적 명확한 내용을 담고 있으며, 세 개의 받침대는 보이스의 이상적 사회모델인 '삼중구조사회'를 의미한다.

세 개의 칠판들 가운데 먼저 앞줄의 왼쪽 칠판을 살펴보면, '외외öö'라는 단어가 적혀 있고 오른쪽에는 지팡이가 거꾸로 매달려 있다.[6-12] 주지하듯이, '외외'는 뒤셀도르프 미술대학의 입학식(1967)에서 보이스가 했던 돌발적인 행위로 거슬러 올라가며, 영혼에 접근하는

6-11 보이스, 세 개의 칠판, 〈올바른 방향을 제시하는 힘〉의 부분도, 1974-1977, 함부르크역 현대미술관, 베를린

6-12

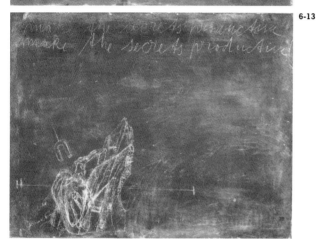

6-13

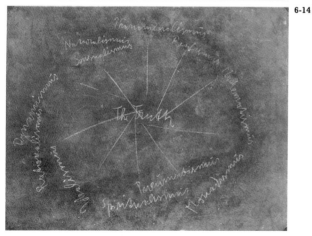

6-14

**6-12~14** 보이스, 〈올바른 방향을
제시하는 힘〉, 1974-1977,
함부르크역 현대미술관, 베를린
6-12 '외외öö', 앞쪽 왼쪽 칠판
6-13 '비밀을 이끌어내자', 오른쪽
칠판
6-14 '진실', 뒤쪽 칠판

이 소리는 창의적인 의미를 담고 있다.[4-11] 그리고 손잡이가 둥글게 휘어진 지팡이는 전시가 열리는 동안 보이스가 거꾸로 들고 다녔던 것이다.[6-5] 이는 동서화합을 뜻하는 '유라시아장대',[3-23] 그리고 아래에서 위로, 다시 위에서 아래로 꿀물이 흐르는 〈꿀펌프 작업장〉(1977)의 유기적인 순환구조를 상기시킨다.[5-25]

그다음의 오른쪽 칠판 상단에는 '비밀을 이끌어내자!make the secrets productive!'라는 문구가 위아래로 반복해서 적혀 있고, 왼쪽 하단에는 조그만 말발굽 모양과 불규칙하게 형성된 바위 같은 형태가 그려져 있다.[6-13] 여기서 '비밀을 이끌어내자'라는 문구는 보이스가 평소 강조한 대로 인간의 내면에 잠재된 창의성을 계발하자는 뜻이며, 두 번이나 반복되는 문구는 강한 호소력을 발휘한다. 그 아래의 바위 같은 형태는 온기이론에서 자주 언급되는 '결정체'를 떠오르게 한다. 결정체는 차갑게 경직된 이성과 사고를 의미하지만, 다른 한편으론 따스한 온기로 전환될 수 있는 가능성을 암시한다. 이런 변화에 필요한 따스한 에너지는 결정체 위에 그려진 말발굽 형태의 자석을 통해 확인된다.

맨 뒤에 서 있는 세 번째 받침대 위의 칠판은 여러 가지 단어로 연결된 하나의 도표를 보여준다.[6-14] 중앙에는 '진실Truth'이라는 단어가 영어로 적혀 있고, 중앙에서 방사선 모양으로 확장된 선들은 각기 다른 독일어 단어들과 연결된다. 중앙 상부에서 시계방향으로 읽어 보면, '현상론Phänomenalismus', '사실주의Realismus', '수학론Mathematismus', '단자론Monadismus', '정령주의Pneumatismus', '유심론Spiritualismus', '이상주의Idealismus', '이성주의Rationalismus', '역동주의

Dynamismus', '감성주의Sensualismus', '자연주의Naturalismus'라는 개념들
이 적혀 있다.

그 밖에도 바닥에는 여러 개의 칠판들이 무질서하게 놓여 있으
며, 그 내용은 '자유국제대학'과 '사회적 조각'에 관한 보이스의 다양
한 의견을 보여준다.6-10 질서 정연하게 서 있는 세 개의 칠판들이 핵심
적인 의견을 요약하고 있다면, 무질서하게 겹쳐진 바닥의 칠판들은 그
와 관련된 세부 사항을 하나씩 설명하고 있다.

이와 같이 100개의 칠판은 새로운 사회로의 변화를 모색하는
올바른 방향, 결국 모든 사람이 창의성을 발휘할 것을 제안하고 있다.
따라서 중요한 것은 하얀 분필이 사용된 딱딱한 물성의 칠판이 아니라
칠판에 적힌 단어와 드로잉의 의미이다. 그런 점에서 보이스의 칠판작
업은 개념미술과 그 맥락을 같이한다. 그러나 보이스의 칠판을 개념미

술가인 조셉 코수스Joseph Kosuth의 작품과 비교하면 그 차이점은 분명하다. 코수스의 경우, 검은색 바탕 위의 단어들은 그의 생각이나 흔적과 무관한 사전적 정의로 제시되고 있는 데 반해,[6-15] 보이스의 친필 단어들은 그의 개인적인 생각을 전달하는 교과서의 역할을 수행한다.

## 지속적인 회담

1970년대 중반부터 보이스는 '이상적인 미술관'의 역할을 강조했는데, '지속적인 회담Permanente Konferenz'이 바로 그 핵심어이다.[11] 설명하면, '지속적인 회담'의 장소인 새로운 미술관은 미술품의 수집과 보관, 전시로 요약되는 기존의 한정된 역할에서 벗어나 일상의 모든 분야에 관해 서로 정보를 주고받는 토론의 장소가 되고, 광범위한 분야의 학제간 연구로 운영되는 자율적이고 보편적인 대학의 기능을 수행해야 한다는 것이다. 보이스는 이른바 과거의 성전 같은 이미지에서 벗어나 새로운 실험과 토론의 장이 되는 포럼으로서의 미술관을 강조하고 있다.

보이스에 앞서 다니엘 뷔랭Daniel Buren과 하케, 브로타스 같은 개념미술가들이 이미 미술관에 대한 그들의 비판적 시각을 공론화했다. 보이스는 1968년부터 뒤셀도르프에서 활동했던 브로타스와 친하게 지냈으며,[6-16] 브로타스의 브뤼셀 자택에 설립되었던《현대미술관, 독수리부, 19세기 섹션Musée d'Art Moderne, Départment des Aigles, Section XIXème Siècle》(1968)과 뒤셀도르프 시립미술관에서 열렸던 브로타스의《현대미술관, 독수리부, 구상분과Musée d'Art Moderne, Départment des

**6-16** 보이스와 학생들, 맨 앞 왼쪽은 마르셀 브로타스, 1972년경, 뒤셀도르프 미술대학
**6-17** 마르셀 브로타스, 《현대미술관, 독수리부, 구상분과》, 1972.5.16.-7.9, 뒤셀도르프 시립미술관

Aigles, Section des figures》(1972)**6-17**에 관해 잘 알고 있었다.[12] 보이스와 마찬가지로 미술의 사회적 역할을 인식한 브로타스 작업에서는 미술관을 둘러싼 온갖 양상의 모순적인 요소들이 심층적으로 드러난다.[13] 하지만 브로타스가 미술관의 제도와 전시의 다양한 문제에 골몰했다면, 달변가인 보이스는 그저 쉽고 간단하게 '지속적인 회담'을 강조했다. 다시 말해 일상의 모든 분야에 관한 열린 소통이 미술관에서 이루어져야 한다고 주장했지만, 정작 실현 가능한 구체적인 여건에 관해서는 아무 말도 하지 않았다.

보이스는 1980년 2월 1일 그의 뒤셀도르프 작업실에서 미술관에 관한 인터뷰를 했으며, '지속적인 회담'의 예로 〈올바른 방향을 제시하는 힘〉을 언급했다. 그렇다면 과연 〈올바른 방향을 제시하는 힘〉

에서 관객과의 열린 소통은 이루어졌는지 그 여부를 검토할 필요가 있다. 1977년 3월 16일 보이스는 베를린 국립미술관을 방문했으며, 〈올바른 방향을 제시하는 힘〉을 설치하는 데 참여했다. 설치작업이 끝나고 마련된 토론회에서 베를린의 관객들은 보이스에게 칠판에 단어를 추가할 수 있는지의 여부를 물었고, 그는 "물론 이 칠판들은 안 된다. 이 칠판들의 주인공은 런던의 관객들이기 때문이다."라고 답했다.[14] 그 밖에도 이 작업에 대해 '소위 냉기의 상태에서 4주 동안 진행된 세미나의 결과물'인 동시에 '균열된 움직임의 증거물'로 설명하였다.[15]

보이스의 말들을 정리해보면, 그의 강연을 접했던 런던의 관객들은 처음엔 냉담한 반응을 보였지만 점차 경직된 사고에서 벗어나 생각하는 정신적 에너지를 가동시켰다는 것이다. 요컨대 100개의 칠판은 보이스가 런던의 관객들과 나누었던 소통의 결과물로 소개되고 있다. 하지만 앞서 분석한 세 개의 칠판을 포함한 100개의 칠판에서는 보이스가 제시한 단어와 드로잉 외에 관객이 제안한 의견이나 토론의 흔적은 발견되지 않는다. 게다가 영어권의 관객들이 첫 번째 칠판의 '외외'라는 독일어 모음과 세 번째 칠판의 난해한 독일어 개념들을 제대로 이해했는지 자못 의심스럽다.

1974년 런던의《사회를 향한 미술: 미술을 향한 사회》에 관한 기록물로는 몇 개의 사진들만 남아 있기 때문에 보이스와 관객의 소통 여부는 확인되지 않는다. 그러나 1972년 런던의《7인 전시회》에서 보이스가 여섯 시간 반 동안 진행했던 강연회는 녹음테이프와 비디오를 통해 그 내용을 확인할 수 있다.[6-2] 보이스 연구가인 랑에는 당시의

녹음테이프를 자세히 분석하였다. 그 결과에 의하면, 보이스는 통역자의 도움 없이 영어로 말했으며, '질문들, 질문이 있습니까?Question? You have question?'라는 말 외에는 거의 혼자서 이야기했다.[16] 다시 말해 보이스는 일방적으로 자신의 생각을 전했을 뿐이다.

덧붙여 지적하면, 오늘날의 관객들은 원래와 다른 상태에서 보이스의 칠판을 바라본다. 1974년의 런던 관객들이 전시장 바닥에 세워진 칠판들을 직접 마주했다면,**6-6·7** 오늘날의 관객들은 칠판의 내용이 지워지는 만일의 사태에 대비하여 일정한 거리를 유지하며 단 위에 놓인 칠판들을 바라보아야 한다.**6-10** 다른 설치작업의 경우에도 보이스의 칠판들은 대부분 전시장의 가장 높은 벽에 걸려 있다.**6-18** 물론 보이스가 의도한 바는 아니지만, 그의 칠판들은 어쩔 수 없이 그가 비판했던 전통적인 미술관의 철저한 감시와 보호 아래 있다.

보이스의 칠판을 올려다보는 관객들은 각자의 생각과 관점에서 다양한 반응을 하게 된다. 그의 말대로 칠판의 내용을 바라보며 그 의미를 이해하고자 노력할 경우, 무의식과 의식은 혼란하게 교차하며 정신적 에너지를 가동한다. 그러나 앞에서 해석한 대로 보이스의 쉽지 않은 개념들을 이해하기 위해서는 어쩔 수 없이 그가 남긴 수많은 글들과 인터뷰 내용을 참조해야 한다. 다시 말해, 보이스의 칠판을 바라보는 관객들은 마치 교사의 의견에 귀를 기울이는 학생처럼 그의 생각과 이념에 몰두하는 과제를 안게 된다. 그리고 칠판에 남겨진 단어와 드로잉의 흔적은 칠판 앞에서 열정을 분출했을 보이스의 모습을 상상케 한다.

실제로 보이스의 아카이브가 소장된 베를린의 함부르크역 현대

**6-18** 보이스, 〈자본 공간〉, 1970-1977, 샤프하우젠 미술관

미술관을 방문하면, 관객들은 전시장과 그 옆방에 비치된 관련 자료와 영상을 통해 강력하게 자신의 주장을 전하는 생전의 보이스 모습과 목소리를 그대로 보고 들을 수 있다. 이처럼 보이스의 칠판들은 그의 주장과 세계관으로 귀결되는 일방적인 교육용 매체로서의 기능을 수행하고 있으며, 이는 열린 생각을 유도하는 '지속적인 회담'과는 차이를 보인다. 오히려 그의 칠판들은 시간을 초월해 존재하는 요제프 보이스라는 인물의 신비로운 자화상을 대신한다.

# 7     기독교와 샤머니즘의 공존

"모든 기독교의 발전은 교회가 아닌 학문적인 개념을 통해 이루어졌다.

기독교는 사실 학문과 자연과학의 역사를 통해 발전해왔다."[1]

"샤먼은 바로 변화와 발전을 이끌어내는 촉진제이며, 본래의 기능은 치유하는 데 있다."[2]

## 상처와 치유

보이스는 이력서(1964)에서 자신의 출생을 '반창고로 상처가 아문 전시회'로 언급하고 있으며,[1-2] 생애 말기의 한 강연(1985.11.20)에서는 '이제 또 다시 상처로 시작하고 싶다'는 말로 서두를 꺼냈다.[3] 보이스 생애에서 상처는 이처럼 탄생과 죽음 사이의 괄호 안에 존재하는 단어에 비유되며, 실제로 그는 정신적·육체적 고통이 동반된 삶을 살았다. 이십대 초반에 비행기 추락사고로 심한 부상을 입었으며, 삼십대 초반에는 우울증에 시달리며 자살을 생각하는 극한의 상황을 경험했다. 오십대 중반부터는 심근경색을 앓았고, 생애 말기에는 심장질환과 늑막염에 걸려 서 있는 자세로 잠을 청해야 하는 고통을 겪었다.[4] 오십대 후반에 들어선 그의 사진을 보면, 과거의 에너지와 열정 대신에 쇠약해진 모습이 완연히 드러난다.[7-1]

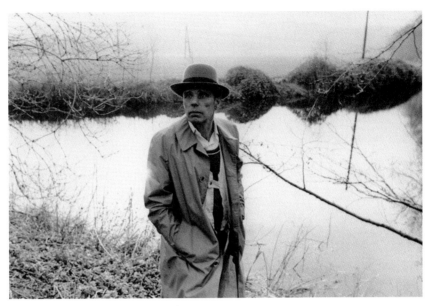

**7-1** 보이스, 1978.1.26, 클레베의 린더른, 사진: Gottfried Evers

**7-2** 보이스, 〈전사자〉, 1955-1958, 석고와 붕대, 32×14×10cm,
쉘린과 하이너 바스티안 갤러리, 베를린

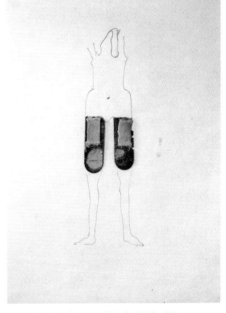

**7-3** 보이스, 〈소녀〉, 1957, 종이에 연필과 반창고,
29.7×21cm, 모일란트 성 미술관, 클레베

물론 보이스는 자신뿐 아니라 모든 사람이 상처와 고통, 죽음에
대한 두려움을 안고 살아간다는 사실을 잘 알고 있었다. 인간을 병든
존재로 파악한 니체처럼 인간 그 자체를 마음과 몸이 아픈 존재로 생
각했다. 그럼에도 깨달음에 도달하기 위해 인간은 '지속적인 고통'을
필요로 하며, 보다 나은 고차원의 단계로 나아가기 위해 '죽음'은 '의
식을 발전시키는 수단'이 된다고 생각했다.[5]

　　보이스의 드로잉과 오브제, 설치작업과 행위에서 상처와 고통,
죽음은 중요한 모티프가 된다. 이는 〈러시아 간호원〉(1943), 〈양의 뼈〉
(1949), 〈죽음과 삶〉(1952), 〈썰매 위의 해골〉(1954), 〈썰매를 탄 죽은 사
슴〉(1955), 〈전사자〉(1955-1958),[7-2] 〈죽음과 소녀〉(1957),[1-17] 〈토끼의 피〉
(1962), 〈죽음에서 죽음으로〉(1965), 〈토끼 무덤〉(1962-1967), 〈여인의
십자가 고통〉(1973) 같은 제목뿐 아니라 작업에 사용된 뼈와 손톱, 피
묻은 거즈를 통해 확인된다. 또한 그의 작업에서는 주사기와 반창고,
현미경과 온도기, 의학 전문서적과 뢴트겐 필름처럼 치료에 필요한 의
학적 재료들 역시 광범위하게 등장한다.[7-3]

　　보이스는 1975년 지독한 심장질환으로 고생했으며, 다음 해 2
월에는 이 극한의 고통을 반영한 설치작업인 〈너의 상처를 보여줘zeige
deine Wunde〉(1974-1975)를 완성하였다. 이 작업은 추운 겨울 뮌헨 막시
밀리안Maximilian 거리의 어두운 지하보도에 설치되었고, 그곳에는 병
원의 응급용 침대를 비롯해 모두 낡은 재료와 도구들이 놓여 있었다.[7-4]
1980년 뮌헨의 렌바흐하우스Lenbachhaus는 270,000마르크에 이 작품
을 구입하기로 결정했으며, 이는 '모든 시대를 통틀어 가장 비싼 쓰레

기더미'를 샀다는 비난과 함께 미술계의 논쟁거리가 되기도 했다.[6]

렌바흐하우스에 소장된 〈너의 상처를 보여줘〉는 각기 한 쌍으로 등장하는 5개의 큰 오브제로 구분해 살펴볼 수 있다.[7-5] 먼저 왼쪽 구석에는 두 개의 낡은 침대가 자리 잡고 있으며, 그 위의 벽에는 램프로 표현된 두 개의 상자가 걸려 있는데, 상자는 안쪽에 지방이 부착된 유리와 아연으로 제작되었다. 각각의 침대 아래편 바닥에는 유리병과 긴 박스가 놓여 있는데, 지방으로 채워진 박스 안에는 온도계와 시험관이 있고, 시험관 안에는 새의 해골인 부리가 들어 있다.[7-6] 그다음으로 침대 옆 벽에는 기다란 나무 막대기와 철로 만든 쇠스랑이 세워져 있고, 쇠스랑에는 낡은 천이 묶여 있다. 세 번째 오브제인 두 개의 칠판은 벽 중앙에 걸려 있고, 칠판에는 '너의 상처를 보여줘'라는 독일어 문구가 적혀 있다. 오른편에는 다시 철과 나무로 제작된 두 개의 작업용 도구가 두 부분으로 구분되는 흰색 나무판에 기대어 있고, 마지막으로 왼쪽 벽에 부착된 두 개의 흰색 박스 안에는 이탈리아 신문인 '무한한 투쟁Lotta Continua'이 들어 있다.

이처럼 다양한 오브제들 가운데 가장 중요한 모티프는 부상자나 시신을 운반하는 병원의 응급용 침대이며, 그 아래 지방 박스의 시험관 안에는 '메멘토 모리'의 전통적 도상인 사람의 해골 대신에 새의 해골이 들어 있다.[7-6] 특히 두 번이나 반복되며 칠판에 적혀 있는 '너의 상처를 보여줘'라는 명령어는 누구든 자신의 상처를 숨기지 말고 드러낼 것을 요구한다. 즉 병과 고통, 상처와 죽음을 전제로 한 삶의 무상함을 직시하라는 것이다. 그리고 동시에 이런 허무주의를 극복할 수 있는

174

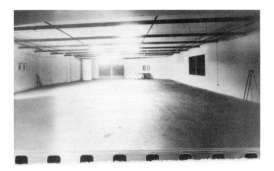

7-4 보이스, 〈너의 상처를 보여줘〉, 1974-1975, 설치작업, 뮌헨
막시밀리안 거리의 지하보도(1976.2), 사진: Ute Klophaus

7-5 보이스, 〈너의 상처를 보여줘〉, 1974-1975, 구급용 침대 2개, 지방 박스 2개, 칠판 2개, 이탈리아 신문이 들어 있는 박스 2개,
유리관이 들어 있는 박스 2개, 쇠스랑 2개, 흰색 나무판 2개, 작업용 도구 2개, 렌바흐하우스, 뮌헨

7-6 보이스, 〈너의 상처를 보여줘〉 부분도, 1974-1975, 침대 아래의
지방 박스, 유리병, 온도계, 시험관, 렌바흐하우스, 뮌헨

방안도 제시되고 있다. 예컨대 지방과 온도계, 유리관과 거즈는 상처의 치료를 위해, 신문의 내용인 '무한한 투쟁'은 개선된 사회로의 변화를 위해, 원시 사회에서 사용되었던 쇠스랑과 작업용 도구는 노동이 동반된 성실한 삶을 위해, 쇠스랑에 묶여 있는 수건은 땀을 닦기 위해 필요한 것이다.

　　이와 같이 보이스는 상처와 고통을 겪어내는 환자뿐 아니라 그 고통을 치료하는 의사의 입장을 동시에 보여주며, 따라서 그의 작업에서는 상처와 치유의 긴장된 관계가 동시에 발견된다. 궁극적으로 치유에 초점을 맞춘 보이스 작업은 통합적인 세계관에 기인한다. 여기에는 유럽의 신화와 전설, 서양철학과 기독교, 샤머니즘과 연금술, 동양사상과 범신론, 인지학과 진화론, 자연과학과 의학, 독일 낭만주의와 자연철학이 폭넓게 반영되어 있다. 이들 가운데 특히 기독교와 샤머니즘은 인간과 사회를 치유하는 중요한 의미를 지닌다. 언뜻 보면 도저히 양립할 수 없는 두 가지의 대립된 요소가 그의 작업에 흥미롭게 공존하고 있는 것이다.

## 그리스도의 자극

보이스는 1924년 클레베의 시골 교회에서 유아세례를 받았으며, 그의 부모는 엄격한 가톨릭 신자였다. 그러나 성장기에 형성된 광범위한 세계관을 토대로 그는 종파적인 교회에 대해 비판적인 입장을 취했다. 형식적이고 편협한 가톨릭교회뿐 아니라 계몽을 앞세운 개신교 역시 현실적인 삶과 동떨어져 있으며, 교회는 독단적인 도그마로 작용한다는

것이다.[7] 이런 갈등 속에 그가 수용한 것은 바로 슈타이너의 인지학적인 기독교적 세계관이다.

슈타이너의 세계관은 이성 중심의 그리스적 사고와 신앙 중심의 기독교적 사유, 자연과학을 통합한다. 그는 과학적인 진화론의 관점에서 기독교에 접근하고, 그리스도를 인간의 현실적인 삶에 존재하는 추진력 있는 로고스의 실체로 간주했다. 따라서 그리스도의 생애에서 일어난 사건들을 역사적인 교훈으로 기억하는 게 아니라, 이런 사건들이 오늘날의 인간을 위해 갖는 의미에 관해 관심을 가졌다.

슈타이너의 기독교관은 발전이라는 단어와 연결되며, 이는 보이스의 진화론적인 기독교관에 영향을 미쳤다. 한 예로 〈동물에서 인간으로〉(1959)[7-7]라는 제목의 초기 드로잉은 그의 진화론적 관점을 잘 보여준다. 그 밖에도 보이스는 1971년 이탈리아에서 조그만 크기(10.5×6cm)의 묵상용 그림 다섯 개를 구입했는데, 이 가운데 두 점을 살펴볼 수 있다.[7-8] 키치 같은 이 그림에는 반신상의 그리스도가 등장하는데, 그리스도의 오른손은 축복의 자세를 취하고 있으며, 그의 왼손은 가슴에 새겨진 심장을 가리키고 있다. 보이스는 다섯 개의 그림에 의미심장한 단어들을 적어 놓았다. 즉, 그리스도의 머리 위에 '증기기관 발명

7-7 보이스, 〈동물에서 인간으로〉, 1959, 드로잉, 21×29.5cm, 개인소장

177

가der Erfinder der Dampfmaschine', '전기 발명가der Erfinder der Elektrizität', '합성질소 발명가der Erfinder der Stickstoffsynthese', '열역학 제3법칙 발명가der Erfinder des 3. thermodynamischen Hauptsatzes', '만유인력 발명가der Erfinder der Gravitationskonstante'라고 적었으며, 그리스도의 얼굴을 향해 화살표를 표기한 후 아래 부분에 서명을 했다. 그리스도는 인류의 발전사에 기여한 과학자로 간주되고 있으며, 다섯 명의 과학자들 모두 그의 온기이론에서 핵심이 되는 에너지와 연관이 된다. 보이스는 이처럼 화합하기 쉽지 않은 과학적인 관점에서 기독교에 접근하고 있는 것이다.

그렇다면 진화론의 관점에서 바라본 그리스도의 실체는 무엇인가? 그리스도는 보이스에게 교회사를 통해 전해지는 천상의 초월적인 존재가 아니라 인간의 현실에 존재하는 힘의 실체가 된다. 요컨대 "인간의 모든 활동은 내면에 존재하는 고차원의 나, 즉 살아계신 그리스도에 의해 수행된다고 말할 수 있다."는 것이다.[8] 그리고 이와 관련해 보이스는 '그리스도의 자극Christus-Impuls'을 언급하는데, 이 단어 역시 슈타이너가 인지학적 관점에서 사용한 개념이다.[9] 슈타이너에 의하면, '그리스도의 자극'은 골고다의 기적과 성령강림절에 그 의미가 생겨

7-8 보이스, 〈증기기관 발명가〉와 〈전기 발명가〉, 1971, 인쇄물에 연필, 각 10.5×6cm, 루치오 아르멜리오 갤러리, 나폴리

178

난다. 그리스도는 골고다 언덕에서 육체적인 죽음을 맞이하지만, 그의 제자들은 성령강림절에 부활한 그리스도의 존재를 영적으로 인식한다.[10] 이와 마찬가지로 '그리스도의 자극'은 이 세상에서 살아가는 모든 인간의 영혼에 스며들어 내면의 자아를 발견하고 새로운 삶의 변화를 이끌어내는 계기가 되며, 부활한 그리스도는 변화의 과정을 완수하는 힘의 실체가 된다.

보이스 작업에서 기독교는 다양한 모티프로 발견되며, 특히 예기치 않은 상황이 발생했던 행위(1964)에서 코피를 흘리며 십자가를 보여준 그의 모습은 당연히 그리스도를 떠올리게 한다.[4-8] 1981년의 한 인터뷰에서 그 당시 순교자처럼 느꼈느냐는 질문에 보이스는 "관객의 공격적인 행동에 긍정의 선물로 답했다."라고 말했다.[11] 이는 한 남학생이 그의 코를 강타했지만 오히려 객석을 향해 초콜릿을 던졌던 행위를 설명한 것인데, 여기서도 자비를 베푸는 그리스도의 이미지가 연상된다.[4-7, 4-9] 그러나 사실 그 당시의 행위는 우발적인 상황에서 이루어졌다. 몇 쪽의 초콜릿과 마찬가지로 십자가상 역시 그가 준비했던 잡동사니 박스 안에 우연히 들어 있었으며, 보이스는 특유의 기발한 재치로 마치 순교자와 구원자 같은 그리스도의 모습을 연출한 것이다. 이 행위의 산물인 〈아우슈비츠 진열장〉(1958-1964)[4-10]을 자세히 보면, 두 개의 지방이 놓인 진열기는 전선과 연결되고 있으며, 전선이 감싸고 있는 둥근 접시 안에는 보이스의 초기 작품인 십자가상이 놓여 있다. 여기서 그리스도는 전기를 유도하는 전선처럼 차가운 지방을 따스한 지방으로 변화시킬 수 있는 에너지의 실체로 제시되고 있다.

7-9

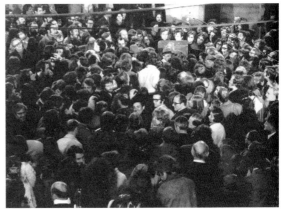

7-10

**7-9~15** 보이스, 〈켈틱+~~~〉, 1971.4.5,
스위스 바젤의 민간보호구역 창고
7-9 · 10 · 13~15 사진: NN
7-11 · 12 사진: Katia Rid

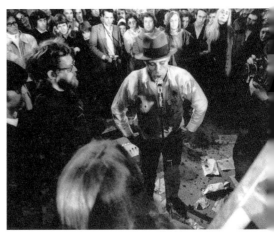

7-13

7-11

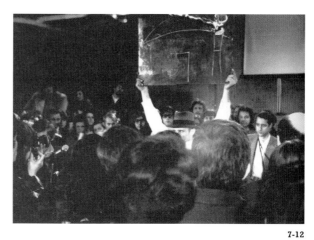

7-12

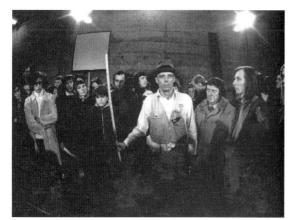

7-14

7-15

1971년 4월 5일 스위스 바젤의 민간보호구역인 한 창고에서 보이스는 수많은 사람들에 둘러싸인 채 〈켈틱+~~~Celtic+---〉이라는 행위를 했다.[7-9, 7-15] 앞의 행위에서 즉흥적으로 그리스도의 모습을 연출했다면, 이번에는 철저한 계획에 따라 그리스도 역할을 수행하였다. 다양한 재료와 도구들이 등장하고 복잡한 과정으로 진행된 이 행위는 다음과 같이 요약된다. 보이스는 제일 먼저 일곱 명의 발을 씻어주고,[7-9] 칠판에 단어와 도표를 적고,[7-10] 과거의 행위들을 영상으로 보여주고, 벽에 젤라틴을 바르고,[7-11] 두 손으로 칠판을 들고 서 있고,[7-12] '외외' 소리를 내고,[7-13] 긴 창을 들고 서 있고,[7-14] 마지막으로 세례식을 거행했다.[12, 7-15]

　　저녁 일곱 시부터 네 시간 이상 지속된 이 행위는 매우 복합적인 양상을 보여준다. 그러나 지방의 한 종류인 젤라틴, 칠판, '외외'는 기존 행위들에서 자주 발견된 모티프들이다. 단, 그리스도를 모방한 의식적인 행위들은 새로운 점이다. 행위의 시작과 끝에 주목해보면, 보이스는 물이 담긴 대야를 놓고 일곱 명의 발을 한 사람씩 순서대로 씻겨주었다.[7-9] 그리고 맨 마지막엔 물이 찬 통 안에 직접 들어가 무릎을 꿇고 앉았으며, 양팔을 벌린 채 얼굴을 위로 향했다. 그러자 크리스티안센이 그의 얼굴에 주전자의 물을 부었다.[7-15]

　　이와 같이 세족례로 시작된 행위는 세례식으로 마무리되었다. 하지만 보이스에 의하면, '성경의 세족례와 다른' 이 그리스도의 의식은 현실의 삶에서 그 의미를 되찾고자 한다.[13] 다시 말해, 그의 세족례는 '정신적인 입문'을 의미하며, 병든 사회의 모든 영역을 깨끗이 치유

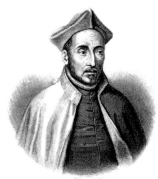

**7-16** 작가 미상, 〈로욜라의 성 이냐시오 1491-1556〉, 연도미상, 동판화

하는 '정화 의식'과 같다.[14]

또한 보이스는 '그리스도의 자극'을 훌륭하게 완수한 인물로 로욜라의 성 이냐시오St. Ignatius of Loyola를 언급하였다.[7-16] 예수회를 창립한 스페인의 이냐시오는 원래 군인으로서 세속적인 생활을 했지만, 전쟁에서 심한 부상을 얻은 후 병상에서 성경을 접하며 기독교인이 되기로 결심하였다. 그는 스페인의 만레사Manresa에 있는 한 동굴에서 기도와 고행에 몰두하던 중 신비로운 영적 체험을 했으며, 이를 통해 내면의 갈등을 극복하였다. 1966년 잠시 바르셀로나에 머물렀던 보이스는 계획에 없었던 만레사를 방문했으며, 그해 12월 15일 뒤셀도르프의 슈멜라 갤러리에서 크리스티안센과 함께 〈만레사〉라는 제목의 행위를 했다.[15]

보이스가 이냐시오에게 주목한 이유는 "모든 투쟁은 인간 스스로의 힘으로 극복되어야 한다. 그것은 내면의 전쟁이다. 그런 점에서 이냐시오 로욜라는 가장 중요한 인물들 중의 한 사람이다."라는 그의 설명으로 확인된다.[16] 요컨대 "이제는 골고다의 기적에서 일어났던 것처럼 신이 더 이상 인간을 도울 수 없기 때문이다."라는 그의 말처럼, 본인의 의지로 내면의 변화를 이끌어낸다는 사실이 중요한 것이다.[17] 보이스는 신에게 모든 것을 간구하는 교회의 구원론에서 벗어나 인간 스스로가 고통과 인내를 감수하며 부활할 것을 강조한다. 물론 이를 위해 그리스도는 늘 정신을 일깨우고 변화를 이끌어내는 힘과 자극의 실체가 된다.

## 십자가

기독교의 보편적 상징인 십자가는 보이스에게 중요한 의미를 지닌다. 그의 작업에서 십자가는 다양한 양상으로 등장하는데, '움직이는 십자가'와 '반쪽 십자가', '갈색 십자가'의 세 가지 유형으로 구분할 수 있다.

보이스는 부지런히 움직이며 벌집을 형성하는 벌들의 세계에서 첫 번째의 '움직이는 십자가'의 의미를 발견하고, "왜냐하면 십자가는 유기적이며 비대칭으로 흐르는 형태처럼 오른쪽과 왼쪽으로 움직이기 때문이다."라고 말했다.[18] 즉, 온기와 냉기, 무형과 유형의 양극 사이에서 순환하는 벌들의 세

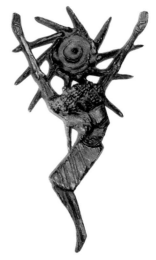

**7-17** 보이스, 〈태양 십자가〉, 1947/1948, 청동, 39×19×2.5cm, 개인소장

계에는 보이지 않지만 마음을 움직이는 십자가의 의미가 담겨 있다. 보이스의 초기작품인 〈태양 십자가〉(1947/1948)는 '움직이는 십자가'를 구체적으로 보여준다.**7-17** 그리스도의 두 팔은 십자가를 대신해 위를 향하고 있으며, 그리스도의 머리는 두 팔 사이에서 빛을 발하는 태양처럼 나선형으로 순환하고 있다. 가슴에 새겨진 포도송이는 피 흘린 그리스도의 희생을, 아래를 향해 힘겹게 굽혀진 두 다리는 그리스도의 고통과 죽음을, 머리 주변의 회전하는 선들은 부활을 암시한다. 그 밖에도 태양과 포도송이는 기독교의 제한된 의미에서 벗어나 고대의 아폴론과 디오니소스를 떠올리게 한다.[19] 이처럼 '움직이는 십자가'는 수직과 수평의 정적인 상태에서 벗어나 신과 인간, 삶과 죽음의 양극 사이

184

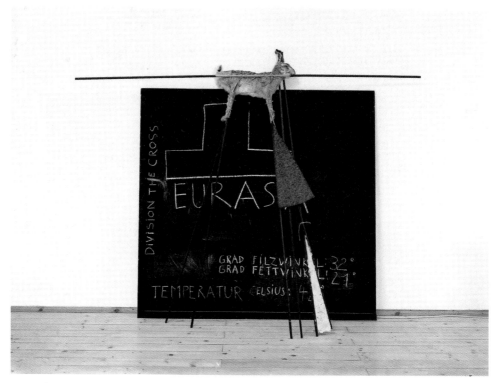

**7-18** 보이스, 〈유라시아 – 유라시아 시베리아 교향곡 제32악장〉, 1966, 칠판, 토끼, 막대기, 펠트, 지방, 개인소장

를 교차하는 움직이는 힘의 실체가 된다.

　두 번째의 '반쪽 십자가'는 〈유라시아–유라시아 시베리아 교향곡 제32악장〉(1966)**7-18**에 등장하며, 이 설치작업은 같은 제목의 행위(1966)에 사용되었던 죽은 토끼와 칠판으로 완성되었다.[20, **3-17~23**] 먼저 칠판을 보면, 상단에는 아래 부분이 잘린 '반쪽 십자가'와 '유라시아', 왼편 가장자리에는 세로로 '십자가 분할', 하단에는 '펠트 각도 32도', '지방 각도 21도', '섭씨 42도'가 적혀 있다. 알려진 대로, '유라시아'

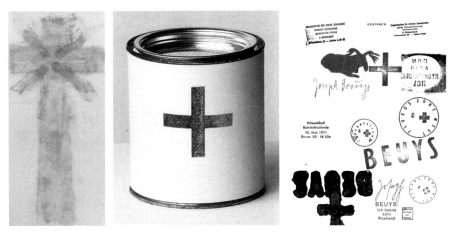

**7-19** 보이스, 〈십자가〉, 1957, 종이에 거즈와 색채, 29.8×21cm, 모일란트 성 미술관, 클레베
**7-20** 보이스, 〈꿀의 경제적 가치〉, 1979, 꿀이 든 깡통, 11×10cm(지름), 멀티플: 에디션 슈테크, 하이델베르크
**7-21** 보이스, 〈대화〉, 1974, 「요제프 보이스, 드로잉 I, 1947-1958」의 5페이지 인쇄물, 35.7×27.2cm, 멀티플: 라인
베스트팔렌 미술협회, 뒤셀도르프

는 보이스에게 양극의 모순과 갈등에서 벗어난 동서화합을 의미한다.
그러나 보이스의 말처럼 "반쪽으로 분할된 십자가는 세상의 분열, 즉
동서의 긴장관계, 베를린 장벽, 인간 내면의 불일치를 상징한다."[21] 따
라서 칠판의 '반쪽 십자가'는 하나로 완결되어야 할 온전한 십자가인
'유라시아'를 과제로 제시하고 있으며, '섭씨 42도'는 '반쪽 십자가'
의 위험한 상황을 말해준다. 그러나 여기서 벗어날 수 있는 가능성은
칠판 앞에 세워진 토끼, 바로 동서를 넘나드는 토끼의 앞을 향한 자세
를 통해 확인되며, 토끼의 한쪽 발과 연결된 펠트와 지방은 이동에 필
요한 에너지가 된다.

　　　　세 번째의 마지막 '갈색 십자가'는 보이스 작업에 수시로 등장

하는 중요한 모티프이다.[7-19] 보이스는 무엇보다 화려하지 않은 갈색과 적갈색을 선호했으며, 특히 "갈색은 대지의 색, 농축된 붉은 색, 대지의 따스함, 말라붙은 피와 같다."는 그의 말대로 녹이 슨 흔적과 함께 형성되고 소멸되는 변화의 과정을 잘 보여준다.[22] 그리고 말라붙은 피처럼 생명과 고통, 상처와 죽음을 암시하는 적갈색은 이 모든 것을 치유하고 극복하는 정신적인 실체를 의미한다. 한 예로, 보이스는 꿀이 담긴 깡통의 표면에 '갈색 십자가'를 표기하고 〈꿀의 경제적 가치〉(1979)라는 제목을 붙였다.[7-20] 여기서 '갈색 십자가'는 온기를 간직한 꿀을 통해 변화를 이끌어내는 에너지, 즉 그리스도의 실체를 간직한 신비로운 치유의 기호로 표기되고 있다. 그 밖에도 '갈색 십자가'를 스탬프로 만들어 자신의 서명과 함께 온갖 종류의 멀티플에 무작위로 찍었다. 그 결과 스탬프 십자가는 보이스를 떠올리는 모자와 조끼처럼 그의 작품을 뜻하는 트레이드마크가 되었다.[23. 7-21]

1966년 7월 28일 보이스는 뒤셀도르프 미술대학의 강당에서 〈그랜드 피아노로 스며드는 소리, 지금 이 순간의 가장 위대한 작곡가는 콘테르간 기형아이다〉라는 다소 난해한 제목의 행위를 했다.[7-22] 콘테르간Contergan은 1957년부터 1961년까지 독일의 임산부들이 입덧의 고통에서 벗어나기 위해 복용했던 진정제의 일종이며, 그 부작용으로 인해 팔다리가 없거나 짧고 뇌손상을 입은 장애아 약 5천 명이 태어났다. 보이스는 이런 현대의학의 부작용과 관련해 "그러나 평생 침대에 누워 아무것도 할 수 없는 병든 아이는 고통을 받고 있으며, 이런 고통을 통해 세상은 그리스도의 실체로 채워진다. 왜냐하면 다름 아닌 고

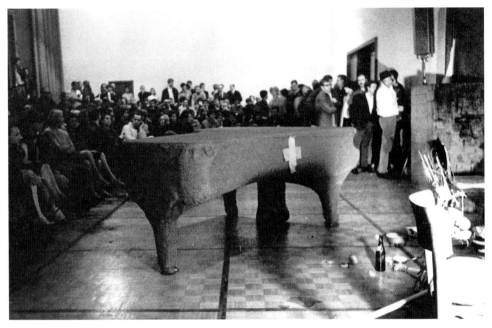

**7-22** 보이스, 〈그랜드 피아노로 스며드는 소리, 지금 이 순간의 가장 위대한 작곡가는 콘테르간 기형아이다〉, 1966.7.28,
사진: Reiner Ruthenbeck

통을 통해 세상은 그리스도의 실체로 충만해지기 때문이다."라는 말을
남겼다.[24]

　　당시 강당에는 피아노와 펠트, 바닥에는 장난감 오리와 장난감
구급차가 놓여 있었다. 보이스는 피아노를 펠트로 감쌌으며, 펠트 위에
붉은 십자가를 붙인 후 옆에 세워 두었던 칠판에 일련의 단어와 문장
을 적었다. 그 사이에 장난감 오리는 기형아들의 고통을 호소하듯이 날
개를 움직이며 꽥꽥 소리를 냈고, 이 위급한 상황은 옆의 장난감 구급
차를 통해 다시 한 번 확인되었다. 반면 피아노는 아무 소리도 내지 않

7-23 보이스, 〈그랜드 피아노로
스며드는 동종의 침투〉, 1966,
피아노, 펠트, 붉은 천 십자가
2개, 100×152×240cm,
퐁피두센터, 파리

았다. 보이스는 침묵하는 피아노를 통해 오히려 내면의 소리에 귀를 기울이는 역설적인 방법을 택한 것이다. 즉, 어떤 말로도 표현할 수 없는 기형아들의 고통은 내면의 소리인 침묵으로 전달되며, 그 순간 기형아는 가장 위대한 작곡가가 된다. 그리고 무엇보다 이들의 고통을 치유할 수 있는 가능성은 온기를 간직한 따스한 펠트와 그 위에 표기된 십자가로 표현된다.[7-23]

이와 같이 보이스의 십자가는 전통적인 기독교의 상징에서 벗어나 인간의 삶을 총체적으로 아우르는 보편적인 기호로 작용한다. 이른바 물질적인 수평축과 정신적인 세로축 사이에서 지속적으로 움직이는 힘의 실체가 되며, 상실과 분열의 대립된 관계를 극복하고 치유하는 가능성을 의미한다.

**샤머니즘의 처방전**

보이스는 과거와 현재, 미래로 이어지는 역사의 흐름을 살펴보면서 산

업사회와 물질문명으로 황폐해진 20세기의 현재를 심각한 위기의 시대로 진단하였다. 그리고 이런 상황에서 그가 주목한 것은 바로 과거의 샤머니즘이다. "샤먼은 물론 온전한 사회에서만 그 임무를 완수하며, 이런 사회는 발전하는 초기 단계로 거슬러 올라간다. 그러나 이로부터 멀어져버린 우리 사회는 상실감에 빠져 있으며, 다시 샤먼을 필요로 하는 절실한 단계에 와 있다… 다시 말해, 샤머니즘은 과거의 한 점으로 표기되지만, 역사적인 발전의 가능성을 보여준다. 정신적인 삶의 표상이 되는 가장 깊은 뿌리가 될 수 있다."[25]

이처럼 보이스가 강조한 샤머니즘은 그의 1960년대 드르잉에서 〈샤먼〉, 〈샤먼의 집〉, 〈샤먼의 춤〉, 〈샤먼의 카메라〉 같은 제목으로 발견된다. 그 가운데 하나인 〈샤먼 집에서의 최면〉(1961)[7-24]을 살펴보면, 얼굴 없는 한 샤먼이 주술적인 의식을 행하고 있다. 샤먼의 모습에서는 특이하게도 여성의 가슴과 남성의 성기를 지닌 양성의 특징이 발견된다. "샤먼은 물질적이고 정신적인 것을 하나로 연결"한다는 보이스의 언급처럼 샤먼의 주술적인 행위 역시 여성과 남성의 양극성이 통합된 관점을 보여준다.[26]

7-24 보이스, 〈샤먼 집에서의 최면〉, 1961, 종이에 연필, 17.7×16.4cm, 스코틀랜드 국립미술관, 에든버러

**7-25** 보이스, 〈샤먼 집의 줄들〉, 1964-1972, 펠트, 목재, 외투, 토끼가죽, 원고, 구리, 수정체, 가루들,
340×655×1530cm, 호주 국립갤러리, 캔버라

이렇게 드로잉에서 시작된 샤머니즘은 〈샤먼 집의 줄들〉(1964-
1972)**7-25**이라는 설치작업으로 전개된다. 여기서 눈길을 끄는 것은 전
시장 뒤편의 벽과 중앙의 공간을 지나 다양한 길이로 바닥에 놓인 일
곱 개의 펠트 줄이다.[27] 이 가운데 네 개의 줄은 뒤편의 높은 벽에 부착
된 수평의 목재 틀에서 시작해 바닥으로 내려오고 있으며, 나머지 세
개의 줄은 바닥위에 세워진 목재문의 수평 틀에서 직각으로 내려와 바
닥으로 확장된다. 바닥 양편에 위치한 두 개의 펠트 줄 끝에는 각각 노
란색의 유황硫黃과 붉은색의 진사辰砂, 중앙의 펠트 줄 끝에는 인산燐酸

이 둥근 형태의 가루로 놓여 있다. 그리고 왼쪽 벽에는 밝은 색과 짙은 색의 외투 두 개가 걸려 있고, 그 아래 바닥에는 펠트로 감싼 구리관이 놓여 있다. 밝은 색 가죽 외투에는 수정체 조각들이 붙어 있는 토끼가죽이 부착되어 있고, 짙은 색 외투의 왼쪽 팔에는 응급요원의 제복을 표시하는 십자가가 달려 있는데, 주머니에 들어 있는 두 장의 원고는 '자유(국제)대학의 원칙을 위한 정치적 투쟁'에 관한 내용을 담고 있다.[7-26]

**7-26** 보이스, 〈샤먼 집의 줄들〉 부분도, 두 개의 외투, 1964-1972

여기서 수직과 수평의 펠트 줄들로 이루어진 따스한 공간은 샤먼의 집, 즉 유목민들의 천막집과 '유라시아'를 상기시킨다. 또한 샤먼의 존재는 벽에 걸린 외투를 통해 암시되는데, 두 개의 외투는 서로 다른 의미를 지닌다. 다시 말해, 토끼가죽이 부착된 가죽코트는 원시사회의 샤먼을 뜻하고, 토끼가죽에는 과거의 샤먼이 주술행위에 사용했던 수정체 조각들이 붙어 있다. 반면 십자가가 부착된 짙은 색 외투는 현대 의학을 수행하는 의사를 의미하고, 주머니의

**7-27** 보이스, 〈카모마일차의 경제적 가치〉, 1977, 카모마일차 봉투 위에 서명, 멀티플: 에디션 쉘만, 뮌헨

원고에는 '자유국제대학'에 관한 개혁적인 안건이 적혀 있다.[28]

이외에도 약사의 처방전을 떠올리게 하는 바닥의 유황과 진사, 인산 가루들은 화학작용을 통해 변화를 이끌어내는 공통점을 보여준다.[29] 그리고 "나의 처방전을 곧바로 의학에 적용할 수 있다."고 말한 보이스는 평소 현대의학의 도구뿐 아니라 광물이나 식물을 재료로 한 민간요법에도 관심을 가졌으며, 양귀비와 국화, 향료 같은 약초들을 광범위하게 사용했다.[30, 7-27] 마치 대립적인 요소들을 하나로 화합하는 연금술사처럼 〈샤먼 집의 줄들〉은 과거의 주술적인 행위와 현대의학을 동시에 수용하는 가운데 치유의 가능성을 제시해준다.

## 코요테

베를린의 르네 블록 갤러리는 1974년 뉴욕에 새로 문을 열었고, 이를 계기로 〈나는 미국을 좋아하고, 미국도 나를 좋아한다 I like America and America likes Me〉는 보이스의 행위를 추진하였다. 그해 5월 21일 뒤셀도르프를 떠난 보이스는 5월 23일 뉴욕의 케네디 공항에 도착했다.[7-28] 공항에서 그는 펠트로 감싸인 채 곧바로 구급차에 실렸고, 들것에 의해 동물의 축사가 된 전시장 안으로 운반되었다.[7-29] 그리고 철조망의 울타리 안에서 보이스는 코요테와 함께 삼일을 보냈다. 코요테의 자리에는 건

**7-28** 보이스, 〈미국행 비행기〉, 1974, 엽서, 멀티플: 에디션 슈테크, 하이델베르크

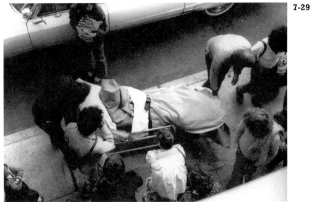
7-29

7-29 뉴욕 케네디 공항의 보이스,
1974, 사진: Caroline Tisdall
7-30~32 보이스, 〈나는 미국을
좋아하고, 미국도 나를 좋아한다〉,
1974, 르네 블록 갤러리, 뉴욕
7-30·31 사진: Caroline Tisdall
7-32 사진: Gwen Phillips

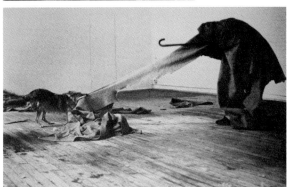
7-30

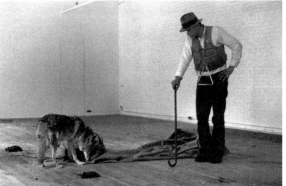
7-31

194

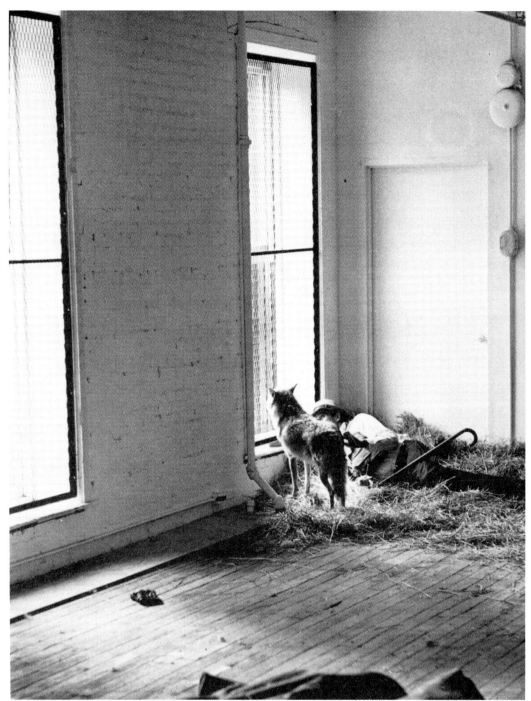

초더미가 마련되었고, 보이스를 위해서는 덮개용 펠트와 손전등, 가죽 장갑과 지팡이, 트라이앵글이 준비되었다. 이외에도 전시장 바닥에는 월 스트리트 저널들이 놓여 있었다.

말할 것도 없이 첫날의 코요테는 적개심을 갖고 보이스에게 접근했으며, 펠트를 뒤집어 쓴 보이스는 코요테의 동작에 맞추어 행위를 진행했다.**7-30** 그는 코요테가 접근하면 몸을 숙이며 코요테를 맞이하였고, 코요테가 뛰어오르면 함께 뛰어올랐으며, 가끔씩 트라이앵글을 세 번 울렸다. 특히 지팡이를 휘두르며 코요테와 어울리는 그의 모습은 목동의 이미지를 떠올렸으며, 여기서도 그는 휘어진 손잡이가 아래를 향하도록 거꾸로 지팡이를 잡았다.[31, 7-31] 그러자 시간이 지나면서 보이스는 코요테의 건초더미에서, 코요테는 보이스의 펠트 안에서 머물게 되었고, 삼일 째인 5월 25일 보이스와 코요테는 편안한 사이가 되었다.**7-32** 이렇게 행위를 끝낸 보이스는 도착할 때와 똑같은 방법으로 공항으로 운반되었다.[32]

이 행위는 오전 10시부터 오후 6시까지 관객들에게 공개되었고, 보이스는 코요테의 반응에만 집중했다. 보이스에 의하면, 코요테는 아시아에서 베링해협을 건너 미국에 도착한 첫 번째 이주자로서 미국의 원주민인 인디언들과 교류했지만, 오늘날에는 미국인들이 싫어하는 동물이 되었다.[33] 따라서 코요테가 인디언들의 주술적인 문화를 대변한다면, 월 스트리트 저널은 미국의 자본주의를 의미하고, 구급차와 들것은 물질주의에 빠진 현대인의 심각한 위기 상황을 경고한다. 결국 보이스는 코요테를 통해 유럽인들이 미국으로 이주하기 전에 존재했던

태초의 정신적인 문화로 회귀할 것을 주장하고 있는 것이다.

　1979년 베를린의 르네 블록 갤러리는 15년의 세월을 뒤로 한 채 문을 닫게 되었다. 보이스와 이 갤러리의 관계는 남달랐는데, 그의 유명한 행위들인 〈우두머리〉(1964)와 〈나는 미국을 좋아하고, 미국도 나를 좋아한다〉(1974)는 각각 베를린과 뉴욕의 르네 블록에서 이루어졌기 때문이다. 보이스는 1979년 8월 마지막으로 베를린의 르네 블록에서 전시회를 가졌고, 같은 해 11월에는 뉴욕의 로널드 펠트만Ronald Feldman 갤러리에서 개인전을 열었다.[34]

　그 후 보이스는 1979년에 열렸던 이 두 개의 개인전을 〈코요테 II〉로 언급하였고, 그 결과 〈나는 미국을 좋아하고, 미국도 나를 좋아한다〉(1974)라는 뉴욕에서의 행위는 자연스럽게 〈코요테 I〉이 되었다. 그리고 〈코요테 I〉(1974)이 끝나고 10년이 지난 1984년 보이스는 일본 동경의 세이부 미술관에서 백남준과 함께 〈코요테 III〉의 행위를 했다.[35]

　1984년 6월 2일 저녁 6시경 소게츠 홀의 무대 오른편에는 보이스, 왼편에는 백남준이 모습을 보였다.**7-33** 두 사람 옆에는 각기 피아노 한 대가 놓여 있었고, 오른쪽 벽에는 칠판이 걸려 있었다. 맨 먼저 보이스가 칠판에 '외외öö'라는 단어를 적자 백남준은 피아노를 연주하기 시작했다. 보이스는 한 손으로 마이크를 쥔 채 천천히 혹은 빠르게, 저음과 고음의 다양한 소리를 냈고, 사이사이에 격앙된 목소리로 독일어 문장들을 읽었으며, '희망을 통해 실현된다'는 문구를 여러 번 반복했다. 그 다음엔 칠판에 '코요테'라는 단어를 적은 후 코요테의 울부짖는 소리를 냈다.

**7-33** 보이스와 백남준, 〈코요테 III〉, 1984.6.2, 세이부 미술관의 소게츠 홀, 동경, 사진: Shigeo Anzai

이렇게 보이스의 행위가 진행되는 동안 백남준은 베토벤과 슈베르트, 쇼팽의 곡들뿐 아니라 1920년대 일본 가요의 멜로디를 다양하게 연주했다. 그러면서 그는 한 팔로 건반을 격렬하게 두드렸으며, 때로는 피아노 뒤편으로 가서 금속조각으로 피아노의 현을 그어댔다. 행위가 진행되는 72분 동안 보이스는 꼬박 서 있었으며, 한순간도 마이크를 손에서 놓지 않았다.[36]

보이스는 이처럼 생애 말기에 이루어진 〈코요테 III〉에서도 동물 소리를 내는 데 집중하였다. 따라서 보이스 연구가들은 동물과 연관된 그의 행위에 주목하면서 샤머니즘을 언급하였고, 보이스 역시 뉴욕에서의 행위인 〈코요테 I〉에서 "당연히 나는 행위를 하며 실제로 샤먼의 모습을 취했다."고 답했다.[37] 그런데 〈코요테 I〉과 달리 〈코요테 III〉에서는 코요테가 등장하지 않았다. 하지만 보이스는 기존의 어떤 행위보다 강렬하고 진지한 자세로 동물의 소리를 흉내 냈다. 마치 울부짖는 코요테처럼 머리를 위로 향한 채 그는 한 손으로 턱과 목 사이를 훑어 내렸다.[7-34] 보이스의 이런 모습은 샤먼의 주술적인 행위와 유사해 보이는데, 실제로 원시시대의 샤먼들은 비밀스런 언어로 동물과 소통하며 영적으로 교류하였다. 특히 "코요테(III) 콘서트에서 코요테는 점차

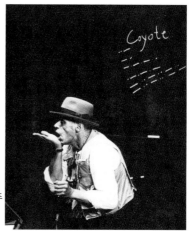

**7-34** 보이스, 〈코요테 III〉,
1984.6.2, 세이부 미술관의 소게츠
홀, 동경, 사진: Shigeo Anzai

인간으로 발전한 것이다. …동물이 인간이 된다는 생각과 함께 인간은 진화하고 인간 혹은 현재의 인간보다 더 나은 존재가 된다."는 보이스의 언급에선 그의 진화론적 관점이 확인된다.[38]

그런데 보이스의 주술적인 행위에서는 샤먼의 행위에서 가장 중요한 요소인 황홀경이 발견되지 않는다.[39] 주술적인 의식을 수행하는 샤먼은 절정의 순간 자신의 의식에서 벗어나 초자연적인 존재나 신비로운 힘에 의존해 주어진 사명을 완수한다. 그러나 보이스는 행위를 하면서 의식을 잃거나 황홀경에 빠져들지 않았다. 그의 행위에서 자주 반복되는 앉아 있거나 서 있고, 누워 있거나 뛰어오르고, 무릎을 구부리는 동작들을 자세히 보면, 그는 집중된 의식으로 철저하고 치밀하게 자신의 온몸을 통제해 나갔다.[40]

그 과정들은 당연히 쉽지 않은 고통과 인내를 필요로 했다. 그는 세 시간 동안 죽은 토끼에게 말을 했으며, 여덟 시간 동안 펠트 안에 누워 있었고, 세 번이나 여덟 시간 동안 갇힌 공간에서 코요테와 함께 지냈다. 이렇게 보이스의 행위들은 대부분 오랜 시간 육체적인 고통과 인내를 동반하는 쉽지 않은 과정으로 진행되었다. 보이스 스스로도 행위를 통해 거의 죽음에 이르는 변화를 경험했으며, 중요한 것은 "어떻게 혁명가가 되는가?"라고 말했다.[41] 강조하면, 바로 이런 점에서 보이스가 추구한 기독교와 샤머니즘은 중요한 접점을 이루며, 무엇보다 명확히 깨어 있는 의식 속에 스스로 고통과 인내를 감수하며 변화를 이끌어내는 게 중요하다.

이와 같이 처방전에 비유되는 보이스 작업은 물질문명으로 황

폐해진 인간과 사회의 상처를 치유하고자 하며, 이를 위해 기독교와 샤머니즘은 중요한 모티프가 된다. 요컨대 동과 서, 정신과 물질, 과거의 원시 사회와 현대 문명을 아우르는 보이스의 통합적인 세계관에서 상호 모순적으로 보이는 기독교와 샤머니즘은 인간과 사회의 새로운 변화와 발전을 추구하는 공동의 목표를 지향한다.

# 8    희망의 메시지

"금세기에 할 수 있는 유일하게 의미 있는 일은 나무를 심고 돌에 구멍을 뚫는 일이다.
우리는 이 일을 그만두지 않을 것이다."[1]

### 달리는 운송미술

생전의 보이스는 적지 않은 개념들을 이끌어내고 정의했는데, 그 가운데 하나가 바로 '운송미술Vehicle Art'이다. 다시 말해, '운송미술'은 모든 사람이 언제 어디서나 자유롭게 탑승할 수 있는 달리는 운송수단을 의미한다.[2] 실제로 보이스 작업에서는 썰매와 자전거, 버스와 같은 운송수단이 등장하고 있으며, 카셀Kassel의 헤센주 미술관에 소장된 〈무더기Das Rudel〉(1969)는 버스와 썰매를 보여준다.[8-1] 갤러리 안쪽에는 소형의 낡은 버스 한 대가 뒷문이 열려진 채 서 있고, 버스 뒤편과 바닥에는 24개의 썰매들이 놓여 있으며, 모든 썰매에는 둥글게 감긴 펠트, 램프와 지방이 부착되어 있다.

보이스는 〈무더기〉에 관해 "나는 썰매와 버스를 통해 현재 우리가 처한 위급한 상황에 대해 무언가를 말하고자 한다. 그것은 다시

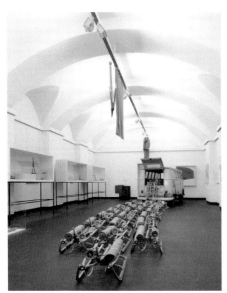

**8-1** 보이스, 〈무더기〉, 1969, 폭스바겐 버스(1961년형), 썰매 24개, 헤센주 미술관, 카셀
**8-2** 보이스, 〈썰매〉, 1969, 썰매, 펠트, 램프, 지방 덩어리, 멀티플: 르네 블록 갤러리, 베를린

한 번 온전히 되돌아보고 모든 것을 근본적으로 숙고해야 한다는 사실을 의미한다."고 설명했다.[3] 〈무더기〉에서 산업혁명의 성과물인 버스는 테크닉에 의존한 문명사회에 대한 비판을 담고 있다. 이에 반해 과거의 운송수단인 썰매는 자연에 의존했던 원시 사회를 의미하며, 펠트와 지방은 추위와 배고픔을 견디게 하고, 램프는 어둠을 밝혀주는 도구가 된다.[8-2] 자세히 보면 버스는 미술관 내부의 막힌 공간을 향해 서 있고, 썰매는 버스에 등을 돌린 채 출구를 향해 서 있다. 다시 말해 언제나 출발이 가능하도록 완전하게 무장된 썰매는 현대 문명의 물질주의에서 벗어나 과거의 정신성을 회복할 것을 촉구한다.

이처럼 보이스의 '운송미술'은 구체적인 운송수단을 통해 가시화되고 있으며, 그 안에는 먼 곳으로 달려가며 '사회적 조각'을 널리 알

리는 의미가 담겨 있다. 예컨대 보이스가 '운송미술'의 이상적인 모델로 언급한 '자유국제대학'에서는 모든 사항이 운전자 한 사람에 의해서가 아니라, 성과 나이, 국적을 초월한 다양한 구성원들의 합의를 통해 이루어진다. 그러므로 그는 언제 어디서든 기회가 되면 이 새로운 교육체제를 널리 알리고자 했으며, 독일뿐 아니라 아일랜드와 이탈리아에도 '자유국제대학'을 설립하고자 했다. 비록 이 계획은 실현되지 않았지만 보이스의 사후에도 그의 제자인 슈튀트겐은 직접민주주의를 실현하기 위한 옴니버스를 정기적으로 운행하고 있다.[5-30]

그 밖에도 보이스는 '운송미술'의 중요한 매체로 멀티플을 언급했다. 간단한 인쇄물과 엽서 혹은 오브제로 제작된 저렴한 가격의 멀티플은 많은 사람들에게 '사회적 조각'을 소개할 수 있는 장점을 지녔기 때문이다. 한 예로 그는 자유국제대학의 이니셜인 'F.I.U.'가 새겨진 멀티플을 다양한 방법으로 제작했다. 즉 도끼와 올리브 통에 'F.I.U.'

8-3 보이스, 〈자유국제대학 도끼〉, 1978, 철과 나무, 88×22×7cm, 멀티플: 에디치오니 루크레치아 데 도미치오, 페스카라

8-4 보이스, 〈자유국제대학 올리브〉, 1980, 올리브가 들어 있는 금속통, 53×30.5cm(지름), 멀티플: 에디치오니 팍토툼 아르테, 베로나

8-5 보이스, 〈자유국제대학 와인〉, 1981-1983, 적포도주 12병이 들어 있는 박스, 26×24×30cm, 멀티플: 에디치오니 루크레치아 데 도미치오, 페스카라
8-6 보이스, 〈자유국제대학 벽돌〉, 1983, 벽돌, 5×24×11.5cm, 멀티플: 빌리 본가르드, 쾰른

를 표기한 〈자유국제대학 도끼〉(1978)[8-3]와 〈자유국제대학 올리브〉(1980),[8-4] 와인병의 상표와 박스에 'F.I.U.'가 적힌 〈자유국제대학 와인〉(1981-1983)[8-5]과 200개의 벽돌에 서명을 한 〈자유국제대학 벽돌〉(1983)[8-6]을 판매하였다. 이처럼 다양한 멀티플로 제작된 '운송미술'은 결국 자유국제대학에 담긴 희망의 메시지를 전달하는 데 목적이 있다. 보이스의 멀티플 가운데 하나인 〈삽〉(1983)[8-7]에는 '7000그루의 참나무7000Eichen'라고 적혀 있는데, 이것 역시 〈7000그루의 참나무〉(1982-1987)라는 대형 프로젝트에 담긴 희망을 전하고 있다.

8-7 보이스, 〈삽〉, 1983, 철과 나무, 135×30×14cm, 멀티플: 에디치오니 루크레치아 데 도미치오, 페스카라

## 7000그루의 참나무

1981년 가을 보이스는 다음 해에 참여할 《카셀 도큐멘타 7》을 구상했다. "나는 7000그루의 참나무를 심고, 그 옆에 각각 한 개의 돌을 세우고자 한다. 참나무는 최소한 800년을 생존한다고 알려져 있으며, 따라서 그 수명이 다할 때까지 역사적 순간은 지속될 것이다. 지금이야말로 노동과 기계, 물질주의와 정치적 이데올로기, 산업화와 자본주의, 공산주의로 인한 폭력적인 황폐화 과정에서 벗어나 올바른 재생의 과정, 다시 말해 자연뿐 아니라 사회생태학적인 관점에서 생명을 부여하는 소생의 과정인 '사회적 유기체'를 완성할 때이다. 그리고 이를 위해 내겐

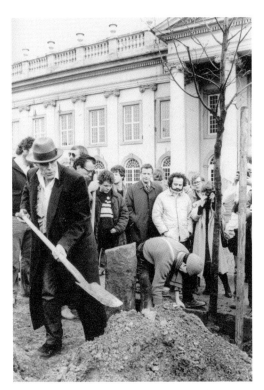

**8-8** 프리데리치아눔 미술관 앞에서 첫 번째 참나무를 심는 보이스, 1982.3.16, 《카셀 도큐멘타 7》(1982), 사진: Zschetzschingck

돌이 필요하다."[4]

보이스가 계획한 대로 참나무와 돌을 함께 심으려는 〈7000그루의 참나무〉는 《카셀 도큐멘타 7》(1982)의 야심찬 프로젝트로 진행되었다. '도시의 행정화 대신 도시의 산림화Stadtverwaldung statt Stadtverwaltung'라는 모토를 내걸고 산업화로 황폐해진 카셀의 도시 공간을 녹색의 자연 공간으로 바꾸고자 했으며, 이는 서구의 이분법적 사고에서 벗어나 인간과 자연의 조화로운 공생을 주창한 보이스의 생태학적 관점을 보여준다.[5]

1982년 3월 15일 도큐멘타의 본관인 프리데리치아눔 앞에는 60개의 현무암이 도착했고, 다음 날 보이스는 그중 한 개의 현무암을 가져다가 한 그루의 참나무와 함께 나란히 심었다.[8-8] 6월 중순까지 모두 7000개의 현무암이 운반되었고, 개막일인 6월 19일 프리데리치아눔 앞에는 7000개의 현무암이 거대한 쐐기모양의 삼각형 형태로 집적되었다.[8-9] 물론 이 돌산의 한쪽 모서리 정점에는 보이스가 심었던 첫 번째 참나무와 현무암이 서 있었다.[8-10]

이 돌산은 마치 한 점의 거대한 조각 작품처럼 보였다. 보이스는 100일 동안의 전시 기간과 미술관이라는 제한된 공간에서 벗어나 이

**8-9** 보이스, 〈7000그루의 참나무〉 현무암들, 1982.6, 《카셀 도큐멘타 7》(1982), 사진: Dieter Schwerdtle

**8-11** 가지가 훼손된 참나무들, 1986.5.31, 뒤셀도르프의 드레스덴 괴팅거 거리, 사진: Dieter Schwerdtle

**8-10** 첫 번째 참나무와 현무암들, 《카셀 도큐멘타 7》(1982), 사진: Dirk Schwarze

돌산을 '확장된 예술개념'으로 완성하려는 야심찬 계획을 세웠다. 누구든지 500마르크를 기부하면 보이스가 했던 것처럼 한 개의 현무암을 가져다가 카셀 시의 다른 장소에 한 그루의 참나무를 심을 수 있었다.[6] 500마르크에는 한 그루의 참나무와 한 개의 현무암, 운반비와 인건비가 포함되었다. 보이스와 자유국제대학의 회원들은 카셀에 합동 사무실을 열고, 기금 마련과 홍보, 거리 정비와 조경을 비롯한 세부사항을 시 당국과 협의하였다.

　　프로젝트가 진행되는 과정에는 많은 어려움이 따랐다. 카셀의 시민들 가운데 일부는 가을이 되면 참나무의 낙엽들로 인해 도시가 쓰레기장이 될 것을 우려했다. 누군가는 집적된 현무암 덩어리 위에 붉은색 페인트를 마구잡이로 뿌렸고, 누군가는 심어 놓은 참나무의 머리 부분을 제멋대로 잘라버렸다.[8-11] 그러나 무엇보다 가장 큰 문제는 바로 기금 마련이었다. 후원자로는 개인과 기업, 연구소 등이 다양하게 참여했으며, 뉴욕의 디아 미술재단Dia Art Foundation 역시 그 예에 해당한다. 그럼에도 재정적인 문제가 쉽게 해결되지 않자 보이스가 직접 기금 마련에 나섰다.

　　보이스는 뒤셀도르프의 고급 레스토랑 주인인 마트너H. Mattner 와 평소 잘 알고 지내는 사이였다. 마트너는 16세기 러시아 역사에서 공포정치의 끔찍한 인물로 기억되는 이반 4세의 황제관 모조품을 소유하고 있었는데, 그는 금과 진주를 비롯해 다양한 보석으로 제작된 이 황제관을 보이스에게 선사했다. 1982년 6월 30일 보이스는 권력과 지배, 약탈과 억압을 상징하는 이반 4세의 황제관을 녹여서 얻은 금으

**8-12** 보이스, 〈평화의 토끼〉, 1982, 엽서, 멀티플: 에디션 슈테크, 하이델베르크

**8-13** 보이스, 〈평화의 토끼〉, 1982, 주석 모형주조, 하인츠 홀트만 갤러리, 쾰른

**8-14** 일본의 니카 위스키 광고, 1985

로 〈평화의 토끼〉를 주조했으며,**8-12** 이 〈평화의 토끼〉는 《카셀 도큐멘타 7》이 열리는 동안 프리데리치아눔의 로비에 전시되었다.[7, ] **8-13**

　　전시가 끝나자 슈투트가르트의 미술품 수집가인 프뢸리히W. Fröhlich는 777,000마르크에 〈평화의 토끼〉를 구입하였고, 이 금액은 〈7000그루의 참나무〉 기금으로 사용되었다. 이로써 〈평화의 토끼〉는 권력에서 벗어나 평화를 상징하는 연금술적인 의미를 획득하게 되었으며, 현재는 슈투트가르트의 국립미술관에 소장되어 있다. 이외에도 보이스는 1985년 일본 TV에 출연해 니카Nikka 위스키를 선전했으며, 광고료로 받은 440,000마르크를 기금에 충당했다.**8-14**

　　이런 모든 노력에도 불구하고 보이스는 〈7000그루의 참나무〉가 마무리되는 것을 보지 못한 채 1986년 1월 23일 세상을 떠났고, 이 미완의 프로젝트는 《카셀 도큐멘타 8》(1987)의 개막일에 완결되었다.

1987년 6월 12일 보이스의 아들인 벤첼은 보이스가 심었던 첫 번째 나무 옆에 마지막 나무를 심었다. 카셀의 여러 지역에 분포된 참나무들은 세월의 흐름 속에 그 숫자는 조금 감소했지만 꼿꼿한 모습으로 성장하였다. 2012년 3월 16일 카셀 시는 30년이 된 〈7000그루의 참나무〉를 기념하면서 '요제프 보이스 거리'를 만들었다. 보이스의 말대로 〈7000그루의 참나무〉는 사회생태학적인 관점에서 '확장된 예술개념'을 성공적으로 입증한 '사회적 조각'이 되었다.[8-15]

그런데 보이스가 수많은 나무들과 돌들 가운데 하필이면 왜 참나무와 현무암을 선택했는지, 그 이유를 확인할 필요가 있다. 먼저 오랜 세월 수명을 유지하는 참나무는 한 종류의 나무가 아니라 참나무과에 속하는 여러 개의 종種을 일컫는다. 사실 〈7000그루의 참나무〉 프로젝트에는 참나무과의 나무들 외에 단풍나무와 은행나무도 일부 포함되었다.

참나무에 대한 보이스의 관심은 이런 식물학적 특성뿐 아니라 켈트족과 연관된 역사적 의미에서 찾을 수 있다. 라인강 하류의 클레베에서 태어난 보이스는 켈트족에게 남다른 의미를 부여했다. 켈트족은

**8-15** 30여 년의 세월이 지난 후의 참나무와 현무암, 2012.8.12, 뒤셀도르프의 하롤드 거리, 사진: Kürschner

**8-16** 요한 크리스티안 달, 〈겨울의 돌무덤〉, 1825, 캔버스에 유화, 75×106cm, 라이프치히 미술관

아일랜드로 이주하기 오래전인 기원전 7세기부터 라인강 하류에 살았으며, 이런 역사적 사실을 통해 보이스는 독일의 아리안족을 켈트족의 후손으로 여기며 켈트족의 신화와 전설에 큰 관심을 가졌다.

특히 참나무는 켈트족과 게르만족이 의식을 행하는 신성한 장소에 있었던 심판의 나무로 전해진다. "참나무는 집회 장소, 정신적인 문화의 장소, 사제를 위한 장소, 드루이덴Druiden을 위한 장소 혹은 영성靈性을 지닌 자"에게 필요한 것으로 보이스는 설명했는데,[8] 여기서 '드루이덴'은 켈트족에게 사제와 참나무를 동시에 의미한다. 그 밖에도 보이스에 의하면, "신성한 영성은 숲속의 의미 있는 장소, 아주 커다란 참나무가 근사한 바위와 어울리는 바로 그런 장소에 있었다."[9] 알려진 대로, 독일 낭만주의자들은 무한한 자연에서 신의 존재를 발견했으며, 영적인 요소를 간직한 나무와 바위는 독일 낭만주의 풍경화에서 자주 발견된다.[8-16]

그렇다면 역사적으로 신성한 의미의 참나무는 현무암과 어떤 관계에 있는가? 현무암은 고열 상태의 용암이 지표에서 냉각되는 과정에서 다양한 형태로 굳어진 화산암이며, 보통 흑색이나 회색을 띤 현무암은 단단한 기둥 꼴로 쪼개진다. 그런데 현무암에 대한 보이스의 관심역시 켈트족의 나라인 아일랜드와 연관된다. 그는 아일랜드를 대표하는 조이스의 문학세계로부터 큰 감동을 받았다.[8-17] 보이스는 자신의 이력서(1964)에서 조이스의 『피네간의 경야』(1939)를 언급했을 뿐 아니라,[1-1, 1-2] 조이스의 『율리시즈』(1922)에 관한 여섯 점의 드로

212

8-17 제임스 조이스(1882-1941), 연도 미상, 사진가 미상

잉(1958-1961)을 남겼다. 그런데 『율리시즈』에는 고립된 섬나라의 지리적 환경과 태고의 흔적을 간직한 화산 지역의 현무암이 묘사되어 있다. 특히 12장의 키클롭스 끝 부분에는 '거인의 제방에 있는 세 번째 현무암 봉우리'가 적혀 있고, 『피네간의 경야』에서는 핑갈Fingal의 무덤과 관련해 현무암과 제방이 등장한다.[10]

1970년대부터 1980년대 초반까지 보이스는 영국과 스코틀랜드, 아일랜드를 오가며 활동하였고, 이 기회를 통해 조이스의 고향과 그의 작품에 언급된 현무암을 접할 수 있었다. 1970년 스코틀랜드의 에든버러 미술대학에서는 보이스의 《전략Strategy》전이 열렸으며, 에든버러를 방문했던 그는 스코틀랜드의 서부 해안에 있는 스타파Staffa 섬을 찾아가고자 했다. 스타파 섬에는 전설로 전해지는 '핑갈의 동굴'이 있고, 그 안에는 단단한 기둥 형태의 현무암들이 장관을 이루고 있다. 독일 낭만주의 작곡가인 멘델스존Felix Mendelssohn-Bartholdy은 1829년 스코틀랜드를 여행한 후 그 유명한 〈핑갈의 동굴〉(1830)과 〈스코틀랜드 교향곡〉(1830-1842)을 작곡하였다. 그리고 보이스가 중요한 낭만주의 화가로 언급한 칼 구스타프 카루스Carl Gustav Carus 역시 1844년 스타파 섬을 여행한 후 핑갈의 동굴을 수채화(1844)로 그렸다.[8-18] 그러나 안타깝게도 궂은 날씨 탓에 스타파 섬을 방문하려던 보이스의 계획은

**8-18** 칼 구스타프 카루스,
〈핑갈의 동굴〉, 1844년 이후,
수채화, 27.8×31.1cm,
바젤미술관

**8-19** 조이스가 살았던 아일랜드의 샌디코브를 찾은 보이스, 1974, 사진: Caroline Tisdall

**8-20** 거인의 제방을 걷는 보이스, 1974, 아일랜드, 사진: Caroline Tisdall

**8-21** 카스파 다비드 프리드리히, 〈안개바다 위의 방랑자〉, 1818, 캔버스에 유화, 98×74cm, 쿤스트할레, 함부르크

취소되고 말았다.

1974년《아일랜드의 신비로운 사람을 위한 신비로운 블록》순회전을 위해 아일랜드를 방문했던 보이스는 조이스가 살았던 샌디코브Sandycove를 찾았고,[8-19] '거인의 제방'을 거닐었다. 사만여 개의 규칙적인 현무암 기둥으로 이루어진 '거인의 제방'은 육천만 년이라는 세월의 흐름을 간직한 아일랜드의 북쪽 끝 울스터Ulster 해안에 자리 잡고 있다. 당시 '거인의 제방'을 거닐었던 보이스의 모습은 영국의 큐레이터였던 캐롤라인 티스달Caroline Tisdall의 사진을 통해 전해지는데,[8-20] 사진 속의 보이스는 낭만주의 풍경화의 주인공처럼 보인다.[8-21]

그런데 "오래된 화산의 분화구에서 발견되듯이, 현무암 기둥은 분화구에서 특별한 방법으로 냉각되면서 전형적인 프리즘 형태의 소위 결정체로 된 형태를 보여준다"는 보이스의 설명처럼, 현무암은 그의 온기이론에서 따스한 무정형과 대립되는 차가운 결정체를 의미한다.[11] 이로써 수백 년간 생존할 참나무 옆에 수백 년 전 활동이 정지된 죽은 상태의 현무암을 나란히 심었던 보이스의 의도를 알게 된다. 즉,

**8-22** 보이스, 〈7000그루의 참나무〉 드로잉, 1982, 종이에 연필, 쉘린과 하이너 바스티안 갤러리, 베를린

215

참나무와 현무암은 삶과 죽음의 단절된 상태에 있는 게 아니라 온기와
양기가 교류하듯이 지속적인 순환의 과정 속에 유기적으로 공존하고
있으며, 이는 흙속에서 현무암이 나무뿌리와 연결되는 그의 드로잉에
서도 확인된다.[8-22]

　　보이스에 의하면, "식물들 아래에 존재하는 광물의 세계를 의식
하는 것은 매우 중요했다. 왜냐하면 식물은 대지에 뿌리를 내리고 있으
며, 대지는 실제 돌로 이루어진 마티에르이기 때문이다. 또한 현무암이
소멸해가는 순간 현무암은 매우 풍요로운 대지로 변화하기 때문이다."[12]
흥미롭게도 보이스의 이런 생각은 "일반적으로 물이 투과되지 않는 모
래와 돌에는 영양분이 없는 것으로 알려져 있다. 그러나 자세히 관찰해
보면 모래와 돌들은 성장을 촉진시키는 매우 중요한 역할을 한다."는 슈
타이너의 의견과도 일치한다.[13]

　　　　슈타이너와 보이스의 생각을 정리하면, 마치 죽은 듯 얼어붙은

현무암은 다시 광물의 미네랄이 되어 살아 있는 참나무의 뿌리에 영양을 공급하며 생태계의 순환에 기여한다. 이로써 7000그루의 참나무는 7000개의 현무암과 더불어 지속적으로 움직이며 성장하는 따스한 조각이 되었다.[8-23]

## 20세기의 종말

보이스는 생애 말기에 〈20세기의 종말Das Ende des 20. Jahrhunderts〉(1983-1985)이라는 의미심장한 제목의 작품을 완성하였다. 거대한 현무암 덩어리들로 이루어진 이 작품은 현재 동일한 제목의 네 가지 버전으로 존재하는데, 성립 연도와 양적인 규모에서 각기 차이를 보인다. 자세히 언급하면, 뮌헨 현대미술관Neue Pinakothek의 44개 현무암(1983),[8-24] 베를린 함부르크역 현대미술관의 21개 현무암(1983),[8-25] 뒤셀도르프 노르트라인 베스트팔렌 미술관의 5개 현무암(1983), 런던 테이트 모던의 31개 현무암(1985)이 해당된다.[14]

　　물론 이 작품들은 각기 다른 과정을 통해 현재의 소장처에 이르고 있다. 이 가운데 뮌헨과 베를린의 경우를 설명하면, 1983년 보이스는 65개의 현무암을 한 개의 실내 공간에 설치하는 작업을 계획했지만, 거대한 규모의 돌들을 한 공간에 배열하는 일은 쉽지 않았다. 그 결과 두 개의 버전이 성립되는데, 44개의 현무암은 1983년 뒤셀도르프 슈멜라 갤러리에 최초로 등장했고, 1984년에는 뮌헨 예술의 전당으로 자리를 옮겼으며, 2002년부터 오늘날까지 뮌헨 현대미술관에 상설 전시되고 있다. 나머지 21개의 현무암은 1983년 뒤셀도르프 현대미술관에

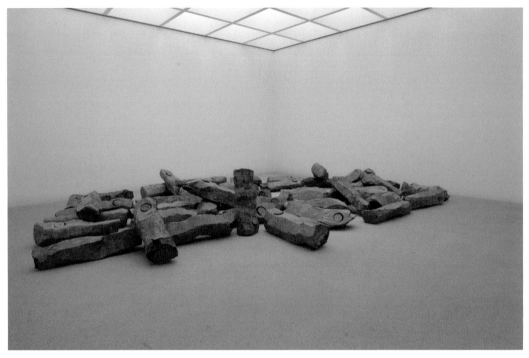

**8-24** 보이스, 〈20세기의 종말〉, 1983, 점토와 펠트가 부착된 44개의 현무암들, 각 48×150×48cm, 현대미술관, 뮌헨

**8-25** 보이스, 〈20세기의 종말〉, 1983,
함부르크역 현대미술관, 베를린, 사진: Velvet

**8-26** 프릴렌도르프의 석공장에서 작업하는
보이스, 1983, 사진: Arnold Hofmann

처음으로 모습을 보였고, 현재는 베를린 함부르크역 현대미술관에 소장되어 있다.[15]

　　네 개의 버전들 가운데 뮌헨의 〈20세기의 종말〉은 양적으로 가장 압도적일 뿐 아니라, 보이스가 두 번이나 직접 설치에 참여했다는 점에서 중요한 의미를 지닌다.[8-24] 이 작업을 살펴보면, 44개의 거대하고 불규칙한 형태의 현무암들은 왼쪽으로 쏠린 중심을 향해 방사선 형태로 자리를 잡고 있으며, 거칠고 불규칙한 현무암의 표면은 화산암의 흔적을 그대로 보여준다. 그런데 자세히 보면, 각각의 현무암 상부에는 원형의 현무암이 마치 마개처럼 부착되어 있다. 다시 말해, 보이스는 현무암 덩어리를 그대로 사용한 게 아니라 현무암의 몸체 상부에서 화분 모양의 원추형을 잘라내고, 이것을 축축한 점토와 펠트로 감싼 후 도려낸 부분에 다시 부착하였다.[8-26]

　　이런 독특함으로 인해 〈20세기의 종말〉은 연구가들의 관심을 모았으며, 무엇보다 의미심장한 제목과 관련해 두 가지의 상이한 의견이 제시되었다. 한편의 종말론적 관점은 환경 파괴와 인간성의 상실을 언급하고 있으며, 다른 한편의 낙관론적 관점은 인간과 자연을 치유하는 회복의 가능성을 발견하고 있다.[16] 그런데 정작 보이스 자신은 후자의 입장에서 다음과 같이 말하고 있다. "이것(20세기의 종말)은 새로운 세상의 각인이 새겨진 낡은 세상을 의미합니다. 마치 석기시대의 식물처럼 생겨난 이 마개를 보십시오. 나는 현무암 덩어리에서 정성 들여 원추형의 마개를 파내었고, 이 마개가 아프지 않고 따스함을 유지하도록 펠트와 점토로 감싼 후 깊숙이 파여진 원래의 자리에 삽입하였습니다. 한

**8-27** 보이스, 〈무제〉, 1982, 노트에 연필, 21×15cm, 개인소장

때 지구 내부에서 분출한 현무암은 그대로 응고되었지만, 이 얼어붙은 돌덩어리 안에는 무언가 살아 움직이고 솟구치고 있습니다."[17]

　　보이스가 낡은 세상과 새로운 세상, 정적인 응고와 동적인 분출을 동시에 언급한 것처럼, 현무암에는 종말과 시작, 죽음과 생명의 대립된 성향이 존재한다. 이와 관련해 1982년 9월 보이스가 남긴 스케치를 살펴보면, 매우 흥미로운 점이 발견된다.[8-27] 노트의 한 면에는 커다란 수직 형태의 현무암, 구멍에 끼워진 화분 모양의 기둥 형태들, 그리고 다른 한 면에는 'Symphytum'이라는 단어, 끝이 날카로운 형태, 또다시 화분 모양이 그려져 있다.

**8-28** 보이스, 1982년 가을, 동베를린,
사진: Klaus Staeck

여기서 'Symphytum'이라는 단어는 '연골결합'을 의미하며, 과거에는 부러진 뼈의 성장을 촉진시키는 약용식물로 사용되었다.[18] 그런데 흥미롭게도 1982년 가을 치통으로 고생했던 보이스는 동일한 연고를 상처에 바른 후 오른쪽 뺨에 붕대를 붙이고 다녔으며, 이는 당시의 사진을 통해 확인된다.[19] **8-28** 결국 스케치의 날카로운 형태는 보이스가 겪었던 치통의 경험에 기인하며, 그는 유사한 치료법을 현무암에 적용한 것이다. 마치 상한 치아에 봉을 박고 연고를 바르듯이 죽은 상태의 현무암은 점토와 펠트를 통해 다시 생명을 얻게 되고, 점토와 펠트는 '연골결합'의 약용식물처럼 치료제의 역할을 한다. 주지하듯이 펠트는 보이스에게 온기와 생명을 의미하며, 슈타이너에 의하면 "모든 점토는 실제로 땅속에 존재하는 우주의 힘을 아래에서 위로 끌어올리는 촉진제의 역할을 한다."[20]

〈7000그루의 참나무〉에서 흙 속의 현무암이 참나무의 뿌리에 영양을 공급하듯이, 〈20세기의 종말〉에서 점토와 펠트는 죽은 듯이 굳어 버린 현무암에 다시 생명을 부여한다. 이렇게 〈20세기의 종말〉은 세기말의 위기를 일깨우는 경고의 제목과 더불어 궁극적으론 '무언가 움직이고 솟구치고' 있다는 보이스의 말처럼, 새롭게 소생하는 희망의 메시지를 전한다.

**8-29** 보이스, 〈20세기의 종말〉, 1983, 슈멜라 갤러리, 뒤셀도르프

한편, 현재 뮌헨에 소장된 〈20세기의 종말〉은 1983년 5월 27일 뒤셀도르프 슈멜라 갤러리의 지하 공간에 처음으로 등장했다. 당시의 관객들은 방수 처리된 램프를 들고 계단을 통해 지하로 내려갔으며, 한눈에 전시 공간을 내려다볼 수 있었다.**8-29** 어두운 지하 공간의 바닥에는 44개의 현무암들이 일렬로 나란히 놓여 있었고, 각각의 현무암 상부에는 역시 점토와 펠트로 감싼 원형의 마개가 부착되어 있었다. 당시 보이스는 갤러리 측에 특별히 부탁했는데, 그건 규칙적으로 점토에 수분을 공급하는 일이었다.[21]

슈멜라 갤러리에서의 전시가 끝난 후 뮌헨의 미술협회는 〈20세기의 종말〉을 구입하는 데 의견을 모았고, 예술의 전당을 소장미술관으로 결정하였다. 1984년 2월 보이스는 예술의 전당에 있는 여러 공간들 가운데 한 전시장을 택했는데, 그건 슈멜라 갤러리의 어두운 지하 공간과는 대조적으로 빛을 많이 흡수하는 2층 남쪽 회랑의 마지막 공

간이었다.[8-30] 설치에 앞서 보이스는 뒤셀도르프에서 운반해 온 현무암 몸체에서 원추형의 마개를 떼어냈다. 그리곤 원추형 마개뿐 아니라 몸체의 떼어낸 부분에 점토를 붙인 후 다시 원추형 마개를 몸체에 끼워 넣었다. 시간이 흐르면서 원추형 마개는 건조해지고 몸체와 마개 사이에 작은 틈들이 생겨났기 때문이다.

그 다음으로 보이스는 슈멜라 갤러리에서의 수평적인 배열 대신에 새로운 구성 방식을 택했다. 전경의 현무암들은 서로 밀집한 상태를, 후경의 현무암들은 느슨한 여백을 유지하도록 했으며, 어떤 돌들은 서 있고, 어떤 돌들은 서로 기대어 맞물리는 상태로 배열하였다. 전시장 입구의 양편에는 분리대가 놓여 있었고, 관람자는 중앙의 열린 공간을 통해서만 작품을 바라볼 수 있었다.[8-30] 보이스 역시 관람자의 다양한 시점을 유도하는 개방된 공간을 포기한다는 점에서 아쉬움을 표현했다.[22] 그러나 중앙의 열려진 공간을 통해 작품을 바라보는 관람자는 단축된 시점으로 인해 뒤쪽의 여백과 무관하게 서로 뒤엉켜 있는 현무암 덩어리의 거대한 힘을 느낄 수 있었다.[8-31] 이와 비슷한 분위기는 카스파 다비드 프리드리히Caspar David Friedrich의 〈얼음바

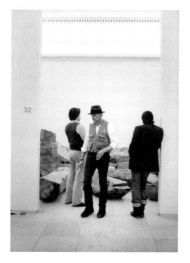

**8-30** 설치작업 중인 보이스, 뮌헨
예술의 전당, 1984.2,
사진: Gottfried Schneider

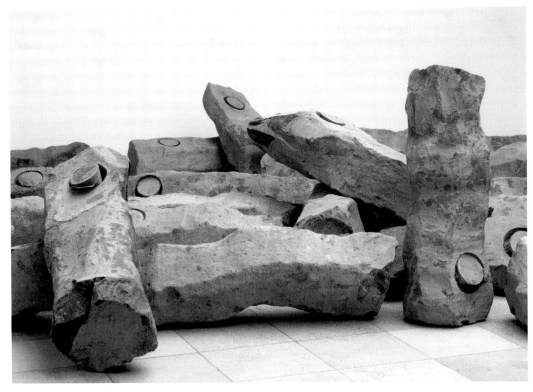

**8-31** 보이스, 〈20세기의 종말〉, 1983, 예술의 전당, 뮌헨

**8-32** 카스파 다비드 프리드리히,
〈얼음바다〉, 1823-1824,
캔버스에 유화, 126.9×
96.7cm, 쿤스트할레, 함부르크

다〉(1823/1824)**8-32**에서 발견되는데, 보이스 역시 '예술의 전당 안에서 돌로 된 해안에 부딪히는 바다'를 언급하였다.[23]

보이스의 설치작업에 주목해보면, 관람자의 경험을 신중히 고려했다는 사실을 확인하게 된다. 그 당시 관람자는 80미터로 이어지는 예술의 전당 2층 남쪽 회랑의 끝에 도착한 후 동쪽 전시장, 즉 양쪽 분리대를 사이에 둔 중앙의 열린 공간을 통해 자신을 향해 밀집해 있는 현무암 덩어리들의 막강한 힘을 드라마틱하게 경험할 수 있었다. 다시 말해 〈20세기의 종말〉이라는 제목처럼 긴 회랑의 마지막 방에서 거대한 힘으로 압도하는 현무암 덩어리들의 무리를 바라보며 그 의미를 되새길 수 있었다.

뮌헨의 현대미술관은 현대미술의 메카로 거듭나고자 2002년 9월에 새롭게 문을 열었고, 개관에 앞서 〈20세기의 종말〉을 소장하려는 끈질긴 노력을 시도했다. 결국 뮌헨 미술계의 다양한 토론과 논의를 거쳐 〈20세기의 종말〉은 2002년 1월 예술의 전당에서 현대미술관으로 자리를 옮기게 되었다. 물론 작품의 이전과 함께 제기된 가장 큰 문제는 생전의 작가가 직접 설치했던 작품의 원본성이 사라진다는 점이었다. 만일 보이스가 생존했다면, 그는 달라진 공간의 조건을 고려하여

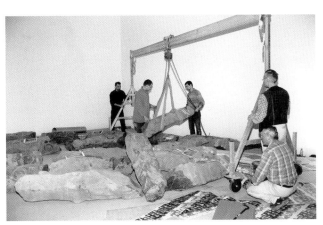

**8-33** 뮌헨 현대미술관의
설치작업, 2002.1,
사진: Sibylle Forster

새로운 설치작업을 시도했을 것이다. 그러나 작가의 사후에 할 수 있는 최선의 방안은 가능한 한 이전과 동일한 상태를 유지하는 일뿐이다. 결국 원래의 상태를 최대한 그대로 유지하기 위해 현무암들 사이의 간격을 정확히 측정하고, 운반에 필요한 최신 기계장비는 모두 동원되었다.[24, 8-33]

　　　그럼에도 불구하고 현대미술관 2층의 새로운 전시 공간은 이전과 확연히 구분되는 차이점을 보여준다.[8-24, 8-31] 우선 현무암의 유기적인 속성은 흰색 벽과 격자형 천장, 차갑고 광택 없는 인조석 바닥과 그다지 어울려 보이지 않는다. 그리고 '예술의 전당 안에서 돌로 된 해안에 부딪히는 바다'의 분위기는 감소했지만, 보이스의 원래 의도대로 관람자는 넓어진 전시공간에서 돌들의 주변을 거닐며 다양한 시점을 경험할 수 있게 되었다.[8-34] 하지만 시간이 흐르면서 원추형 마개를 감싼 펠트는 좀먹어 점차 그 흔적이 사라졌고, 수분이 제거된 점토 역시 마르고 뒤틀린 상태가 되었다.[25, 8-35] 보이스가 그토록 중요시했던 따스한 펠트와 축축한 점토의 속성이 사라진 것이다. 그 결과 재료의 유기적인 속성을 감각적으로 느끼고 그 의미를 추론할 수 있는 경험의 폭은 크게 축소되었다. 이는 〈20세기의 종말〉뿐 아니라 보이스의 많은 작품들이 안고 있는 적지 않은 문제로 지적된다. 하지만 이런 아쉬움에도 불구하고, 〈20세기의 종말〉은 여전히 희망의 메시지를 전하고 있다.

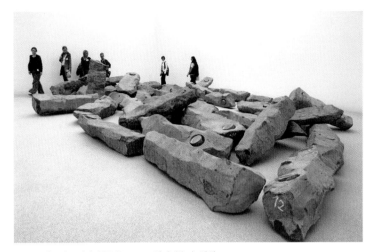

**8-34** 보이스, 〈20세기의 종말〉, 1983, 현대미술관, 뮌헨

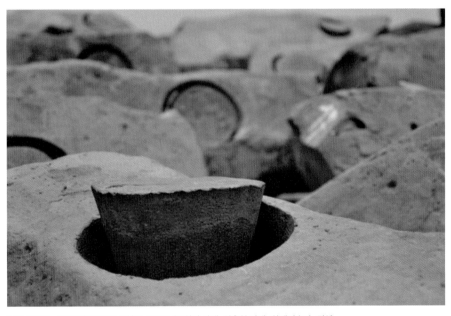

**8-35** 보이스, 〈20세기의 종말〉 부분도, 2012년 9월의 상태, 원추형 마개, 현대미술관, 뮌헨

# 9     미술사의 문맥

"예술작품은 거대한 수수께끼와 같다. 하지만 결국 사람이 답이다. 우리는 모든 전통과 현대의
종말을 표시하는 문턱에 와 있다. 이제 과거의 원칙에서 벗어나 새롭게 태어난 아이처럼 다 함께
사회적인 예술개념을 발전시켜 나갈 것이다."[1]

## 20세기 후반의 유럽 미술

20세기의 대가들 가운데는 특정 양식이나 그룹에 속하지 않고 독자적
인 행보를 감행한 작가들이 적지 않다. 보이스 역시 이들 가운데 한 사
람으로 간주된다. 하지만 다양한 방식과 양상으로 전개된 그의 작업을
미술사적 문맥에서 정확히 자리매김하기란 쉽지 않다. 그럼에도 모든
예술작품은 그 시대의 산물이라는 절대명제가 보이스를 비껴가는 건
아니다. 대가의 반열에 오른 대부분의 20세기 미술가들처럼 보이스도
자기 시대의 감각과 성향을 예리하게 읽어냈으며, 제도권의 전시와 미
술시장을 십분 활용하였다. 그는 상파울로와 베니스 비엔날레, 카셀 도
큐멘타 같은 국제적인 대형 전시뿐 아니라 구겐하임을 비롯한 유명 미
술관의 개인전을 통해 명성을 확보했다. 예컨대 40대 초반부터 생애
말기까지 카셀 도큐멘타에 다섯 번 연속으로 참여하는 영광을 누렸으

며, 이는 그가 평생 독일의 대표 작가로 조명받았다는 사실을 의미한다. 보이스가 활동했던 20세기 후반의 유럽 미술, 특히 카셀 도큐멘타와 관련해 그의 작업을 개괄해보면, 미술사적 문맥에서 차지하는 그의 위치가 좀 더 분명해질 것이다.

2차 세계대전 이후의 유럽 미술은 자본주의의 튼튼한 구조에 힘입은 미국과는 다른 양상으로 전개되었다. 대표적인 예로 전후의 미국 미술을 대표하는 추상표현주의와 그에 대응하는 전후 유럽의 앵포르멜Informel을 비교할 수 있다. 클레멘트 그린버그Clement Greenberg의 모더니즘 이론으로 무장된 추상표현주의가 상업 화랑과 공공미술관의 힘을 얻고 힘찬 행진을 계속했다면, 파리를 중심으로 전개된 앵포르멜의 힘은 미약했으며, 북유럽의 코브라Kobra 그룹 역시 세 차례의 전시회를 가진 후 단명하였다.

전후 유럽 미술의 이런 열악한 상황에 대해 가장 큰 책임을 느껴야 했던 나라는 바로 독일이다. 1933년 권력을 장악한 히틀러와 나치는 《퇴폐미술》(1937)[9-1] 전시회를 계기로 현대미술에 대한 무자비한 탄압을 감행했기 때문이다. 물론 역사에 '만일'은 없지만, 그럼에도 나치 독일이 존재하지 않고 2차 대전이 일어나지 않았더라면, 유럽의 실험적인 미술은 20세기 후반에도 더욱 다양한 양상으로 발전하고 그 주

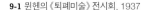
9-1 뮌헨의 《퇴폐미술》 전시회, 1937

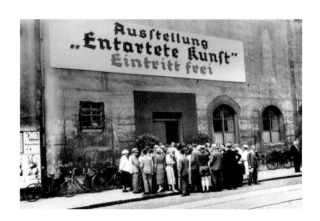

**9-2** 아놀드 보데(1900-1977)의
100회 생일 기념 독일 우표,
2000
**9-3** 《카셀 도큐멘타 13》,
2012.9.14, 사진: Christos
Vittoratos

도권을 미국에 빼앗기지도 않았을 것이다.

이런 상황에서 1955년 서독의 산업도시인 카셀에서는 국제적 전시회인 카셀 도큐멘타가 처음으로 개최되었다. 창립자는 미술가와 교사로 활동했던 아놀드 보데Arnold Bode였으며,**9-2** 그는 《카셀 도큐멘타 4》(1968)까지 연속해서 도큐멘타를 기획했다. 《카셀 도큐멘타 1》 (1955)부터 《카셀 도큐멘타 5》(1972)까지는 4년마다 한 번씩, 그리고 《카셀 도큐멘타 6》(1977)부터 현재까지는 5년마다 한 번씩 100일 동안 개최되고 있다.**9-3** 역량 있는 동시대 작가를 발굴하는 카셀 도큐멘타는 오늘날 베니스 비엔날레, 뮌스터 조각전과 함께 유럽의 권위 있는 국제 전으로 확고한 자리를 잡았다.[2]

첫 번째의 《카셀 도큐멘타 1》은 나치시대의 과오를 반성하며 나 치가 탄압했던 퇴폐미술을 집중적으로 조명했다. 따라서 독일표현주

**9-4** 잭슨 폴록의 전시장, 《카셀 도큐멘타 2》(1959)

**9-5** 이브 클랭, 〈빈 공간〉, 1958, 이리스 클레르 갤러리, 파리

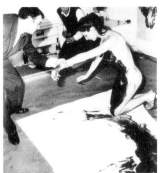

**9-6** 이브 클랭, 〈인체 측정〉, 1960.3.9, 국제 현대미술 갤러리, 파리

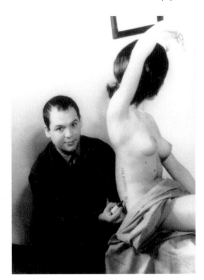

**9-7** 피에로 만초니, 〈살아 있는 조각〉, 1961

**9-8** 한스 아르망, 〈주전자들〉, 1961, 유리관 안의 에나멜 주전자들, 83×142×42cm, 루드비히 컬렉션, 쾰른

의를 대표하는 다리파와 청기사 그룹의 그림들, 추상화들이 대거 전시되었다.《카셀 도큐멘타 2》(1959)에는 잭슨 폴록을 비롯한 미국 추상표현주의 화가들의 거대한 캔버스가 등장했으며,[9-4] 유럽의 앵포르멜과 코브라 그룹의 작가들도 참여했다. 이처럼 전후의 유럽 화단을 지배한 것은 바로 추상화였다. 무엇보다 미국과 소련을 사이에 둔 냉전 체제에서 미국 추상표현주의는 자유의 의미를 획득하였고, 그런 점에서 유럽 추상의 선구자들인 칸딘스키와 몬드리안의 그림들은 과거형에도 불구하고 도큐멘타에 자주 등장했다.

　　1960년을 전후로 하여 유럽 미술계에서는 새로운 움직임이 일어나기 시작했다. 프랑스의 이브 클랭Yves Klein은 1958년 4월 28일 파리의 이리스 클레르Iris Clert 갤러리에서 실제로 텅 비어 있는 〈빈 공간 Le Vide〉(1958)[9-5]을 비물질적이고 비가시적인 '회화적 감수성의 구역'으로 선언하였다. 그리고 그의 〈인체측정〉(1960)[9-6]에서는 오케스트라의 연주와 함께 누드모델의 몸이 마치 살아 있는 붓처럼 사용되었다. 이탈리아의 피에로 만초니Piero Manzoni는 1961년 사람들의 몸에 직접 서명을 하는 〈살아 있는 조각〉[9-7]을 만들었고, 본인의 대변을 깡통에 담아 같은 무게의 금 값으로 판매하였다.

　　유럽에서는 이처럼 어떤 주저함도 없이 독특한 아이디어로 혼자만의 작업을 시도한 작가들이 눈에 띄는데, 보이스의 독자적인 예술 행보 역시 이런 개념미술의 성향과 그 맥락을 같이한다. 특히 클랭과 만초니의 생각과 행동은 매우 기발했지만, 갑작스런 죽음으로 인해 그들의 다양한 프로젝트는 실현되지 못했다. 클랭은 1962년, 만초니는

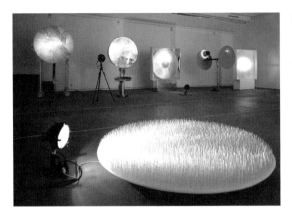

1963년에 요절했으며, 그 무렵 보이스는 세간에 알려지기 시작했다.

1960년 프랑스의 비평가인 피에르 레스타니Pierre Restany는 '누보 레알리슴'을 선언하면서 대량으로 생산되고 소비되는 산업사회의 현실을 새롭게 인식하고자 했다. 일상용품과 산업용 폐품, 음식 찌꺼기를 작품으로 제시한 누보 레알리슴은 미국의 네오다다 혹은 팝아트와 비교되곤 하는데, 미국의 팝아트와 달리 현실에 대한 비판적 시각을 담고 있다.[9-8]

1960년경 독일의 뒤셀도르프와 쾰른은 전위적인 예술운동의 중심지가 되었다. 1957년 피에네와 하인츠 마크Heinz Mack는 뒤셀도르프에서 '제로Zero'그룹을 결성하였다. 이들은 과거의 어떤 양식이나 사조에도 얽매이지 않는 제로의 순간에서 새롭게 출발하고자 했으며, 움직이는 빛의 예술을 통해 제로의 의미를 추구했다.[9-9] 보이스의 이력서(1964)에 피에네의 이름이 적혀 있듯이,[1-1, 1-2] 그는 같은 지역에서 활

동했던 '제로 그룹'에 관해 잘 알고 있었다. 또한 쾰른에서는 음악에서 출발한 파격적인 행위들이 진행되었고, 케이지와 백남준, 브레히트와 몬트 영을 비롯한 다양한 분야의 예술가들이 한 몫을 했다. 이렇게 1960년대 유럽 미술이 새롭고 다양한 양상으로 전개되는 동안 보이스 작업은 크게 두 가지로 요약된다. 그는 온기이론을 적용한 펠트와 지방을 사용했으며, 다른 한편으론 플럭서스 행위로 활동 범위를 넓혀갔다.

《카셀 도큐멘타 3》(1964)에는 미국의 제스퍼 존스Jasper Johns와 로버트 라우센버그Robert Rauschenberg, '제로'그룹과 앵포르멜 작가들, 말년의 뒤샹, 저 세상 사람이 된 클랭의 작품들이 전시되었다. 보이스는 평생 처음으로《카셀 도큐멘타 3》에 참여했으며, 온기이론의 유기적인 과정을 다룬 〈여왕벌〉(1952) 연작[2-9-11]과 〈SâFG-SâUG〉(1953-1958)[2-14]을 선보였다.

이탈리아 비평가인 제르마노 첼란트Germano Celant는 1967년 9월 제노바에서 전시를 기획하며 '아르테 포베라'라는 용어를 사용했다. 이 '가난한 미술'의 작가들은 흙과 돌, 신문지와 석탄 같은 보잘 것 없는 재료를 사용하여 자연의 순환과 에너지, 근원으로의 회귀를 강조했으며, 보이스처럼 물질의 본성과 생명체의 유기적인 순환구조를 탐

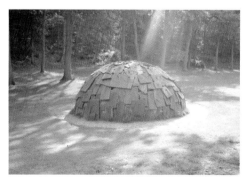

9-10 마리오 메르츠, 〈이글루〉, 1982, 크뢸러 뮐러 국립미술관, 오텔로, 사진: Paul Downey
9-11 《카셀 도큐멘타 4》(1968), 프리데리치아눔 건물의 2층 전시장

235

구했다. 마리오 메르츠Mario Merz의 둥근 집 〈이글루〉[9-10]와 보이스의 관심거리인 '유라시아'는 유목민들의 원시문화를 상기시키는 공통점을 보여준다.

《카셀 도큐멘타 4》(1968)는 학생운동의 혼란한 분위기 속에 개최되었다. 그러나 이런 시대적 상황과 무관하게 미국 미술이 가장 큰 비중을 차지했으며, 미국의 팝아트와 미니멀리즘, 유럽의 누보 레알리슴, 옵아트와 키네틱 아트가 광범위하게 소개되었다.[9-11] 이는 젊은 독일 작가들의 거센 반발과 항의를 불러일으켰으며, 볼프 보스텔Wolf Vos-tell과 임멘도르프는 개막일의 일부 행사를 무산시키고자 했다.[3, 9-12] 그 결과 네 차례에 걸쳐 도큐멘타를 기획했던 보데는 기획자의 자리에서 물러나게 되었다. 《카셀 도큐멘타 4》에서 보이스는 '공간조각Raumplas-tik'이라는 제목으로 그의 주재료인 납과 펠트를 설치하였다.[9-13]

《카셀 도큐멘타 5》(1972)는 새로운 기획자로 하랄트 제만Harald Szeemann을 추대하였다.[9-14] 스위스 비평가였던 제만은 1969년 베른 미술관Kunsthalle에서 《태도가 형식이 될 때When Attitudes become Form》전을 기획했으며, 이 전시의 부제인 '작업-개념-과정-상황-정보Werke-Konzepte-Prozesse-Situationen-Information'는 역시 개념과 과정을 중요시

9-12

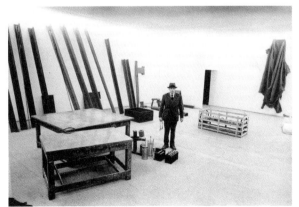

9-13

한 보이스의 작업과 일맥상통한다.[9-25] 20세기 후반 유럽 화단의 중요한 사건으로 기억되는 이 전시에서는 후기미니멀리즘, 설치와 대지 미술, 환경과 해프닝의 새로운 미술 형식이 소개되었다.

제만은 《카셀 도큐멘타 5》(1972)를 통해 관객들이 100일 동안 작품을 관람하는 게 아니라 100일 동안의 사건을 경험하도록 하는 데 초점을 맞추었다.[9-15] 따라서 레베카 호른Rebecca Horn과 제임스 리 바이어스James Lee Byars 등의 화려한 퍼포먼스가 이루어졌고, 비엔나 행동주의자인 헤르만 니치Hermann Nitsch와 귄터 브루스Günter Brus는 신체의 고통과 폭력, 음란한 욕망을 표출했으며, 그 밖에도 다양한 성향의 개념미술이 소개되었다.

제만은 무엇보다 기존에 간과되었던 현실 참여적인 미술을 추진하고자 했는데, 이에 가장 적합한 작가는 보이스였다. 보이스는 '국민투표를 통한 직접민주주의 단체' 사무실을 열고 100일 동안 관객들에게 민주주의에 관해 열변을 토했으며, 마지막 날인 10월 8일에는 프리데리치아눔 건물에서 권투시합을 했다.[9-16] 상대 선수는 카셀의 미술 학도였던 크리스티안 뫼부스A.D. Christian-Moebuss였으며, 심판은 보이스의 제자였던 아나톨 헤르츠펠트Anatol Herzfeld가 맡았다. 이 시합을

9-14

9-15

9-12 '보데 교수님, 눈 먼 우리들은 이 아름다운 전시회를 고맙게 생각합니다', 《카셀 도큐멘타 4》(1968)에 항의하는 독일의 젊은 작가들
9-13 보이스와 그의 〈공간조각〉, 《카셀 도큐멘타 4》(1968)의 개막일, 사진: Abisag Tüllmann
9-14 하랄드 제만, 《카셀 도큐멘타 5》(1972), 사진: Eberth Kassel
9-15 프리드리치아눔 건물 앞 광장, 《카셀 도큐멘타 5》(1972), 사진: Renate Lehning

237

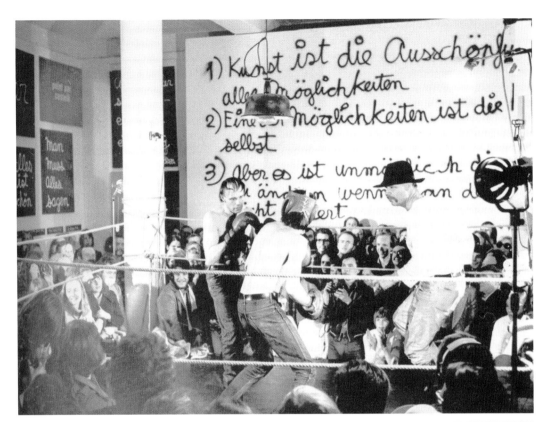

9-16 보이스, 직접민주주의를
위한 권투시합,《카셀 도큐멘타 5》의
마지막 날(1972.10.8),
사진: Harald Seringhaus
9-17 사회주의 리얼리즘 전시
장면,《카셀 도큐멘타 6》(1977),
사진: Ingrid Fingerling
9-18 보이스,《카셀 도큐멘타 6》
(1977)의 자유국제대학 세미나,
사진: Peter Schata

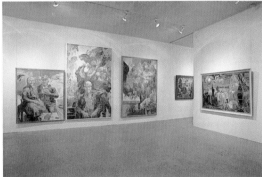

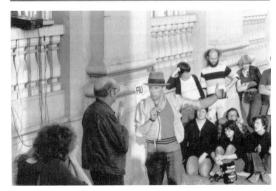

통해 보이스는 정치적 투쟁에 대한 자신의 의지를 과시했고, 3회전에서 판정승을 거두며《카셀 도큐멘타 5》의 마지막 사건을 마무리했다. 이처럼 보이스의 '사회적 조각'은 개념미술이 주도적인 성향으로 부각된 1970년대에《카셀 도큐멘타 5》를 계기로 승승장구했던 것이다.

만프레드 슈네켄부르거Manfred Schneckenburger가 기획했던《카셀 도큐멘타 6》(1977)에서는 다양한 매체가 등장하고, 사진과 영화가 큰 비중을 차지했다. 동독의 사회주의 리얼리즘 작가들이 참여했으며,[9-17] 월터 드 마리아Walter De Maria의 대지미술, 리처드 세라Richard Serra의 미니멀리즘 작품들이 소개되었다. 보이스는 이번에도 사무실을 열고 '자유국제대학'을 선전했으며,[9-18] 그 과제와 기능을 구체적으로 보여주는 〈꿀펌프 작업장〉을 설치하였다.[5-25]

보이스가 생애 마지막으로 참여했던《카셀 도큐멘타 7》(1982)은 회화에 집중했다.[9-19] 기획자였던 루디 푹스Rudi Fuchs는 바젤리츠와 임멘도르프, 산드로 키아Sandro Chia 와 장 미셸 바스키아Jean-Michel Basquiat의 그림들을 소개했으며, 미국과 유럽의 미니멀리즘과 개념미술 작가들도 참여하였다. 그러나《카셀 도큐멘타 7》의 가장 큰 화제 거리는 단연 보이스의 〈7000그루의 참나무〉였다.[9-20] 도큐멘타의 역사상 가장 많은 인력과 재정이 투입된 대형 프로젝트였기 때문이다.

도큐멘타 외에도 보이스는 대규모의 국제전에 참여하는 영광을 여러 차례 누렸다.《베니스 비엔날레 37》(1976)의 〈전차정류장〉(1961-1976)과《베니스 비엔날레 39》(1980)의 〈자본 공간〉(1970-1977)[6-18]은 기존 행위의 부산물들을 집대성한 설치작업으로 완성되었다.[4] 1979년

말 뉴욕의 구겐하임 미술관에서는《요제프 보이스》회고전이 개최되었다. 1982년 베를린에서는 포스트모더니즘의 분수령이 된《시대정신 Zeitgeist》전이 열렸고, 보이스는 마틴 그로피우스 건물의 중앙 홀을 마치 자신의 작업실처럼 활용해 거대한 규모의 〈사슴기념비〉(1948)**9-21**를 설치했다.

이와 같이 생전의 보이스는 미술관과 전시, 미술시장이라는 제도권의 혜택을 크게 누렸다. 어찌 보면 본인 스스로가 그토록 비판했던 자본주의 제도를 잘 이용한 셈인데, 왠지 그의 아방가르드적 이미지와는 어긋나 보인다. 주지하듯이, 아방가르드가 인습적인 권위와 전통에 도전하는 급진적 성향을 의미한다면, 사회개혁을 주창한 보이스와 그의 '사회적 조각'은 누가 보아도 아방가르드적이다. 그러나 소위 혁신적이라는 그의 작품들은 별 어려움 없이 권력의 제도권에 들어가는 아이러니를 보여준다. 페터 뷔르거Peter Bürger의 『아방가르드의 이론』 (1974)은 자본주의 사회에서 제도에 편입된 모더니즘과 이를 공격하는 아방가르드의 대립된 관계를 지적하고 있다.[5] 물론 대부분의 모더니즘 대가들에게 해당되는 이야기지만, 뷔르거의 지적은 보이스에게 적용되지 않는다. 보이스의 작품세계는 아방가르드적이지만, 미술가로서의 보이스 생애는 아방가르드의 저항정신과 무관해 보인다.

보이스가 활동했던 전후 유럽에서는 앵포르멜과 누보 레알리슴, 아르테 포베라, 신표현주의와 트랜스아방가르드Trans-Avant-Garde, 개념미술과 대지미술, 과정미술과 환경미술, 신체미술과 행위예술이 전개되었다. 다시 말해 장르를 구분하는 경계가 사라지고, 재료와 형

9-19

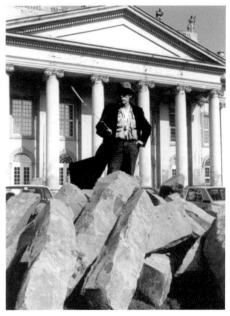

9-20

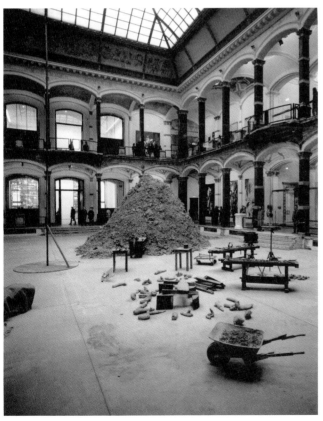

9-21

9-19 신표현주의 그림들과
조나단 보로프스키의
〈망치를 두드리는 사람들〉,
《카셀 도큐멘타 7》(1982)
9-20 보이스, 7000그루의 참나무,
《카셀 도큐멘타 7》(1982),
사진: Dieter Schwerdtle
9-21 보이스, 〈사슴기념비〉,
1948-1982, 《시대정신》(1982)
전시회, 마틴 그로피우스 건물,
베를린

9-22 《요제프 보이스》, 1982,
현대미술센터, 오슬로,
사진: Tore H. Röyneland

식, 실행 방식이 매우 다양해졌다. 미술계의 이런 변화를 반영하듯, 초
기의 보이스는 전통적인 재료와 형식에서 시작했지만, 1960년대부터
는 새로운 매체와 장르를 넘나들었다. 그렇기 때문에 그의 광범위한 작
업을 자세히 들여다보면, 동시대의 복합적인 양상과 겹치며 접점을 이
루는 여러 부분들이 발견된다. 그럼에도 굳이 한 가지 양식을 선택한다
면, 독특한 아이디어로 귀결되는 보이스 작업은 개념미술과 그 맥락을
같이한다. 한 예로 〈7000그루의 참나무〉는 엄청난 인력이 투입된 거대
한 규모의 공동 작업으로 완결되었지만, 오늘날 그 모든 흔적은 사라지
고 보이스의 이름만이 기억되고 있다. 그리고 1982년 오슬로에서 열렸
던 《요제프 보이스》(1982)의 전시장을 살펴보면, 그의 온갖 작업은 중
요한 기록과 문서처럼 벽과 유리진열장에 나열되고 있는데, 이는 개념
미술의 아카이브적인 성향을 보여준다.[9-22]

## 독일 낭만주의

보이스는 과거를 교훈 삼아 현재를 직시하고 미래로 나아가고자 했다. 그렇기 때문에 그는 과거의 역사적 인물들에 주목했는데, 그들은 정신과 물질의 두 가지 대립된 관점으로 구분된다. 다시 말해 괴테와 쉴러, 피히테Johann Gottlieb Fichte와 셸링Friedrich Schelling은 정신성을 추구했으며, 마르크스와 프로이트Sigmund Freud는 물질주의적 관점에서 산업화와 자본주의, 실증주의를 유도했다는 것이다.[6] 보이스는 당연히 전자를 택했으며, '독일 이상주의 시기'와 '낭만주의자들인 노발리스No-valis, 괴테그룹, 로렌츠 오켄Lorenz Ocken, 카루스, 프리드리히, 셸링, 헤겔'에서 자신의 출발점을 찾았다.[7]

　　보이스의 정신적 뿌리는 이처럼 독일 이상주의와 낭만주의로 거슬러 올라가며, 미술사가 테오도라 피셔Theodora Fischer는 낭만주의와 보이스의 연관성에 관심을 가졌다.[8] 18세기 말부터 19세기 전반에 걸쳐 진행된 독일 낭만주의는 이상적인 관념론과 결합하며 신비롭고 사변적인 성향으로 전개되었다. 철학자와 자연과학자, 예술가들이 참여하면서 다양한 영역으로 확산된 독일 낭만주의 운동에서는 철학과 자연과학의 밀접한 연관성이 발견된다. 뉴턴Isaac Newton 이후 수학적이고 기계적인 원칙이 지배하는 상황에서 낭만주의 자연철학자들은 비물질적인 힘과 빛, 전류와 자력, 온기에 주목했다. 다시 말해 기존의 정적이고 분석적인 방법 대신 역동적인 자연 현상에 관심을 가졌다.

　　노발리스는 시인이지만 지질학, 광물학, 천문학, 물리학, 사회학, 경제학, 언어학, 시, 음악을 포괄하는 백과사전을 계획했다.[9-23] 훗날의

**9-23** 에두아르트 아이헨스, 〈노발리스〉, 1845, 동판화, 18×14cm
**9-24** 룽에, 〈작은 아침〉, 1808, 캔버스에 유화, 109×85.5cm, 쿤스트할레, 함부르크

보이스처럼 자연과학에서 출발한 그는 세계를 총체적으로 이해하고, 인간의 감각과 지각을 중시하며 이성과 감성의 조화를 추구하였다. 그리고 모방에서 벗어난 창조적인 예술, 모든 사람의 자발적이고 미래지향적인 예술 활동을 강조했다. 그러므로 '대부분의 모든 사람은 어느 정도는 이미 모두 예술가이다', '모든 사람은 예술가가 되어야 한다. 모든 것은 아름다운 예술이 될 수 있다'라는 노발리스의 말들은 보이스의 '모든 사람은 예술가다'라는 명제를 앞서고 있다.[9]

독일 낭만주의 화가인 필립 오토 룽에Philipp Otto Runge는 신이 창조한 우주, 인간과 자연의 연관성을 느끼고 표현하고자 했다. 동판화로 제작된 그의 대표적 연작(1805년경)인 〈아침〉과 〈낮〉, 〈저녁〉과 〈밤〉은 자연과 함께 성장, 번영, 소멸하는 인간의 삶을 주제로 한다. 그리고

유화로 완성된 〈작은 아침〉(1808)[9-24]을 보면, 이제 막 탄생한 전경의 아기는 새벽의 찬란한 빛, 다름 아닌 신의 축복을 받고 있으며, 가장자리의 아기들과 식물들은 밤의 어둠에서 벗어나 빛을 향해 나아간다. 이때 빛과 어둠은 각기 단절된 상태가 아니라 지속적으로 순환하는 과정의 한 순간으로 포착되는데, 이는 양극성을 통합하는 보이스의 관점과 일치한다.[10]

　　이런 유사함에도 불구하고 보이스는 자신과 낭만주의의 차이를 분명히 알고 있었다. "그러나 내가 선택한 접근 방법은 노발리스(혹은 룽에)와 완전히 일치하지 않는다. 그들은 인간과 마티에르보다는 인간과 초월적인 힘들 사이의 관계에 더 주목했기 때문이다. 낭만주의에는 마티에르보다 초자연적인 것을 향한 분석적 방법이 존재한다."[11] 보이스의 말처럼, 낭만주의자들은 자연에서 신의 존재를 찾고자 했다면, 그는 창조론에서 벗어나 자연과 사물의 구체적인 특성에 주목했다.

　　보이스 문헌에서는 종종 보이스 사진(1974)[8-20]과 프리드리히의 낭만주의 그림(1818년경)[8-21]이 나란히 등장하는데, 거인의 제방을 거니는 보이스는 안개 속에 서 있는 낭만주의 그림의 주인공처럼 보인다.[12] 하지만 보이스는 결코 안개 속에서 방랑하는 낭만적인 삶을 살지는 않았다. 〈우리가 혁명이다〉[5-13]라는 사진 속의 모습처럼 그는 작업실에 안주하지 않고 거리로 나와 미래를 향해 과감히 나아가는 사회개혁가가 되었다. 보이스의 생각은 낭만주의 관점과 연결되지만, 그는 현실과 이상의 메울 수 없는 간격 속에 과거를 동경하는 낭만주의자는 아니었다.[13] 그럼에도 그가 추구한 '사회적 조각'의 결과물은 현실과 이상의

양극에 위치하는 모순을 보여준다. 예컨대 〈7000그루의 참나무〉는 실제로 살아 숨쉬는 '따스한 조각'이 되었지만, 그가 꿈꾸었던 '자유민주적 사회주의'는 이상형의 유토피아로 머물고 말았다.

## 미니멀리즘

보이스는 1974년 처음으로 미국을 방문했다. 1월 10일부터 19일까지 그는 뉴욕과 시카고, 미네아폴리스에서 '사회적 조각'과 '자유국제대학'에 관한 강연회와 토론회를 가졌다. 미국의 관객들은 이렇게 1974년 처음으로 보이스를 만났지만, 미국 작가들은 일찍이 독일에서 보이스의 작업을 접했다. 왜냐하면 보이스가 활동했던 1960년대의 뒤셀도르프와 쾰른은 아방가르드의 고조된 분위기 속에 실험적인 작가들이 모여든 역동적인 도시였기 때문이다. 1960년대 초반에는 플럭서스 작가들의 본거지였고, 1960년대 중반부터는 로버트 모리스Robert Morris와 드 마리아, 에바 헤세Eva Hesse와 로버트 스미슨Robert Smithson, 세라와 브루스 나우만Bruce Nauman, 마이클 하이저Michael Heizer 등이 독일의 라인 주를 여행하며 뒤셀도르프나 쾰른을 방문했다.[9-25] 이들이 바로 미니멀리즘과 후기미니멀리즘, 대지미술과 개념미술을 이끌어낸 장본인들이며, 이들 가운데 상당수는 보이스 작업에 관해 잘 알고 있었다.

그럼에도 불구하고 보이스와 이들과의 연관성은 크게 주목받지 못했다. 무엇보다 보이스의 사변적 성향은 미국의 실용주의 혹은 모더니즘의 형식주의와 큰 차이를 보이며, 그래서인지 보이스의 작품을 바라보는 미국 연구가들의 관점 역시 독일의 이상주의와 낭만주의, 혹은

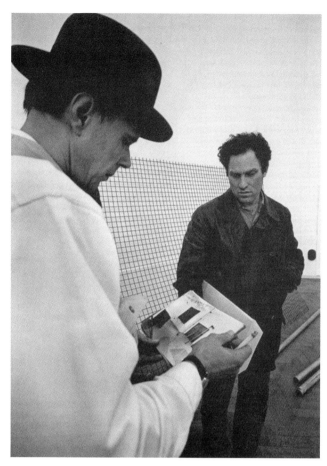

**9-25**《태도가 형식이 될 때》(1969)
전시회의 보이스와 세라, 베른
미술관, 사진: Harry Shunk

**9-26** 도널드 저드, 〈무제〉,
1969, 구리 박스 10개, 각
23×101.6×78.7cm, 구겐하임
미술관, 뉴욕

히틀러와 나치 독일의 제한된 문맥을 벗어나지 못했다.[14] 그러나 보이스와 미니멀리즘, 특히 후기미니멀리즘의 선두 주자인 모리스와의 영향관계는 한번 검토할 필요가 있다.

먼저 미니멀리즘과 보이스의 작업을 비교하면, 그의 펠트와 구리, 납과 아연 같은 재료뿐 아니라, 〈토대 III〉(1969)[2-22]과 〈토대 IV〉(1970-1974)[2-23]의 반복적인 집적 방식은 미니멀리즘을 대표하는 도널드 저드Donald Judd 혹은 칼 안드레Carl Andre의 작업과 일맥상통한다.[9-26] 특히 저드의 '특수한 사물Specific Objects'처럼 미니멀리즘은 모든 의미와 환영을 부정하고 산업용 재료의 물성 그 자체를 중요시한다. 이에 반해 보이스의 재료는 내재된 의미와 함께 에너지가 교류하는 내적인 관계로 연결된다.

그다음으로 후기미니멀리즘을 살펴보면, 마티에르의 형성 과정에 초점을 맞춘 세라의 1960년대 후반 작업, 질서와 카오스의 양극성에 관심을 갖고 인간의 상처와 고통에 대한 치유를 암시적으로 드러낸 헤세의 작업에서는 보이스의 영향이 엿보인다.[15] 특히 펠트작업으

**9-27** 로버트 모리스, 〈애리조나〉, 뒤편 계단에 앉아 있는 보이스, 1964.10.24, 뒤셀도르프 미술대학 강당

로 후기미니멀리즘을 주도한 모리스는 보이스와 한동안 긴밀한 관계를 유지했다. 두 사람은 1964년 뒤셀도르프의 슈멜라 갤러리에서 처음 만났으며, 그 후 보이스 아틀리에서 서로의 작업에 관해 의견을 나누었다. 같은 해 10월 24일 보이스는 모리스와 이본 라이너Yvonne Rainer를 뒤셀도르프 미술대학에 초대했으며, 두 사람은 강당에서 〈애리조나 Arizona〉와 〈장소Site〉라는 퍼포먼스를 했다. 당시 모리스와 라이너가 보여준 다양한 몸동작, 그들의 공간 사용은 보이스에게 깊은 인상을 남겼다. 〈애리조나〉에서 모리스는 얼마동안 서 있었는데,[9-27] 이와 유사한 동작은 훗날 보이스의 〈켈틱+~~~〉(1971)[7-14]에서 발견된다.

1964년 보이스와 모리스는 같은 시간, 다른 장소에서 동시에 이루어지는 행위를 계획했다. 자세히 설명하면, 12월 1일 보이스의 〈우두머리〉[3-11-12]가 베를린의 르네 블록 갤러리에서 진행되는 동안, 모리스 역시 같은 시간 뉴욕의 브루클린에서 똑같은 행위를 할 예정이었다. 보이스는 모리스에게 〈우두머리〉에 관한 드로잉을 주었으며, 드로잉에는 행위에 필요한 둥글게 말린 펠트와 지방 모서리가 그려져 있었다. 당

시 보이스는 베를린의 관객뿐 아니라 뉴욕의 모리스를 수신자로 생각하며, "나는 송신자이며, 방송을 한다."고 말했다.[16] 요컨대 베를린의 송신자인 자신과 뉴욕의 수신자인 모리스 사이에서 이루어지는 소통의 의미를 부각시키고자 했다.[17] 당시 베를린의 보이스 관객들은 같은 시간 뉴욕에서 모리스의 행

**9-28** 보이스, 〈우두머리〉 초대장, 1964

위가 진행되는 것으로 알고 있었으며, 이는 밥 모리스Bob Morris(로버트 모리스의 애칭)의 이름이 적힌 〈우두머리〉의 초대장을 통해 확인된다.[9-28] 그러나 뉴욕에서의 모리스 행위는 실현되지 않았다. 나중에 모리스는 '보이스와 똑같은 (행위의) 환경을 준비하는 게 불가능했다'라고 그 이유를 밝혔다.[18]

모리스는 1967년경 널판과 기둥, L자형 빔 같은 기존의 단단한 구조물에서 벗어나 유동적인 펠트를 사용하기 시작했다. 그리고 1968년 보이스와 모리스는 아인트호벤Eindhoven의 반 아베Van Abbe 미술관에서 함께 전시를 했으며, 두 사람에겐 각기 세 개의 방이 주어졌다.[19] [9-29, 9-30] 그런데 모리스의 공간 하나는 펠트로 채워졌고, 훗날 보이스는 "모리스처럼 사람들이 왜 펠트에 관심을 가졌는지, 그 이유가 분명해졌다. 모리스는 한때 여기(독일)에 있었고 내 아틀리에서 작업을 했으며, 그 후 펠트를 사용하고 있다. 나에게 미니멀아트라는 개념은 과거와 마찬가지로 지금까지 아무런 의미가 없다."고 말했다.[20]

보이스의 말대로, 그의 펠트는 모리스에게 영향을 주었지만 미니멀리즘이나 후기미니멀리즘과는 무관해 보인다. 예를 들면, 펠트가 벽에 걸리거나 벽에서 바닥으로 확장된 보이스의 작업들과[7-25, 9-13] 벽과 바닥 사이에 펠트가 걸쳐 있는 모리스의 작품을 비교하면,[9-29] 그 차이는 명확히 드러난다. 보이스의 펠트들은 온기를 간직한 샤먼의 집, 즉 '유라시아 공간'의 역사적 의미와 연관된다. 이에 반해 모리스의 염색된 산업용 펠트는 무제라는 제목처럼 모든 의미와 해석에서 벗어나, 무겁지만 부드럽고 가변적인 재료의 속성과 형태에 초점을 맞춘다.

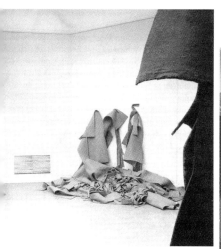

**9-29** 로버트 모리스의 전시장, 1968, 반 아베 미술관, 아인트호벤

**9-30** 보이스의 전시장, 1968, 반 아베 미술관, 아인트호벤

1968년 10월 모리스는 뉴욕의 카스텔리Castelli 화랑에서 젊은 작가들의 공동 전시회를 기획하면서 보이스를 초대했다. 그러나 단 몇 점의 작품으로 뉴욕 미술계에 등단하고 싶지 않았는지 보이스는 이를 거절했고, 그 후 두 사람은 멀어졌다.[21] 1974년 1월 처음으로 미국에서 강연을 한 보이스는 같은 해 5월 뉴욕의 르네 블록 갤러리에서 코요테와 함께 행위를 했다. 그리고 1979년 말 구겐하임에서는 그의 개인전이 대규모로 열렸다. 유럽의 생존 작가로는 처음으로 구겐하임에 초대되었던 것이다. 당시 미국 미술계는 개념미술이 새롭게 형성되는 분위기였고, 보이스의 '사회적 조각'은 미국의 젊은 작가들에게 낯설지만 인상적인 개념으로 다가왔다. 그리고 모리스는 보이스가 세상을 떠나고 한참 후인 1994년에야 비로소 구겐하임 미술관의 주인공이 되었다.

251

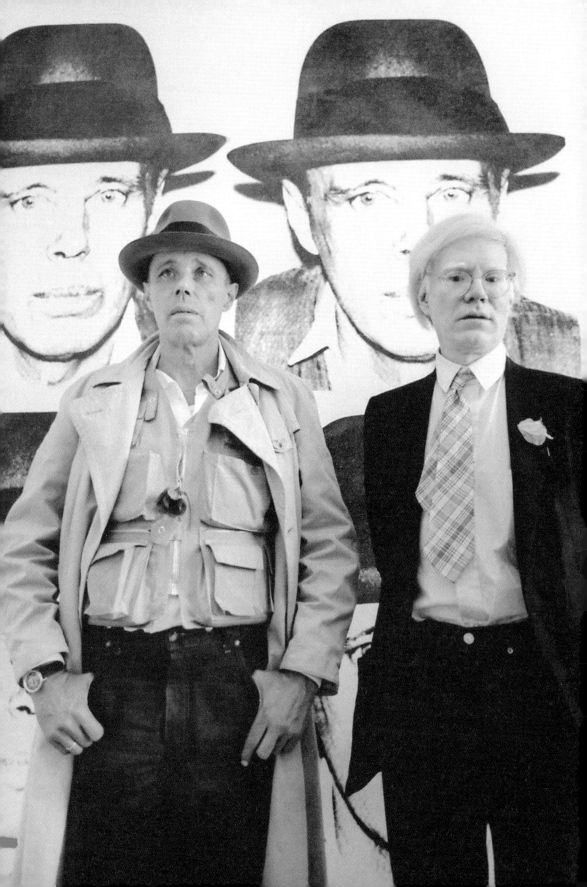

# 10    세 명의 대가들

"그(뒤샹)의 작업은 현대미술의 한 부분이다.

하지만 나는 현대미술에서 한 걸음 더 나아간 인지학적인 미술을 추구한다."[1]

## 마르셀 뒤샹

미술사의 흐름에 정통했던 보이스는 과거와 동시대 거장들에 관해 잘 알고 있었다. 그리고 그들 가운데 한 번도 만난 적은 없지만 가장 염두에 두었던 인물은 바로 마르셀 뒤샹(1887-1968)이다.[10-1] 알려진 대로, 뒤샹의 작업은 미술에 관한 본질적인 질문을 제기하며 많은 화두를 이끌어냈다. 네오다다와 팝아트, 미니멀리즘과 개념미술의 다양한 성향들은 서로 교차점은 다를지언정 결국 뒤샹의 유산을 물려받고 있다. 그런 점에서 한 세대 후배인 보이스 역시 뒤샹의 업적에 중요한 의미를 부여했다. 그러나 다른 한편으론 매우 비판적인 입장을 취했는데, 뒤샹은 모더니즘 미술의 화두를 제시했을 뿐 결론을 맺지 못했다는 것이다.

　　뒤샹에 관한 보이스의 비판은 1964년 12월 11일 노르트라인 베스트팔렌 주의 지역 방송인 ZDF의 TV 스튜디오에서 공식적으로 이

루어졌다. 그날 보이스는 지방 모서리를 만드는 일련의 행위를 하면서 '마르셀 뒤샹의 침묵은 과대평가되고 있다'는 내용을 플래카드에 적었다.[2] **10-2** 생방송으로 중계된 이 행위를 통해 그는 본인 작품에 관해 침묵했던 뒤샹뿐 아니라 아무런 생각 없이 뒤샹을 뒤따르는 추종자들을 질책했다.

그 후로도 수차례의 인터뷰를 통해 뒤샹에 대한 반대 의견을 표명한 보이스는 생애 말기인 1985년 다음과 같이 정리했다. "자본주의와 공산주의, 그리고 전체주의 체제가 진행된 이후 마르셀 뒤샹의 작업은 미술이 나아가야 할 방향의 기반을 마련해주었다. 그러나 그는 한 걸음 더 나아가 심사숙고하지 않았다. 그는 자신의 작업을 완전히 이해하지 못했던 게 분명하다. 좌우간 나의 관심은 마르셀 뒤샹을 다르게 해석하고 그(의 작업)을 확장시키는 데 있었다. 나는 그의 작업에서 비롯된 가장 중요한 간격을 메우고자 했고, 그런 점에서 '마르셀 뒤샹의 침묵은 과대평가되고 있다'고 말했다. 모두 알다시피, 그는 체스게임에

**10-1** 마르셀 뒤샹, 1965, 사진: Ugo Mulas

**10-2** 보이스, 〈마르셀 뒤샹의 침묵은 과대평가되고 있다〉, 1964.12.11, 뒤셀도르프 ZDF의 TV스튜디오, 사진: Manfred Tischer

만 몰두하고 미술을 포기했는데, 시대에 뒤쳐진 유행처럼 그의 침묵은 인정되었다.”[3]

그런데 보이스의 이런 언급에서는 흥미로운 점이 발견된다. 요컨대 뒤샹에 관한 부정적인 입장에도 불구하고 결국에는 뒤샹의 성과를 확장시키겠다는 말이다. 그렇기 때문에 보이스의 ‘확장된 예술개념’ 역시 뒤샹에게 빚을 진 셈이며, 이런 점에서 두 사람은 종종 비교 대상이 되었다.[4]

보이스 자신은 연관성을 부인하지만, 그의 어린 시절 〈욕조〉 (1960)[10-3]와 뒤샹의 〈샘〉(1917)[10-4]은 모두 기성품을 사용한다는 공통점에서 출발한다. 기성품 그대로 전시장에 등장했던 뒤샹의 〈샘〉은 훗날 ‘과연 미술은 무엇인가’라는 의문을 던지며, 그 열려진 의미는 다양한 논의를 불러일으켰다. 이에 비해 반창고와 지방이 부착된 보이스의 낡은 욕조는 그의 어린 시절과 연관된 지난 세월의 흔적을 그대로 간직하고 있으며, 반창고에 내재된 상처와 고통, 온기의 힘을 간직한 지방의

10-3 보이스, 〈욕조〉, 1960, 반창고와 지방이 부착된 욕조와 받침대, 86×102×46cm, 로타 시르머 컬렉션, 뮌헨

10-4 마르셀 뒤샹, 〈샘〉 복제품, 원작(1917) 소실, 마욜 미술관, 파리, 사진: Micha L. Rieser

의미를 복합적으로 담고 있다. 보이스의 개인 욕조는 '확장된 예술개념'의 문맥에서 모든 사람의 상처와 고통, 그 치유의 가능성을 말하고자 한다.

　　뒤샹의 〈자전거 바퀴〉(1913)**10-5**를 보이스의 〈지방의자〉(1963)**2-19**와 비교하면 역시 흥미로운 차이점이 발견된다. 주지하듯이, 20세기 초 유럽의 젊은 작가들은 에너지와 동력에 관심을 가졌고, 뒤샹 역시 자전거 바퀴가 돌아가는 모습에 크게 매료되었다. 뒤샹의 자전거 바퀴가 움직이는 동력에 집중하고 있다면, 보이스의 지방은 인체의 온기와 관련된 변형의 의미를 지닌다. 두 사람 모두 의자를 사용하고 있지만, 뒤샹의 차가운 의자는 보이스의 따스한 의자와 확실히 구분된다.

　　뒤샹의 〈자전거 바퀴〉는 〈자전거에 관한 것인가?〉(1982)**10-6**라는 보이스의 설치작업과도 분명한 차이를 보여준다. 《카셀 도큐멘타 7》(1982)에서 보이스는 〈7000그루의 참나무〉 프로젝트를 추진했고, 그의 제자였던 슈튀트겐은 15주 동안 보이스를 대신해 세미나를 개최했는데, 보이스는 한 번도 참석하지 않았다. 다시 말해 《카셀 도큐멘타 5》(1972)와 《카셀 도큐멘타 6》(1977)에서 관객들에게 열변을 토했던 보이스의 열정이 《카셀 도큐멘타 7》에서는 그의 제자를 통해 전달된 셈이다. 슈튀트겐은 보이스의 이론과 작업, '자유국제대학'의 설립목표와 취지를 자세히 설명하고, 보이스가 했던 것처럼 단어와 도표를 사용해 그 내용을 칠판에 적었다.[5]

　　이렇게 완성된 15개의 칠판은 도큐멘타가 끝난 후 뒤셀도르프 미술대학으로 운반되었다. 1982년 9월 28일 보이스는 이 칠판들을 복

**10-5** 마르셀 뒤샹, 〈자전거 바퀴〉 복제품, 원작(1913) 소실, 자전거 바퀴 지름 64.8cn, 받침대 높이 60.2cm, 아르투로 슈바르츠 컬렉션, 밀라노

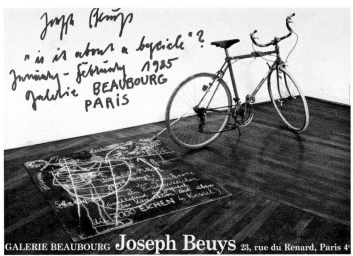

**10-6** 보이스, 〈자전거에 관한 것인가?〉 전시회 플래카드, 1985, 보부르 갤러리, 파리

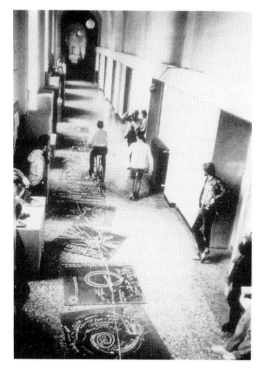

**10-7** 뒤셀도르프 미술대학의 복도에서 자전거를 타는 보이스, 1982.9.28.

도의 바닥에 일렬로 늘어놓은 후 자전거를 타고 그 위를 지나갔다.[10-7]
똑같은 행위가 두세 번 반복되자 칠판들 위에는 자전거 바퀴의 흔적이
남겨졌다. 그런데 이 행위는 오래전의 케이지를 떠올리게 한다. 30년
쯤 전에 케이지는 뒷바퀴에 잉크를 묻힌 포드 자동차를 타고 길게 펼
쳐 놓은 종이 위를 지나갔고, 그 흔적이 담긴 종이는 라우셴버그의 〈타
이어 자국〉(1953)[10-8]이 되었다.

　　케이지와 라우셴버그의 익살스런 의도와 달리 보이스의 자전거
는 하나의 묶음으로 연결된 칠판과 함께 〈자전거에 관한 것인가?〉라
는 진지한 제목으로 완성되었다. 그 후 이 설치작업은 보이스의 작품으
로 소개되었으며, 슈튀트겐의 이름은 언급되지 않았다. 마치 개념미술
가인 솔 르윗Sol LeWitt의 조수들이 그의 드로잉을 완성한 것처럼, 중요
한 건 칠판에 분필로 적었던 슈튀트겐의 행위가 아니라 자전거에 매달
린 칠판들의 내용, 바로 '자유국제대학'에 관한 보이스의 생각들이다.
그 밖에도 뒤샹의 자전거 바퀴는 앞으로 나아가는 자전거의 본래 기능
을 상실한 채 쳇바퀴처럼 의자 위에서 회전할 뿐이다. 이에 반해 실제

로 앞을 향해 달리는 보이스의 자전거는 그의 '사회적 조각'을 선전하는 '운송미술'의 역할을 수행하고 있으며, 이런 점에서 보이스는 현실 사회에 무관심했던 뒤샹의 태도를 비판하였다.[6]

정리해보면, 뒤샹과 보이스는 천성적으로 서로 다른 성격의 소유자였다. 원래 무관심했던 뒤샹은 생애의 오랜 기간을 미술이 아닌 체스에 몰두하며 보냈고, 자신의 작업에 관해 상당 부분 침묵했다. 반면 타고난 열정의 소유자였던 보이스는 말과 행동을 포함한 자신의 삶을 예술로 실천했다. 뒤샹의 레디메이드는 현실의 삶과 무관한 데 반해, 보이스의 '사회적 조각'은 현실의 문제를 직시하고 그 해결책을 촉구한다.

## 앤디 워홀

1979년 5월 18일 뒤셀도르프의 갤러리스트였던 한스 마이어Hans Mayer는 보이스와 앤디 워홀Andy Warhol(1928-1987)의 첫 번째 만남을 주선했다. 마이어의 기억에 의하면, 두 사람 사이에 별다른 대화는 오고가지 않았다.[7] 보이스와 워홀은 이렇게 1979년 처음 만났지만, 두 사람은 이미 상대방의 명성에 관해 잘 알고 있었다. 워홀의 〈마릴린 먼로〉는《카셀 도큐멘타 4》(1968)에서 주목을 받았으며, 보이스의 〈나는 미국을 좋아하고 미국도 나를 좋아한다〉(1974)라는 뉴욕에서의 행위 역시 잘 알려져 있었다.

다름슈타트의 개인 화상이었던 스트뢰어는 1967년 워홀을 비롯한 미국 팝아트 작가들의 작품을 과감히 사들였으며, 이들은 현재 프

랑크푸르트 현대미술관의 가장 중요한 소장품이 되었다. 같은 해 스트뢰어는 상당한 분량의 보이스 작품들을 구입했으며, 이들은 나중에 다름슈타트의 '보이스 블록'이 되었다. 스트뢰어는 당대의 수많은 작품들을 사고 되팔았는데, 그의 소장품들 가운데 가장 오랜 시간 자리를 지킨 것은 바로 보이스와 워홀의 작품들이었다.[8] 스트뢰어의 선견지명대로 1980년대의 보이스와 워홀은 독일과 미국을 대표하는 미술계의 거목이 되었다. 따라서 보이스 관련 문헌에는 종종 보이스와 워홀이 함께 등장하는 사진들이 실려 있고, 사진 속 배경에는 보이스가 주인공인 워홀의 실크스크

**10-9** 보이스와 워홀, 1980, 뮌헨, 사진: Guido Krzikowski

린 초상화들이 등장한다. 얼핏 사진 속 두 사람은 친한 것처럼 보이는데, 과연 친했는지 흥미롭게 살펴볼 일이다.

미국의 팝아트를 대표하는 워홀은 자본주의를 숭배하고 상업주의와 출세주의를 추구했다. 그의 탁월한 선택인 실크스크린 기법은 미국 사회의 유명 인물과 소비사회의 상품 이미지를 반복적으로 생산하면서 독창성과 원본성의 신화를 부정했다. 그 결과 워홀은 돈과 명성을 얻었으며, 생각하기보다는 '상품을 만드는 기계'가 되고 싶다는 유명한 말을 남겼다. 반면 보이스는 자본주의 사회를 비판하고 돈이 아닌 인간의 창의성을 자본으로 간주했다. 따라서 '생각하지 않으려는 사람은 떠나라'는 보이스의 주장은 바로 '기계가 되고 싶은 사람'인 워홀에게 해당되는 말이다.

돈과 예술을 동격으로 간주한 워홀은 모델협회에 자신의 이름을 등록하고 TV와 비디오의 광고 모델을 했다. 보이스 역시 〈7000그루의 참나무〉의 기금 마련을 위해 일본 위스키 회사의 광고사진을 찍었으며,[8-14] 이에 대한 부정적인 시각에 대해 "나는 일생 동안 광고를 했다. 하지만 내가 무엇을 위해 광고를 했는지 한번 관심을 가질 필요가 있다."고 답했다.[9]

위홀의 복제 방법은 보이스의 멀티플에서도 발견된다. 보이스의 일부 멀티플은 단 몇 점에 그치고 말았지만, 어떤 멀티플들은 일만 점 이상 인쇄되었다. 물론 고가의 워홀 연작과 달리 저렴한 가격에 팔렸던 보이스의 멀티플은 '사회적 조각'을 널리 알리는 '운송미술'이라는 점에서 차이를 보인다. 그러나 다시 되짚어 생각해보면, 보이스 역시 미술시장의 상업화된 시스템을 잘 활용한 셈이다. 조그만 신문광고를 사용한 멀티플부터 대규모의 설치작업에 이르기까지 그의 생각과 행위에 관한 모든 작업은 결국 유효한 경제적 가치를 획득했기 때문이다.[10] 그는 돈이 지배하는 자본주의 사회를 비판하면서 인간의 창의성을 자본으로 여겼는데, 실제로 그의 창의성은 엄청난 금전적 가치를 획득한 셈이다.

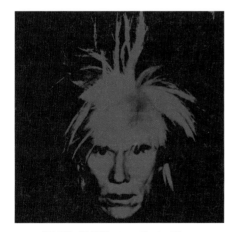

워홀은 실크스크린 기법으로 수많은 자화상을 제작했다.[10-10] 하지만 그의 자화상들은 가공의 피부색을 통해 표피적인 이미지를 전달할 뿐이며, 그의 얼굴은 내면을 알 수 없는 비현실적

10-10 앤디 워홀, 〈자화상〉, 1986, 실크스크린, 274.3×274.3cm, 앤디 워홀 미술관, 피츠버그

인 표면의 이미지로 부유한다. 반면 보이스는 자화상을 제작하지 않았으며, 그 대신 모자와 조끼, 청바지 차림의 개성적인 이미지로 현실과 투쟁하는 사회개혁가로서의 명확한 의지와 결단력을 보여주었다. 워홀은 자신을 신비스런 존재로 위장하고자 했으며, 질문을 받을 때마다 자주 다른 답변을 했다. 그러나 보이스는 언제 어디서든 주저하지 않고 모든 질문에 확신을 갖고 일관된 내용으로 답했다. 1970년대의 보이스가 '사회적 조각'으로 미술 개념을 확장시켰다면, 워홀은 〈오줌그림〉(1977)을 통해 미술과 비미술에 대한 규정을 혼란스럽게 했다.

두 사람의 성향을 비교해 보면, 보이스의 진지함과 워홀의 가벼움 정도로 요약된다. 이런 간극에도 불구하고 두 사람의 공통점 역시 발견되는데, 그건 두 사람 모두 주저하지 않고 명성을 추구했다는 사실이다. 물론 유명해지고 싶지 않은 작가는 이 세상 어디에도 없을 것이다. 워홀의 명성은 그의 초상화의 주인공들을 통해 더욱 높아졌다. 1962년 마릴린 먼로와 엘비스 프레슬리 같은 대중스타에서 시작하여 생애 말기까지 워홀은 여러 분야의 유명 인물들을 초상화로 제작했

10-11 앤디 워홀, 〈마오〉, 1972, 실크스크린, 91.4×91.4cm, 워커 아트 센터, 미니애폴리스

10-12 앤디 워홀, 녹색당 선거 포스터, 1980

다.[10-11] 초상화의 주인공들이 저 세상 사람인 경우에는 그들에 대한 기억을 또 다시 일깨우고, 생존해 있는 주인공들의 경우에는 유명세가 다시 한 번 확인되었다. 따라서 미국 당대의 명사들과 스타 지망생들은 기꺼이 워홀 초상화의 주인공이 되고자 했다.

1979년 초면의 워홀이 보이스를 폴라로이드로 찍으려고 했을 때, 유명해지고 싶은 보이스 역시 흔쾌히 포즈를 취했다. 게다가 정치 현장에 뛰어든 보이스는 워홀의 명성에 힘입어 자신의 정치적 입지를 확보하고자 했다. 그는 몇 번의 인터뷰를 통해 워홀의 정당 가입을 희망한다고 말했다. 1980년 10월 워홀은 보이스의 부탁대로 녹색당을 지지하는 플래카드를 만들기도 했지만,[10-12] 결국 다음 해에 보이스의 제안을 거절했다.[11] 워홀의 관심은 모택동과 레닌 같은 유명 정치인의 이미지에 있었으며, 복잡한 정치활동에는 관여하고 싶지 않았던 것이다.[10-11]

보이스와 워홀은 각자 원했던 대로 독일과 미국의 미술계를 대표하는 유명 인사가 되었다. 1980년에는 뮌헨과 나폴리, 1982년에는 베를린에서 두 사람이 함께 기자회견을 했고, 그들의 만남은 주로 전시장에서 이루어졌다. 다시 말해 제도권의 미술관과 화랑이 서로 다른 양극에 위치한 두 사람을 하나로 엮어내어 미술시장으로 불러들였다. 요컨대 미술시장의 힘이 사진 속의 보이스와 워홀을 나란히 서 있게 하고 친근한 사이로 보이게 한 것이다. 하지만 두 사람 사이의 우정은 맺어지지 않았다.

## 백 남 준

알려진 대로, 한국에서 태어난 백남준(1932-2006)은 일본과 독일, 미국에서 활동했다. 비디오 아티스트의 선구자로 알려진 백남준의 국제적인 명성과 입지는 단연 그의 천재적인 예술성과 노력에 기인한다. 게다가 '예술가는 절반은 재능이고 절반은 재수'라는 본인의 말처럼, 백남준에게 주어진 가장 큰 행운은 바로 시대를 앞서가는 사람들과의 만남이었다.

원래 음악을 전공했던 백남준은 1958년 다름슈타트에서 있었던 '최신음악을 위한 국제강좌Internationale Ferienkurse für Neue Musik'에서 케이지의 강의를 들었으며, 이를 계기로 그의 예술관은 새로운 전환점을 맞이한다. 동양의 선사상에 심취한 케이지는 우연성과 비결정성을 중요시했다. 그의 전위음악은 미술과 무용, 해프닝에 큰 영향을 미쳤으며, 네오다다이즘과 플럭서스의 작가들은 그의 사상을 적극 수용했다. 플럭서스의 일원이었던 백남준 역시 케이지를 '아버지'로 부르며 평생 친밀한 관계를 유지했다.[10-13] 보이스는 한 인터뷰에서 "아마도 내가 케이지와 백남준을 좋아하는 이유는 바로 두 사람이 출발점이 되기 때문이다."라고 말했는데, 이는 플럭서스의 출발점이 된 케이지와

**10-13** 백남준, 존 케이지, 데비 튜더, 1960.10.6, 쾰른, 사진: Klaus Barisch
**10-14** 백남준, 〈머리를 위한 선〉, 《최신음악의 국제 페스티벌》, 1962, 비스바덴, 사진: Harmut Rekort
**10-15** 백남준의 《음악의 전시 - 전자 TV》 전시장에서 피아노를 부수는 보이스, 1963.3.11, 파르나스 갤러리, 부퍼탈, 사진: Manfred Leve

**10-13**

백남준의 역할을 정확히 지적한 것이다.[12]

　　백남준은 플럭서스 활동을 통해 많은 사람들과 교류했는데, 그
중 한 사람이 바로 보이스였다. "나(보이스)의 플럭서스 활동은 1962년
에 시작되었다. 그 당시 나는 백남준과 할 수 있거나 해야만 하는 모든
활동에 관해 의견을 나누었다. 어느 날 우리는 비스바덴의 미군부대에
서 일했던 마키우나스와 만났고, 조직적인 문제와 프로그램 제작, 순회
활동의 가능성에 대해 이야기했다. 그 다음에는 어떤 사람들과 연합할
수 있는지에 관해 논의했다. 그렇게 우리 세 사람은 각자 다양한 위치
에서 어떻게든 플럭서스 페스티벌을 추진하고자 노력했다."[13]

　　1962년 9월 서독의 비스바덴 미술관 강당에서는 유럽의 첫 번
째 플럭서스 행사인《최신음악의 국제 페스티벌》이 열렸으며, 백남
준은 바닥에 엎드린 채 물감에 적신 머리카락으로 한 롤의 종이 위에
선을 그었다.[10-14] 음악에서 시작하여 비디오 아티스트가 된 백남준은
평생 수많은 행위를 통해 멀티플레이어로서의 작가적 역량을 유감없
이 발휘하였다. 여기에는 바로 젊은 시절의 플럭서스 활동이 중요한
계기가 되었으며, 이 점은 보이스의 경우에도 마찬가지였다. 플럭서
스의 맴버들 가운데 보이스는 백남준과 가장 친했으며, 여기에는 백

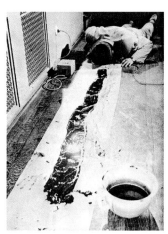

10-14

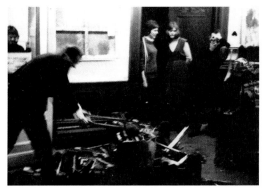

10-15

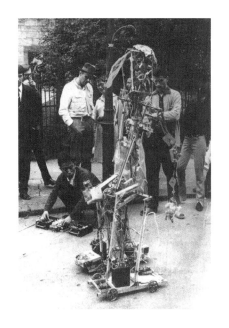

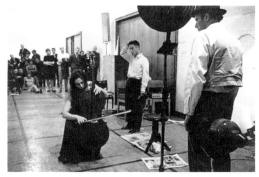

**10-16** 백남준의 〈로버트 오페라〉를 바라보는 보이스,
1965.6.5, 파르나스갤러리, 부퍼탈
**10-17** 백남준과 무어만의 공동 콘서트, 오른쪽은 보이스,
1966.7.28, 뒤셀도르프 미술대학 강당, 사진: Reiner
Ruthenbeck

남준의 독일어 실력이 한몫을 했다. 그 당시 보이스의 영어실력은 초
보급이었고, 플럭서스의 선두주자인 마키우나스는 독일어를 못했기
때문이다.

　　1963년 3월 11일 부퍼탈의 파르나스 갤러리에서는 백남준의
개인전인《음악의 전시 – 전자 TV Exposition of Music – Electronic Televi-
sion》가 열렸다. 백남준은 제목 그대로 시각 매체인 텔레비전을 통해 전
자음악을 보여주고자 했으며, 이는 오늘날 비디오 아트의 새로운 문을
연 중요한 전시로 평가되고 있다.[14] 그 날 보이스는 피아니스트의 정장
차림으로 전시장을 방문했으며 네 대의 피아노가 설치된 방으로 들어
갔다. 그리곤 바닥에 거꾸로 놓여 있었던 피아노를 도끼로 부수면서 백
남준의 파괴적인 행위를 반복했다.[10-15]

1964년 백남준은 뉴욕으로 이주했다. 그러나 1965년 6월 5일 그는 부퍼탈의 파르나스 갤러리에서 열렸던 《24시간24Stunden》 전시에 참여했다. 보이스는 〈우리 안에⋯ 우리 사이에⋯ 그 아래〉라는 행위에서 상자 위에 구부리고 앉아 지방에 귀를 기울였고,[2-6] 백남준은 망가진 기계들을 활용한 〈로버트 오페라〉를 소개했다.[10-16] 보이스는 1966년 7월 28일 뒤셀도르프 미술대학 강당에서 백남준과 샬롯 무어만Charlotte Moorman의 공동 콘서트를 주선했으며,[10-17] 막간을 이용해 〈그랜드 피아노로 스며드는 소리, 지금 이 순간의 가장 위대한 작곡가는 콘테르간 기형아이다〉라는 행위를 했다.[7-22]

1970년대로 접어들며 백남준과 보이스가 함께 무대에 오르는 기회는 점차 줄어들었다. 백남준은 뉴욕에서 비디오 아트에 몰두하였고, 보이스는 정치 활동에 주력했기 때문이다. 그럼에도 두 사람은 1978년 5월 9일 고인이 된 마키우나스를 추모하기 위해 그해 7월 7일 뒤셀도르프 미술대학 강당에서 피아노를 연주했다.[10-18, 10-19] 또한 백남준은 주로 뉴욕에 거주했지만 1979년부터 보이스의 모교인 동시에 그가 교수로 재직했던 뒤셀도르프 미술대학의 교수직을 유지했다.

10-18 보이스와 백남준, 뒤셀도르프 미술대학, 1978.7.7.

10-19 보이스와 백남준, 마키우나스를 추모하는 공동 콘서트, 1978.7.7, 사진: G.W. Theil

1982년 백남준은 〈이중콘서트〉라는 위성방송을 계획했다. 그해 5월 15일 30분 동안 생방송으로 중계될 이중화면에는 쾰른의 보이스와 뉴욕의 백남준이 각자 화면의 절반을 차지하며 콘서트를 진행할 예정이었다. 그러나 재정적인 이유로 이 계획은 실행되지 못했다.[15] 물론 백남준의 그 유명한 인공위성 프로젝트인 〈굿모닝 미스터 오웰〉(1984.1.1)을 위해 문화계의 국제적인 스타들이 모였을 때 보이스도 함께했다. 또한 일본 도쿄에서의 행위인 〈코요테 III〉(1984.6.2)에서 백남준은 보이스가 다양한 소리를 내는 동안 장단을 맞추듯이 흥겹게 피아노를 연주했다.[7-33]

10-20 보이스, 〈피아노 산소통〉, 1985, 피아노, 산소통, 전화기, 받침대 위의 칠판, 자전거 튜브, 200×350×250cm, 르네 블록 갤러리, 베를린

보이스가 세상을 떠나기 약 두 달 전인 1985년 11월 29일 함부르크 미술대학에서는 백남준과 보이스, 크리스티안센의 공동 콘서트가 열릴 계획이었다.[16] 그날 미술대학의 현관홀에는 세 대의 피아노, 칠판과 TV가 준비되었다. 그러나 보이스는 악화된 병세로 인해 참석하지 못했으며, 그를 대신해 그의 피아노 위에는 한 대의 전화기, 피아노 아래에는 '산소Oxygen'라는 단어가 적힌 산소통 하나가 놓여 있었다.[10-20] 백남준과 크리스티안센은 다양한 곡을 연주하였고,[10-21] 보이스의 존재는 전화기를 통해 확인되었다.

먼저 산소통의 산소가 가늘고 긴 관을 통해 모두 빠져나가자 전

**10-21**

**10-22**

**10-23**

**10-21~23** 1985.11.29,
함부르크 미술대학, 사진:
Ottmar von Poschinger-
Camphausen
**10-21** 피아노를 연주하는
백남준과 크리스티안센
**10-22** 보이스의 영상을
보여주는 백남준
**10-23** 보이스와 마지막으로
통화하는 볼프강 펠리쉬

화기에서는 보이스의 목소리가 들렸다. 그의 오랜 친구인 볼프강 펠리쉬Wolfgang Feelisch는 보이스의 말, 역시 인간의 창의성을 강조하는 오래된 독일어 문구를 그대로 칠판에 받아 적었다. 훗날의 백남준은 "산소는 호흡이 곤란한 그(보이스)를 떠올렸다. 낡은 전화기를 통해 들려오는 그의 목소리는 마치 저승의 문턱에 다가선 것 같았으며, 모든 사람이 비슷하게 느꼈다."고 기억했다.[17] 그리곤 백남준이 동경의 〈코요테 III〉(1984.6.2)을 TV로 보여주었다.[10-22] 보이스는 전화기를 통해 다시 한 번 칠판에 적힌 문장들을 반복한 후 콘서트의 진행 여부를 확인했으며, '안녕히 계세요'라는 마지막 말을 남겼다.[10-23] 이렇게 보이스의 고별 콘서트는 끝이 났고, 그는 생애 마지막 순간까지 희망의 메시지를 전달하는 송신자의 역할을 수행하였다.

　　보이스와 백남준은 이처럼 동료 예술가로서 공식적인 무대를 함께 했으며, 무명시절에 시작된 우정 어린 관계를 평생 동안 지속했다. 열 살 이상의 나이와 국적의 차이에도 불구하고 그게 가능했던 이유는 해박한 지식과 열정, 뛰어난 유머감각의 소유자라는 공통점에서 찾을 수 있다. 자연과학에서 출발한 보이스가 종교와 철학, 역사를 폭넓게 고찰했듯이, 백남준은 남다른 언어 능력과 광적인 독서력으로 모든 분야의 학문과 예술, 특히 과학과 기술을 섭렵했다.

　　보이스와 백남준의 작품세계에서는 중요한 접점이 발견된다. 두 사람은 과거를 돌아보고 미래를 내다볼 줄 알았다. 보이스가 과거의 샤머니즘에서 정신과 영혼의 뿌리를 찾았다면, 예술을 잔치에 비유한 백남준은 자신을 '굿장이'로 여겼다. 두 사람 모두 유목민과 칭기즈

10-24 백남준, 〈칭기즈칸의 복권〉, 1993, 자전거, 헬멧,
TV, 고무 튜브, 천, 백남준 아트센터, 용인

10-25 백남준, 〈보이스 목소리〉, 1990, 아홉 대의 TV, 펠트 모자,
썰매, 목제함, 제임스 코핸 갤러리, 뉴욕

10-26 백남준, 보이스 추모굿, 1990.7.20, 서울 사간동 현대화랑, 사진: 최재영

칸에 관심을 가졌으며, 백남준의 〈칭기즈칸의 복권〉은 1993년 베니스 비엔날레의 독일관에 전시되어 황금사자상을 수상했다.[10-24] 여기서는 말을 타고 동과 서를 가로질렀던 역사적 인물이 헬멧으로 무장한 20세기의 영웅이 되어 자전거를 타고 있으며, 뒤에는 텔레비전이 잔뜩 실려 있다.

보이스와 백남준은 함께 미래를 꿈꾸었는데, 그건 바로 동서화합, 지구촌 사람들의 평화로운 공존과 소통이다. 보이스의 '유라시아' 관점에서 백남준은 동서 양극의 경계를 초월한 인공위성 프로젝트를 완성했으며, 보이스의 평생 관심이었던 송신과 수신의 소통관계는 백남준의 위성방송으로 실현되었다. 파리와 뉴욕, 동경과 서울을 하나로 연결한 백남준의 〈굿모닝 미스터 오웰〉은 인류가 기계의 노예처럼 살게 될 것이라는 영국 소설가 조지 오웰George Orwell의 암울한 종말론적 예언을 극복하고 보이스의 〈20세기의 종말〉처럼 희망의 메시지를 전하고 있다.

보이스는 1986년 세상을 떠났고, 백남준은 보이스에 대한 애정과 존경을 담은 〈보이스 목소리Beuys-Voice〉(1990)를 제작했다.[10-25] 아홉 대의 텔레비전으로 조립된 로봇 형상은 보이스를 상징하는 펠트 모자를 쓴 채 오른손엔 썰매를, 왼손엔 토끼가 들어 있는 목제함을 들고 있으며, 관객들은 영상과 스피커를 통해 생전의 보이스 모습과 목소리를 경험하게 된다. 그리고 백남준은 자신의 생일이었던 1990년 7월 20일 서울 현대화랑 마당에서 보이스의 넋을 달래는 신명나는 굿판을 벌이며 주술적인 행위를 했다. 몽골 텐트와 피아노가 준비되었고 춤과 음악

이 어우러졌으며, 백남준은 보이스의 사진위에 쌀을 뿌리고 모자 위에는 흙을 덮었다.[10-26] 생전의 보이스는 한국 땅을 밟지 못했지만, 영혼의 부활을 믿었던 그의 혼은 친구를 찾아왔을 것이다.

이 책을 쓰면서 가끔 난감한 순간들이 있었다. 미술사 전공자로서 내 관점이 적용된 해석을 포기하고 보이스의 말들을 그대로 인용하는 경우들이 그랬다. 이는 물론 나뿐 아니라 보이스에 관해 공부해본 사람이라면 쉽게 공감할 수 있을 것이다. 예컨대 어떤 책은 거의 보이스의 인용문들로 엮어졌는데, 그 내용이 일목요연하다. 그만큼 본인 작업에 관한 보이스의 설명이 논리정연하다는 것을 의미하는데, 이에 반론을 제기하는 게 쉽지 않다. 본문에서 언급한 보이스의 관객들이 그의 말에 귀를 기울여야 하는 것처럼, 연구가들 역시 같은 상황에 처하게 된다. 특히 5장의 '사회적 조각'의 예들을 서술하는 과정이 지루했는데, 이를 읽는 독자들 역시 마찬가지일 것이다. 왜냐하면 '사회적 조각'의 '확장된 예술개념'은 미술작품을 연구대상으로 하는 미술사의 영역을 벗어나고 있으며, 따라서 미술사 방법론과 무관하기 때문이다. 나는

'사회적 조각'의 배경이 되는 정치·사회·경제적 맥락을 살펴보고 비판적인 관점에서 그 실체를 검토했지만, 작품해석 대신에 보이스가 설명하는 '사회적 조각'의 사례들을 그대로 소개할 수밖에 없었다.

그럼에도 불구하고 보이스 작업의 성과를 되짚어보면, 역시 '사회적 조각'이라는 핵심어로 귀결되며, 여기에는 몇 가지 이유가 있다. 우선 모든 사람이 창의력을 발휘해 사회의 변화와 발전을 도모하자는 '사회적 조각'의 목표는 인간이 지구에 존재하는 한 궁극적으로 추구해야 할 과제인 동시에 지속적으로 유효한 희망의 메시지이기 때문이다. 그리고 이를 뒷받침하는 그의 '온기이론'은 논리적인 사고의 틀을 갖추고 있으며, '사회적 조각'을 포함한 그의 모든 작업에 일관되게 적용되는 정교함을 보여준다. 게다가 '사회적 조각'은 보이스라는 개성적인 인물에 의해 더욱 강한 호소력을 발휘한다. 영원한 진리의 전달자로서 그는 미술가와 행위예술가, 교육자와 혁명가, 목자와 순교자, 진화론자와 샤먼 같은 다양한 역할을 택했다. 비록 정치가로서는 실패했지만 그는 전후 독일의 독특한 시대적 상황에서 삶의 예술을 주창하며 자신을 신화적 존재로 만드는 과시의 전략을 성공시켰다.

미술사를 공부하면서 오랫동안 한 작가의 작품들을 마주하다보면, 그 누군가를 만나게 된다. 이건 미술에만 해당되는 이야기가 아니다. 한 구절의 시에 몰두하고 음악에 심취할 때, 그 뒤 저편에 존재하는 예술가라는 한 사람을 만나게 된다. 물론 모든 예술가들이 언제나 자신의 존재를 명확히 드러내는 건 아니며, 나 역시 모든 이들에게 끌리는 건 아니다. 이 책을 쓰면서 나는 꽤 오랜 시간 보이스라는 사람과

마주했다. 그리고 내가 만난 보이스 역시 양면성을 지닌 한 사람의 인간이었다. 유명미술가들의 경우에 흔히 볼 수 있는 것처럼, 보이스에 대한 평가 역시 양극으로 갈라진다. 한편에선 그의 독창성을 극찬했고, 다른 한편에선 그를 사기꾼으로 여겼다. 내가 만난 보이스는 독일인 특유의 성실함과 인내심을 보여주었고, 그의 지식은 두터웠으며, 그 박식함을 능숙하게 표현하는 달변가였고, 유머감각이 뛰어난 익살꾼이었다. 그리고 무엇보다 강한 카리스마의 소유자로서 자신의 이론과 주장을 행동으로 실천하였다. 동시에 그는 성공과 명성을 위해 기꺼이 쇼맨십을 발휘하는 영리한 기회주의자였으며, 그의 위장된 신화는 실망스러웠다. 하지만 예술을 통해 우리의 삶을 변화시키려는 그의 강인한 노력과 의지는 한결같았다.

평소에 보이스는 자신을 온전히 소모하는 삶을 살지 못하고 죽는다는 것은 너무나 끔찍한 일이라고 말했다. 그리고 나는 그의 말년 모습에서 자신의 모든 것을 남김없이 소진한 사람의 그 쓸쓸한 표정을 보았다. 자신의 삶과 예술에 모든 에너지와 열정을 바쳤던 보이스에게 진심어린 경의를 표한다.

# 주

**1**

1 보이스의 인터뷰(1974.2.6): Schneede, 325에서 재인용.

2 Adriani, 11-13.

3 할 포스터·로잘린드 크라우스·이브-알랭 브아·벤자민 부클로 지음, 480.

4 'Staatliche Kunstakademie Düsseldorf'를 직역하면 '뒤셀도르프 국립미술아카데미'이다. 1563년 피렌체에서는 유럽최초의 미술대학인 '드로잉 미술아카데미Accademia delle Arti del Disegno'가 설립되었고, 이 전통을 이어받아 유럽의 미술대학들은 '아카데미'라는 명칭을 사용했다.

5 보이스는 그린텐 형제가 약 2,000점을 소장한 것으로 말했으며, 프란츠 요제프 그린텐은 6000점 이상을 언급했다. Hoffmanns, 14.

6 Koepplin, 29.

7 Lorenz, 1995b, 9-18.

8 Adriani, 11-13. 아드리아니의 첫 번째 단행본(1973)은 여러 차례에 걸쳐 발간되었으며, 이 가운데 1994년 단행본은 작가의 사후 그의 부인인 에바 보이스의 협조로 완성되었다.

9 Stachelhaus의 저서(1987)는 수차례에 걸쳐 발행되었다.

10 필자는 이 책에서 아드리아니의 1981년 단행본과 슈타헬하우스의 1994년 단행본을 인용했다. Adriani와 Stachelhaus 참조.

11 Adriani, 23.

12 Stachelhaus, 25-26.

13 Tratschke, no page.

14 Buchloh, 1980, 36-38; Buchloh, 1987, 65-71.

15 Gieseke and Markert, 76-77; Adriani, 23; Stachelhaus, 26.

16 Fritz, 153-155.

17 Famulla 참조.

18 Kuspit, 1995, 28-34.

19 Knöfel, 118-123.

20 위의 책, 119, 122.

**2**

1 보이스의 인터뷰(1964.12): Blume and Nichols, 216에서 재인용.

2 Angerbauer-Rau, 176.

3 Horst, 239. 보이스는 레오나르드의 〈모나리자〉 주인공인 '지오콘다Gioconda'에서 모티프를 얻어 〈지오콘돌로기〉를 그렸고, 이 드로잉은 1950년 반 데어 그린텐 형제의 집에서 전시되었다.

4 김연홍, 41-44.

5 보이스와 슈타이너에 관해서는 Paas, 85-98; Zumdick, 2002 참조.

6 루돌프 슈타이너 지음/김경식 옮김, 63.

7 Stachelhaus, 87.

8 루돌프 슈타이너 지음/김경식 옮김, 65-66.

9 에바 메스-크리스텔러 지음/정정순·정여주 옮김, 94-95.

10 Beuys, 1972, 13.

11 Angerbauer-Rau, 163.

12 Adriani, 52.

13 Angerbauer-Rau, 116.

14 Harlan, Rappmann and Schata, 22.

15 Angerbauer-Rau, 35, 215.

16 보이스의 '결정체Kristall'에 관해서는 Pohl, 19-34; Oltmann, 73-78 참조.

17 Loers, 1993, 51.

18 보이스가 종이 위에 연필로 그린 〈플라스틱〉(1971) 스케치에서도 인체의 머리와 가슴, 발은 동일한 개념들로 표기되고 있다.

19 Angerbauer-Rau, 244.

20 Beuys, 1981b, 250.

21 Horst, 93에서 재인용.

22 Tisdall, 1979, 72.

23 Wagner, 217; Famulla, 86-88.

24 Blume and Nichols, 195에서 재인용.

**3**

1 보이스의 인터뷰(1984.12.10): Kramer, 1991, 10.

2 Adriani, 104.

3 보이스의 행위가 이루어진 날짜는 문헌마다 조금씩 차이를 보인다. 슈네데는 팸플릿과 포스터 등의 증거물을 근거로 비교적 정확한 날짜를 제시하고 있다. 따라서 필자는 슈네데가 언급한 날짜를 인용한다. Schneede 참조.

4 Schneede, 20-21.

5 그리곤 분필로 칠판에 무엇인가를 적은 후 곧바로 지워버렸는데, 그 내용은 확인되지 않는다. 훗날 보이스는 칠판에 적었던 내용을 기억하지 못했으며, 그것을 순간에 사라져버리는 직관에 비유했다. Tisdall, 1979, 88; 보이스와 음악에 관해서는 Kramer, 1995 참조.

6 Schneede, 22-26.

7 Adriani, 109.

8 위의 책, 102; 보이스의 플럭서스 개념에 관해서는 Kellein, 137-142.

9 훗날 마키우나스는 '미학적 관심이 아닌 사회적' 활동을 플럭서스의 목표로 말했다. Stachelhaus, 161.

10 위의 책, 74-77.

11 Adriani, 145.

12  위의 책, 141

13  Blume and Nichols, 37.

14  Beuys, 1981b, 250.

15  Schneede, 104.

16  Stachelhaus, 169.

17  Adriani, 155.

18  Steiner, 1981, 369-370. 슈타이너는 1922년의
    비엔나 강연에서 동양인과 서양인에 관해
    언급했다.

19  Adriani, 162-165; Stachelhaus, 170-171.
    베를린의 르네 블록 갤러리에서는 십자가
    분할을 제외한 코펜하겐에서의 행위를
    반복했다.

20  Stachelhaus, 171.

21  총 5악장 82분은 1악장 22분, 2악장 17분,
    3악장 16분, 4악장 12분, 5악장 15분으로
    구성되었다.

22  Schneede, 186-188.

23  Blume and Nichols, 188에서 재인용.

**4**

1   보이스의 인터뷰(1969.8.28): Angerbauer-Rau,
    38에서 재인용.

2   퇴폐미술에 관해서는 송혜영, 2000, 113-139.

3   Heuser, 12.

4   Lange, 1999, 57-58. 독일 예술가연맹을
    결성했던 당시의 아카데미 교수들은
    Karl Hoffer(Berlin)와 Karl Schmidt-
    Rottluff(Berlin), Willi Baumeister(Stuttgart)와
    Erich Heckel(Karlsruhe), Ewald
    Mataré(Düsseldorf)였다. 나치시절 이들은
    모두 퇴폐미술가로 낙인찍힌 후 공식 활동을
    금지당했다.

5   Stachelhaus, 31-42.

6   Rywelski, 48.

7   Stachelhaus, 114.

8   Blume and Nichols, 294에서 재인용.

9   Schneede, 202-203.

10  Angerbauer-Rau, 499.

11  Kramer, 1991, 20.

12  Goeb, no page.

13  Adriani, 298-308; Stachelhaus, 111-133.

14  보이스의 수업방식과 학생들의 작업에
    관해서는 Richter, 81-251 참조.

15  Stüttgen, 1991, 129.

16  Dienst, 35, 38.

17  Ringgespräche에 관해서는 Stüttgen, 1996, 299-
    307 참조.

18  Lidl-Akademie에 관해서는 Lange, 1999, 142-
    151.

19  Richter, 85.

**5**

1   보이스의 렘부룩 상 수상소감(1986.1.12):
    Beuys, 1986b, 210.

2   Zumdick, 2002, 12.

3   Schellmann, 19.

4   Zweite 1986a, 10.

5   Kramer, 1991, 209-211.

6   Beuys, 2002, 23.

7   Brutvan, 33; Blume and Nichols, 311. 1974년
    1월 9일부터 19일까지 보이스는 뉴욕과 시카고,
    미니애폴리스에서 '사회적 조각'에 관한
    강연회와 인터뷰를 했다. Angerbauer-Rau, 117-
    118.

8   Angerbauer-Rau, 225; Brutvan, 32.

9   Rappmann, 1996, 287-288.

10  Angerbauer-Rau, 104.

11  Stüttgen, 1996, 303.

12  Lange, 1999, 101에서 재인용.

13  위의 책, 103.

14  위의 책, 99.

15  Adriani, 283.

16  Stachelhaus, 139-140.

17  Loers, 113.

18  Stachelhaus, 140.

19  Loers, 114.

20  Angerbauer-Rau, 99, 232, 253, 529.

21  Jappe, 204; 자유국제대학에 관해서는
    Stachelhaus, 144-146 참조.

22  Stachelhaus, 148.

23  꿀펌프 작업장에 관해서는 Loers and
    Witzmann, 157-168.

24  위의 책, 160-161.

25  Harlan, 53.

26  Lange, 1999, 155.

27  Blume and Nichols, 274에서 재인용.

28  Mennekes, 1996a, 45.

29  김재원, 156-160 참조.

30  '직접 민주주의를 위한 옴니버스': www.
    omnibus.org(2014.6.15).

31  '어린이들의 별': www.kinderstern.
    com(2014.6.15).

32  Rappmann, 1996, 285-286; '자유국제대학
    출판사': fiu-verlag.com(2014.6.15).

**6**

1   보이스의 인터뷰(1981): Angerbauer-Rau, 386.

2   Herzogenrath, 33.

3   Angerbauer-Rau, 529.

4   Beuys, 2002, 10; 보이스와 언어에 관해서는
    Reithmann, 39-48 참조.

5   Brutvan, 32-33. 밀라노의 마르코니Marconi
    작업실(1973.3.6), 하노버의
    미술협회(1973.3.31-5.13), 시카고와
    미네아폴리스, 뉴욕의 순회전(1974.1.9-
    1.19), 본의 마거스Magers 화랑(1973.4.28-
    1973.5.17), 에든버러의 리차드 드마르코
    갤러리(1973.8.20), 영국과 아일랜드의
    순회전(1974.4.7-11.22), 런던의
    동시대미술연구소(1974), 제 6회 카셀
    도큐멘터(1977), 이탈리아 게누아의 두칼레
    궁(1978) 전시회와 강연회가 해당된다.

6   Lange, 1996, 166.

7   1974년 1월 11일에 사용했던 2개의 칠판은
    15,000달러의 구입요청에도 불구하고
    보이스가 그 내용을 지워버렸다. Lange, 1999,
    170, 각주 2.

8   Kuspit, 1999, 19.

9   영화관과 극장, 전시장을 갖춘
    동시대미술연구소는 현대미술을 소개하는
    동시에 미술의 교육적인 역할을 강조하는 데
    주력하였다.

10  Lange, 1999, 207.

11  Angerbauer-Rau, 164-165, 261, 321.

12  보이스와 브로타스의 절친한 관계는
    브로타스의 공개 서한(1972.9.28)을 계기로
    끝이 났다. '마술의 정치?'라는 제목으로
    공개된 이 편지에서 브로타스는 보이스를
    리하르트 바그너와 비교하며 그의 정치활동을
    비판하고 있다. Blume and Nichols, 286-287.

13  강태희, 109-132; 할 포스터; 로잘린드

크라우스 · 이브-알랭 브아 · 벤자민 부클로
지음, 549-554.

14 Lange, 1999, 219.

15 Angerbauer-Rau, 196; Schellmann, 24.

16 Lange, 1996, 168.

**7**

1 보이스의 인터뷰(1976년 여름): Harlan,
Rappmann and Schata, 17.

2 보이스의 인터뷰(1974): Tisdall 1979, 23.

3 Adriani, 11; Beuys, 2002, 9.

4 보이스의 고통에 관해서는 오이겐 블루메, 81-
111 참조.

5 Beuys, 1986a, 113; Zweite, 1986a, 81.

6 〈너의 상처를 보여줘〉에 관해서는 Zweite,
1986a; Zweite, 1986b, 37-58.

7 Mennekes, 1996a, 81; Mennekes, 1996b, 231.

8 보이스의 인터뷰(1984.11.10): Mennekes,
1996a, 87.

9 Mennekes, 1996a, 197; Mennekes 1996b, 229-
232.

10 루돌프 슈타이너 지음/매튜 바통 엮음, 41-44.

11 Beuys, 1981b, 81.

12 Schneede, 276-280.

13 Schwebel, 16.

14 Schneede, 281.

15 이냐시오와 보이스에 관해서는 Mennekes,
1990, 597-612 참조.

16 Grinten and Mennekes, 107.

17 Mennekes, 1989, 29.

18 Loers, p. 59에서 재인용.

19 Horst, 185-187; 김정희, 189-192; 김행지, 16.

20 '반쪽 십자가'는 보이스의 설치작업뿐

아니라 행위에서도 자주 발견된다.
〈유라시아, 시베리아 심포니 34악장〉(1966),
〈만레사Manresa〉(1966), 〈유라시아장대〉(1967,
1968), 〈진공-덩어리〉(1968), 〈켈틱〉(1970,
1971).

21 Jedlinski, 83.

22 Tisdall, 1980, 14. 보이스의 적갈색에 관해서는
Horst, 201; Angerbauer-Rau, 285 참조.

23 Kotte and Mildner, 41-45.

24 Mennekes, 1996a, 57.

25 Tisdall, 1979, 23.

26 Beuys, 1981a, 89; 보이스 작업의 양성애
모티프에 관해서는 Alonso, 206 참조.

27 이 설치작업은 1980년 런던의 앤서니
도페이Anthony d'Offay 갤러리의 개관전에
등장했으며 1982년에는 호주의 캔버라
국립미술관에 소장되었다.

28 Alonso, 195-196.

29 보이스의 지방, 펠트, 구리, 유황의 여러
의미에 관해서는 Huber, Strieder, Oellers and
Gaevenitz, 15-78.

30 Bodenmann-Ritter, 96; Murken, 247-250.

31 Borer, 23.

32 Schneede, 331-333.

33 Blume and Nichols, 304에서 재인용.

34 보이스는 1979년 8월 마지막으로 베를린의
르네 블록에서 《그래, 이제 우린 이곳의
쓰레기를 치워버리자!Ja, jetzt brechen wir
hier den Scheiß ab》는 익살스런 제목의
개인전을 열었고, 개막식 전에 갤러리의 벽을
부순 후 그 잔해물인 모르타르를 22개의 나무
상자 안에 담았다. 당시 갤러리에서 발간한
『베를린에서: 코요테의 새로움Aus Berlin:

*Neues vom Kojoten*』이라는 제목의 조그만
간행물에는 〈나는 미국을 좋아하고, 미국도
나를 좋아한다〉는 뉴욕 행위(1974)의 부산물인
보이스의 모자와 장갑, 펠트와 마른 풀, 한
무더기의 월 스트리트 저널 등이 사진으로
실렸다. 그리고 같은 해 11월 뉴욕의 로날드
펠트만Ronald Feldman 갤러리에서는 동일한
제목의 전시회가 열렸고, 베를린의 간행물에
실렸던 사진들의 오브제들이 전시되었다.
Angerbauer-Rau, 288.

35 보이스는 1984년 일본 동경에서 두 번의
전시회, 와타리Watari 갤러리의 《요제프
보이스와 백남준》(5.15-7.17), 세이부Seibu
미술관의 《요제프 보이스-울브리히트 소장품
전시회》(6.2-7.2)를 열었다. 그런데 마침 같은
시기에 백남준의 개인전이 도쿄 메트로폴리탄
미술관에서 개최되었다. 따라서 두 사람은
세이부미술관의 보이스 개인전 개막일에 함께
행위를 했다. 위의 책, 469, 474.

36 Schneede, 369-370.

37 Beuys, 1981a, 89. 동물과 연관된 보이스의
샤머니즘에 관해서는 Alonso, 206-207; Macho,
338-339 참조.

38 Goodrow, 99; Schneede, 370.

39 Goodrow, 100; Heller, 10-20.

40 보이스의 육체적 행위에 관해서는 Huber, 95-
102 참조.

41 Blume and Nichols, 37에서 재인용.

**8**

1 보이스의 인터뷰(1986): Groner and Kandler,
201.

2 Angerbauer-Rau, 360, 494.

3 Zweite, 1991, 46.

4 Altenberg and Oberhuber, 34-35.

5 보이스의 생태주의에 관해서는 Beuys, 1993,
252-254; 윤희경, 229-257 참조.

6 〈7000그루의 참나무〉의 협동작업에 관해서는
Niemeyer, 228-236 참조.

7 Loers, 257-260.

8 Krüger and Pehnt, 45.

9 Ibid.

10 Willisch and Claus, 294.

11 Angerbauer-Rau, 404.

12 Beuys, 1993, 254.

13 슈타이너의『성공적인 농업의 인문학적
토대Geisteswissenschaftliche Grundlagen zum
Gedeihen der Landwirtschaft』의 한 장인
「지구와 우주의 힘들Die Kräfte der Erde und
des Kosmos」에서 언급된 내용이다. Loers
and Witzmann, 244. 보이스는 〈7000그루의
참나무〉를 '루돌프 스타이너와 관련된
작품'으로 언급했다. Willisch and Claus, 338.

14 〈20세기의 종말〉에 관한 네 개의 버전에
관해서는 Schalhorn 참조.

15 뒤셀도르프와 런던에 소장된 〈20세기의
종말〉은 다음과 같이 성립되었다.
1960년대부터 보이스의 작품을 수집해왔던
귄터 울브리히트Günter Ulbricht는 1983년
8월에 5개의 현무암을 구입했으며, 이 작품은
현재 뒤셀도르프의 노르트라인 베스트팔렌
미술관에 있다. 1985년 보이스는 다시 한 번
31개의 현무암으로 대작을 계획했고, 뮌헨의
갤러리스트였던 베른트 클뤼저Bern Klüser는
이 작품을 구입했다. 그러나 다음 해 1월
보이스는 세상을 떠났고, 따라서 이는 보이스가

직접 설치하지 못했던 유일한 작품이 되었다. 1988년 베를린의 마틴 그로피우스 건물에서 최초로 전시된 후 이 작품은 미국과 유럽의 여러 전시회에 등장했으며, 1991년 런던의 테이트가 최종 구입을 결정했다.

16 Armin Zweite는 회의론적인 관점에서 환경파괴와 인간성의 상실을 언급한다. Zweite, 1991, 45-46. Pia Witzmann은 인간과 자연을 치유하는 회복의 가능성을 발견한다. Witzmann, 1993, 247-248. Johannes Stüttgen과 Gottlieb Leinz에 의하면, 종말은 세기의 종말을 의미할 뿐 인간의 종말을 의미하지 않는다. Stüttgen, 1993/94, 180-184; Leinz, 206.

17 1984년 뮌헨 예술의 전당에서 〈20세기의 종말〉의 설치작업을 끝내고 보이스가 가졌던 인터뷰 내용이다. Traeger, 153-154에서 재인용.

18 Förster, 65. 1982년 가을 보이스는 자신의 동료였던 우 베 클라우스U We Claus에게 원추형 마개를 삽입한 12개의 현무암을 원형으로 배열하려는 계획을 말하였다. 따라서 그의 스케치에 적힌 '12 Symphytum'이란 단어는 12개의 현무암을 의미한다. 클라우스는 보이스가 말한 대로 원형으로 배열된 현무암들을 스케치로 남겼는데, 이 계획은 실현되지 않았다. Claus, 1996, 321-323.

19 Claus, 2007, 121.

20 Witzmann, 248.

21 Förster and Willisch, 252-253.

22 Gantzert-Castrillo, 115-116.

23 Dickel, 229; Zweite, 1991, 45; Klüser, 40. Jörg Traeger는 〈20세기의 종말〉의 거대한 돌더미에서 Edmund Burke의 '숭고미'를 발견한다. Traeger, 158-161.

24 Gantzert-Castrillo, 115.

25 Klüser, 44.

**9**

1 보이스의 강연회(1985.11.20): Beuys, 2002, 13.

2 베니스 비엔날레는 1895년부터 2년마다 한 번씩, 뮌스터 조각전은 1977년부터 10년마다 한 번씩 개최된다.

3 Kimpel, 52-55; Schwarze, 61-62.

4 지난 몇 년 동안의 행위의 부산물들을 모은 보이스의 설치작업은 구스타프 쿠르베의 〈화가의 작업실〉(1855), 뒤샹의 〈대형유리〉(1915-1923)와 비교된다. Bätschmann, 222. 〈자본 공간〉에 관해서는 Verspohl, Kramer 1991 참조.

5 페터 뷔르거 지음/최성만 옮김, 69-104.

6 Angerbauer-Rau, 238, 341, 345, 354.

7 Bastian and Simmen, 36.

8 Vischer, 1983; Vischer, 1986, 81-106 참조.

9 Vischer, 1983, 60.

10 Vischer, 1986, 94. 결핵으로 일찍이 세상을 떠났던 룽에는 〈작은 아침〉(1808)과 〈큰 아침〉(1808)만을 유화로 완성하였다. 〈작은 아침〉(109×85.5cm)과 〈큰 아침〉(152×113cm)이란 제목은 캔버스의 크기로 구분된다.

11 Vischer, 1986, 102.

12 Tisdall, 1998 참조; 정유경, 194-195.

13 Vischer, 1986, 104.

14 Luckow, 1998, 28-32.

15 Dirk Luckow는 후기미니멀리즘의 반형태Anti Form에서 보이스의 영향을 발견하고, 모리스와 헤세, 나우만과 세라의 작품들을 자세히 비교분석하고 있다. Luckow, 1998, 109-287.

16  Adriani, 145.

17  Luckow, 1998, 58-61.

18  Meyer, 57.

19  Luckow, 2008, 346-348.

20  Adriani, 146.

21  Luckow, 1998, 11-12.

**10**

1   보이스의 인터뷰(1984.4.16); Angerbauer-Rau, 470.

2   1964년 11월 지역방송 ZDF는 '플럭서스 그룹'이라는 제목의 TV연작을 기획했고, 12월 11일 보이스는 Wolf Vostell, Bazon Brock와 함께 생방송의 기회를 얻었다. 당시 보이스가 사용했던 플래카드는 부서졌으며, 같은 내용이 적힌 마분지는 남아있다. Schneede, 80-82.

3   Graevenitz, 260.

4   보이스와 뒤샹에 관해서는 Graevenitz, 260-266; Bezzola, 267-269; Körner and Steiner, 34; Kröger 66-67 참조.

5   Graevenitz, 261-263.

6   Angerbauer-Rau, 196, 494; Borer, 22-23.

7   Hoffmanns, 12.

8   Präger, 67-86.

9   Stüttgen, 1988, 70.

10  Bätschmann, 219-221.

11  Angerbauer-Rau, 327, 336, 381.

12  Beuys, 1969b, 45.

13  Adriani, 89-90.

14  이 전시의 개막일에 관객들은 충격적인 장면을 목격하였다. 갤러리 현관에는 도살장의 황소머리가 매달려 있었고, 이를 보고 놀란 주민들의 신고로 황소머리는 개막식 이전에 철거되었다. 당시 집 전체가 전시장으로 활용되었는데, 2층 화장실 욕조 안에는 팔다리가 잘린 마네킹이 있었다. 또한 방 하나에는 13개의 TV가 설치되었는데, 제대로 작동되는 TV는 하나도 없었다. 대부분의 영상은 뒤집어지거나 무질서한 상태였으며, 관객이 발로 밟아야 작동을 했다.

15  Angerbauer-Rau, 409.

16  Schmeede, 376.

17  Ibid.

# 참고문헌

\* 이 책의 4장, 6장, 7장, 8장은 필자가 기존에 발표한 다음의 학술논문들을 기반으로 완성되었다.

송혜영, 「아카데미교수로서의 요셉 보이스」, 『서양미술사학회 논문집』 제27집, 2007, 32-51.

_____, 「요셉 보이스의 '사회적 조각'에 나타난 교육적 의미: 1970년대의 '칠판'을 중심으로」, 『현대미술사연구』 제24집, 2008, 115-138.

_____, 「요셉 보이스의〈20세기 종말〉」, 『미술사학』 24, 2010, 203-227.

_____, 「요셉 보이스의 작업에 공존하는 기독교와 샤머니즘 연구」, 『서양미술사학회논문집』 제37집, 2012, 81-108.

## 1. 국내문헌

강태희, 『현대미술과 시각문화』, 눈빛, 2007.

김승호, 「요셉 보이스의 조각이론:〈왕궁Palazzo Regale〉(1985)을 중심으로」, 『미술사학보』 제24호, 2005, 207-241.

김연홍, 「괴테의 자연개념 - 원형현상, 변형 등의 핵심개념을 중심으로」, 『독일문학』 제81집, 2002, 29-47.

김재원, 「요셉 보이스의 유토피아와 그 (정치적) 실현을 향한 여정」, 『현대미술사연구』 제24집, 2008, 139-166.

김정희, 「요제프 보이스의 십자가」, 『십자가』, 학연문화사, 2006, 179-218.

김행지, 「요셉 보이스(Joseph Beuys)의 작품에 나타난 그리스도교적 상징과 의식」, 『미술사와 시각문화』 제10호, 2011, 8-51.

송혜영, 「나치와 현대미술: 뮌헨의 퇴폐미술전(1937)」, 『서양미술사학회 논문집』 제13집, 2000, 113-139.

오이겐 블루메, 「요셉 보이스 : 고통의 공간. 뼈 뒤로 세어지다」, 『현대미술사연구』 제24집, 2008, 81-111.

윤희경, 「생태주의로 본 보이스의 미술」, 『서양미술사학회논문집』 제37집, 2012, 229-261.

정유경, 「요셉 보이스의 '사회적 조각': 〈7000떡갈나무〉(1982-87)를 중심으로」, 『현대미술논문집』 제13집, 2001, 179-204.

2. 번역서

루돌프 슈타이너 지음/김경식 옮김, 『고차 세계의 인식으로 가는 길』, 밝은 누리, 2003.

루돌프 슈타이너 지음/매튜 바통 엮음/박병기 · 김민재 옮김, 『기독교적 세계관』, 인간사랑, 2009.

에바 메스−크리스텔러 지음/정정순 · 정여주 옮김, 『인지학 예술치료』, 학지사, 2004.

크리스토퍼 뱀퍼드 지음/조준영 옮김, 『인지학이란 무엇인가』, 섬돌출판사, 2009.

페터 뷔르거 지음/최성만 옮김, 『아방가르드의 이론』, 지식을 만드는 지식 클래식, 2009.

할 포스터 · 로잘린드 크라우스 · 이브−알랭 브아 · 벤자민 부클로 지음/배수희 · 신정희 외 옮김/김영나 감수, 『1900년 이후의 미술사: 모더니즘 반모더니즘 포스트모더니즘』, 세미콜론, 2007.

3. 국외문헌

Ackermann, Marion and Malz, Isabelle (eds.), *Joseph Beuys. Parallelprozesse*, München, 2010.

Adriani, Götz, Konnertz, Winfried and Thomas, Karin (eds.), *Joseph Beuys. Leben und Werk*, Köln: DuMont, 1981.

Ahrens, Carsten and Ahrens, Gerhard (eds.), *Partisanen der Utopie, Joseph Beuys - Heiner Müller* (exh. cat.), Stiftung Schloss Neuhardenberg, Berlin, 2004.

Alonso, Carmen, "Stripes from the house of the shaman 1964-1972," *Joseph Beuys. Parallelprozesse*, München, 2010, 194-207.

Altenberg, Theo and Oberhuber, Oswald (eds.), *Gespräche mit Beuys. Wien am Friedrichshof*, Wien, 1983.

Angerbauer-Rau, Monika, *Beuys Kompass, Ein Lexikon zu den Gesprächen von Joseph Beuys*, Köln, 1998.

Bastian, Heiner (ed.), *Joseph Beuys. Skulpturen und Objekte* (exh. cat.), Martin-Gropius-Bau Berlin, München, 1988.

Bastian, Heiner and Simmen, Jeannot (eds.), *Joseph Beuys. Zeichnungen, Tekeningen, Drawings* (exh. cat.), Berlin Nationalgalerie, Berlin, 1979.

Bätschmann, Oskar, *Ausstellungskünstler. Kult und Karriere im modernen Kunstsystem*, Köln: Du Mont, 1997.

Beuys, Joseph, "Telefoninterview mit Armin Halstenberg," *Kölner Stadt-Anzeiger*, 14/15, Juni 1968, Basel, 1969a, 36.

_____, "Interview with Willough by Sharp," *Artforum*, December 1969b, 40-47.

_____, "Gespäch zwischen Beuys und Lieberknecht," *Joseph Beuys. Zeichnungen 1947-59*, Hagen Lieberknecht (ed.), Köln, 1972, 8-33.

_____, "Interview von Erika Billeter," *Mythos und Ritual in der Kunst der 70er Jahre* (exh. cat.), Kunsthaus Zürich, 1981a, 89-92.

_____, Beuys Interview von Birgit Lahann, "Ich bin ein ganz scharfer Hase," *Stern*, Heft 19 vom 30. April 1981b, 77-82, 250-253.

_____, *Ein Gespräch/ Una discussione, Joseph Beuys, Jannis Kounellis, Anselm Kiefer, Enzo Cucchi* (1985a.10.28), Jacqueline Burckhardt (ed.), Zürich, 1986a.

_____, "Schütze die Flamme! Vom Wärmecharakter des Menschen," *die Drei*, Zeitschrift für Wissenschaft, Kunst und soziales Leben, 56, März, 1986b, 209-211.

_____, Videointerview "Theo Altenberg - Joseph Beuys Documenta 1982," *Joseph Beuys. documenta. Arbeit* (exh. cat.), Veit Loers and Pia Witzmann (eds.), Museum Fridericianum, 1993, 252-254.

_____, *Sprechen über Deutschland, Rede vom 20. November 1985 in den Münchener Kammerspielen*, Wangen/Allgäu, 2002.

Bezzola, Tobia, "<Hiermit trete ich aus der Kunst aus> Ein Kartengruss von Joseph Beuys an Marcel Duchamp," *Joseph Beuys Symposium Kranenburg 1995*, Förderverein Museum Schloss Moyland e.V. (ed.), Basel, 1996, 267-269.

Blume, Eugen and Nichols, Chatherine (eds.), *Beuys Die Revolution sind wir* (exh. cat.), National Galerie Staatliche Museen zu Berlin, Göttingen, 2008.

Bodenmann-Ritter, Clara (ed.), *Joseph Beuys. Jeder Mensch ein Künstler. Gespräche auf der documenta 5 (1972)*, Frankfurt/Berlin/Wien, 1975.

Borer, Alain, *Joseph Beuys. Eine Werkübersicht*, München, 2001.

Brutvan, Cheryl, "A Blackboard by Joseph Beuys," *Apollo* (495), 2003, 32-33.

Buchloh, Benjamin H.D., "Beuys: The Twilight of the Idol - Preliminary notes for a Critique," *Artforum*, January 1980, Nr. 5, 36-38.

_____, "Joseph Beuys - Die Götzendämmerung," *Brennpunkt Düsseldorf 1962-1987* (exh. cat.), Kunstmuseum Düsseldorf, Düsseldorf 1987, 60-77.

Bunge, Matthias, "Bildnerisches Denken und denkerisches Bilden - Die Plastische Theorie als integrierender Bestandteil der Beuysschen Kunst," *Joseph Beuys Symposium Kranenburg 1995*, Förderverein Museum Schloss Moyland e.V. (ed.), Basel, 1996, 172-181.

Burckhardt, Jacqueline (ed.), *Joseph Beuys, Jannis Kounellis, Anselm Kiefer und Enzo Cucchi, Ein Gespräch*, Basel, 1986.

Buschkühle, Carl-Peter, *Wärmezeit, zur Kunst als Kunstpädagogik bei Joseph Beuys*, Frankfurt, 1997.

Claus, U We, "Symphytum: zum <Ende des 20. Jahrhunderts>," *Joseph Beuys Symposium Kranenburg 1995*, Förderverein Museum Schloss Moyland e.V. (ed.), Basel, 1996, 320-325.

_____, "Symphytum: zum <Ende des 20. Jahrhunderts>," *Joseph Beuys. Das Ende des 20. Jahrhunderts*, Susanne Willisch and Bruno Heimberg (eds.), München, 2007, 121-135.

Dickel, Hans, "Eiszeit der Moderne. Zur Kälte als Metapher in Caspar David Friedrichs <Eismeer> und Joseph Beuys' Installation <Blitzschlag mit Lichtschein auf Hirsch>," *Idea*, Jahrbuch der Hamburger Kunsthalle, IX, 1990, 220-239.

Dienst, Rolf-Gunter, "Joseph Beuys Gespräch mit Rolf-Gunter," *Noch Kunst. Neuestes aus deutschen Ateliers*, Düsseldorf, 1970, 26-47.

Famulla, Rolf, *Joseph Beuys: Künstler, Krieger und Schamane*, Gießen, 2009.

Filliou, Robert, *Lehren und Lernen als Aufführungskünste*, Köln/New York, 1970.

Förster, Eckart, "Behutsamkeit, Indirektheit, Unmerklichkeit, auch oft, 'Antitechniken' sind meine Möglichkeiten: zu Joseph Beuys' Das Ende de 20. Jahrhunderts," *Joseph Beuys. Das Ende des 20. Jahrhunderts*, Susanne Willisch and Bruno Heimberg (eds.), München, 2007, 49-93.

Förster, Eckart and Willisch, Susanne, "Die Idee geht verloren," *Joseph Beuys. Das Ende des 20. Jahrhunderts*, Susanne Willisch and Bruno Heimberg (eds.), München, 2007, 249-284.

Fritz, Nicole, *Bewohnte Mythen Joseph Beuys und der Aberglaube*, Diss. Tübingen Uni. 2002.

Gantzert-Castrillo, Erich, "Ja Ja Ja Ja, Nee Nee Nee Nee Nee, oder vom langsamen Verschwinden des Originals," *Joseph Beuys Das Ende des 20. Jahrhunderts*, Susanne Willisch and Bruno Heimberg (eds.), München, 2007, 109-119.

Gieseke, Frank; Markert, Albert (eds.), *Flieger, Filz und Vaterland. Eine erweiterte Beuys Biografie*, Berlin, 1996.

Goeb, Alexander, "Professor bellt ins Mikorphon! Düsseldorf: Akademie-Happening," *Express* (1967.12.1). no page.

Goodrow, Gérard A., "Joseph Beuys und Schamanismus. Auf dem Weg zur sozialen Plastik," *Joseph Beuys Tagung Basel 1.-4. Mai 1991*, Harlan, Koepplin and Velhagen (eds.), Basel, 1991. 96-101.

Graevenitz, Antje von, "Joseph Beuys über seinen Herausforderer Marcel Duchamp," *Joseph Beuys Symposium Kranenburg 1995*, Förderverein Museum Schloss Moyland e.V. (ed.), Basel, 1996, 260-266.

Grinten, Franz Joseph van der and Mennekes, Friedhelm (eds.), *Menschenbild - Christusbild*, Stuttgart, 1984.

Groner, Fernando and Kandler, Rose-Maria (eds.), *7000Eichen - Joseph Beuys*, Köln, 1987.

Harlan, Volker, *Was ist Kunst? Werkstattgespräch mit Beuys*, Stuttgart, 1986.

Harlan, Volker, Rappmann, Rainer and Schata, Peter (eds.), *Soziale Plastik. Materialien zu Joseph Beuys*, Achberg, 1984.

Heller, Martin, "Vom Schillern der fremden Federn. Schamanismus und Gegenwartskunst," *Kunstnachrchiten*, 20, I, Januar 1984, 10-20.

Herzogenrath, Wulf, *Selbstdarstellung Künstler über sich*, Düsseldorf, 1973.

Heuser, Werner, "Ansprache zur Wiedereröffnung der Staatlichen Kunstakademie Düsseldorf," *Jahresbericht der Staatlichen Kunstakademie Düsseldorf 1945-1947*, Düsseldorf, 1947, 9-12.

Hoffmanns, Christiane, *Beuys Bilder eines Lebens*, Leipzig, 2009.

Horst, Hans Markus, *Kreuz und Christus, Die religiöse Botschaft im Werk von Joseph Beuys*, Stuttgart, 1988.

Huber, Eva, "Der kontrollierte Körper. Zur Präsenz gestischer Ikonographie im Werk von Joseph Beuys," *Joseph Beuys Symposium Kranenburg 1995*, Förderverein Museum Schloss Moyland e.V. (ed.), Basel, 1996, 95-102.

Huber, Strieder, Oellers and Gaevenitz (Text), "Materialblock - Fett, Filz, Kupfer, Schwefel," *Joseph Beuys Symposium zur Material-Ikonogrfie*, Stiftung Museum Schloss Moyland (ed.), Bedburg-Hau, 2008, 51-78.

Jappe, Georg, *Beuys packen. Dokumente 1968-1996*, Regensburg, 1996.

Jedlinski, Jaromir, "Polentransport 1981," *Joseph Beuys Tagung Basel 1.-4. Mai 1991*, Harlan, Koepplin and Velhagen (eds.), Basel, 1991, 83-87.

Joachimides, Christos, *Joseph Beuys. Richtskräfte*, Berlin, 1977.

Kellein, Thomas, "Zum Fluxus-Begriff von Joseph Beuys," *Joseph Beuys Tagung Basel 1.-4. Mai 1991*, Harlan, Koepplin and Velhagen (eds.), Basel, 1991, 137-142.

Kimpel, Harald, *documenta Die Überschau*, Köln, 2002.

Klüser, Bernd, "München, Joseph Beuys und Das Ende des 20. Jahrhunderts," *Joseph Beuys. Das Ende des 20. Jahrhunderts*, Susanne Willisch and Bruno Heimberg (eds.), München, 2007, 31-46.

Knöfel, Ulrike, "Flug in die Ewigkeit," *Der Spiegel*, 28/2013, 118-123.

Koepplin, Dieter, "Fluxus. Bewegung im Sinne von Joseph Beuys," *Joseph Beuys. Plastische Bilder 1947-1970*, Barbara Strieder (ed.), Stuttgart, 1990, 20-35.

Körner, Hans and Steiner, Reinhard (eds.), "Plastische Selbstbestimmung? Ein kritischer Versuch über Joseph Beuys," *Das Kunstwerk* 35, 1982, 32-41.

Kotte, Wouter and Mildner, Ursula (eds.), *Das Kreuz als Universalzeichen bei Joseph Beuys*, Stuttgart, 1986.

Kramer, Mario, *Joseph Beuys <Das Kapital Raum 1970-1977>*, Heidelberg, 1991.

_____, *Klang & Skulptur. Der musikalische Aspekt im Werk von Joseph Beuys*, Darmstadt, 1995.

Kröger, Michael, "Make the secrets productive: Joseph Beuys redet - indem sein Werk schweigt," *Kritische Berichte*, 30, 2002, 62-74.

Krüger, Werner and Pehnt, Wolfgang (eds.), *Documenta-Documente, Künstler im Gespräch*, Köln, 1984.

Kugler, Walter, "Die Steiner-Tafeln. Richtkräfte für das 21. Jahrhundert," *Rudolf Steiner Wandtafelzeichnungen 1919-1924* (exh. cat.), Kunsthaus Zürich, Köln, 1999, 8-18.

Kuspit, Donald, "Beuys: Fat, Felt and Alchemy," *Art in America* 68 (5), 1980, 78-89.

_____, "Between Showman und Shaman," *Joseph Beuys Diverging critiques,* David Thislewood (ed.), 1995, 27-51.

_____, "Rudolf Steiner und Joseph Beuys: Tafelzeichnungen," *Rudolf Steiner Wandtafelzeichnungen 1919-1924* (exh. cat.), Kunsthaus Zürich, Köln, 1999, 19-23.

Lange, Barbara, "<Questions? You have questions?> Die künstlerische Selbstdarstellung von Joseph Beuys im <Fat Transformation Piece/Four Blackboards>(1972)," *Joseph Beuys Symposium Kranenburg 1995*, Förderverein Museum Schloss Moyland e.V. (ed.), Basel, 1996, 164-171.

_____, *Joseph Beuys : Richtkräfte einer neuen Gesellschaft*, Berlin, 1999.

Leinz, Gottlieb, "Das Ende des 20 Jahrhunderts," *Joseph Beuys Symposium Kranenburg 1995*, Förderverein Museum Schloss Moyland e.V. (ed.), Basel, 1996, 204-214.

Loers, Veit, "documenta 3, 1964," *Joseph Beuys. documenta. Arbeit* (exh. cat.), Loers and Witzmann (eds.), Museum Fridericianum, 1993, 33-64.

_____, "Von der Rose zum Boxkampf," *Joseph Beuys. documenta. Arbeit* (exh. cat.), Loers and Witzmann (eds.), Museum Fridericianum, 1993, 113-126.

_____, "Kronenschmelze," *Joseph Beuys. documenta. Arbeit* (exh. cat.), Loers and Witzmann (eds.), Museum Fridericianum, 1993, 257-260.

Loers, Veit and Witzmann, Pia, "Honigpumpe am Arbeitsplatz," *Joseph Beuys. documenta. Arbeit* (exh. cat.), Loers and Witzmann (eds.), Museum Fridericianum, 1993, 157-168.

_____, "Die Wurzelwärme der 7000 Eichen," *Joseph Beuys. documenta. Arbeit* (exh. cat.), Loers and Witzmann (eds.), Museum Fridericianum, 1993, 239-246.

Lorenz, Inge, *Der Blick zurück. Joseph Beuys und das Wesen der Kunst*, Matthias Bleyl (ed.), Theorie der Gegenwartskunst (4), Münster, 1995a.

_____, "Zur Gesamtinstallation des Block Beuys in Darmstadt," *Voträge zum Werk von Joseph Beuys*, Arbeitskreis Block Beuys Darmstadt (ed.), Darmstadt, 1995b, 9-18.

Luckow, Dirk, *Joseph Beuys und die amerikanische Anti Form-Kunst*, Berlin, 1998.

_____, "Die formale Revolution von Joseph Beuys in ihrer Auswirkung auf die amerikanische Anti Forum-Kunst," *Beuys Die Revolution sind wir*, Blume and Nichols (eds.), Göttingen, 2008, 346-348.

Macho, Thomas, "Wer ist Wir? Tiere im Werk von Joseph Beuys," *Beuys Die Revolution sind wir*, Blume and Nichols (eds.), Göttingen, 2008, 338-339.

Mennekes, Friedhelm, *Beuys zu Christus*, Stuttgart, 1989.

_____, "Ignatius von Loyola und Joseph Beuys in Manresa, Zwei Krisen und ihre Überwindung," *Ignatianisch. Eigenart und Methode der Gesellschaft Jesu*, Sievernich and Switek (eds.), Freiburg, 1990, 597-612.

_____, *Joseph Beuys: Christus Denken - Thinking Christ*, Stuttgart, 1996a.

_____, "Joseph Beuys <Die Götter haben genug investiert...> Theologische Anmerkungen zum Christus-Impuls," *Joseph Beuys Symposium Kranenburg 1995*, Förderverein Museum Schloss Moyland e.V. (ed.), Basel, 1996b, 229-232.

Meyer, Ursula, "How to explain Pictures to a Dead Hare," *Artnews*, 68/9, January 1970, 54-57.

Murken, Axel Hinrich, "Joseph Beuys und die Heilkunde. Medizinische Aspekte in seinem Werk," *Joseph Beuys Symposium Kranenburg 1995*, Förderverein Museum Schloss Moyland e.V. (ed.), Basel, 1996, 242-254.

Niemeyer, Thomas, "Die Arbeit des Koordinationsbüros 7000 Eichen," *Joseph Beuys. documenta. Arbeit* (exh. cat.), Loers and Witzmann (eds.), Museum Fridericianum, 1993, 228-236.

Oltmann, Antje, "Das Amorphe und das Kristalline als Begriffspaar bei Beuys," *Joseph Beuys Symposium Kranenburg 1995*, Förderverein Museum Schloss Moyland e.V. (ed.), Basel, 1996, 73-78.

Paas, Sigrun, "Joseph Beuys und Rudolf Steiner. Steiners anthroposophische Vorträge als Inspirationsquelle," *Vorträge zum Werk von Joseph Beuys*, Arbeitskreis Block Beuys Darmstadt (ed.), Darmstadt, 1995, 85-98.

Pohl, Klaus-D., "Der Kristall im Werk von Joseph Beuys. Frühe Arbeiten - ein Überblick," *Voträge zum Werk von Joseph Beuys*, Arbeitskreis Block Beuys Darmstadt (ed.), Darmstadt, 1995, 19-34.

Präger, Christmut, "Das Museum für Moderne Kunst und die Sammlung Ströher," *Museum für Moderne Kunst und Sammlung Ströher*, Museum für Moderne Kunst (ed.), Frankfurt, 1991, 61-91.

Rainbird, Sean, *Joseph Beuys und die Welt der Kelten, Schottland, Irland und England 1970-85*, München, 2006.

Rappmann, Rainer, "Die Dreigliederungstafel," *Joseph Beuys. documenta. Arbeit*, Loers; Witzmann (eds.), Stuttgart, 1993, 139-143.

_____, "Die Freie Internationale Universität(FIU). Entstehung, Idee, Wirkung," *Joseph Beuys Symposium Kranenburg 1995*, Förderverein Museum Schloss Moyland e.V. (ed.), Basel, 1996, 284-289.

Reithmann, Max, "Beuys und die Sprache," *Joseph Beuys Tagung Basel 1.-4. Mai 1991*, Harlan and Koepplin and Velhagen (eds.), Basel, 1991, 39-48.

Richter, Petra, *Mit, neben, gegen Die Schüler von Joseph Beuys*, Düsseldorf, 2000.

Rywelski, Helmut, "Waschpulver ins Klavier," *Neues Rheinland*, 40, Oktober/November 1964, 48.

Schalhorn, Andreas, *Joseph Beuys: Das Ende des 20. Jahrhunderts*, Münster, 1995.

Schellmann, Jörg (ed.), *Joseph Beuys. die Multiples. Werkverzeichnis der Auflagenobjekte und Druckgraphik*, München, 1997.

Schirmer, Lothar, *Joseph Beuys. Eine Werkübersicht*, München, 2001.

Schneede, Uwe M., *Joseph Beuys Die Aktionen*, Ostfildern-Ruit bei Stuttgart, 1994.

Schuster, Peter-Klaus, "Das Ende des 20. Jahrhunderts - Beuys, Düsseldorf und Deutschland," *Deutsche Kunst seit 1960* (exh. cat.), Bayerische Staatsgemäldesammlungen Staatsgalerie moderner Kunst, München, 1995, 39-53.

Schwarze, Dirk, *Meilensteine: Die documenta 1 bis 12*, Berlin, 2007.

Schwebel, Horst, *Glaubwürdig. Fünf Gespräche über heutige Kunst und Religion mit Joseph Beuys, Heinrich Böll, Herbert Falken, Kurt Marti, Dieter Wellershoff*, München, 1979.

Stachelhaus, Heiner, *Joseph Beuys. Jeder Mensch ist ein Künstler*, München: Wilhelm Heyne Verlag, 1994.

Steiner, Rudolf, *Westliche und östliche Weltgegensätzlichkeit*, Dornach, 1981.

_____, *Wandtafelzeichnungen 1919-1924*, Köln, 1999.

Stemmler, Dierk, "Zu den Multiples von Joseph Beuys," *Joseph Beuys. Die Multiples*, Jörg Schellmann (ed.), München, 1997, 531-544.

Strecker, Freya, "Joseph Beuys : Material und Substanz," *Kritische Berichte* 27, 1999, 48-65.

Stüttgen, Johannes, *Zeitstau im Kraftfeld des erweiterten Kunstbegriffs von Joseph Beuys*, Stuttgart, 1988.

_____, "Die Lehrtätiget von Joseph Beuys als Kunst," *Joseph Beuys Tagung Basel 1.-4. Mai 1991*, Harlan, Koepplin and Velhagen (eds.), Basel, 1991, 122-129.

_____, "Ende des 20. Jahrhunderts," *Joseph Beuys* (exh. cat.), Kunsthaus Zürich, 1993/94, 180-184.

_____, "<Der Mensch hat den Elephanten gemacht> Die Anfänge der Ringgespräche in der Düsseldorfer Kunstakademie," *Joseph Beuys Symposium Kranenburg 1995*, Förderverein Museum Schloss Moyland e.V. (ed.), Basel, 1996, 299-307.

Tisdall, Caroline, *Joseph Beuys* (exh. cat.), Solomon R. Guggenheim Museum New York, New York, 1979.

_____, *Joseph Beuys Koyote*, München, 1980.

_____, *Joseph Beuys - We go this way*, Violette, 1998.

Traeger, Jörg, *Kopfüber, Kunst am Ende des 20. Jahrhunderts*, München, 2004.

Tratschke, "Tratschke fragt: Wer war's?: Ein Leben lang gestorben," *die Zeit*, No. 34, 1993.8.20., no page.

Verspohl, Franz-Joachim, *Das Kapital Raum 1970-77, Strategien zur Reaktivierung der Sinne*, Frankfurt, 1984.

Vischer, Theodora, *Beuys und die Romantik. individuelle Ikonographie, individuelle Mythologie?*, Köln, 1983.

_____, "Beuys und die Romantik," *7 Vorträge zu Joseph Beuys 1986*, Museumsverein Mönchengladbach (ed.), Mönchengladbach, 1986, 81-106.

Wagner, Monika, *Das Material der Kunst, Eine andere Geschichte der Moderne*, München, 2001.

Weber, Christa, *Vom erweiterten Kunstbegriff zum Erweiterten Pädagogikbegriff*, Frankfurt, 1991.

Willisch, Susanne and Claus, U We, "Beuyssteine. Der Basalt im Werk von Joseph Beuys," *Joseph Beuys. Das Ende des 20. Jahrhunderts*, Susanne Willisch; Bruno Heimberg (eds.), München, 2007, 285-353.

Witzmann, Pia, "Consolida," *Joseph Beuys. documenta. Arbeit* (exh. cat.), Loers and Witzmann (eds.), Museum Fridericianum, 1993, 247-251.

Zumdick, Wolfgang, *Joseph Beuys als Denker Sozialphilosophie – Kunsttheorie – Anthroposophie, PAN/XXX/ttt*, Stuttgart/Berlin, 2002.

_____, *Der Tod hält mich wach, Joseph Beuys - Rudolf Steiner Grundzüge ihres Denkens*, Dornach, 2006.

Zweite, Armin, *Beuys zu Ehren. Zeichnungen, Skulpren, Objekte, Vitrinen und das Eivironment <Zeige deine Wunde> von Joseph Beuys* (exh. cat.), Armin Zweite (ed.), Städtische Galerie im Lenbachhaus, München, 1986a.

_____, "<Zeige deine Wunde> und andere raumbezogene Arbeiten von Joseph Beuys," *7 Vorträge zu Joseph Beuys 1986*, Museumsverein Mönchengladbach (ed.), 1986b, 37-58.

Zweite, Armin (ed.), *Joseph Beuys - Natur Materie Form* (exh. cat.), Kunstsammlung Nordrhein-Westfalen, München, 1991.

# 찾아보기

〈20세기의 종말〉(1983-1985) 217-226, 272

〈7000그루의 참나무〉 206-211, 221, 239, 242, 246, 256

〈SäFG-SäUG〉(1952/1958) 55-57

갈색 십자가 186, 187

개념미술 113, 233, 239, 240, 246, 253

거인의 제방 213, 215

괴테, 요한 볼프강 폰Johann Wolfgang von Goethe 22, 40-42, 243

구리 65, 88, 91, 248

국민투표를 통한 직접민주주의 단체 31, 134

〈그랜드 피아노로 스며드는 소리, 지금 이 순간의 가장 위대한 작곡가는 콘테르간 기형아이다〉(1966) 187, 188, 267

그리스도의 자극 176, 178, 183

그린버그, 클레멘트Greenberg, Clement 230

기독교 171, 179, 200, 201

〈꿀펌프 작업장〉(1977) 144-146, 163, 239

〈나, 뒤러는 바더와 마인호프를 친히 도큐멘타 5의 보이스에게 안내한다〉(1972) 140

〈나는 미국을 좋아하고, 미국도 나를 좋아한다〉(1974) 62, 193-197, 259

〈나는 주말을 모른다〉(1971-1972) 44, 141

〈너의 상처를 보여줘〉(1974-1975) 155, 173, 174

네오다다 73, 234, 253, 264

노발리스Novalis 22, 243, 244, 245

누보 레알리슴 67, 234, 236, 240

니체, 프리드리히 빌헬름Nietzsche, Friedrich Wilhelm 22, 54, 173

〈대지 전화〉(1968) 78

독일 낭만주의 243, 244

독일 이상주의 243

독일적군파 127, 129-131

독일학생당 31, 132-134, 147, 149

〈동물에서 인간으로〉(1959) 199

두치케, 루디Dutschke, Rudi 132, 144, 147

뒤샹, 마르셀Duchamp, Marcel 235, 253-259

뒤셀도르프 미술대학 24, 95, 97, 107, 267

따스한 조각 39, 58, 124, 217, 246

라우린크, 한스Laurinck, Hans 34, 37

라우셴버그, 로버트Rauschenberg, Robert 235, 258

라이너, 이본Rainer, Yvonne 249

라프만, 라이너Rappmann, Rainer 150

랑에, 바바라Lange, Babara 133, 167

레스타니, 피에르Restany, Pierre 234

레오나르도 다빈치Leonardo da Vinci 40, 41

렘브룩, 빌헬름Lehmbruck, Wilhelm 22, 23

로욜라의 성 이냐시오 183

룽에, 필립 오토Runge, Philipp Otto 244

리들 아카데미 114, 115

리히터, 게르하르트Richter, Gerhard 80, 82, 118

리히터, 페트라Petra Richter 112, 118

〈마르셀 뒤샹의 침묵은 과대평가되고
    있다〉(1964) 254

마르크스, 칼 하인리히Marx, Karl Heinrich 22,
    123, 136, 137, 243

마인호프, 울리케Meinhof, Ulrike 129-131

마키우나스, 조지Maciunas, George 67, 71, 74,
    266, 267

마타레, 에발트Mataré, Ewald 24, 25, 97, 98

만초니, 피에로Manzoni, Piero 233

멀티플 32, 78, 133, 186, 187, 192, 205, 206, 261

메르츠, 마리오Merz, Mario 236

모든 사람은 예술가다 121, 122, 127, 244

모리스, 로버트Morris, Robert 246, 248-251

〈무더기〉(1969) 203, 204

미니멀리즘 113, 236, 239, 246, 248, 250, 253

〈민주주의는 즐겁다〉(1973) 108, 109

바그너, 리하르트Wagner, Richard 119

바젤리츠, 게오르그Baselitz, Georg 118, 239

반 데어 그린텐Van der Grinten 형제 27, 29

반쪽 십자가 84, 85, 185, 186

백남준 68, 70, 100, 197-199, 235, 264-273

보데, 아놀드Bode, Arnold 231, 236

보이스 블록 33, 62, 104, 260

보이스 신화 23, 33-37,

보이스, 벤첼Beuys, Wenzel 29, 211

보이스, 에바 부름바흐Beuys, Eva Wurmbach 29,
    33

뷔르거, 페터Bürger, Peter 240

브로타스, 마르셀Broodthaers, Marcel 115, 165,
    166

사고하는 조각 153

사티, 에릭Satie, Erik 22, 71

사회적 조각 31, 32, 114, 117, 121, 122, 127, 132,
    137, 141, 149, 164, 205, 211, 240, 245, 246,
    251, 258, 259, 261, 262

샤머니즘 189-201

〈샤먼 집에서의 최면〉(1961) 190

〈샤먼 집의 줄들〉(1964-1972) 191-193

세라, 리처드Serra, Richard 239, 246-248

송신자와 수신자 78, 249

쉴러, 요한Schiller, Johann Christoph Friedrich
    von 22, 111, 243

슈네켄부르거, 만프레드Schneckenburger,
    Manfred 239

슈비터스, 쿠르트Schwitters, Kurt　58, 78, 79
슈타이너, 루돌프Steiner, Rudolf　25, 40, 42, 48,
　　49, 83, 111, 127, 137, 155-157, 177, 178, 216
슈튀트겐, 요하네스Stütgen, Johannes　117, 132,
　　149, 205, 256, 258
스트뢰어, 칼Ströher, Karl　33, 259, 260
〈시베리아 교향곡 제1악장〉　71
〈식물〉(1947)　25, 42
《신예술 페스티벌》　17, 99
신표현주의　119, 240
십자가　84, 85, 103, 184-189
〈십자가〉(1958)　29, 30

아르테 포베라Arte Povera　113, 235, 240
아방가르드　240
〈아우슈비츠 진열장〉(1958-1964)　104, 179
아폴론과 디오니소스　54, 184
안드레, 칼Andre, Carl　248
앵포르멜Informel　233, 235, 240
〈양의 뼈〉(1949)　25
〈여왕벌〉 연작(1952)　51, 235
예술=자본　124
오네조르크, 벤노Ohnesorg, Benno　128, 129
온기이론　47, 51, 152, 235
〈올바른 방향을 제시하는 힘〉(1974-1977)　157-
　　167
외외öö　106, 182, 197
〈욕조〉(1960)　255
〈우두머리〉(1964)　62, 76, 197, 249
〈우리 안에… 우리 사이에… 그 아래〉(1965)　47,
　　267
〈우리가 혁명이다〉(1972)　135, 136, 141, 245
운송미술　203-206, 258, 261

움직이는 십자가　184
워홀, 앤디Warhol, Andy　259-263
원탁토론회　114
유라시아　20, 83-87, 91, 185, 186, 192, 236, 272
〈유라시아 시베리아 교향곡 제32악장〉(1966)　83,
　　91, 154, 185
〈유라시아장대 82분 풀룩소룸 오르가눔〉(1967)　88
〈유라시아장대〉(1968)　84, 88-92, 145, 163
유토피아　149, 246
인지학　43, 44
임멘도르프, 외르크Immendorf, Jög　114-117, 236,
　　239

〈자본 공간〉(1970-1977)　155, 239
자센, 베아트릭스Sassen, Beatrix　116
자유국제대학　31, 141-144, 149, 150, 164, 192,
　　205, 239, 246, 256, 258
자유민주적 사회주의　124, 127, 137, 143, 246
〈자전거에 관한 것인가?〉(1982)　256-258
저드, 도널드Judd, Donald　247, 248
제로Zero 그룹　19, 234, 235
제만, 하랄드Szeemann, Harald　236, 237
조각과 조소　47, 48
조이스, 제임스Joyce, James　20, 212
〈죽은 토끼에게 어떻게 그림을 설명할
　　것인가〉(1965)　80-82
〈죽음과 소녀〉(1957)　28, 173
지방Fett　57, 58, 75, 179, 204, 235, 249
〈지방모서리〉(1963)　59, 60
〈지방의자〉(1964)　59, 113, 256
지속적인 회담　165, 166, 169
직접민주주의 단체　134-137, 147, 149, 237

참나무와 현무암  211-217

첼란트, 제르마노Celant, Germano  235

추상표현주의  230, 233

칠판  153, 154, 157, 158, 168, 174, 256

칭기즈칸  20, 83, 270

카루스, 칼 구스타프Carus, Carl Gustav  213, 243

《카셀 도큐멘타 1》(1955)  231

《카셀 도큐멘타 2》(1959)  233

《카셀 도큐멘타 3》(1964)  235

《카셀 도큐멘타 4》(1968)  236, 259

《카셀 도큐멘타 5》(1972)  137, 139, 140, 154,
    236, 237, 239, 256

《카셀 도큐멘타 6》(1977)  144, 239, 256

《카셀 도큐멘타 7》(1982)  206, 207, 239, 256

《카셀 도큐멘타 8》(1987)  210

카오스-움직임-형태  54, 59, 92

캄파넬라, 톰마소Campanella, Tommaso  124, 125

캐프로우, 앨런Kaprow, Allan  58

케이지, 존Cage, John  70, 73, 100, 235, 258, 264

켈트족  211, 212

〈켈틱+~~~〉(1971)  180-182, 249

코수스, 조셉Kosuth, Joseph  165

코요테  193, 196, 197, 199, 200

〈코요테 I〉(1974)  197, 199

〈코요테 II〉(1979)  197

〈코요테 III〉(1984)  197, 199, 268, 270

〈쿠케이, 아코페-아니다! 갈색십자가-지방모서리-
    지방모서리모델〉(1964)  100

크뇌벨, 이미Knoebel, Imi  117, 150

크리스티안센, 헨닝Christiansen, Henning  76, 88,
    92, 105, 106, 182, 268

클랭, 이브Klein, Yves  233, 235

클로츠, 아나카르시스Cloots, Anacharsis  125-126

키퍼, 안젤름Kiefer, Anselm  118, 119

〈태양십자가〉(1947/1948)  184

토끼  71, 75, 76, 79, 80, 82, 84, 85, 186, 192, 200

〈토대 I〉(1957)  65

〈토대 II〉  65

〈토대 III〉(1969)  65, 248

〈토대 IV〉(1970-1974)  65, 248

통합주의  39

《퇴폐미술》(1937)  95, 96, 230

티스달, 캐롤라인Tisdall, Caroline  215

파이터, 토마스Peiter, Thomas  140

팝아트  234, 236, 253, 260

펠트Filz  57, 59, 62, 65, 88, 189, 192, 200, 204,
    235, 248-250

〈펠트양복〉(1970)  62

〈평화의 토끼〉(1982)  210

푹스, 루디Fuchs, Rudi  239

프로이드, 지그문트Freud, Sigmund  243

프리드리히, 카스파 다비드Friedrich, Caspar
    David  214, 223, 224, 243, 245

〈플라스틱Plastik〉(1969)  52-54, 57

플럭서스Fluxus  19, 28, 67-75, 113, 154, 246,
    264-265

확장된 예술개념  31, 121, 122, 211

헤세, 에바Hesse, Eva  246, 248